21世纪高等学校数字媒体专业系列教材

# 新媒体
# 艺术概论

宫林 著

清华大学出版社
北京

## 内容简介

本书从新媒体艺术的数字媒介特性出发,将新媒体艺术和当代艺术联系起来,讨论和探讨了新媒体艺术的概念与特性,以及媒体与新媒体艺术的关系;新媒体艺术的产生和演变,新媒体艺术的最新技术发展和艺术创作成果,新媒体艺术与当代艺术的关系;新媒体艺术的不同类型和所涉及的领域及范畴;当代艺术表达和呈现方式在新媒体艺术中的表现及其共同美学特征;新媒体艺术在社会生活中的实际应用和社会意义。

本书注重从学术性论述新媒体艺术的普遍性和规律性问题。由于新媒体艺术的互动性、参与性和体验性,书中对一些新媒体艺术作品做了较为详细的描述和分析,可使读者阅读时有一种现场感。

本书可作为高等学校数字媒体专业教材,也适合从事艺术设计的相关人员及艺术研究工作者阅读。

本书封面贴有清华大学出版社的防伪标签,无标签者不得销售。
版权所有,侵权必究。举报:010-62782989,beiqinquan@tup.tsinghua.edu.cn。

图书在版编目(CIP)数据

新媒体艺术概论 / 宫林著. —北京:清华大学出版社,2024.1(2025.2重印)
21世纪高等学校数字媒体专业系列教材
ISBN 978-7-302-65327-1

Ⅰ.①新… Ⅱ.①宫… Ⅲ.①多媒体技术-应用-艺术-高等学校-教材 Ⅳ.①J-39

中国国家版本馆CIP数据核字(2024)第036552号

责任编辑:张　敏
封面设计:郭二鹏
责任校对:徐俊伟
责任印制:曹婉颖

出版发行:清华大学出版社
网　　　址:https://www.tup.com.cn,https://www.wqxuetang.com
地　　　址:北京清华大学学研大厦A座　　邮　编:100084
社　总　机:010-83470000　　邮　购:010-62786544
投稿与读者服务:010-62776969,c-service@tup.tsinghua.edu.cn
质 量 反 馈:010-62772015,zhiliang@tup.tsinghua.edu.cn
课 件 下 载:https://www.tup.com.cn,010-83470236

印 装 者:北京博海升彩色印刷有限公司
经　　销:全国新华书店
开　　本:170mm×240mm　　印　张:12.5　　字　数:282千字
版　　次:2024年3月第1版　　印　次:2025年2月第2次印刷
定　　价:69.80元

产品编号:096553-01

# 前言
## PREFACE

  现在,全球在各方面已经全面进入数字化时代。在这个时代出生的年轻一代,也已经完全进入了美国麻省理工学院(Massachusetts Institute of Technology)教授、计算机科学家、学者尼古拉斯·尼葛洛庞帝(Nicholas Negroponte)在20世纪90年代中期出版的《数字化生存》(Being Digital)一书中提出的人类将生存于一个虚拟的、数字化的生存活动空间,在这个空间里人们应用数字信息技术从事信息传播、交流、学习、工作和生活等活动的"数字化生存"之中。在数字化时代,人们的衣、食、住、行等生活方式,确实发生了人类历史上从未有过的巨大变化。在人类生存方式发生改变的同时,虚拟化数字媒介的普及应用,也使人类的思维方式逐渐发生改变。因此,表达人类思想、愿望和情感的精神产物——艺术,也在媒介材料、思维观念和表达方法上,不可避免地发生着巨大的变化。物质现实世界和精神理想世界的数字化、虚拟化和网络化,使人们进入一个真实与虚幻、现实与梦境、生活与艺术融为一体的新世界——"元宇宙"(Metaverse)空间。新媒体艺术(New Media Art)在这样的时间与空间环境内应运而生。

  尽管如此,很难说在这样的数字化生存状况下,当下国人就全面进入新媒体时代了。我们坐在计算机前,或者手里拿着手机时,是否曾认真地思考过,在突然进入数字化的今天,我们的物质生活和交流方式都发生了巨大变化,我们的思维意识和表达方式是否也与时俱进地进入了数字化时代?我们认识世界的方式是否仍停留在传统的农耕社会时代?是什么阻止和影响了我们不能正常地理解和感知在数字化时代所产生的新媒体艺术?我们是否意识到传统的思维模式依然支配着我们的思维?我们的日常生活与新媒体艺术有多大距离?这些疑问,也是本书写作的缘由和动力。通过思考和质疑、考察和探讨,弄清心中的疑惑,改变原有的固化思维模式

和认知世界的方法，改变农耕文明时代的传统观念和思维方式，来理解和认知新媒体艺术；改变以往的在传统教育模式下形成的认知模式，来看待和学习新媒体艺术；改变原来的从事物表象和所谓"内容大于形式""意义支配语言"等传统模式入手，来认识和分析新媒体艺术的方式。而是从传播和呈现的媒体/媒介特性入手，从艺术语言独特的表达方式/方法入手，以新的思维方式和理性分析，认识和理解新媒体艺术，是本书写作试图努力解决的问题。希望读者在阅读本书和学习课程的过程中，让自己在思维模式、思想观念、表达方法和媒介特性等方面对新媒体艺术的认知和创作上能够发生某些改变。

新媒体艺术发展到今天的一个重要特征，就是媒介方式的数字化和由此带来的艺术实验的多样性及语言表达的多元化。以数字传媒和信息网络等技术手段为创作媒介，以明确的艺术观念和实验性的表达方式而进行创作的新媒体艺术，在国际当代艺术和中国当代艺术的发展中异常迅猛。从装置艺术、影像艺术、数字动画、网络艺术，到互动体验、虚拟现实和人工智能等以数字技术和媒体传播的各种当代艺术类型，在国际和国内当代艺术大展中成为主流范式。

新世纪以来，新媒体艺术和当代艺术在中国急速发展。同时，艺术界和学术界对"新媒体艺术"的名称、定义和概念也一直争论不休。仅仅一二十年的光景，中国很多专业性艺术学院和大多数综合性大学相继建立和开设与新媒体艺术相关的专业院系和课程设置，纷纷开始对新媒体艺术进行教学、创作和研究的探讨与实验，致力于培养新媒体艺术的专业人才。但是，有关新媒体艺术专业的名称各有不同，除了"新媒体艺术"之外，还有"跨媒体艺术""多媒体艺术""数字媒体艺术"和"科技艺术"等。新媒体艺术究竟是一种新媒介艺术，还是一种新观念艺术？直到今天，国内艺术界和艺术院校的师生们谈论起"新媒体艺术"，还一直感到概念模糊、定义混乱。因此，新媒体艺术的基本概念和一系列相关问题，依然是一个有待解决和必须弄清楚的关键问题。实际上，新媒体艺术在中国的出现和兴起基本上跟新世纪同龄，现在已经发展得相当成熟，在数字技术开发、媒体传播认知、媒介特性实验、网络技术应用和艺术创作实践等方面，都呈现出丰硕成果。现在应该超越感性认识的众说纷纭，回归理性梳理的分析判断，给"新媒体艺术"一个明确的基本概念和定义。

诚然，数字技术的革命不仅体现在技术和手段上，同时也带来或产生思想的革命或思维的改变，也就是观念的变革。尽管新媒体艺术不是新观念艺术，但也应该以新的思想观念，从数字技术和媒介的角度，而不是依然从传统艺术思维观念上来

认识、理解和欣赏新媒体艺术。如果仍然以传统的农耕社会思维方式,是很难认识,甚至很难理解和欣赏在信息社会下,数字技术和媒介所产生的新媒体艺术,更不要说创作新媒体艺术了。因此,必须从观念的更新来理解、认识和欣赏新媒体艺术,而不是把新媒体艺术仅仅看作一种新的技术和媒介而已。探究新媒体艺术,就必然深入考察和讨论新媒体艺术中的媒介特性及其重要作用。实际上,各种不同类型的优秀新媒体艺术作品,都在不同程度和不同方法上,对数字媒介进行技术和语言的实验。着重对新媒体艺术数字媒介特性的探讨和艺术语言方式的分析,而不是把着重点放在对作品意义的解读上,是本书作者的观点,也是本书写作的出发点。加拿大思想家和传播学家马歇尔·麦克卢汉(Marshall McLuhan)的《理解媒介:论人的延伸》(*Understanding Media: The Extensions of Man*)中关于"媒介即信息"(The media is message)的观点,对本书作者重新理解媒体与新媒体艺术的发生和发展,都有极大启发性。因此,在书中着重对媒体传播的作用和意义、媒介特性与艺术表达的关系等方面进行论述。

　　由于新媒体艺术的互动性、体验性和现场性,书中对一些新媒体艺术作品所做的举例和分析,尽可能让读者对新媒体艺术作品有一种身临其境的感受和体验。本书通过5章与读者一起探讨:第1章,新媒体艺术的概念与特性,以及媒体与新媒体的关系等相关问题,对新媒体艺术的定义和概念进行了常识性、知识性的阐述和界定;第2章,新媒体艺术的产生、发展和演变,以及新媒体艺术与当代艺术的共同特征,对新媒体艺术发生、发展和演变做了较为系统的考古梳理;第3章,新媒体艺术的各种不同类型和新媒体艺术所涉及的领域及范畴;第4章,新媒体艺术如何运用当代艺术的表达方法和呈现方式体现出新媒体艺术自身的美学意义,以大量新媒体艺术作品实例对新媒体艺术在表达方法、互动体验方式和展示呈现方式进行较为详细的分析和讨论,新媒体艺术与当代艺术的关系和新媒体艺术的观念性、实验性和媒介特性等方面是本章的论述重点;第5章,新媒体艺术与社会生活的关系,以及新媒体艺术在现实社会中各个方面的实际应用等规律性和普遍性问题。

　　书中例举的新媒体艺术和当代艺术作品图例,绝大部分是作者在国内和世界各地的各种当代艺术与新媒体艺术展览和机构现场参观、考察时,亲自拍摄收集所得,虽然所例举的作品在范围和视野上会有一定的局限性,但至少在资料的来源上基本是第一手的,是作者在展览现场亲身经历、观赏、参与和体验到的,这也正是新媒体艺术作品与传统艺术作品所不同的不可替代的现场性特点。为了加强读者对新媒体艺术作品的现场体验性,本书在分析和阐述新媒体艺术作品时,尽可能描述

得详细一些,让没有机会在现场看到原作的读者有一种亲近感和在场感。因此,这也是一次作者与读者共同分享新媒体艺术与当代艺术作品的良机。

把新媒体艺术放在当代艺术语境中进行讨论和论述,表明了作者对新媒体艺术和当代艺术认知上所持的立场、观点和见解。总之,新媒体艺术是基于数字技术和信息传播媒介的,富有实验精神和互动交流的当代艺术。如果读者能从本书的阅读和课程学习中体会和理解到这一点,并能引发和激发出读者对新媒体艺术的兴趣,本书的写作和出版就是有意义和有价值的。

本书附录和参考文献,读者可扫描下方二维码获取。

附录

参考文献

作者
2023 年 5 月 9 日

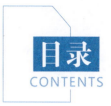

# 目录

## 第1章 新媒体艺术的概念与特性 ... 001

### 1.1 媒体与新媒体 ... 002
- 1.1.1 媒体 ... 002
- 1.1.2 新媒体 ... 007
- 1.1.3 新的媒体 ... 013

### 1.2 新媒体艺术 ... 016
- 1.2.1 新媒体艺术的界定 ... 016
- 1.2.2 新媒体艺术的概念 ... 018
- 1.2.3 多媒体艺术 ... 019

### 1.3 新媒体艺术的特性 ... 021
- 1.3.1 传播性 ... 021
- 1.3.2 复制性 ... 024
- 1.3.3 互动性 ... 026
- 1.3.4 虚拟性 ... 028
- 1.3.5 实验性 ... 032

## 第2章 新媒体艺术的产生和演变 ... 036

### 2.1 新媒体艺术的产生 ... 037
- 2.1.1 媒介实验 ... 037
- 2.1.2 艺术思潮 ... 040
- 2.1.3 科技发展 ... 044
- 2.1.4 社会交流 ... 046

## 2.2 新媒体艺术的演变 047
- 2.2.1 媒体转换 048
- 2.2.2 录像艺术 051
- 2.2.3 电脑艺术 054
- 2.2.4 网络交互 057
- 2.2.5 人工智能 058
- 2.2.6 VR 和 AR 062
- 2.2.7 元宇宙 066

## 2.3 新媒体艺术与当代艺术 067
- 2.3.1 艺术门类的融合性 068
- 2.3.2 艺术作品的观念性 070
- 2.3.3 艺术表达的互动性 072
- 2.3.4 艺术传播的社会性 073

# 第 3 章 新媒体艺术的类型与范畴 076

## 3.1 数字艺术类 077
- 3.1.1 数字图像 077
- 3.1.2 数字影像 080
- 3.1.3 数字动画 083

## 3.2 网络互动类 087
- 3.2.1 网络艺术 087
- 3.2.2 游戏艺术 092
- 3.2.3 交互艺术 093

## 3.3 融合跨界类 095
- 3.3.1 虚拟现实 096
- 3.3.2 公共艺术 099
- 3.3.3 实验电影 103

# 第 4 章 新媒体艺术的呈现与表达 114

## 4.1 呈现方式 115
- 4.1.1 影像艺术 115
- 4.1.2 装置艺术 121
- 4.1.3 网络空间 129

## 4.2 表达方式 ............................................. 133
### 4.2.1 组合 ............................................. 133
### 4.2.2 转换 ............................................. 136
### 4.2.3 重复 ............................................. 139
### 4.2.4 拟像 ............................................. 142
## 4.3 美学特征 ............................................. 145
### 4.3.1 媒介语言的实验性 ............................................. 145
### 4.3.2 互动体验的在场性 ............................................. 148
### 4.3.3 思想观念的多义性 ............................................. 151

# 第 5 章 新媒体艺术与社会生活 ............................................. 155
## 5.1 新媒体艺术的大众性 ............................................. 156
### 5.1.1 新媒体艺术与生活 ............................................. 156
### 5.1.2 新媒体艺术与消费 ............................................. 162
### 5.1.3 新媒体艺术与娱乐 ............................................. 164
## 5.2 新媒体艺术的应用性 ............................................. 166
### 5.2.1 产品展会 ............................................. 166
### 5.2.2 建筑漫游 ............................................. 167
### 5.2.3 舞台美术 ............................................. 168
### 5.2.4 影视特效 ............................................. 170
### 5.2.5 游戏设计 ............................................. 174
## 5.3 新媒体艺术的现实性 ............................................. 176
### 5.3.1 日常化 ............................................. 176
### 5.3.2 时尚化 ............................................. 179
### 5.3.3 大众化 ............................................. 181

# 结 语 ............................................. 185

# 后 记 ............................................. 188

# 第1章　新媒体艺术的概念与特性
## ——从信息传播媒体到信息媒体艺术

今天，互联网、手机为人类的学习和工作、生活和娱乐、交流和沟通提供了极大方便，甚至缩短了人与人之间在时间和空间上的天然距离。数字技术和信息传播媒介在大众日常生活中，已经成为不可分割、须臾不离的一部分。然而，作为以数字技术为依托，以信息和网络传播等多种形式为载体的新媒体艺术，还并未被广大民众所认知和熟悉。

在"艺术"一词前面冠以"新媒体"，明确表明了新媒体艺术与传统艺术既有关联，又有所不同。人文的"艺术"与信息科技的"新媒体"在一起碰撞和联姻，诞生出一种崭新的艺术类型——"新媒体艺术"。

那么，"新媒体"到底是什么媒体？"新媒体"新在哪里？"新媒体艺术"究竟是一种什么新型艺术？我们在讨论新媒体艺术之前，有必要把媒体、新媒体和新媒体艺术等问题以及它们之间的关系——探个究竟，以便让我们从媒体与艺术、传统媒体和数字媒体、传统艺术和新媒体艺术的梳理和讨论中，逐渐进入一个神奇的新艺术天地。

## 1.1　媒体与新媒体

媒体（Media）的范畴包括两个方面：一方面，媒体是信息传播和交流的工具；另一方面，媒体也是画家、艺术家创作艺术作品的材质和媒介（Medium）。

新媒体（New Media）则专指在信息传播和艺术创作两个方面的数字化载体（Digital Media）。

艺术（Arts）是人类通过才艺和技术手段表达自我情感和思想的统称，包含文学、绘画、雕塑、建筑、音乐、舞蹈、戏剧和电影共 8 种类型。

新媒体艺术（New Media Art）是一种从材料和媒介上进行分类和定义的艺术形式，是以虚拟的数字媒介和技术为创作和展示载体的新型艺术样式。

### 1.1.1　媒体

我们在讨论"新媒体"之前，首先要明确什么是媒体。

媒体即传播信息的媒介和表达信息的途径。它是传递和获取文字、声音、图像和影像等信息的工具、渠道、载体、介质和技术手段。媒体有两层含义，一是储存和承载信息的物体，二是指表达、处理和传播信息的介质。

媒体的功能：①传播资讯；②传承文化；③提供娱乐；④引导大众；⑤舆论监督。

媒体，一方面，泛指大众信息传播的工具或信息交流的媒介，如报纸、杂志、广播、电影和电视等。伴随着科学技术的发展，在传统媒体的基础上逐渐产生新的媒体，如互联网和移动网络媒体等。因此，媒体必须具备信息传播和交流的功能。艺术作品作为一种人类情感表达的信息，发展到一定阶段，除了具有审美功能，也具备相应的传播功能。比如，制作于公元 868 年的佛教《金刚般若波罗密经》卷首版画、宗教绘画、中外古书插图和传统木板年画等。另一方面，"媒体"也被称为媒介、介质和中介物（Medium），特指画家、艺术家创作艺术作品所使用的材料和介质，如颜料、画布、纸张、笔墨、泥土、石头，以及相机、胶卷、磁带和计算机等。在当代艺术中，艺术创作媒介的复合性、多元化，使那些原本用于传播信息功能的报刊（文字）、广播（声音）、摄影（图像）和电影电视（影像）等传播媒介/媒体，也成为艺术家创作艺术作品的材质和媒介。因此，媒体既是传播信息的媒介，也可以作为艺术创作的媒介，甚至二者兼顾，可以同时承载多重功能。

"媒体"在信息传播领域和艺术创作领域包括两个方面的含义："'媒体'对于信息传播和艺术创作而言，分别具有不同的含义。'媒体'对于信息传播而言，相当于交流信息的工具，如书籍、报刊、广播、电视和网站，其社会承担者为出版社、报社、广播电台、电视台和网络运营公司等。'媒体'对于艺术创作而言，是艺术家感情物化的载体、创作材料和与欣赏者交流的媒介，如文字、声音、图形和图像、视频等，其社会承担者为文学家、音乐家、美术家、摄影和摄像师等。"[1]

---

[1]　林讯.新媒体艺术[M].上海：上海交通大学出版社，2011：31.

作为信息传播工具的媒体,被广大民众在日常生活中普遍熟悉和广泛运用。而作为艺术创作的材质和媒介,则不太被广大民众所熟知,因为它仅仅是艺术家手中的表达思想情感的材料和介质。后者,往往被不太经常观看艺术作品的普通民众所忽略;或者说,往往被不太能够理解艺术作品的观众所忽略;也甚至可以说,往往被一些不能够真正认识艺术特性的艺术家们所忽略。而正是由于被我们忽略的艺术创作介质和材料这一点,从某个方面说,才可能是真正理解艺术本体、创作艺术作品和表达艺术语言的重要方面。在抛开传统绘画的主题性、叙述性,而以表达感觉与情感为主的现代艺术和以表现思想与观念为主的当代艺术方面,艺术创作的媒介材质往往是更重要的部分。因此,当代艺术创作除了绘画材料,还包含和运用了世间所有物质材料进行艺术创作,包括那些看不见但听得见的声音和只能闻得到的气味。所以,在一些国际当代艺术双年展上,我们可以观看和体验到五花八门的不同媒介材料和各种类型的当代艺术作品。不仅如此,作为信息传播工具的媒体,除了它的传播功能之外,现在也成为当代艺术家手中表达思想观念的介质和艺术创作的材料。

传播功能是艺术最初的意义和作用,传播技术的发达代替了艺术的传播功能。"有史以来,甚至在有史之前的冰河时代,艺术恰恰承担和分担着传播功能。""艺术作为传播工具基于对艺术的这种理解,即艺术是一个容器、一个载体或符号,它在人与人之间输送着另一种东西。这种东西,曾经是政治主张,如唤起救亡图存、反法西斯的宣传画和法国人送给纽约的自由女神;这种东西,曾经是道德劝诫农民年历上的劝耕图、孝子图和尼德兰的道德讽刺画;这种东西,曾经是宗教化如教堂中圣经故事雕刻和寺庙里的地狱变相图;这种东西,曾经是教育图示,如明代的针灸铜人和欧洲中世纪手抄本中的植物分类插图……""是什么代替了艺术的传播功能?是公共媒体的系统和视觉传播技术的发达和独立。"① 那么,就让我们来考察一下原本作为信息传播工具的媒体,现在成为艺术家创作艺术作品的媒介和材料会是什么样子。材料和媒介是艺术家传达思想、表达语言和展现技法的重要载体,在当代艺术领域,艺术家也充分利用了信息传播媒介作为创作材料和媒介。我们仅从各种不同的以"媒体"为艺术创作媒介材料的艺术作品中可以看出艺术家的创造力、想象力,以及他们在利用和驾驭媒介材料时所呈现出的非凡智慧和独特的表现力。这样可以更好地理解在后面的章节里所讨论的什么是新媒体艺术。

书籍既是一种信息传播的媒体,也是艺术家传达思想情感的媒介。德国新表现主义艺术家安塞姆·基弗(Anselm Kiefer)的大型装置艺术《血管的裂口》(*Breaking of the Vessels*)(图1-1)改变了人们对书籍形态的美好印象。艺术家将捆扎在钢质金属书架上陈列的约30本书籍烧焦,还有铅、玻璃、铜丝和丙烯酸等材料,在作品前好像依然残留着刺鼻的焦糊味道,呈现出一片被战争炮火轰炸和人为焚烧过的废墟状态,仿佛文明的台基和精神的信仰在坍塌。然而曾被俄罗斯作家马克西姆·高尔基(Maxim Gorky)称之为"人类进步的阶梯"的书籍,在这里给人们传递出的不是历史、哲学、文学、法律、科学的信息和对文明的赞美,而是对纳粹发动侵略战争、毁坏文化和屠杀无辜等反文明、反人类的罪恶,及其对人类文明的践踏和摧残的批判和控诉。作为传播文化信息的

---

① 朱青生. 没有人是艺术家,也没有人不是艺术家 [M]. 上海:商务印书馆,2004:46-47.

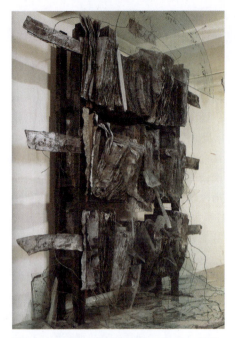

图1-1　安塞姆·基弗《血管的裂口》，装置，1990年

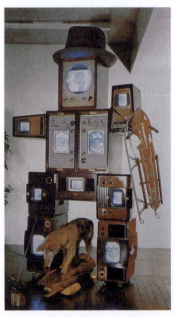

图1-2　白南准《语音》，装置，1988年，日本 Waterium 美术馆

书籍，在不同状态下，可以传递出不同性质和不同内容的媒介讯息，给人带来不同的联想和思考。

有"影像艺术之父"之称的美籍韩裔艺术家白南准（Nam June Paik）敏锐地发现了电影电视出现之后，电子媒介传播特性在艺术创作上的意义，电影电视媒介可以作为表达思想、扩展艺术表现力的可能性。他于1965年在纽约大街上偶然拍摄的并在咖啡馆里播放的关于教皇在纽约的录像，不是对新闻事件的记录和报道，以及他随后拍摄和制作的影像和装置艺术作品，都发展和开拓了艺术表达的新观念和新媒介。他利用影像媒介为媒介的艺术创作，并开创了以电影电视为媒介的新艺术类型，更丰富了艺术语言的表达范围，极大地影响了他同时代和后来的艺术创作。白南准不仅运用电视摄录机拍摄制作影像艺术作品，而且他敏锐意识到了电视媒体时代的到来，将会代替所有传统媒体的信息传播功能，人们沉浸在电视节目所带来的娱乐化、商业化和庸俗化之中不能自拔，并最终导致对人类思维、语言和行为的隐形控制。他利用各种类型的电视机或监视器制作了一系列"电视机器人"装置艺术作品，由电视机组合而成的机器人的电视机里始终播放着不同类型的电视节目，将自然的人转换为传递信息或被信息控制的机器人。白南准系列"电视机器人"装置作品中有一件特别为他的好友——德国著名艺术家约瑟夫·博伊斯（Joseph Beuys）而作并向其致敬的作品《语音》（Voice）（图1-2），作品中电视机器人的帽子就是博伊斯常戴的那种礼帽，博伊斯曾用雪橇和土狼制作作品。该作品使用了11台电视显示器、10个电视柜、1个电视频道和1个播放器，以及土狼标本、雪橇和帽子等综合材料。白南准也像被称为艺术"巫师"和预言家的博依斯一样，神明地预言了人类行为将会像机器人一样被大众化、商业化、娱乐化的电视所控制，从而失去人的自我精神和行为。

白南准在其单屏影像作品《电影禅》（Zen for

*Film*)(图 1-3)中抛开了以往常用的大量电视机组合装置,而直接运用光影的影像做媒介材质,表达佛学禅宗至高境界的"空"和"无"思想观念。在《电影禅》作品中,周围环境除了一个空白的投影之外,别无他物,根本没有任何"内容"。影像媒介在白南准这里既不是记录新闻,也不是传播信息,而是运用影像的媒介特质呈现禅宗精神之所在,用"空"和"无"来连接整个世界。他将这个作品描述为在时间灰尘和划痕中不断积累而成的清晰而单纯的电影。看白南准的《电影禅》,自然会与白南准的好友、著名激浪派音乐家约翰·凯奇(John Milton Cage)的著名音乐作品《4分33秒》(*4'33"*)相联系,因为,在这件作品里白南准也使用了"空"的诡计。但与约翰·凯奇《4分33秒》无声的"音乐"所不同的是,约翰·凯奇通过不演奏音乐的方式,让观众关注身边周围空气的动与静。而影片《电影禅》中,尽管白南准只放映了"空"的空白影像,却相当于包含了万物万象。"空"的本质,是在影片播放和观看之中,由观看转为被观看的心境。由此也证实了伟大的德国存在主义哲学家海德格尔(Martin Heidegger)在其著名的《形而上学导论》(*Einführung in die metaphysik*)中开篇第一句话的著名追问:"究竟为什么在者在而无反倒不在?"[①]。

图 1-3　白南准《电影禅》,单屏影像,8 分钟,1962—1964 年

书写和文字原本都是一种表达思想、传播信息的媒介和手段,但也被艺术家当作艺术创作的媒介巧妙利用,并转换为视觉造型的艺术语言。一向以文字为媒介表达思想进行艺术创作的中国艺术家徐冰在 1995 年创作的《新英文书法》(图 1-4)中的文字,是艺术家智慧和思考的结果。徐冰在《新英文书法》中所创造的文字,既不是中文也不是英文,却是用中文汉字书写的"英文"。他创造性地将英文 26 个字母转换为汉字偏旁部首,或反过来说,将汉字的偏旁部首转换为英文字母,并根据英文单词语义,按照汉字

---

① 海德格尔. 形而上学导论[M]. 上海:商务印书馆,1996:3.

图 1-4　徐冰《新英文书法》，装置，1996 年

从左至右、从上到下、从外到内的结构顺序和书写规则，将他的中、英文转换，组合为仿佛是中文汉字，却是英文单词的"新英文书法"或"新英文方块字"。它让可以看懂英文的人都可以阅读看懂这些貌似"颜体"的正楷书法，但没学过英语，不懂英文的人，却对此一筹莫展，如看"天书"。这个富有原创性的中、英文字转换与组合，实际上是与徐冰作为一个中国艺术家长期生活和工作在美国，并经常不断地每年在世界各地做艺术展览的生活环境和创作状态有关系。两种语言及文化的冲突，使他在两种思维和语言文字中不断相互转换，促使这位有思想的艺术家去思考在一个人身上同时体现两种语言文字的碰撞，这样一个有意思的文化现象，并希望将这两种实际语言和文化进行融合与嫁接的艺术语言探索。他以西方装置艺术组合与转换的表现方法，创造了看似中文书法形式的英文内容，通过艺术语言化解了中西文化之间不可逾越的"鸿沟"。它既是对中文和英文两种文字在传播媒介上相互冲突的转换，也是中西文化在艺术语言上相互融合的一种伟大创造，同时对汉字文化如何面对全球化进行了深刻反思。这种创造和反思向人们提供了一种崭新的思考角度和表达方法，改变了以往的既定秩序和固有思维。

图 1-5　宫林《媒体》，装置，1995 年

同样运用传播信息的媒体材料制作艺术作品，宫林的装置作品《媒体》（图 1-5）显得更加本土化、民间性和具有时代特征。20 世纪 90 年代是中国社会在政治、经济、教育、文化、娱乐和资讯等都比较开放和迅速发展的时代，各种公共场合，无论地铁车站、购物商场，还是学校、街道和广场的广告牌子、大街小巷的电线杆子、过街天桥下，到处都贴满了各类产品信息、学术报告、气功讲座、托福雅思、办班考学、娱乐演出、性病治疗、养生保健等大大小小的纸质广告铺天盖地，各类媒体和各种信息的传播，让人目不暇接，堵得喘不过气来。这是艺术家创作装置作品《媒体》的灵感来源。宫林选择了那个时代最普遍流行的媒体材料——报纸和纸质广告，并把报纸剪裁后直接裱糊在自己日常生活中的日用品上和生活场景中。通过裱糊报纸对现实生活中原有实际物品和生活场景材料表象的转换，作

为媒体的报纸布满了他的生活空间，同时也改变了人们平时阅读报纸的方式。作品《媒体》试图通过这样的材料与视觉转换，表现当下充斥在日常生活中的媒体信息和商业广告对人们正常生活无处不在的渗透和干预。

通过对当代艺术作品中艺术家所使用各种不同媒体和材料的考察，既可以更好地了解当代艺术如何利用各种信息传播媒体为材料进行艺术创作和思想表达的方式方法，也可以从艺术创作角度更加清晰地认识和理解加拿大思想家和传播学家马歇尔·麦克卢汉在 20 世纪传播媒介文化研究一书《理解媒介：论人的延伸》中所提出的"媒介即讯息"理论的媒介含义和讯息含义。媒介不仅仅是媒体作为传播工具的载体和内容，也传递出不同时代使用传播媒介工具所反映的时代社会特征，媒介所传达出来的讯息是丰富多元的。媒介自身就是有意义、有价值的"讯息"，不仅是不同时代所使用的传播工具的性质、它所开创的可能性以及带来的社会变革。而且，从当代艺术创作方面考察，媒介材料自身就可以传达出材料语言特征。麦克卢汉在 20 世纪 60 年代提出的这一著名论断，无论在传播学方面，还是在当代艺术方面都具有鲜明的时代特征，甚至具有跨时代的前瞻性和先锋性。因为 20 世纪 60 年代，西方社会无论是传播学的思想理论、技术工具和传播实践等方面，还是当代艺术的美学思潮、先锋思想、艺术流派和前卫艺术家对各种五花八门的媒介材料运用于创作实验，并宣扬于各种宣言之中，都是一个风起云涌、潮起潮落，装置影像、行为互动，五彩缤纷、好戏连台的大时代。

### 1.1.2 新媒体

相对于书籍、报刊、杂志、广播、电影和电视等传统媒体而言，"新媒体"是媒体随着信息时代数字技术发展起来的数字信息传播媒体形态。新媒体是利用数字技术、网络空间、移动通信等，通过互联网、无线通信网、卫星等网络渠道，以及计算机、手机、数字电视机等终端向用户提供信息和服务的传播形态和媒体形态。确切地说，"新媒体"特指数字媒体（Digital Media）或数字化特征的信息传播媒体。数字化的"新媒体"出现之后，迅速应用于各个领域，不但有新媒体艺术、新媒体设计、新媒体音乐，而且还有新媒体管理、新媒体版权、新媒体教育、新媒体广告，甚至还包括新媒体法制和新媒体伦理等，不一而足。

在报纸、杂志、广播、电视等传统大众传播媒体之后，数字化的新媒体被称为"第五媒体"。厦门大学黄鸣奋教授在其《新媒体与西方数码艺术理论》一书中概括了"新媒体"具备三种含义："（1）作为电子媒体的新媒体；（2）作为数码媒体的新媒体；（3）作为非线性媒体的新媒体。我们可以将当今的'新媒体'理解为非线性、数字编码的电子媒体。"[1] 其特征是由数码呈现的虚拟媒介，数据信息共享，允许随机访问，无限制复制而不失真，具有交互性。清楚地认识这三个含义对于理解新媒体和新媒体艺术的实质至关重要。因为，电子媒体包含了声音、光、动态影像等传统媒体无法承载的这些模拟信息；数字媒体具有任意复制、粘贴和虚拟、互动、网络等处理和交流信息的强

---

[1] 黄鸣奋. 新媒体与西方数码艺术理论 [M]. 上海：学林出版社，2009：5-8.

大功能；非线性媒体摈弃了原本线性的按照既定顺序调用信息的传统方式，通过数字技术和手段可以对信息任意进行随机访问。非线性是数字媒体处理信息的基本特征。理解这些新媒体的基本含义和基本特征，对于理解新媒体艺术的技术原理、交互途径、媒介特性、表达方法和呈现方式等都具有非常重要的实际意义。

作为信息传播和交流工具的"新媒体"，是网络信息传播、电子版报纸杂志、数字广播、手机微信、智能应用软件（App）、手机短视频和移动电视、网络通信、网站博客、桌面视窗等，广泛应用新闻报道、体育赛事直播、社会热点追踪等社会信息传播领域。而作为艺术家艺术创作媒介材料而言的"新媒体"则是数字技术和创作平台，如数码相机和摄像机（DV）、计算机软件、数字光盘、数字化文件储存和数字声音影像播放系统等。无论对于信息传播，还是对于艺术创作来说，"新媒体"都离不开一个基本前提，那就是电子媒介的非线性的数字媒体。

新媒体在当今全球化状况下，尤其是网络移动媒体，如计算机、手机、iPad等成为人们现实生活中必不可缺的信息传播媒介。与此同时，新媒体在公共空间中也越来越发挥着巨大的传播信息、商业广告和展示艺术作品的重要作用。我们可以从以下几个方面理解新媒体，这样也可以更好地理解新媒体艺术在这些方面的延伸和利用：

在信息传播技术方面，新媒体利用的是数字技术、网络技术和移动通信技术等高科技技术；

在信息传播渠道方面，是通过互联网、宽带局域网、无线通信网和卫星等渠道进行，完全实行网络化传播；

在新媒体传播终端方面，以电视、计算机和手机等作为主要输出终端，为大众提供了最为便捷的信息接受载体；

在信息服务方面，新媒体向用户提供视频、音频、语音数据服务、连线游戏、远程教育等集成信息和娱乐服务。

新媒体的演进和发展，经历了精英媒体阶段、大众媒体阶段以及个人媒体阶段。在精英媒体阶段，仅有少数群体有机会接触和使用新媒体传播信息，他们是信息传播领域的专业人士，具有较高的知识结构及社会身份。他们具有前卫的媒体传播意识，也掌握着更先进、更丰富的媒体资源。当新媒体传播技术提高、传播成本下降、传播规模迅速发展并得到普及时，新媒体进入大众媒体阶段。现在，以手机等移动媒体为主的新媒体已为大众所享有，利用新媒体传播和接受信息成为媒介传播的日常行为。新媒体在大众媒体阶段的传播内容和传播方式，不但改变了大众对媒体的认知，也改变了人们的思维方式和生活方式。伴随着数字技术的不断发展，以往不可能占据媒体资源和平台的个体，通过互联网以个人平台来发表自己的言论、观点、作品和各种文化、商业及娱乐等信息。个人媒体（又称自媒体）阶段的到来，让普通民众成为新媒体平等、民主和自由的信息传播者和信息接受者。

新媒体发展的不同阶段，都有各种不同类型和形态的新媒体艺术作品创作产生。譬如，在精英媒体阶段，有安迪·沃霍尔的实验电影和白南准的录像艺术等。大众媒体阶段，催生了各种类型的新媒体艺术空前发展：数字影像、交互艺术、沉浸艺术、虚拟现

实、网络电影等通过大众媒体得到传播、呈现和展示。发展到个人媒体阶段,人人都是艺术家,艺术平民化。任何人都可以运用手机应用软件拍摄、剪辑和制作影像、动画视频,通过抖音、西瓜视频、小红书等自媒体平台,制作和发表自己的新媒体艺术作品。每一个新媒体阶段的出现,都依赖于数字媒介和数字技术的革新和发展,每一次数字媒介和技术的创新都会表现出它的媒介特性,并为新媒体艺术创作开拓了新的空间和新的可能性。

马歇尔·麦克卢汉在其《理解媒介:论人的延伸》一书中开篇说道:"所谓媒介即讯息只不过是说:任何媒介(即人的任何延伸)对个人和社会的任何影响,都是由于新的尺度产生的;我们的任何一种延伸(或任何一种新的技术),都要在我们的事务中引进一种新的尺度。"任何一种媒介和技术的出现、发展和变化,只要是在人的手中使用,它都会以新的规则和标准,给人的思维方式和生活方式带来新的改变,这种变化,有的显而易见,而有的却很微妙暧昧,不易被察觉。有的是积极的,有的甚至是消极的。媒体、媒介在技术进步、革新和发展中的变化,所产生的新媒体,改变的不仅是媒体,而更重要的是改变了运用媒体的人,并由此延伸出来的一切变化。因此,马歇尔·麦克卢汉在书中接着说道:"任何媒介或技术的'讯息',就是由它引入人类事务的尺度变化、速度变化和模式变化。"所以,我们可以这样理解:媒介的讯息,改变的不是物理的时间和空间,而是人在生命运动中的时间和空间。

新媒体传播信息的特点,实际上与新媒体传播信息和接受信息的工具和类型有关。新媒体类型有以下几种。

(1)手机媒体。手机媒体是借助手机进行信息传播的工具。随着通信技术、计算机技术的发展与普及,手机已经成为具有通信功能的微型电脑。手机媒体是网络媒体的延伸,除了具有网络媒体的优势之外,还真正跨越了地域和计算机终端的限制,拥有声音和振动提示,可以与新闻同步。接受方式从静态发展为动态,传播内容从文本到视频,丰富多样。

(2)数字电视。数字电视(Digital TV)是指从演播室到发射、传输、接收的所有环节都是使用数字电视信号或对该系统所有的信号传播都是通过由0和1数字串所构成的数字流来传播的电视类型。数字信号的传播速率是每秒19.39兆字节,如此大的数据流的传递保证了数字电视的高清晰度,改变了模拟电视信号的先天不足。

(3)互联网媒体。互联网媒体包括:网络电视、博客、播客、视频、电子杂志等。

网络电视(Internet Protocol Television)是以宽带网络为载体,通过电视服务器将传统的卫星电视节目经重新编码成流媒体的形式,经网络传输给用户收看的一种视讯服务。网络电视具有互动个性化、节目丰富多样、收视方便快捷等特点。

博客指写作或是拥有Blog或Weblog的人;Blog(或Weblog)指网络日志,是一种个人传播自己思想,带有知识集合链接的出版方式。博客(动词)指在博客的虚拟空间中发布文章等各种形式信息的过程。博客有三大主要作用:个人自由表达和出版;知识过滤与积累;深度交流沟通的网络新方式。

播客(Audio blogs)通常是指那些自我录制广播节目并通过网络发布的人。

视频（Video）泛指将一系列的动态影像以电信号方式加以捕捉、记录、处理、储存、传送与重现的各种技术。"视频"也指新兴的交流、沟通工具，是基于互联网的一种设备及软件，用户可通过视频看到对方的仪容、听到对方的声音，是一种可视电话。网络技术的发达也促使视频的记录片段以串流媒体的形式存在于因特网上并可被计算机接收与播放。

电子杂志（E-Journal）是指用 Flash 的方式将音频、视频、图片、文字及动画等集成展示的一种新媒体。因展示形式如同传统杂志，具有翻页效果，故称为电子杂志。一本电子杂志的体积都较大，少则几兆，多则几十兆上百兆。因此，电子杂志网站都提供客户端订阅器，供杂志的下载与订阅。它具有发行方便、发行量大、分众等特点。

（4）户外新媒体。户外新媒体以液晶电视为载体，如楼宇电视、公交电视、地铁电视、列车电视、航空电视和大型 LED 屏幕等，是新材料、新技术、新媒体、新设备的应用，可与传统户外媒体形式相结合，使传统的户外媒体形式有质的提升。

新媒体的产生和应用，在当下社会，虽然改变了人们传统的接受信息和传播信息的方式方法，但新媒体又不能完全代替传统媒体。因为，不同文化、不同年龄、不同阶层和不同个性的人群，也有保留和使用传统媒体的权利和习惯。在后现代社会状况下，多元文化、多元生活方式共存，在媒体的信息交流和传播方面，形成一种"融媒体"现象（多元媒体融合）。

融媒体（Convergence Media）是充分利用媒介载体，把广播、电视、报纸和网络媒体平台等既有共同点，又存在互补性的不同媒体，在人力、内容、宣传、信息传输和市场经营等方面进行全面整合，实现"资源通融、内容兼融、宣传互融、利益共融"的新型媒体宣传理念。所谓"融媒体"实际是在信息和人力资源、媒介和技术手段、传播和接受方式、社会和市场效益等方面达到共赢互利、全面开花结果的目的。

融媒体的这种融合与跨越的方法和特点，与当代艺术表现得很相似。当代艺术可以将装置艺术、电影影像、戏剧舞台、行为表演等各种艺术类型进行融合，运用各种类型的媒介材料、技术工艺和表现方法，来完成和实现艺术家的愿望和思想。在媒介材料和技术手段上，艺术家可选用传统媒材，但利用数字技术的快捷、精准和方便进行制作。所以，当代艺术装置作品，既可以有数字媒介，也可以是传统媒介；既可以运用数字技术进行扫描和运算，以追求快捷准确的标准和要求，也可以运用传统手工制作，以获得材料媒介原本朴素无华的材质感和物质特性。例如，中国艺术家隋建国的 3D 打印雕塑作品《云中花园》（图 1-6）。

隋建国是位不断探索雕塑语言的当代艺术家，他近几年尝试将自己用手在软泥上随意抓捏偶然形成的指纹放大后产生新的雕塑语言效果。然而，以传统雕塑手工放大方法，无法呈现原始泥稿表面的纹路细节，不能清晰完整地表达出作者的想法。在偶然发现了 3D 打印技术后，隋建国开始和多位国内外科学家及图像学家合作，运用高清晰度 3D 数字扫描和打印技术，在不同材料上进行实验，最终制作出清晰地还原原始泥稿表面掌纹的《云中花园》大型雕塑系列。借助高精度的 3D 打印技术，隋建国实现了雕塑的触觉被视觉化，人体生物特征被完整地放大至肉眼可见的程度。雕塑所具有的"物质实

在感"与数字技术相结合,使雕塑语言发生转换,带来雕塑概念的扩展。我们在展览中看到借助3D打印技术完成的雕塑作品,是现实的物质材料,而不是虚拟的数字媒介。但它是通过3D数字技术扫描和打印出来的"雕塑"作品,没有丝毫传统雕塑的人工工艺痕迹,是唯有数字技术才能够产生的数字化呈现。

信息时代的媒体人,最能够理解马歇尔·麦克卢汉所说的"媒介即讯息——论人的延伸"理论[①],媒体形式不断出现新的变化,媒体内容、渠道和功能的融合,近年来在传媒界广泛应用和实践了这一理论,因而有人提出了"全媒体"的概念。全媒体(All-media)是指媒介信息传播采用文字、声音、影像、动画、网页等多种媒体表现手段的多媒体;利用广播、电视、音像、电影、出版、报纸、杂志、网站等不同媒介形态的业务融合;通过融合的广电网络、电信网络以

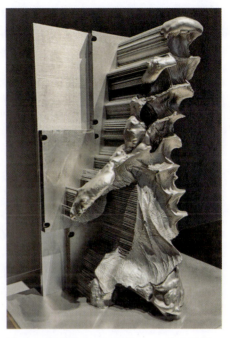

图 1-6 隋建国《云中花园》,3D打印雕塑,不锈钢,69cm×55cm×30cm,2012—2019年

及互联网络进行传播的三网融合;最终实现用户以电视、计算机、手机等多种终端均可完成信息融合接收的三屏合一;实现任何人、任何时间、任何地点、以任何终端获得任何想要的信息。

全媒体是人类掌握的信息流手段的最大化的集成者。从传播载体工具上分为:报纸、杂志、广播、电视、音像、电影、出版、网络、电信和卫星通信等;从传播内容所依靠的各类技术支持平台来看,除了传统的纸质、声像外,基于互联网络和电信的无线应用协议(WAP)、全球移动通信系统(GSM)、分码多重接入系统(CDMA)、通用分组无线服务(GPRS)、5G及流媒体技术等。全媒体并不排斥传统媒体的单一表现形式,在整合运用各媒体表现形式的同时,将传统媒体的表现形式,看作全媒体的组成部分。全媒体是全方位融合——网络媒体与传统媒体乃至通信的全面互动;网络媒体之间的全面互补;网络媒体自身的全面互融。总之,全媒体追求覆盖面积全、技术手段全、媒介载体全、受众传播面全。全媒体是根据具体需求和经济性、实用性等选择各种不同的表现形式和传播渠道。因此,马歇尔·麦克卢汉认为:"新媒介绝不是旧媒介的赘加物,也不会让旧媒介过清净日子。它绝不会停止压迫旧媒介,直到它为这些旧媒介找到新的形式和新的位置。"

数字网络技术的发展、信息传播技术的普及、知识信息和新闻事件的爆炸,使媒体的类型和形式发生了多元化变革,普通大众通过数字网络科技与全球知识体系相互链

---

① 马歇尔·麦克卢汉.理解媒介:论人的延伸[M].河道宽,译.南京:译林出版社,2019:216.

接,形成了一种分享和交流他们自身信息的途径。这种普通大众通过网络途径向外发布他们自己的个人信息、新闻和作品的传播方式被称为自媒体。自媒体（We Media）是私人化、平民化、普泛化和自主化的传播者,是以现代化和电子化的手段,向不特定的大多数或者特定的单个人传递规范性及非规范性信息的新媒体的总称。狭义的自媒体,是指以单个的个体作为信息制造主体而进行内容创造的,拥有独立用户号的媒体。广义的自媒体,是指从自媒体的定义出发,区别于传统媒体的信息传播渠道、受众和反馈渠道等。自媒体可以理解为"自我言说"者。因此,自媒体不仅仅指个人创作。群体创作、企业微博、微信等都是自媒体的范围。

我们在这一节讨论"新媒体"的同时,也厘清了"融媒体""全媒体""自媒体"等新型媒体的功能和特点,目的是通过对各类新媒体的媒体特性和传播特性的探讨,比较深入和清晰地了解信息社会和数字时代各类媒体的本质特征,为下一步探讨新媒体艺术做好铺垫,打下基础。对媒体特性的探究,比了解和探究媒体的信息内容更为重要。各种类型的新媒体出现后,以及各类媒体之间的融合与跨越的方法和特点,与当代艺术融合跨界的特点极为相似。它不像传统媒体和传统艺术那样受到某一种媒介材料的限制,而是可以运用任何物质媒介、技术手段和表现方法进行艺术创作和思想表达。

从20世纪60年代中期开始,运用电视录像/影像进行再创作并享誉世界的艺术家白南准敏锐察觉,并准确预言了电视娱乐时代的迅猛到来,将会对人类产生严重影响,以及人类普遍会对电视信息存在着严重依赖。生活在美国的白南准1988年专为韩国首尔奥运会创作的影像装置作品《多多益善》（The More, the Better）（图1-7）。这个高18.5米的"电视塔",使用了1003台6～25英寸电视显示器,如同巴黎的"埃菲尔铁塔"（The Eiffel Tower）一样壮观。白南准的影像装置作品一直在引导人们思考媒体与社会、信息与人类如何保持平衡关系,并将东西方文化的冲突和交融融入他的艺术作品之中。21世纪到来之后,铺天盖地的数字信息和影像视频密集轰炸,白南准强烈意识到新媒体时代快捷的信息传播和信息爆炸,不知将为人类带来的是福祉还是灾难？他的"电视塔"像一座人类希望通向天堂的"巴别塔"（tower of babel）一样,可以通过

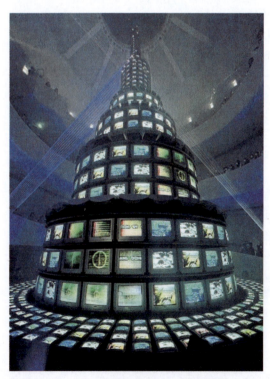

图1-7　白南准《多多益善》,影像装置,
　　　　1988年,韩国国立现代美术馆

全球化的电视媒体进行沟通和交流。

在第 52 届威尼斯双年展"俄罗斯馆"中,俄罗斯艺术家亚历山大·波诺马廖夫(Alexander Ponomarev)与阿尔谢尼·梅切尔雅科夫(Arseny Mescheryakov)合作的网络电视直播影像装置作品《淋浴》(Shower)(图 1-8),充分利用了新媒体的网络信息传播功能创作新媒体艺术作品,成为真正的新媒体艺术作品。作品是一个顶部安装了淋浴喷头,四壁由上千个正在直播的来自世界各地电视频道的电视监视器屏幕组合而成的淋浴间,235 个液晶显示器正在直播 470 个国际电视频道的节目,狭窄的淋浴间仿佛像一个电视台的导播室一样充满了正在直播各种不同电视节目的电视屏幕。该作品表现了在任何时间和地点甚至在个人私密空间里,数字网络化媒体从信息单元中分离出来,对当下人们的生活,一方面所带来的极度方便,另一方面所产生的绝对的支配和控制。人们只能停留在从一个频道转换到另一个频道的虚幻的自由之中,就如同当下人们手中的手机,随时随地、时刻不离。这件令人眼花缭乱、应接不暇的新媒体艺术作品强化了自然世界和媒体世界的对立关系,因而作品具有深刻的社会含义和对媒体王国的反思。

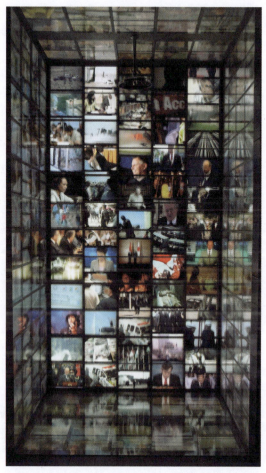

图 1-8 亚历山大·波诺马廖夫、阿尔谢尼·梅切尔雅科夫《淋浴》,影像装置,280cm×170cm×170cm,2007 年

一个世纪以来,作为信息传播工具的媒体,无论在技术手段、传播功能,还是在传播方式和接收范围上,都发生了巨大变化。与此同时,作为艺术创作和表达思想的媒介/媒体,不管在艺术类型、创作观念,还是艺术语言和呈现方式上,同样也产生了翻天覆地的变化。理解新媒体艺术,必须从理解媒体开始,必须从理解媒体的发展和变化开始,必须从理解媒体与人的相互信任和相互依存的关系开始。

## 1.1.3 新的媒体

人们很容易从科学和社会"进化论"的角度认为,新媒体是一个相对进化的关系和

概念，常常把"新"相对于"旧"而言，将"新媒体"与"旧媒体"进行生物进化式的比较和判断，认为"新媒体"是伴随着科技进步，推进了媒介演进，并在不断发展、变化和更替。这是最普遍和正常的逻辑关系。比如，人们理所当然地认为，广播相对于报纸是新媒体，电视相对于电影是新媒体，网络数字信号相对于电视模拟信号是新媒体。这种观点认为："新媒体"是一个不断发展的过程，新媒体是指目前这一刻才是最具前沿性的媒体，随着科学技术的不断创新和发展，新技术、新媒介不断发明，以后还会出现各种人们意想不到的"新媒体"。从媒体的发展和变化角度来看，这样理解和认识"媒体"的新旧关系，是符合逻辑关系的。但这样认识"新媒体"，也很容易把单纯的"新媒体"误解为"新的媒体"。如果把新媒体看作一个在不断演化和进化的过程和阶段，这样对"新媒体"就永远没有一个准确的概念和定义。

数字技术和数字媒体的出现，它相对于传统媒体是一种新媒体，但是，如果以这种相对性和进化论的观点来考察媒体和新媒体，就很难对"新媒体"有一个明确结论。比如，我们可以将数字媒体（新媒体）之后再出现的某种新的媒体称为"新新媒体"吗？这样一来，新媒体的概念就会不断延伸而永远没有明确的概念和界定。所以，由此推论，对此后出现的生物媒体或者基因媒体等，我们可以称其为是"新新媒体"或"新新新媒体"吗？

这一误解的原因，可能在于，新媒体在发展和演变中与传统媒体并存或融合进行，而没有以新媒体完全取代或替换传统旧媒体，试图用"新媒体"区分于"旧媒体"所导致。但是，这样理解和区分新、旧媒体，即使是再新的高新科技所带来的媒体传播方式，将来也会陈旧，也会被又出现新的新科技和新媒介所取代。因此，把"新媒体"望文生义或顾名思义地看作"新的媒体"，实际上是不了解我们前面所讲的"新媒体"的基本概念和含义，不了解数字技术对"媒体"的革命性解放，而广义地把与"新媒体"相对应的传统媒体称为"旧媒体"。可是，如果这样理解的话，那么"新"的范围和边界又在哪里呢？

实质上，新媒体艺术之"新媒体"不是泛指"新的媒体"，而是特指数字技术的电子媒体，具有数字信息时代承接传统媒体时代的独特性，因而被约定俗成地称为"新媒体"。在关于新媒体艺术概念方面的讨论和阐述问题上，"新媒体"是一个专有名词，而不是一个形容词。它是专门特指"数字媒体"。所以，我们不可以将"新媒体"理解为"新的媒体"，也不可以把"新媒体艺术"理解为"新的媒体艺术"。由此可知，"新媒体"这个特定术语具有时代特征和时间性特征的局限性。随着时间和科学技术的不断发展和变化，尽管我们现在所说的"新媒体"在名称上可能将不会再"新"下去了，但是"新媒体艺术"所特指的数字化媒体艺术特征是不会改变的。实际上，从艺术创作观念及艺术家对材料的选择和运用角度来讲，根本没有所谓新、旧媒介之分，但在技术手段和表达方法上，却有传统手工技术和数字技术的不同方法。

"新的媒体"的含义是最新的媒体/媒介；而"新媒体"则特指数字媒体/媒介。但艺术家在实际创作中，各种媒介和材料、各种技术和方法，不分新旧，都会加以利用，唯一的目的就是创作出震撼人心的好作品。

2003年，中国艺术家吕胜中为第50届威尼斯双年展"中国馆"创作的互动装置作品《山水书房》（图1-9），运用了传统古画、书籍现成品、书房书架等传统媒介和人工测量、计算机数字计算、计算机喷绘打印、计算机技术切割等新媒体和数字技术而制作完成。艺术家选择辽宁博物馆藏品，即五代著名画家董源的《夏景山口待渡图》长卷组合安装了一个传统的文人书房，以此试图体现中国传统文人山水之境界。董源此长卷以平远法构图取势，空间辽阔，在平淡浑朴中透出灵动和意韵，在书房中展开，如若身临其境。吕胜中在"山水书房"里的几个大书架上，置放了5000余册中外各种学科的书籍或画册，所有的图书和画册的长、宽、高尺寸都被精确测量计算。因为，艺术家要将董源的山水画《夏景山口待渡图》放大，根据测量过的每一本图书和画册的长、宽、高尺寸，将放大后的董源画作用计算机来分割裁切，裁切的尺寸正好可以包装每一本书的"书皮纸"，用裁切分割后的董源画作局部，给每一本书包上书皮，将包上书皮后的图书，按照《夏景山口待渡图》原样安插布置在书架上，布满书架的图书就像一个真实的书房，读者/观众在书架上看到的是由竖立在书架上的书脊拼成的一幅董源《夏景山口待渡图》的完整画面。当观众/读者从书架上取出一本书后，会惊讶地发现，每一本书都是由画卷的局部包好的书皮，而书脊恰好是组成整幅画卷的那一个局部。因为，每一本书的大小、厚薄都是不一样的，每一本书的长、宽、高尺寸都要经过严密测量和计算，才能完成这样一个精密计算和精心制作的过程。

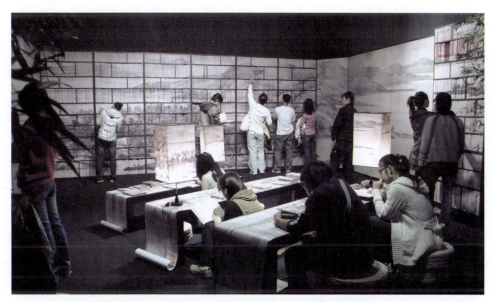

图1-9　吕胜中《山水书房》，互动装置，800cm×600cm×300cm，2003年

观众可以像一个读者一样在图书馆、书店里的书架上，或是在自己家的书房里取书、看书。当观众/读者在书架上抽出一本书，站在书架前或坐到书桌边看书的时候，观众的行为成为整个作品的一部分，其身份也从一个观众转换为一个读者。而当观众/读者自由寻找自己喜欢的图书并取出书来阅读时，他便带走"山水"的一个局部，而当

他读完书后,将图书插放回书架的时候,常常会无意间没有把这本书准确插回到原处,因此,这种无意中的行为就会改变"山水"的原有样貌,使原来的山水变为碎片式的山水。"山水"在读者自由随意抽取和插回中,从有序到杂乱,从传统山水的"可游可居"到无所归依,如翻天覆地、劈山截水。此时,观众/读者的身份会再次发生转换,从一个参与者、体验者转换为一个创作者。因为,我们看到书架上由书脊组成的"山水"从原本的具象和整体,在观众/读者的参与行为中,逐渐变为抽象的碎片式"山水",从原有的"秩序"转变为"混乱",然后,再由观众/读者/艺术家将"混乱"逐渐转换为"有序"。

## 1.2 新媒体艺术

新媒体艺术以数字技术为依托,以信息和网络传播等多种媒介为载体,是一种具有即时性、现场性、交互性和体验性的艺术,是媒体与艺术、科技与艺术、理性与智慧、真实与虚拟、个性化与大众化相融合的艺术形式。

### 1.2.1 新媒体艺术的界定

如前所述,当我们对新媒体、融媒体、全媒体、自媒体和"新的媒体"逐渐梳理清晰了之后,对新媒体艺术的探讨就相对容易进行并进一步理解和容易认识了。关于"新媒体艺术"这一术语的理解和界定,从中文字面上看,可以由"新的媒体艺术"和"新媒体的艺术"两个关系来理解。"新的媒体艺术"可以理解为对"媒体艺术"——影视广告艺术、影像视频艺术、声音广播艺术和其他以媒体为创作媒介的艺术形式——有一种新的界定,或是数字化的界定。我们只可以按字面分析、梳理和理解,而不必明确是否有这种名称的艺术形式。而"新媒体的艺术"从字面理解,则就是数字媒体范围内的艺术形式,这一范围更为广泛和多样,实际上就是新媒体艺术。

一个很容易被忽视却可能引发误读或误解新媒体艺术的情况是,人们很容易误将具有新观念、新方法以及综合性新材料的当代艺术作品,也想当然地理解为"新媒体艺术"。实际上,新媒体艺术之新就是数字媒体之新,而不是观念之新和方法之新。诚然,艺术也会因媒体/媒介之新,引发和延伸出新观念、新方法及其新的美学特征。然而,新媒体艺术中的"新",就是特指数字技术的电子媒体之"新"。

新媒体艺术是以数字技术和传播媒介进行划分和定义的一种新艺术形态,而不是按照媒体和材质在演变进化的历史和时间上进行划分和定义的。所以,概括地说,新媒体艺术就是数字媒体艺术或数码媒体艺术。这样会对新媒体艺术有一个更为明确和具体的指向和界定,否则就会把"新媒体艺术"和"新的媒体艺术""新媒体的艺术"以及"新新媒体艺术"等在认识上和概念上模糊和混同起来。这样无论在艺术领域,还是在社会大众方面,尤其在艺术教育领域都会造成种种概念模糊和思维混乱的现象。所以,"新媒

体"就是特指"数字媒体",而不是相对而言的不断进化的模糊概念。

另外,在考察和讨论新媒体艺术概念的时候,一个容易被忽视,但也会引起质疑的问题,时常会被一些艺术家提出来:由于数字技术的发展和普及,一些艺术家在艺术创作思考阶段和制作自己的艺术作品过程中,常常是通过利用计算机软件进行编程设计和计算,并利用计算机技术和工具制作完成的。运用这样的方法,计算机技术手段不但可以给艺术家的思考和制作带来极为方便的表现方法,而且数字技术呈现出来的工艺效果也是手工所难以达到的。但是,从艺术作品最终展示出来的效果和材料来看,尽管可以看出是通过计算机数字程序制作的技术痕迹,但是作品完成后的材料却不是数字媒介的。例如,随建国的《云中花园》和吕胜中的《山水书房》等,都不属于新媒体艺术。

中国艺术家李红军的纸雕系列作品,创造性地突破了单张纸的二维平面性,将单张平面剪纸从多层立体纸雕中完整地转换出来。艺术家在数字技术的支持下,运用计算机3D立体扫描技术,先将自己的头像做3D扫描,再根据所选用纸张的厚度进行横向或纵向纬度的精密计算,得出每一张纸大小不同形象的实际数据,使用计算机激光雕刻机,对每一层单张纸进行横向或纵向切面的雕刻(图1-10)。在对其扫描的头像做横向或纵向、一张一张地全部雕刻完成后,便可以组成一个或几个或横向或纵向切面组合的纸雕头像。通过这一复杂的扫描、计算、雕刻和组合过程,表现了纸张材质丰富的可塑性和可变性。李红军这一系列的纸雕艺术作品,从设计过程到制作过程均为数字媒介和技术,但完成后展出的作品却完全是纸质媒介(图1-11)。李红军的纸雕作品拓展了人们对剪纸艺术原有的认知和狭窄视野,打破了纸媒介传统的局限性,创造出了崭新的纸艺术语言。

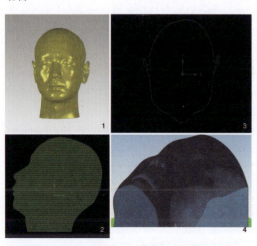

图1-10 李红军作品制作方法和步骤示意图

图1-11 李红军《自己》1,装置,2008年

①使用三维扫描仪,或其他三维软件获取三维形象。
②在Geo-magic软件中对形象进行剖切。
③将剖切后的曲线导入UG定位和文件格式转换。
④将转换好的曲线导入CAD进行分层和修整。
⑤将分层后的曲线导入Corel转换为雕刻文件格式。

## 1.2.2 新媒体艺术的概念

通过对"媒体"和"新媒体"等有关概念和范畴的梳理和探讨，明确了新媒体艺术具备的基本前提是：建立在信息传播功能和数字技术平台上的，并以此为创作媒介和展示方式的数字媒体艺术形态。由此，我们可以确定新媒体艺术的基本概念：

新媒体艺术是以数字技术为基础，以图像和影像信息传播为媒介，以互动交流为手段，以先锋实验为特征，以艺术观念为驱动的当代艺术创作活动。

无论什么类型的新媒体艺术（装置艺术、影像艺术、交互艺术、网络艺术等）都是以数字技术为基础，都是以数字图像和影像信息传播媒体/媒介为创作平台和表达介质的，这是新媒体艺术的基本前提。由于新媒体艺术的数字技术特性和媒介特性，无论艺术家创作新媒体艺术作品，还是观众欣赏新媒体艺术作品，都会产生艺术家、艺术作品和观众三者之间互动和交流的过程。新媒体艺术的创作和创新，都离不开对数字媒介的软件技术开发、研创和对数字媒介特性所能表现出来的艺术语言和呈现方式的实验。这样的实验，如同科学家的研究和实验一样，应具有艺术创新的先锋性，这是新媒体艺术区别于传统媒介艺术的重要特征之一。新媒体艺术是当代艺术范畴的创作活动，是由艺术家的思想观念来驱动的，表达的也是艺术家的思想观念，而不再像传统艺术那样，在媒介和方法上，是对某一场景和人物、情节和故事的描绘与再现。

新媒体艺术的范围包括：数字摄影（Digital Photography）、数字绘画（Digital Painting）、数字影像（Digital Video）、计算机软件艺术（Software Art）、生成艺术（Generative Art）、数字动画（Digital Animation）、网络艺术（Web Art）、虚拟现实（Virtual Reality）、交互艺术（Interactive Art）、游戏艺术（Online Game Art）和人工智能艺术（Artificial intelligence）等。它们包含了新媒体艺术的数字技术、数字媒介和表现方法的各个方面。

新媒体艺术的类型分为：装置艺术（Installation Art）、影像艺术（Video Art）、交互艺术（Interactive Art）、数字图像（Digital Image）等。这样的类型划分，体现的是新媒体艺术在当代艺术中的呈现方式和展示方式。

将数字媒介和技术手段应用于实验电影（Experimental Film）、实验戏剧（Experimental Theatre）和实验音乐（Experimental Music）等当代艺术之中的数字化实验，也是新媒体艺术的范畴。

确切地说，凡是利用计算机、网络等数字媒介和数字技术的科技成果作为创作媒介、表现手段和展示平台的当代艺术都属于新媒体艺术的范畴。

简言之，新媒体艺术是当代艺术中的数字媒体艺术。

由此可知，新媒体艺术是以计算机数字技术和手段为基础的，以数字化的信息传播媒介和工具，如数码相机、数码摄像机、计算机软件系统、网络传输系统、光盘（CD.ROM）、硬盘、数字投影仪、数字电视和手机等为创作工具和展示媒介，运用视觉造型语言表达艺术家思想和观念的当代艺术。毫无疑问的是，新媒体艺术的产生和发展，是媒体/媒介在传播技术和传播方式，进步和提高到数字媒介和数字技术的产物。

法国艺术家米格尔·谢瓦利埃（Miguel Chevalier）是国际知名的新媒体艺术先驱，

他从 1978 年以来就一直专注于将计算机作为一种艺术表达手段。谢瓦利埃的新媒体艺术作品经过对绘画、图饰、动画、影像、装置和交互等不同艺术类型的实验，跨越了历史、科学、宗教和文化等多个学科领域。谢瓦利埃的作品一贯围绕合成图像、衍生图像和交互图像等进行探讨和实验，解决了艺术中的非物质性问题以及计算机诱导的逻辑，如混合、生成和交互等问题。他创作了许多大型新媒体艺术项目，其中包括大规模投影的生成式和交互式虚拟现实装置，在 LED 屏幕或 LCD 屏幕的数字媒体装置，用 3D 打印机或激光切割的雕塑，全息图像及其他形式的艺术。他的各种类型的新媒体艺术作品是一个充满了诗意和超现实的神奇世界。他的 3D 数字影像《人造天堂》（*Paradis Artificiels*）（图 1-12）就是对新媒体艺术的虚拟现实世界的美好寓言。

图 1-12　米格尔·谢瓦利埃《人造天堂》，3D 数字影像，2017 年

新媒体艺术的出现，在媒介材料、技术手段、呈现方式、表达方法和思维方法等方面都丰富和开阔了艺术家的探索视野和当代艺术的表现范围，表明了一些艺术家关注当代科技与社会时代生活，并试图运用现代信息传播媒介和数字科学技术所提供的可能性来表达思想和进行艺术创作的强烈愿望。

## 1.2.3　多媒体艺术

在讨论了新媒体艺术的概念之后，有读者可能会联想到另一个与新媒体艺术有关的词汇——多媒体艺术（Multi-media Art）。实际上，它是"新媒体艺术"的同义词，或者说是新媒体艺术的另一种称呼。从另一个角度讲，这一概念更强调在艺术表现中所承载和传达的媒体、媒介和材料的多样性和综合性，而不仅仅限于数字媒体的使用而已。可以将在公共空间中集合了多种电子灯光艺术，音频或视频等电子技术在实验性的戏剧、舞蹈和音乐会中起重要作用的艺术形式，网络互动装置艺术等大型艺术活动称为"多媒体艺术"。例如：

墨西哥出生的加拿大艺术家拉斐尔·洛萨诺-亨默（Rapfael Lozano-Hemmer）创作了大型多媒体作品《关键建构：身体影像》（*Relational Architecture Body Movies*）和《矢量仰角》（*Vectorial Elevation*）（图 1-13）等。艺术家在其作品中大量使用了数据网络程序、机器人、跟踪系统、投影仪、音响系统以及其他技术先进的媒体设备。作为墨西哥城千禧年庆典压轴戏的象征，艺术家在墨西哥的佐卡罗广场（Zocalo Plaza）周围的建筑物顶

图1-13 拉斐尔·洛萨诺-亨默《矢量仰角》，多媒体互动艺术，1999—2004年，
材料：18～22架遥控探照灯，网络程序

部安装了功率极大的自动探照灯，运用灯光来改变佐卡罗广场——改变佐卡罗广场天空的，不是在广场的现场操作灯光设备的工作人员和艺术家，而是关注这一伟大作品的，散布于世界各个地方的参与者和体验者，他们通过艺术家设置的数据网络程序、数字跟踪系统等数字网络技术，根据艺术家的操作规则，在世界不同的角落，通过互联网来控制这些灯光，体验和参与网络化的互动多媒体艺术。

正如"全媒体"和"融媒体"一样，无论在信息传播方面，还是在艺术创作方面，传播者和艺术家都会根据传播信息内容和艺术观念，选择不同的媒介材料、技术手段和表现形式，以获得最有效的传播价值和艺术感染力。因此，在当下信息技术和数字媒体高度发达并普遍流行的今天，当代艺术多样化的表达方法和对各种媒介材料进行的前卫实验，多媒体艺术的出现是极为正常的。由于多媒体的综合性、融合性和跨越性等特点，多媒体艺术和技术更多应用于公共空间艺术、戏剧舞台和音乐会、大型综合性装置艺术、大型晚会演出等各种不同的艺术类型之中。多媒体艺术使得艺术创作在媒介材料、艺术类型、技术手段和艺术效果等更加丰富多彩，使艺术类型之间的界限变得模糊，使艺术表现的空间无限宽阔。

一件艺术作品是否属于新媒体艺术，要考察它是否是在当代艺术中运用了数字技术和数字媒介，以及与之相适应的数字化的表达方式。但一件作品它是不是新媒体艺术，绝不是评判艺术作品新旧、高低的标准。当代艺术绝不会因为是否使用了数字技术和传播媒介，艺术家和艺术作品就显得比传统艺术作品和艺术家更高级、更高尚或更与众不同了。任何传统媒介和传统表达方式的艺术作品，在任何时候都不会因时代和科学技术的发展而失去它原有的创造力和永恒的魅力。

新媒体艺术除了因数字技术和传播媒介给当代艺术带来表达方式和表现形态上的多样性之外，更重要的是，新媒体艺术产生在注重观念性的后现代主义艺术思潮之中，它关注的不是形式与风格，而是媒介和方法、思想和观念等问题。当代艺术与数字信息技术的结合，不应该仅仅是为了追求视觉感官上的奇幻刺激，成为高科技数字技术在艺术表达和应用中的炫耀，而应该试图通过数字媒介和技术所能带来新的语言表达方式等多元化文化信息的呈现与互动。无论何种类型和样式的多媒体艺术或新媒体艺术，第一，

应一如既往表达艺术家的思想观念，强调当代艺术的观念性；第二，激发观赏者与艺术作品的参与和在其互动过程中独特的感知体验和深度思考，而不只是感官愉悦；第三，也是最重要的一点，新媒体艺术通过数字媒介、信息传播和互动交流的方式方法，不但改变了普通大众，也改变了艺术家习以为常的、固有的观察世界、认识世界和创作艺术作品的方法和途径，与此同时，也改变了人们传统的思维模式和生活模式。

## 1.3 新媒体艺术的特性

与传统艺术类型不同，当代艺术范畴的新媒体艺术，具有其独特的媒介特性和技术特性。在当代艺术创作中，媒介材料、表达方法和艺术观念之间绝不是孤立的，媒介特性和技术特性会通过艺术家的构思和手段传达出完美的艺术语言，给艺术作品带来闪光的美学思想。了解和掌握新媒体艺术的媒介特性，是学习和认识、分析和创作新媒体艺术作品的基本前提，而不只是把新媒体艺术当作讲故事的技术和手段。优秀的新媒体艺术艺术家都是在数字媒体的媒介特性和技术特性上特别清醒，并在思想表达和语言方式上将二者运用自如的人。

信息时代的数字化是新媒体艺术的基本特征。第一，在媒介材料上，新媒体艺术彻底摆脱了传统艺术状况下"架上绘画"（Easel Painting）的形态和材料，代之以数字化、网络化、虚拟化的信息传播媒介，新媒体艺术的数字媒介特性最为明显。第二，在创作手法上，新媒体艺术由于计算机本身和各种计算机软件所具备的丰富而强大的表现功能，强调艺术作品的多重改变、组合和转换过程，并希望观众可以参与到艺术作品之中，与作品产生交互作用，因而具有强烈而复杂的技术操作性，而不再是传统艺术那种只注重艺术技巧、表现形式和追求作品单一结果的创作方式。第三，在艺术观念上，受后现代主义艺术思想的影响，新媒体艺术不但具有社会批判性，更具有广泛的包容性，强调在表达思想观念的基础上，对数字媒介、数字技术和表达方法上进行多方面实验。

新媒体艺术的特性，即新媒体艺术独特的、独有的基本属性，了解、探讨和弄清新媒体艺术的特性，便于在艺术媒介、技术手段、艺术语言、表达方法和艺术形态等方面更好地理解新媒体艺术和创作新媒体艺术。新媒体艺术的特性表现在以下几个方面。

### 1.3.1 传播性

由于新媒体艺术的表现载体是数字信息媒介，艺术家在新媒体艺术作品创作过程中就不得不认真考虑它的媒介特性问题。"艺术家一旦事先知道作品要通过数码化的方式到达终端受众，他可能产生两种反应：要么让他的作品更适合于这种传播，要么抗拒这种传播，可以去强调作品中那些难以在数码复制中还原的东西。事实上，目前的技术所不能复制的东西已经所剩无几了。"[①] 中国艺术家和策展人邱志杰在其《数字化时代的艺

---

① 邱志杰. 重要的是现场 [M]. 北京：中国人民大学出版社，2003：186.

术》一文中明确地道出了新媒体艺术数字化媒介特性中的传播性和复制性特征。

新媒体艺术是电子科技和数字媒介在市场经济下共同作用的产物，虽然新媒体艺术在审美理念上与传统艺术仍有相似之处，但在传播特点和接受效应上却发生了根本性的变化。新媒体艺术通过数字信息的传播和与作品的互动关系，使艺术创作者和接受者之间的界限变得模糊。传统艺术作品在作者和观者之间是固定和独立存在的，而新媒体艺术却可以把创作者和接受者联结成一个有机系统，并在信息传播交流过程中，二者甚至可以互换。此时，动态的传播性成为新媒体艺术中的关键部分。传播意味着信息的交流与沟通。由此可见，新媒体艺术的传播性特征是有其重要意义的。

传统艺术媒介的传播手段，在创作方面是书写与绘画、雕刻和塑造；在欣赏方面是阅读和观赏。传播工具和途径是美术馆、博物馆、画廊和图书馆。而新媒体艺术的媒介传播方式，除此之外还具有以下特征：在艺术创作方面，新媒体艺术不再是对纸张和画布、泥土和石木等绘画和雕塑媒介上的绘制、雕刻和印刷，而是通过计算机软件等数字手段在计算机上进行生成、复制、剪裁、粘贴、组合、分拆、链接、建模与合成等。在艺术欣赏方面，除了阅读和观看外，更重要的是感受、体验、触摸、参与和互动。在传播工具和传播途径方面，除了在画廊、美术馆等专业性固定空间和室内空间之外，新媒体艺术主要是通过计算机、电视系统、声音设备、投影设备、LED灯光设备、手机和网络系统等多种类型的数字传播媒体，还可以在博览会、展会、晚会、广场、商场、橱窗、车站、地铁、机场等公共空间和场所等室外设施进行展示和传播。

新媒体艺术在传播方式和传播途径上具有以下特点：

（1）传播内容丰富多彩；

（2）传播方式方便快捷；

（3）传输成本价格低廉；

（4）传播空间互动交流。

传统艺术作品传播的形态和途径是固定的，其传播的专业要求和边际成本都很高，传播者具有较强的垄断性和控制权。而网络化的虚拟传播方式必然带来传播方式的便捷和传播成本的低廉；数字技术又必然导致传播的交互性，并由此带来传播者和接收者的身份互换。现在，手机微信、抖音视频、互动群聊等新型网络传播媒介可以在任何时候、任何地点，对任何人进行交互式传播，完全突破了传统媒体的各种制约，变得更加自由、便捷和开放。

新媒体艺术的传播特性，一方面在于数字媒体自身所具有的传播功能，可以使数字艺术信息更好地得到传播；另一方面，体现在艺术家充分利用了数字媒体的媒介传播特性，将他的思想观念、艺术想象、构思内容和表现手法，通过数字媒体巧妙地、创造性地呈现和表达出来，从而使他的艺术作品，既是一个实现信息传播的传播媒体，观众或读者可以通过参与他的作品进行信息沟通和交流体验，具有实际应用的传播功能，也是一件闪现着艺术家思想之光和有意思有意义的交互艺术作品，如中国艺术家徐冰的作品《地书》。

在全球化的当下，不同文化和不同地域之间的交流日益频繁，数字化的信息交流方

式成为今天人们日常生活的重要部分。但是国家、地区和民族之间语言文字的差异，也阻碍着东西方人们正常的交流和沟通。这种在文化差异上形成的语言文字障碍，引发艺术家徐冰的严肃思考和积极关注。机场和航班上的各航空公司说明书上的图标，让全世界不同国家的人都能看懂，它用最低限度的文字符号说清楚了一件比较复杂的事情，成为全人类的通用"文字"。这成为徐冰创作《地书》（图1-14）的灵感来源。徐冰用多年时间，在各种公共场合中搜集了大量图标符号，对它们进行了巧妙的拼接和组合，整理和创作出一套世界通用的"标识

图1-14　徐冰《地书》，对话软件装置

语言"。《地书》与其说是"写"成的，不如说是"制作"而成的系列"图书"。《地书》的读者，不管是任何文化背景、任何文化水平和掌握任何种类的语言，只要他是生活在当代的人，就可以读懂看懂《地书》，甚至可以在展厅的计算机上用其中的图标符号进行"书写"，与其他人进行交流。

　　这个名为《地书》的互动装置作品，是与徐冰在20世纪80年代中期创作的装置作品《析世鉴》，因包括徐冰自己在内的所有人都看不懂上面的文字，而被观众戏称为"天书"的作品相对应。而《地书》所用的"标识语言"，则是一本说什么语言的人都能读懂的"书"，它表达了艺术家一直在寻找的"普天同文"的理想。为制作完整的《地书》系列，徐冰团队还制作了"字库"编程软件。使用者将英文或中文句子敲入键盘，计算机会即刻转译成这种标识语言。运用这种文字与标识语言的转换方式，可以与世界各地不同母语的朋友通信、发邮件，进行无语言阻碍的沟通交流。笔者曾于2008年在中国美术馆举办的"合成时代：媒体中国2008国际新媒体艺术展"徐冰作品《地书》中的台式计算机上，亲自输入英文，体验感受文字与标识符号的即时转换。现在，个人计算机和互联网的广泛使用，计算机中的一种强有力的字符串及结构分析和处理能力的高级编程软件"ICON语言"正在日新月异地发展和丰富起来，使这个项目的规模变得越来越复杂和庞大。但由于人工智能的限制，《地书》的计算机软件的设计仍然在不断改进之中。

　　不管是哪种文化背景，讲何种语言，只要具有当代生活经验，就可以读懂《地书》。观众在徐冰作品《地书》前，直接与作品互动，参与和体验新媒体艺术作品的接受和传播特性。

　　由此可见，新媒体艺术的传播特性表现在两个方面：一方面，是新媒体艺术的媒体特性自身的信息传播性所致，任何新媒体艺术作品都具有媒体的传播性特征；另一方面，是新媒体艺术作品内容和形式在表达艺术家思想观念的创作构思时，就利用了媒体的信息传播性。例如，有的作品是利用网络传播空间，而不仅仅是网络技术，前者是媒

介特性，后者是媒介手段；有的作品充分利用影像信息传播的媒介特性，而不仅仅是利用影像讲述故事。徐冰的《地书》则巧妙利用视觉传达图示符号、文字转换"ICON 语言"计算机软件、电子书、纸质书和立体书等多种信息传播媒体，将媒体和新媒体艺术的传播特性发挥到极致。

## 1.3.2 复制性

实际上，早在数字媒体和数字技术到来之前，艺术作品的复制性在世界上就已经存在很久很久了。比如，中国古代先秦时期出现的阳文或阴文印章；中国唐代发明的雕版与活字印刷术，就可以大量印刷了；画有释迦牟尼坐在"祇园精舍"莲花座上为众人说法场景的唐代咸通本《金刚经》是我国现存最早有确切纪年的雕版印刷品，也是世界上最早的版画作品之一；19 世纪发明的摄影术和照相机的使用等，让手绘的绘画作品得以广泛流传，让照相图片成为艺术。自从印刷和照相技术发明之后，媒介的传播性复制性特征就越来越明显了。

尽管印刷术和照相媒介对图像作品进行的复制性制作具备了商品生产的特点，但是此时的复制仍然保持了"原版"和"复制品"的区别。然而，数字技术和媒介的出现则完全失去了"原版"和"复制品"的差别。当艺术家对数码作品进行制作和复制时，原作的所有信息会毫无差异地根据作者的数量意图获得全面再现与复制，原作与复制品之间无论在数量上复制多少份，在质量上丝毫没有任何差异和区别。数字化的新媒体艺术的复制特性来源于计算机自身所具备的"复制"和"粘贴"功能，正是由于计算机具备这两个基本功能，新媒体艺术不同于版画艺术在刻版之后，通过印刷的转换才能复制出来，而使"复制性"直接成为新媒体艺术的基本特性。因此，新媒体艺术作品，尤其是数码摄影、数字图像、数字影像、计算机动画、网络艺术等艺术作品，最易保存、复制、传输和重复观看。比如，一部数字动画电影或一部影像艺术作品可以随时随地复制保存、复制传送和重复使用，并且可以随时随地与人分享。这是传统媒介的艺术作品所无法做到的。当然，在复制和保存、传播和使用过程中可能涉及版权和知识产权问题。这就难怪一些策展人和艺术家对新媒体影像艺术喜忧参半。喜的是，策划新媒体艺术展览，不必为像传统艺术类型中的大型雕塑和油画，甚至当代艺术中装置作品复杂的运输和巨额的运费而操心费神；忧的是，新媒体艺术作品的可复制性，常常会引来意想不到的版权官司。另外，新媒体艺术的复制性，令艺术作品失去"唯一性"和"原创性"，因而也会使得一些艺术品收藏者对数字媒体艺术作品敬而远之。或者说，"复制性"会影响新媒体艺术的收藏和收藏价格，使许多艺术家在选择媒介和运用媒介过程中思考更多其他因素和媒介的可能。

在新媒体艺术创作方面，数字媒介的复制特性，为艺术家的创作带来极大的技术方便和想象空间。从数字影像艺术来说，对素材的"备份"和重复使用，不但给艺术家在创作过程中提供了与传统创作方式不同的想象和创造，并对各种想象进行实验和实现想象的多种可能；而且，"复制性"也给艺术家在数字化思维和艺术语言表达方式上开拓了新的语言探索和实验空间。因此，艺术家运用数字媒介对素材进行复制，然后根据复

制的素材，运用裁剪与组合、重复与重叠、生成与合成、挪用与拼接、放大与缩小等手法尽情自由地表达自己的思想和愿望。数字媒介的可复制性给艺术家带来了艺术语言的"复述性"和"重复性"的语义表现，这一特性反倒成为艺术家手中强大的利器和语言方式，实现了传统艺术媒介难以达到或无法获得的视觉效果和艺术感染力。

例如，以色列女艺术家米歇尔·鲁芙娜（Michal Rovner）的影像装置作品《时光逝去》（*Time left*）（图1-15）将她在俄罗斯、罗马尼亚和以色列等地拍摄的人物在计算机里进行数字化处理，把所拍摄不同人物的性别、年龄、身份、地域、民族、国家和肤色等完全消解掉，只保留了人行走的最基本特征，进行极度缩小和重复性复制和排列，将重复组合的一排排一队队、重复地朝向一个方向走动的无数黑影小人，投映在封闭展厅的四面墙上，在第50届威尼斯双年展的"以色列馆"展出。展厅里，无数的重复黑色剪影小人呈水平线排列，一行一行无声地行走在蓝色背景的空间里。尽管影像中的人物重复着相同的动作，步伐一直在走动，但始终看不出他们在明显地向前移动。

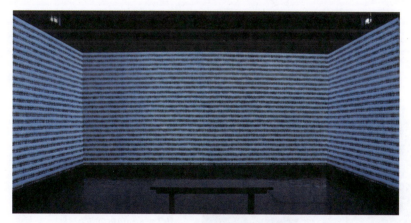

图1-15　米歇尔·鲁芙娜《时光逝去》，影像装置，2003年

在这些一排一排平行排列行走着的小人面前，我们不禁产生了很多疑问和联想：他们是关押在监狱里放风的囚犯，还是流放西伯利亚的异族？是战争中奔赴前线的战士，还是从战场上往回撤离的士兵？是纳粹屠刀下的犹太人集中营，还是中东战争和巴以冲突中的受难者？是中国春运的火车站前排队赶火车的旅客，还是非洲无家可归的难民？是向圣地朝圣的圣徒，还是战火中流离失所的弃儿？是一个一个像蚂蚁一样迁徙的族群，还是茫茫人海中漫无目的不知所归的自己？在这部极为复杂而又极为单纯的作品中，鲁芙娜巧妙地运用新媒体艺术所具有的缩小与复制、组合与重复等基本功能和基本方法，对她所拍摄的人物进行了重复性的组合排列，以极其细敏的精神感悟和精练单纯的视觉语言，极为强烈地触及了人类的精神和灵魂，无比深刻地揭示了人类关于漂泊与迁徙的历史以及生命存在的本质。

复制性是新媒体艺术数字化特性之一，任何事物的独特性常常既体现特性的优势，也呈现出劣势特征。它既可以为艺术家提供方便快捷的表现方法，又能使艺术家以数字化思维和意识思考数字艺术语言的呈现方式；同时，快捷即时的复制性也可能会给新媒

体艺术带来灾难性的后果,那就是简单的重复和廉价的复制。计算机软件中的复制、粘贴功能,为人们提供了方便快捷的方法,但绝不能成为一种简单而廉价的模式。

### 1.3.3 互动性

新媒体艺术在技术手段上的一个显著特点是互动性或称为交互性(Interactivity),它彻底改变了传统艺术作品与观众所保持的观赏距离、身体距离和心理距离,使观众在与作品互动中成为艺术作品中的一部分。所谓互动性,是指事物之间相互作用和相互关系,以及在双向作用中互为因果的关系。新媒体艺术的互动性,是艺术家利用数字媒介的网络传播性和技术性所能带来的新体验和视觉转换,将艺术家的创作思想与观念,通过其具有数字技术所能产生的延伸性创意,将艺术作品与观众产生交互性的关联,以加强观众对作品的参与性,使艺术家、艺术作品和艺术欣赏者三者之间形成有机的整体,甚至缺一不可。

出生于英国的美国艺术家安东尼·迈克尔(Anthony McCall)用固体光(Solid Light)探索电影的本质。迷雾一般的展览现场增强了观众和固体光电影之间的接触,它不仅是物理上的,更是意识上的,他的作品利用计算机生成文件,通过电影放映技术原理,展现了电影媒介自身如何超越在电影院中的展示位置。安东尼·迈克尔的固体光电影是极简主义艺术的发展,他的作品游走于平面设计、电影、行为艺术和流动雕塑之间,探索和重新界定观者与作品之间的联系。观众可以不约而同地走在弥漫着雾气的《你我之间》(Between You and I)(图1-16)的锥形光柱中心,用手轻拂、撩动强烈的光波,让尖锐的光从十指之间穿过,光是尖锐的,但却没有刺痛感,光是非物质的,但好像又触摸到了什么轻柔的东西。安东尼·迈克尔把光线的功能从传导转向主导,观众置身于光的空间之中,与光共同成为他的作品。

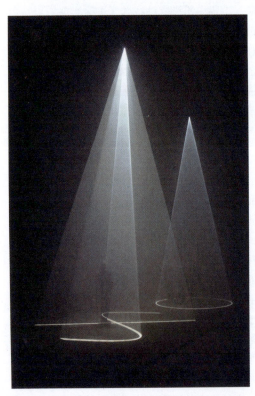

图1-16 安东尼·迈克尔《你我之间》,互动装置,2006年

新媒体艺术的互动性有两种类型:一种是艺术家在创意中构思好的互动,观众在展厅观看作品、参与互动时,希望观众点击鼠标、进入网站、触碰作品或发出声音等互动行为,这一切都在艺术家的事先控制之中;另一种是更为自由的互动,艺术家事先并没有在技术上

做互动性设计,因艺术作品与空间环境的巧妙结合而产生吸引观众参与互动的魅力,这一种互动方式让观众有一种与艺术作品主动交流的欲望,它是通过作品自身能量来引导并调动观众的精神意识,使观众不由自主地参与其中,给观者以身体和精神的体验与感悟。这种不通过点击鼠标或触摸作品而使观众自觉转换角色的互动行为,让观众有意识地成为艺术作品的参与者和创作者,不但改变了艺术作品的主客体关系,对作品呈现方式和呈现意义都发生潜在的改变。

例如,宫林的影像装置作品《潮汐 潮汐》(图 1-17),分别由平视与俯视两个画面组成。在俯视空间的画面中,有几个孩子用沙子做埋人的"游戏",它既是夏天在沙滩上常见的真实游戏,也是"女娲抟土造人,又回归沙土"的将人与沙土在媒介与生命相互转换的寓意。平视和俯视两个画面同时记录了不断上涨的海浪把"沙人"的身体从完整到冲毁,最后完全融化到大海之中。平视镜头逐渐上升,慢慢地摇到镜头开始时的天空,仿佛寓意了人的生命从降生落地到灵魂升天的超度。

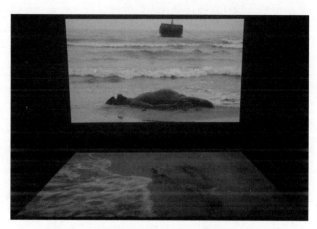

图 1-17　宫林《潮汐 潮汐》,影像装置,2009 年

展厅地面铺了一层沙子,俯视镜头所拍摄的沙滩影像,投映在地面真实的沙子上,观众一进入展出现场就仿佛来到海滩上一样,身份就从一个观众,转变为影像的海滩上的参与者,在影像的海浪和潮汐中,观众各自根据自己对作品的理解参与互动:女学生一走到作品前就脱掉鞋子,赤脚站在影像的"沙滩"上,让影像的"海水"拍打着自己的脚丫,用手机玩自拍;小男孩儿在与"海水"涨潮与退潮的嬉戏之中,时而寻找沙滩上的"贝壳",时而跳起来躲避"海水"浸湿到自己的鞋子;还有人在作品中站在沙滩上舞蹈,让自己的舞姿与影像和潮汐融为一体。他们兴高采烈地把自己沉浸在一个盛夏的"海滩"体验之中了。

新媒体艺术的互动性在观众与作品的联结、融入、互动和转化过程中,导致作品及参与者的意识转化,并衍生出新的现场判断与视觉经验,不但改变了作品的造型形象,甚至可以改变作品的意义。促使观众和作品进行互动,参与作品的转化与演变是网络与数字技术的机械操控系统、视觉感应系统及环境空间结构,观众在空间中移动,或发出声音,或触摸计算机键盘及作品本身。现在观众的兴趣常常是看艺术作品是否具有何种特质的联结性与互动性,它是否能让参观者直接参与到新体验的创造性活动中?甚至把新媒体艺术作品是否具有互动性,看作是否有新意或有意思的标准。所以,罗伊·阿斯科特说:"在互动艺术的简史中,从定义上看,观看者的参与一直都是至关重要的,但

是互动艺术作品变得越来越不受限制，没有一个最终目标。"①

网络化的新媒体艺术，其联结性和互动性甚至超越了时空关系，观众可以不在现场，一件网络互动作品可以将全球各个不同地域的人联系在一起，共同参与互动。如艺术家拉斐尔·洛萨诺-亨默的大型互动灯光《矢量仰角》（图1-13），观众可以在世界不同区域通过互联网来控制艺术家设在墨西哥城的佐卡罗广场和法国里昂的贝尔库尔广场（Place Bellecour）的巨型互动探照灯光艺术。拉斐尔·洛萨诺-亨默说："我喜欢通常是运用于共同目标的技术，使人们能运用这些技术在城市环境里建立起更为密切、异乎寻常的相互关系。"②

无论以什么样的互动方式，以及新媒体艺术作品的互动过程和结果如何，都是艺术家抓住了新媒体艺术自身数字媒介和数字技术所特有的互动特性和它的基本功能，以当代艺术的语言方式，创造性地传达出艺术家对新媒体艺术的智慧体现。

## 1.3.4 虚拟性

虚拟性（Virtuality）是新媒体艺术的本质特性。20世纪80年代以后，人们的生活在不知不觉中就被卷入了一个由电子屏幕、遥控器、耳机、插座、键盘和计算机病毒所构成的数字化虚拟世界之中。不知不觉中人们感到已经无法摆脱这个正在使我们变得习惯了，而且是越来越依恋的数字化虚拟世界。尽管不无依赖，但却忧心忡忡地意识到，人类的工作和生存的环境离真实的世界越来越远。人们虽然远离真实，却并不拥有他们所期待的那种富有想象力的幻想境界，而进入了一个既非现实又无幻想的虚拟世界。在虚拟世界中，人类面临着两难困境，既失去了鲜活的真实，又丢掉了斑斓的幻想，眼前的现实常常是一种高清晰度的数字虚拟现实。网络技术对艺术的冲击和影响超乎想象，它不只是一种信息交流工具或传播媒介，对艺术家而言则是代表一种新的美学方向和新的表现可能。网络成为虚拟化的新媒体艺术最方便、最快捷和最有效的传播途径和载体，它将对艺术的创作思维、表达方法、传播媒介、欣赏方式及知识产权等都提出新的质疑和挑战，这也正是新媒体艺术现在和将来所要面临的问题。新媒体艺术的虚拟性是数字化的新媒体艺术一个重要特性。

### 1. 艺术内容的虚拟性

从经典艺术和传统艺术形式来讲，无论绘画、电影、戏剧和小说等，以现实主义美学创作思想为主流的艺术作品所表现的内容，都是对现实生活或历史社会的真实反映，艺术家如实再现和生动描绘了现实社会生活中各种不同的人物、场景和故事，艺术作品所表现的内容，正如法国19世纪现实主义代表画家古斯塔夫·库尔贝（Jean Desire Gustave Courbet）所言"只画看到的事物"中真实的现实世界。然而，新媒体艺术因其数字媒介独特的虚拟特性，它与传统艺术相比，在所表现的主题内容上，就发生了根本性变化。新媒体艺术家的目光和着眼点不在真实的现实世界，它不是对现实物质世界和社

---

① 罗伊·阿斯科特，著. 袁小潆，编. 未来就是现在——艺术，技术和意识[M]. 周凌，任爱凡，译. 北京：金城出版社，2012：169.
② 飞苹果. 新艺术经典[M]. 吴宝康，译. 上海：上海文艺出版社，2011：265.

会生活的再现和描绘，而常常是超越了具体现实的物质空间，将原本看不见摸不着的意识空间转换为可视可触的、引发人们思考和联想的人类精神和心理世界。

因此，在表现主题和内容的选择上，新媒体艺术更加注重人类的精神层面和虚构世界，以此表达的是艺术家的思想观念。正因为如此，新媒体艺术所表现的内容更具有人的精神力量。

例如，如果说前面讲到的以色列艺术家米歇尔·鲁芙娜的影像装置作品《时光逝去》（图1-18）那些投映在展厅四面墙壁上一行行排列整齐一直行走的小人，我们还能分辨和想象出，自古至今人类在永恒的时间里永无止境地试图迁徙出命运的不测，

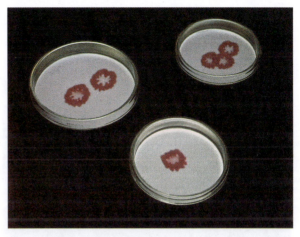

图1-18  米歇尔·鲁芙娜《时光逝去》，影像装置（局部）

行走在一个现实空间的话；那么，在《时光逝去》作品的另一部分中，鲁芙娜对生命的深刻思考和非凡的艺术创造，完全超越了现实空间的局限，让一行行行走在展厅四壁的小人再度缩小，走进了几只医用培养皿之中。极度缩小的成千上万个小人，在培养皿中变成只能在显微镜中才能观察到的生命细胞或细菌一样，聚集在一起，有的像美丽的花朵一样绽放与闭合，有的像蚁群一样忽而散开，忽而聚拢。展厅中的"培养皿"既是一个影像装置载体，也可以是一个人类生命生存的宇宙空间。艺术家不但缩小了人类，也缩小了整个世界。在这个微缩世界的空间意象里，那些行走迁徙的小人被艺术家极度缩小后并再度转换，成为只有在显微镜中才能观察到的如同生命细胞或病毒细菌一样微小的美丽图形。它不再是无始无终的电影，而是残酷的人生现实。所有人间的生死离别、悲欢离合和生命感慨，无不化作一件小小的细菌培养皿之中，我们每一个人都在其中。

从作品《时间逝去》的"培养皿"装置中，艺术家把对生命意识和宇宙空间的探究，从对现实世界客观世界的描述转化为对人类生命和人生命运精神领域的阐释和创造，表达了艺术家对人类的生存方式在瞬间和永恒、时间与空间的生命象征，把人类生命和生存的普遍状态与"培养皿"中和显微镜下的细胞组织进行相互转化。"培养皿"把具体内容转化为整个宇宙，让"生命不过是沧海之一粟"这一富有哲理性的话语转化为可见的视觉语言，这个虚拟的"培养皿"里包含了生命与时间、宏观与微观、个人与社会等无边的思想。

### 2. 艺术媒介的虚拟性

新媒体艺术在媒介上的虚拟性是其最明显最易理解的特性。如今，传统的艺术创作媒介，如纸、布、木、泥、石、金属和颜料等和传统的信息传播媒介，如印刷品、广播和影视等实体传播媒介，都在数字化的今天面临着新的命运的挑战，新媒体艺术创作媒

介正伴随着数字技术的虚拟性迎来新的变革,因为虚拟的数字媒介把艺术创作的唯一性和独创性消解在"复制"和"粘贴"之中,艺术作品材料所特有的质感和美感特性,被虚拟的数字媒介所代替。特别是网络艺术作品,不但艺术媒介和艺术信息是虚拟的,就连艺术空间都是虚拟的。新媒体艺术在媒介上的虚拟性涉及强烈的技术性,由此产生出鲜明的技术美学特征。新媒体艺术这种强烈的数字技术所带来高度仿真的虚拟性才有其美学价值和意义。

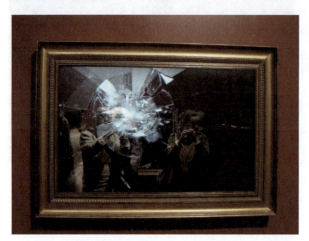

例如,韩国艺术家李庸白(Yongbaek Lee)的影像装置作品《破碎的镜子》(*Broken Mirror*)(图 1-19)中的"镜子"既不是镜子,也没有"破碎",而是完全利用数字媒介的虚拟手法和数字影像特效技术,置换了一个如同电影高速摄影镜头中被子弹击碎的镜子。由于数字媒介自身特性所致,实际上,这个新媒体艺术作品,在媒介上的虚拟性,本身也是一种内容的虚拟。

图 1-19 李庸白《破碎的镜子》,影像装置,2011 年

### 3. 艺术主体的虚拟性

数字技术和网络媒介的应用,创造了新媒体艺术虚拟性的赛博空间,同时也促使艺术的主体与客体之间的关系发生变化。我们知道,在艺术创作活动中,创作艺术作品的艺术家是艺术的主体,艺术家所创作的艺术作品是艺术的客体。然而,新媒体艺术的虚拟性使得艺术创作活动在创作者、欣赏者和艺术作品之间的传输、交流方面,由传统的单向变为双向互动,这样的艺术互动,观众不仅仅是艺术作品的欣赏者,也可以是艺术作品的参与者,甚至是创作者。那么,新媒体艺术创作活动的主体与客体之间的功能就发生了转变,与此同时,他们之间的关系也变得非常微妙和暧昧。

在第 12 届德国卡塞尔文献展上,德国艺术家贡萨罗·迪亚兹(Gonzalo Diaz)会在其作品《遮光》(*Eclipsis*)(图 1-20)旁边向参观者讲述并邀请观众走近展厅中的艺术作品,以便近距离看到圆形的光线中小方框里的内容。当观众走近聚光灯下的小方框时,站到它的前面就自然会遮挡住强烈的灯光照射在墙面上小方框的光线,观众的影子也就会投在这个小方框上。此时你就会发现,小方框里面有几行用光书写的文字(图 1-21)。只有在这样的情况下,观众才可清晰地辨认出在自己的影子里小方框内的文字。虽然观看者身体的投影是暂时的,但同时却是这件作品中不可缺少的。因为,如果没有观众走近前投上去的影子,观众自己就无法看到上面用光在背后投射上去的文字,或者说方框内就什么都没有。此时此刻,观众和他的影子的存在,才使得这个作品得以完整地呈现出它真实的本来面貌。这个作品在内容上、媒介上和主体上都达到了高度的虚拟性,它

必须在特定条件下才可以完成,并显现深意。也就是说,观众只有在自己的阴影中才能看到或看懂小方框里面的德文,才有可能理解作品的原意:

来到德国的中心,只是为了在你自己的影子下去阅读"艺术"这两个字。(Du kommst zum Herzen Deutschlands, nur um das Wort "Kunst" unter deinem eigenen Schatten zu lesen.)

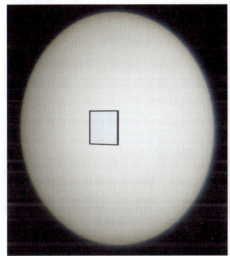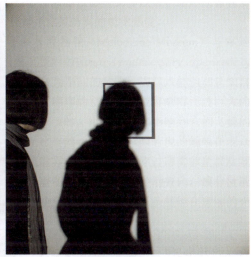

图1-20　贡萨罗·迪亚兹《遮光》,互动装置

这句话的意思可以理解为:你来德国学习或欣赏艺术,不是为了学习和欣赏德国的艺术,也不是为了学习传统的经典艺术,而是去发现你自己的艺术。你自己个人的艺术才是最好的、最重要的。

我们还可以从观众与作品的参与和互动的经历和体验中理解和感悟这句话的含义:

只有在"我"的影子下,才可以看到"艺术"二字(艺术是什么样子),如果没有"我"的影子(的遮挡),根本就看不到"艺术"在哪里。因此,"我"才是最重要的,没有"我"的存在,也就没有什么"艺术"可言。这里的"我"/主体,不是艺术家,而是观众。也就是说,从另一

图1-21　贡萨罗·迪亚兹《遮光》(局部),观众只有在自己遮住光线的投影中才能看清作品中的文字

个角度讲,这个"我"就是艺术家,在这里没有观众,观众的参与过程就是艺术的创作过程。观众就是艺术家,因此,在这里,艺术的主体发生了改变。当然,也可以从另一种意义去理解这一句在你自己阴影中的文字:我个人可以自信地认为"艺术"是什么就是什么,把自我凌驾于艺术之上,把艺术置于自我的"阴影"之下。那么,在学习艺术和创作艺术过程中,"我"是多么重要。无论是创作者,还是欣赏者,没有自我,就没有

艺术。所以，艺术主体的虚拟性使艺术作品具有多重含义，给观众的思考和理解留出了广阔的空间。

## 1.3.5 实验性

　　基于我们把新媒体艺术归于当代艺术范畴，而当代艺术在思想观念、媒介材料和表达方法等方面具有强烈的实验性，因此，实验性也成为新媒体艺术的特性之一，而且显得尤为重要。当代艺术的观念性和数字媒介的技术性都是新媒体艺术最基本的实验性要求。没有实验性的新媒体艺术几乎不可能称为"新媒体艺术"。实验的目的是要探讨未知的、未发现的事物，探究其在任何方面的可能性，用科学的理性和艺术的想象力解决新媒体艺术创作中遇到的各种问题。新媒体艺术对艺术主题及观念的着意探讨，摒弃了传统艺术的题材范围和表现手段，是一种积极主动的实验。在艺术主题上，新媒体艺术不再停留在对某个事件、某种题材、某个人物的生动描述和如实再现，而是艺术家通过对人类世界和内心精神的深层感悟，表现人类生活情感和精神的本质所在。

　　对于新媒体艺术来讲，实验性是一种自觉的创作意识和探索态度。也就是说，当实验性变成了新媒体艺术的一种美学意识的时候，实验的概念便成为艺术家的自觉意识。在这样的自觉意识下，艺术创作不再把价值完全建立在题材和内容的社会文化含义上，而是更多地去关心和强调艺术家对数字技术的研发、对数字媒介特性的探讨以及对艺术语言的表达。新媒体艺术实验不是假设一个目的，而是通过各种编程去寻找数字媒介的不确定性和新的可能性。因此，新媒体艺术家就像实验室中的科学家，他们不仅追求艺术作品的社会、文化和历史意义，而且将思想观念的表达与技术性的实验结合起来，观念本身成为新媒体艺术实验性的重要元素。

　　新媒体艺术的实验性，还表现在以团队合作的方式出现，常常是艺术家与技术专家和软件工程师为了表达共同感兴趣的主题，成立一个项目小组，分别负责各自的实验和工作内容，以解决在这个主题下可能利用的媒介条件和技术难题。这些实验活动是新媒体艺术对现代科学技术和信息网络媒体的实验。

　　例如，俄罗斯新媒体艺术的代表性艺术家 AES+F 小组是俄罗斯当代艺术界一支新锐艺术组合，由俄罗斯 4 位不同领域的艺术家组成。小组的名字来自各个成员名字的第一个字母：塔蒂亚娜·阿扎玛索娃 Tatiana Arzamasova（A）、列夫·埃夫佐维奇 Lev Evzovich（E）、伊夫根尼·斯夫亚特斯基 Evgeny Svyatsky（S）和弗拉迪米·佛瑞德科斯 Vladimir Fridkes（F）。成立于 1985 年的 AES 小组，A、E 二人为夫妻，是建筑设计师，S 为平面设计师，摄影师 F 在 1995 年加入后，小组开始创作摄影和视频作品。他们的合作方式是当代艺术家普遍采用的方式，有负责摄影和视频拍摄的，有负责计算机软件利用和开发的，有负责视觉合成与设计和 3D 动画制作的。他们共同在数字技术和影像语言上进行多种实验。他们在 3D 数字动画作品《最后的暴乱》（*Last Riot*）（图 1-22）中描绘了宗教、文明和文化的冲突。作品中以各种不同民族、肤色和地域青春年少的美好形象与行为动作，模拟了一场全球性的战争与社会暴力，进行着自始至终的"杀戮"，人们所设想的虚拟的天堂景象并非充满着美丽幻想。AES+F 小组一直坚持新媒体艺术领域

的主题探索和艺术实验,以极其精细的细节和美丽惊艳的造型,表现了完美的现实与人性的残暴之间的极端冲突和对人类华丽表象背后的绝望。作品的背景音乐使用了瓦格纳的"战争"主题曲。在作品中战争与死亡、男性与女性、善良与仇恨、美丽与邪恶、命运与自由都扭曲在一起,强烈地引发人们对生命与现实的深入思考。新媒体艺术在视觉上呈现出的新奇感,在互动体验上传达出的沉浸性,在观念上表现出的开放性都是艺术家在多种学科、互动技术和数字媒介综合认知中积极实验的结果。

图 1-22　AES+F 小组《最后的暴乱》,3D 数字动画,2007 年

新媒体艺术的实验性强调表达方式和表达过程的考察与调研,在实验过程中体现出艺术家的创造思维和研究成果。观众在欣赏艺术作品的同时,能够体验和感受到艺术家对所表达主题的思考和实验过程,而不仅仅是一个奇思异想的结果,能够从作品的表现手法和对媒介的利用上感受到艺术作品在生活现象中获得艺术灵感的来源,体会艺术家如何把生活现象转换为独特的艺术语言。新媒体艺术在数字技术和媒介材料上的实验体现出当下数字化时代的合成、拼接、复制和融合等数字技术特征,以及虚拟、感应、互动和游戏等网络传媒特征。

新媒体艺术既然在数字媒介和数字技术上是一个崭新范畴,那么它在语言表达方式上也表现出一种迥异于传统艺术的全新方法论,它是人类理性思维和创造性思维发展到一定高度的结果。艺术家对其技术认知和媒介呈现的突破,是从人类传统视觉经验和感知世界延伸出来的另一种不断探究的理性未知新世界。在这个新世界中,艺术家一方面把它当作一个特定的艺术学科进行探索和实验;另一方面,把它看作一种新媒介和新材料纳入当代艺术语言体系的实验之中,运用当代艺术的语言方式进行创作。因此,新媒体艺术在当代艺术语言体系中不断进行着组合与置换、改变与挪用、戏拟和隐喻、重复与重构等表达方法,在物象的空间与时间、材料与类型、互动与参与等方面的艺术实验。新媒体艺术这样的实验超越了我们对传统艺术语言体系的认知经验,因此,新媒体艺术的实验性和创造性也成为衡量艺术作品的标杆。新媒体艺术的实验性是人类思想包容、信息开放、艺术创新和全球化、多元化思维的智慧体现。

例如,徐冰的外太空动画《一件作品》(图1-23),是人类在外太空完成的第一部动画电影。徐冰工作室在一次火箭项目发射中途获得了一种特殊机缘,便有了在外太空与

地球大气层的分界线（卡门线）之外空间的创作可能和实验。卫星一天绕地球16圈，徐冰把制作好的动画隔一段时间发给卫星公司将动画传递给卫星。卫星上有一个自拍杆，自拍杆可以把动画影像与在外太空看到的地球和星空同框拍在一起，这样，动画表达的内容就和外太空的环境与地球的环境产生互动。动画会随着卫星空间现场的变异，产生一种随时对地球上的我们人的意识的反应。从一个点开始，动画中这个没有任何文化、地域、种族和性别特征的小人，身上背了一个包袱，包袱后边总往外洒漏文字，卫星每到一个国家或地区上空，动画中的小人包袱下洒漏出来的就是这个国家和地区的语言文字。这些洒漏出来的文字也就是这个小人在外太空和地球的关系中，他所想的和他在说的一些话。这个动画计划让卫星一直在执行完成动画的任务，一直等到卫星停止工作，这个外太空动画项目才会停止。此时，外太空的卫星上正在持续创作和播放这个动画作品。

图 1-23　徐冰《一件作品》，外太空数字动画，2022年

实际上，与科学实验和当代艺术一样，新媒体艺术的创作实践永远是在实验中进行的，实验既是它的手段，也是它的目的。新媒体艺术让艺术作品与接受者之间在关系上发生了根本性的变化，通过传播、互动的关系将艺术创作者和欣赏者之间的界限变得模糊，把生产者和消费者连接成一个有机体。这时候动态的传播方式成为新媒体艺术作品的关键要素，传播意味着交互与沟通，新媒体艺术在艺术家、艺术作品和观众之间的交流，以及表达关系上的实验是艺术家为之探索的重要方面。新媒体艺术对艺术作品与受

众的传播与接受的改变，也就成为新媒体艺术语言的转换方式，这不仅是艺术家理性与智慧的高度体现，也是艺术家对新媒体艺术的终极认识和理解。从人类对艺术创作和认知接受的历史发展过程来看，新媒体艺术在媒介特性、艺术语言和表达方式等方面的实验都显示出它积极的意义和贡献。

## 思考讨论题：

1. 媒体/媒介对于信息传播和艺术创作的意义是什么？
2. 媒体、新媒体和新媒体艺术之间的关系是什么？
3. 如何理解马歇尔·麦克卢汉提出的"媒介即讯息"？
4. 你对本书中新媒体艺术的基本概念有什么不同意见和新的见解？
5. 除了书中论述的新媒体艺术的特性，新媒体艺术还有哪些特性？
6. 为什么"实验性"是新媒体艺术的一种特性？

# 第 2 章　新媒体艺术的产生和演变

## ——从科技推动的媒体实验到虚拟世界的元宇宙

信息传播学和数字技术的高速发展，在世界范围内产生的新媒体和新媒体艺术，是艺术创新、媒体传播和科学技术三个领域相融合，超越国家边界和地域文化限制的后现代社会状况下产生的当代艺术类型。在艺术方面，新媒体艺术的出现，是艺术领域中的各种门类，如戏剧、电影、音乐、舞蹈、建筑和美术之间，借助数字媒介和技术，利用媒体传播特性，产生异常活跃的跨界互动，在各种艺术理论和美学思潮的推动下应运而生。在科技方面，艺术家联合计算机工程师，对数字领域出现的各种新技术、新材料的大胆实验、积极研发和丰富想象，是新媒体艺术产生的必要前提。与此同时，媒体进入数字化、网络化的信息传播阶段，数字媒体的媒介特性和传播方式为前卫的当代艺术家的创新创意，提供了当代艺术的呈现媒介和展现平台。人类社会生活的多元化发展，高度物质化社会条件下，人们对数字技术和信息传播所带来的文化娱乐和精神生活的多样性需求也是新媒体艺术孕育和兴起的暖房。新媒体艺术的产生、演变和发展，取决于科学技术发展的促进；艺术家在思想表达和艺术创作上，对信息传播媒介的利用和实验；先锋艺术思潮的涌现；以及在物质消费时代和社会中，大众对信息、情感和思想交流的需求。

## 2.1 新媒体艺术的产生

任何一种艺术门类和艺术形式的发生和发展都不是孤立进行的。一方面,它是艺术家对艺术观念的不断突破和对创作媒介的不断实验创新,与同时代的科学技术、信息革命的发生和发展同步进行;另一方面,它也受到同时代的美学思潮、艺术流派和各种艺术类型的创作成果的直接影响。新媒体艺术的产生和发展,与后现代社会高度发达的商品消费和物质生活有密切联系。在信息网络高度发达的物质社会中,不同阶层的人都迫切需要社会交流,以满足人们普遍的心理需求。

### 2.1.1 媒介实验

艺术家对创作媒介的充分挖掘、利用和实验,在很大程度上是科学技术、传播媒介的发展成果对人类生活、思想观念和艺术创作的影响。印刷术在中国发明和应用千年之后,摄影和电影技术的发明,电影、录音、电视媒介的传播性,不仅广泛应用于大众信息传播和商业娱乐、文化消费等活动,同时,也被具有实验精神的前卫艺术家所利用,使这些具有传播功能和复制功能的媒介复制品,在表达艺术家思想观念上,逐渐成为艺术家创作艺术作品的媒介材料。

可以说,任何一种新媒介、新材料的出现,都是促成和激发艺术家实验新媒介、创造新艺术的兴奋剂。也就是说,在任何时代由科技成果所产生和带来的技术、媒介和材料,都为艺术家的创作提供了创作灵感和表达载体。艺术家从来没有忽视和放弃对新材料的实验,任何新物质材料的出现,都可能给艺术家带来新的思考和探究,都可能产生新的美学观点,出现新的艺术思潮,成为这个时代新出现的艺术类型的物质基础。在印刷媒体出现后,印刷技术和媒介传播不但没有减弱和影响绘画艺术的表现力,反倒引发了木板、石板和铜板等版画(Printmaking)艺术的产生和普及;不但丰富了艺术的种类,而且,在艺术家对版画媒介的印刷复制性的不懈创造和探索下,更加提高了绘画艺术语言的表现力。摄影、电影和电视媒体的出现,使画家、艺术家对艺术媒介的探索,朝着两个不同的方向发展:一方面,使绘画的功能和表现语言发生巨大变化,绘画原本所具有的静态图像记录和传播功能被摄影和电影动态影像的过程记录和大众传播所替代;绘画语言和表现方法,从传统的体现画家造型能力的写实性、描述情景的叙事性,走向表达内心思想情感的表现性和抽象性。另一方面,一部分画家放弃绘画,脱离开架上绘画的媒介材料,将自己的目光和表现媒介转向了摄影、电影等影像媒介的探索和实验。画家、艺术家使用摄影和电影媒介,不是要成为时尚的摄影师和电影导演,而是运用摄影和电影媒介进行各种艺术和技术上的实验和尝试,以表达他们对艺术媒介实验的兴趣和表达方式的探究与思考。在艺术观念上,以摄影和电影媒介,反对电影的世俗化、商业化和娱乐化等主流文化艺术的通俗化和庸俗化;在技术手段方面,对影像媒介的特性在技术和艺术语言上进行积极的实验性探索和表达,出现了实验电影和实验影像艺术等新艺术门类。艺术家对媒介材料的实验,不但产生新的艺术类型和新的表现形

式，更重要的是探索新的艺术语言，提出新的艺术宣言，人类的想象力和创造力在新媒介的实验中得到不断发挥和呈现。

从社会现象上看，媒体实验是艺术家对媒介材料的实验，但本质上，是艺术家对时代科技成就的积极响应和自觉接受，对社会现实问题的积极参与和主动反映。艺术家借助新的科技成果，通过对新技术、新媒介的尝试和运用，将其转化为自己的艺术语言，通过艺术作品来表达艺术家对时代发展和社会现实问题的思考和揭示。任何时代的艺术家从未放过他所处于的时代所产生的新媒介、新技术，人类在形象思维的想象力都是通过具体的媒介材料和技术手段表现出来的。反过来说，任何媒介材料都可以是艺术家的艺术观念、情感思想和创作实践的载体。媒介为艺术家提供了表达思想的物质基础，艺术家对媒介的实验促进了媒介的发展。

在思想理论上，因马歇尔·麦克卢汉于20世纪60年代在《理解媒介：论人的延伸》中提出的"媒介即讯息"，阐明传播媒介在人类社会发展中的重要价值和作用，媒介本身才是真正有意义的讯息，人类只有在拥有了某种媒介之后才有可能从事与之相适应的传播和其他社会活动。媒介影响了我们理解和思考的习惯，媒介最重要的意义不是媒体所传播的内容，而是这个时代所使用的传播工具的性质和它所开创的可能性以及带来的社会变革。麦克卢汉的理论揭示了媒介的本质特性，不仅在信息传播领域广受影响，而且与当代艺术家的思想和创作不谋而合。

在艺术实践中，一方面，许多先锋艺术家和知识分子利用电影、电视媒介和手段对社会现实进行干预和批判，表达他们的独立思想和运用媒介自身功能的参与态度。另一方面，前卫艺术家和电影人对电影和电视拍摄技术、剪辑技巧、表现方法和展示方式等媒介特性的自觉探索和实验，所产生的实验电影和实验影像艺术等，使具有复制性、传播性的信息媒体进入艺术家的艺术创作实验之中。一旦信息传播能量强大的电子媒体进入艺术创作领域，艺术作品的表现力和传播力会迅速扩大，此时，电影电视等视听传播媒介在艺术家的创作和展示中不仅传递社会新闻、娱乐文化等视听信息，更重要的是表达和传播艺术家非凡卓绝的思想和创造。

计算机技术和媒介出现之后，也让数字技术工程师在为人类的信息传播和计算机语言在视觉艺术领域的应用开发新的语言程序。20世纪60年代，西方当代艺术思潮和艺术流派掀起风起云涌的浪潮，同时，艺术家和计算机工程师运用计算机技术和媒介向艺术领域进行开发。这一阶段对计算机图形图像的研究和实验，极大地推进了数字艺术在技术和媒介上成为现实的可行性，计算机编程对于数字媒体艺术创作至关重要。此时，通过计算机产生的动画和图像大多不是在艺术家的工作室进行，而是在计算机研究实验室进行的。

被称为计算机艺术家和计算机动画先驱的肯·诺尔顿（Ken Knowlton）在美国贝尔实验室（Bell Labs）开创了计算机图形学的科学和艺术新领域，并制作了第一批计算机生成的图像、肖像和计算机动画。1966年，肯·诺尔顿和莱昂·哈蒙（Leon Harmon）在贝尔实验室，使用晶体管计算机IBM 7094制成的裸体图像作品《计算机裸体》（Computer Nude）（图2-1）是最早由计算机生成的图像之一。作品将先锋实验舞蹈家黛博拉·海（Deborah Hay）的黑白照片简化为灰色的方形网格，形成了一种马赛克效果，

是早期数字艺术里标志性的作品。肯·诺尔顿和莱昂·哈蒙在计算机上进行图像马赛克实验的目的,既开发可以轻松处理图形数据的新计算机语言,又探索计算机艺术的新形式,以此检验人类在某些方面的感知模式。黛博拉·海认为这一实验成果的意义和价值是"通过发展简单性,诞生了复杂性"。美国著名当代艺术家罗伯特·劳森伯格(Robert Rauschenberg)看到了计算机技术的未来前景,认为数字技术是"未来的艺术",计算机代码为"新的艺术材料"。

图 2-1　肯·诺尔顿、莱昂·哈蒙《计算机裸体》,电脑生成艺术,1966 年

同一时期,有计算机艺术先驱之称的德国计算机艺术家弗里德·纳克(Frieder Nake)通过编写特定的计算机程序来控制绘图仪进行制图。他在设备中输入一系列矩阵方程,在网格或"光栅"的基础上形成数学公式,由绘图仪生成对这些数学公式的视觉表达。在当时,计算机内存非常昂贵且处理器能力有限,数控绘图仪提供了快捷有效的方式来绘制大尺寸、高分辨率的彩色图像。在他的《无题》作品中(图 2-2),橙色和灰色的方块是由楚泽平板绘图仪(Zuse Graphomat Z64)绘制的,黑色方块的水平边框更宽,橙色方块则与之相对,垂直边框更宽。作为最早使用绘图仪进行创作的艺术家之一,弗里德·纳克通过对这种计算机媒介的实验,将计算机科学与艺术的思维和表达融为一体。这是人工智能生成艺术的开端。

图 2-2　弗里德·纳克《无题》,计算机绘图打印,48cm×48cm,1967 年

20世纪60年代，德国的计算机艺术家弗里德·纳克，旨在让计划上出现技术问题或需要技术配合的艺术家找到可以提供协助、合作的工程师或科学家的美国的艺术与技术实验小组（Experiments in Art and Technology，EAT）；以及美国行为艺术家、偶发艺术创始人和倡导者艾伦·卡普罗（Allan Kaprow）等艺术家在艺术领域探索人与机器/技术之间的关系，其实，就是设想并实验艺术家通过媒介的探究和实验对"人的延伸"，进入一个无限交流和相互联系的世界。随后，出生英国的艺术家哈罗德·科恩（Harold Cohen）在美国加州大学圣地亚哥校区（University of California, San Diego）访问并任教期间和计算机工程师一起发明和创建了一个名为"艾伦"（AARON）的旨在自主创作艺术作品的绘画程序——一种机器人机器。这种机器可以在铺在地板上的纸面上绘制出大型图画。"艾伦"绘画程序，现在被认为是今天我们所知的人工智能艺术的先驱。

任何新媒介的出现，都伴随着对新技术的研究和探讨，艺术家和计算机工程师对新媒介和新技术的各种实验和努力，是他们预见到新技术对人类未来社会有意义的贡献，他们对未知的数字媒介在艺术表现上怀有极大的热情和兴趣，体现了他们对媒介和技术在未来所产生巨大意义的深刻理解和富有创造力、想象力的远见卓识。他们对数字技术和数字媒介的不懈实验和创造，使他们成为在新媒体艺术中各个不同专业领域的先锋。

## 2.1.2 艺术思潮

新媒体艺术的出现，在观念上与时代的艺术思潮、艺术流派、哲学思想和社会状况有必然的联系。后现代社会状况下不同艺术类型的拼贴与重叠、多元文化的融合与混搭、不同价值观的冲突与辩解、世界中心和边缘交锋与对话等种种后现代社会文化现象，是新媒体艺术产生和发展的思想之源。在信息科学和数字技术迅猛发展的20世纪中后期，各种活跃和先锋前卫的新艺术思潮和新艺术流派相继出现。艺术家进行创作和关注的焦点，逐渐发展到艺术与科技的交流与合作上，由此激发艺术家不断探索新的艺术样式，实验新的媒介和材料。奇思异想的艺术家总是希望探索新的艺术语言，去创造和改变人类的新思维、新经验甚至新世界。

新媒体艺术的出现，受到20世纪中期出现的观念艺术（Idea Art）、偶发艺术（Happening Art）和行为艺术（Performance Art）等艺术思潮和流派的影响。在20世纪50～60年代前卫艺术（Avant-Garde Art）对各种不同材料、类型和表达方式的实验中，出现了结合机械动力原理和技术的动态艺术（Kinetic Art），实现了未来主义（Futurism）艺术家在静止的平面上对立体和速度的转变，使艺术作品奇特地从平面走向了立体，从静态变为动态，并在实践运用中和空间环境发生密切的联系。

欧普艺术（Optical Art）又称为光效应艺术，亦即视觉效应，利用人类视觉上的错视所绘制而成的绘画艺术。光效应艺术出现之后，视觉错觉才被认为是一种艺术形式。画家通过对黑白或彩色几何图形复杂的排列、对比、交错和重叠等手法，造成各种形状和色彩的动感，产生有节奏的或变化不定的活动感觉，给人以视觉错乱的印象。它是艺术家对几何图形在光亮、色彩和形状之间的关系上，探究视觉感知所产生的幻觉。静止的光效应图形欺骗了观众的眼睛，让观众在视觉上产生了强烈的错觉感，感觉几何图形有

一种波动的幻觉。光效应艺术也因此被称为视幻艺术，它是在西方科技发展推动下出现的一种新的艺术流派。光效应艺术家证明了借助视觉艺术品和探究知觉心理的科学之间并无严格的界限。他们用严谨科学的方法设计出几何图形组合而成的视觉形象，也可激活人的视觉神经，可以达到与传统绘画同样动人的艺术效果。光效应的经典作品后来甚至被心理学家当作视知觉实验的测试案例。

出生于匈牙利，后移居到巴黎的维克托·瓦萨雷里（Victor Vasarely）被誉为"光效应艺术之父"，是光效应艺术的创始人之一。他认为在外部自然界中潜藏着一个内部几何世界，就像自然世界的精神语言，将内与外紧密相连。维克托·瓦萨雷里认为艺术不应该只是表现个人情感，而应该反映时代社会的精神特征，反映出当时的科学技术水平。因此，他的创作运用精确设计和计算的方法，将科学的理性思维带入作品之中。在其一系列平面球体作品中，通过对圆形几何体的透视变化，转换为大小、形状和位置不同的椭圆，这样就在平面空间中获得一种强烈的立体空间感和运动感的视错觉（图2-3）。这种视错觉，现在看上去就仿佛是计算机计算出来的数字艺术一样。欧普艺术用绘画和计算最直接地建立了艺术与科学的关系，它们"合作"产生的视错觉幻像成就和贡献，以及消除个人情感因素表达的理性方法，为新媒体艺术的产生和发展都奠定和建立了重要的视觉表现基础。

起源于20世纪50年代的英国，60年代传到美国，代表通俗、流行和商业文化的波普艺术（Pop Art）是欧美现代物质文明影响下产生的国际性艺术流派和艺术运动，在美学思想和艺术形态上，为新媒体艺术提供了社会性发展空

图2-3 维克多·瓦萨雷利《织女星座2号》（Vega Constellation No.2），木板丙烯绘画，80cm×80cm，1971年

间。它以商品社会的广告形象或表演艺术中的偶然事件作为表现内容，反对抽象表现主义的精英思想，赞美日常生活中的平凡之美。波普艺术的基本含义是：流行的（面向大众而设计的），转瞬即逝的（短期方案），可随意消耗的（易忘的），廉价的，批量生产的，年轻人的（以青年为目标），诙谐风趣的，性感的，恶搞的，魅惑人的和大企业式的。在波普艺术中，现代艺术的原创性、独特性、自我性和英雄史诗般的意义等都被大众商品生产所取代，打破了艺术所谓高雅与低俗的界限。因此，波普艺术家关注大众通俗文化中的商品广告画、连环漫画、杂志插图等流行图像，并从中汲取创作灵感。这种源于商业美术形式的艺术流派，将商品包装、明星头像、产品广告等进行放大、印刷和复制。英国的理查德·汉密尔顿（Richard Hamilton）被称为"波普艺术之父"，美国的

安迪·沃霍尔（Andy Warhol）则是波普艺术的灵魂人物。

波普艺术坚持通俗流行文化和商业化、民主化的思想观念，利用印刷媒介和复制技术，像制作商业产品一样重复性复制和印制"波普"艺术作品，将社会现象、政治领袖和电影明星（图2-4）统统视为和商业产品一样的消费文化，消解在最易于大众所接受的平面化、平民化和通俗化的各种类型波普艺术作品之中。波普艺术无论在思想观念、媒介运用和表达方法等方面，对随后的当代艺术、电影、电视、戏剧、动画艺术和设计艺术等各种艺术类型都产生巨大影响，真正形成了一股影响全世界的通俗文化流行风暴，也为新媒体艺术的产生和发展提供了社会文化基础。

图2-4 安迪·沃霍尔《玛丽莲·梦露》（Marilyn Monroe），木板丝网印刷，91cm×91cm，1964年

偶发艺术（Happening Art）是由艺术家用行为构造一个特别的环境和氛围，同时让观众参与其中的艺术方式。它是盛行于20世纪60年代，以表现偶发性的事件或不期而至的机遇为手段，重现人的行动过程，是自发的、无具体情节和戏剧性事件的表现方式。偶发艺术反对传统艺术的技巧性和永久性，作为一种新的艺术形式，它是拼贴艺术（Collage Art）和环境艺术（Environmental Art）的继续和发展。所不同的是一般拼贴艺术和环境艺术均与物质形态和作品展示方式有关，而偶发艺术注重活动的随机性，艺术创作在于即兴发挥。最早提出"行为艺术"（Performance Art）概念的美国艺术家艾伦·卡普罗在他的著作《组合、偶发和环境 1966》（Assemblage, Happenings and Environments, 1966）中，阐明了偶发艺术的特点。

第一，偶然性。表演者生发的所有体姿动态，不是艺术家事先设计、训练安排完备妥当的，而是所有参与表演的人在表演中临时感性即兴生发的，也没有戏剧性的连贯的情节和故事，是一种"此一时，彼一时"的状态。

第二，组合性。在艺术家所设计的时空环境里，既有声响、光亮、影像和行为，又有实物、色彩、文字等综合内容，它们共同构成了一个特定环境中人的行为过程。偶发艺术让艺术家与观者、个体和群体之间产生更加亲密和谐的关系，因此，也缩短了二者间的心理距离。这不但体现了艺术家个体艺术创造的才能和胆识，也促进了艺术的大众化和参与性。

艾伦·卡普罗与激浪派艺术家约翰·凯奇（John Milton Cage）是偶发艺术的代表人物。卡普罗的第一个偶发艺术作品是《6个部分的18个偶发》（18 Happenings in 6 Parts），观众在画廊里可以随意移动物品。约翰·凯奇创作的惊世骇俗的无声音乐《4分

33秒》（*4'33"*）没有任何乐谱和演奏，表现的是无声表演时观众随机发出的声音。他们所倡导的偶然性和行为过程，包含了观众/听众的参与，虽然模糊了艺术创作和日常生活的界限，但这就是偶发艺术的目的和意义。偶发艺术对新媒体艺术中录像艺术的记录性、时间性和交互艺术的互动性、参与性等都产生重要影响。

20世纪60～70年代，与偶发艺术同时出现的激浪派（Fluxus）艺术中的"激浪"这个词，代表冲击、变革和汹涌澎湃的激情。出生于立陶宛的美国艺术家乔治·麦素纳斯（George Maciunas）被公认为是激浪派的开创者和激浪派中的重要人物。激浪派提倡艺术的自由和创新，反对陈腐的体制限制，具有很强的社会政治意识，希望艺术参与到社会现实之中。他们挑战所有艺术的传统定义，把各种类型的现成材料，包括废品、弃物等拼贴组合起来，来表达他们思想观念。代表艺术家包括来自韩国的白南准、日本的小野洋子（Yoko Ono）和德国的约瑟夫·博伊斯等。激浪派艺术实践的领域也包括了视觉造型、建筑、设计、文学和出版等各个领域。激浪派艺术家的创作注重偶然性和不确定性，认为艺术创作的过程比最后的结果更为重要。激浪派艺术家常常进行反艺术的实验性行为表演，但他们的表演并非像在剧场舞台的正式演出，是不需要任何专业舞台排练和布景，而是强调表演者与观看者的互动性，这在当时是一种新主张。激浪派艺术家希望打破表演者与观众之间的界限，让观众参与到演员的表演之中。他们的艺术观念是希望通过反对惯常范例的艺术向大众表明，艺术类型的多样性和艺术媒介的融合性。因此，激浪派艺术的作品融合了多种艺术形式，包括各种视觉艺术、表演艺术、诗歌、音乐和设计等。

小野洋子1964年首次登台表演了她的重要作品《剪碎片》。她独坐在舞台上，身边放着一把剪刀，指导观众轮流上前在她衣服上剪下一片片衣料（图2-5）。

图2-5　小野洋子《剪碎片》（*Cut Piece*），行为艺术，1964年

20世纪以来，艺术家们积极寻求在世界社会舞台上扮演更积极更多样化的角色，以更直接的方式与大众产生互动。从以上这些艺术思潮和艺术流派中可以明显地看出，它们在艺术观念、媒介利用、表现方法上和呈现形态上，都直接或间接地影响了新媒体艺术的产生和发展，与新媒体艺术有许多相似之处和亲密关系。尤其是波普艺术在思想观念和表现形式上对新媒体艺术产生直接影响。20世纪的电影、戏剧、音乐、舞蹈和美术等整个艺术界，思潮起伏、流派纷呈，成为最具思想性和争议性、最有创造力和影响力的艺术实验时代。新媒体艺术就是在这样一个艺术与科学相互结合、社会和文化竞相争艳中应运而生。

## 2.1.3 科技发展

从古至今，艺术与科技的关系，无论中国还是西方，早期的"艺术"与"技术"总是相依相生的，被统称为"技艺"。文艺复兴后，艺术和技术的工作与职业开始有了分化，逐渐意识到有一个独特的艺术领域。1747年法国美学家阿贝·巴托（Abbe Batteus）首先提出把"纯艺术"（Fine Art）与被称作"机械艺术"（Mechanical Art）的技艺区别开来。尽管一百年后的欧洲工业革命显示了科学技术的高度发展，但此时艺术与技术也同样在相互促进和相互影响。1966年纽约军械库（Armory Show）举办了《艺术和工程》（*Art and Engineering*）实验展览，带动艺术家和科技工作者的紧密合作。1970年日本大阪世界博览会，主题为"人类的进步与和谐"（*Progress and Harmony for Mankind*），将科技、艺术、媒介和大型公共活动联系到一起，把人类最新的科技从实验室演绎为现实，也是艺术家和工程师的合作第一次登上世界舞台。

科技与艺术，理性与感性，逻辑思维与形象思维，二者的结合常常是人类的创新之源。德国哲学家和文学评论家瓦尔特·本雅明（Walter Bendix Schoenflies Benjamin）深刻地预见到科学技术发展会给艺术带来的巨大变化，1936年他在《机械复制时代的艺术作品》（*The Work of Art in the Age of Mechanical Reproduction*）一书中提到，机械复制技术（摄影、电影）不仅将从根本上改变艺术生产的方式、艺术作品被观看的方式，也将改变艺术与观众之间长久以来的沟通方式。他所分析的艺术状况在20世纪60～70年代已经成为现实。以技术复制为基础的摄影、电影和录像（video）等新媒介的相继发明和应用，在改变人们的生活与知觉经验的同时，也改变了人们创造艺术和接受艺术的方式。如同人类社会的科技发展改变了其他任何领域一样，科学技术的发明和革新也在改变和促进着各种艺术类型的发展。基于视频技术的影像艺术出现之后，艺术类型从静态的平面化"架上绘画"逐渐向运动的、立体的、参与性的影像艺术、影像装置和互动影像等发展。电视的视频技术和媒介构成了影像艺术新的表达方法。新技术和新媒介的影像艺术反对商业电影和电视，并非针对电影和电视本身，而是针对由科技发展带来的文化机制的商业化和娱乐化，因为，在这种文化机制中，电影和电视占据了主体地位。科技发展也为电影和电视媒介制作的影像艺术提供了低成本制作，影像艺术的媒介和语言探索大大拓展了艺术所涉及的领域和艺术的当代功能，影像艺术逐渐成为当代艺术中的主流艺术类型，也是最早出现的新媒体艺术类型之一。

科学技术与艺术想象是人类创造思维的共同属性，科技进步从不被艺术家所忽视，并积极地将科技成果应用于艺术创新之中，在人类科技史上，诸多被发现或发明的新技术、新媒介和新材料，都迅速地与艺术创作相结合。新媒体艺术的产生，就是信息科技时代的产物。计算机科学的发展，使信息化数字技术成为新媒体艺术在技术处理手段方面的基础，它为艺术家奇思妙想的创作和展示开拓了广阔空间。新媒体艺术的技术源头可以从照相技术的发明和应用开始，数字技术出现之前的通信技术和信息技术成为新媒体艺术产生的技术和媒介基础。电视制作和转播技术、电影特技技术、计算机软件、数字摄影、数字动画、电子游戏和网络技术等电子信息技术的快速发展，是新媒体艺术发生和发展的必要条件。

视频、音频科技的发展为新媒体艺术提供了必需的电子装备和制作技术，如摄像、录像和播出手段，录音和播放技术，电视和计算机制作与编辑技术等。新技术为具有先锋意识的艺术家提供了表达与展示思想观念的新技术手段和新媒介材料。摄影、电影和电视技术等是新媒体艺术在发生和发展过程中，多种技术手段结合的技术基础。新媒体艺术是科学技术进步的产物，不仅体现了人类多元知识结构的复杂性，也包含了人类高度的想象力和深邃的思辨性，它是艺术与科技的完美结合。技术支持为新媒体艺术创作提供了科学和工具的助力，使艺术家的想象力在科学技术中得到了解放和展现。由于科学技术具有跨越国界、超越阶层的特性，新媒体艺术从一开始就超越了文化和民族的界限，普遍被全世界所认同和接受。

数字信息科学领域中的交互技术、感应技术、3D 立体影像、虚拟现实、全息影像等技术手段在新媒体艺术创作中的应用，使新媒体艺术无论在表现方法和形式上，还是在创作思想和观念上，都不仅仅是一种技术手段，而是转换为一种技术智力，一种"融合的艺术和知觉的技术"①。活跃于国际新媒体艺术舞台的罗伊·阿斯科特（Roy Ascott）认为，新媒体艺术的造型问题在于数字技术的联结性和互动性。他预见性地断言了新媒体艺术的发展趋势："后数字化目标将越来越多地涉及技术智力与融合性。"②生命科学的发生和发展也对新媒体艺术产生了直接的影响。所以，新媒体艺术的产生和发展，一个非常重要的方面是依赖于现代科学技术的新发明与新创造。

20 世纪 70 年代数字技术的迅速发展，是新媒体艺术的探索阶段。随着大规模集成电路的使用，微型计算机诞生并广泛使用。这个时期是计算机发展最快、技术成果最多，不断普及应用的时期。计算机绘图软件出现，表达复杂图像和三维环境的技术逐渐成熟，吸引了越来越多的艺术家们开始使用计算机制作艺术作品。与此同时，计算机动画为电子游戏、电影特效和商业艺术开拓了电影和娱乐市场。数字时代和 3D 数字技术、虚拟现实技术和互联网技术的发展，导致新媒体艺术的进一步发展与拓展，艺术家不断与生物技术、通信技术、人工智能等，以及其他一切可利用的新科技新媒介进行艺术实践。激光技术被许多艺术家用于全息摄影，作为虚拟现实 3D 图像和影像产生的重要手段，全息摄影技术的发展和新媒体艺术、计算机虚拟现实仿真艺术结合，生产出具有视觉震撼力的艺术作品。远程通信促成计算机和通信网络的结合，产生了影像、数据、声音和行为等可以全球共享的网络艺术。新技术无论对社会和个人的生活，还是对表达人类思想和情感的艺术，以及感知经验等都产生了深刻而深远的影响。全球化网络通信，意味着人类不再以孤立的方式进行思考、观察和感受。网络技术和艺术将任何来自科学技术的创新成果转化为全球共享，都可以通过网络与世界上的任何人进行思想、感情、感觉和思维的网络互动，个人行为可以参与全球性的艺术创作活动之中。

不可否认的是，当人类创造了伟大的科技成果，同时也逐渐会被科技所支配。新媒

---

① 罗伊·阿斯科特，著. 袁小潆，编. 未来就是现在——艺术，技术和意识 [M]. 周凌，任爱凡，译. 北京：金城出版社，2012：287.

② 罗伊·阿斯科特，著. 袁小潆，编. 未来就是现在——艺术，技术和意识 [M]. 周凌，任爱凡，译. 北京：金城出版社，2012：287.

体艺术的产生来自电子技术和数字科技，目的是运用科技所带来的新技术和新媒介创作艺术作品和表达思想观念，借助科技成果提升艺术表现力，让科技和物质媒介也富有生命感，使科技与艺术水乳交融。科技的发展对于艺术可谓是革命性的影响，影响着艺术的创作、传播、欣赏、思维、审美等诸多活动环节，促进了艺术方方面面的改变和繁荣发展。艺术与科技已经成为密不可分的联合体，科技创新给艺术创作和思想表达带来积极发展，新媒体艺术成为最能融合科技与人文于一体的崭新艺术类型。

## 2.1.4 社会交流

高度发达的信息化生活，是新媒体艺术产生的社会催化剂。如果说科学技术的发展是新媒体艺术产生的技术和媒介基础，风起云涌的艺术思潮是新媒体艺术产生的思想基础的话，那么高度信息化物质化的社会生活，新媒体艺术的产生，则是对大众社会交流和心理沟通的极大满足。

由于数字技术和传播媒介的特殊性，尽管新媒体艺术有其科学技术和理性推理的逻辑性，但是从另一个方面来看，新媒体艺术从一开始就表现出极其生活化和社会化的一面。它的媒介特征和数字特性，与时俱进地进入时代流行文化、商业消费和大众时尚生活中来，信息传播及表达媒介呈现出多样化的趋势，各种新兴的交互性产品也逐渐进入大众视野。信息网站、聊天平台的出现，使社会大众的话语权与思想自由得到进一步加强，使交流更加平等和民主化。它的这一特点既符合当下社会关于日常审美、观看体验和虚拟互动等当代艺术的基本特征，也正是新媒体艺术在当今社会得以迅速发展的前提。正因如此，人们渴望自我表达，大众渴望与社会对话。人们意识到交流和参与是自己的社会权力，它既是社会的，也可以是艺术上的，甚至在社会交流和艺术表达上，隐喻了思想、社会和政治的内在力量。在这个社会交流和相互参与的思想需求启发下，交流意识也逐渐在人们的生活和大众消费活动中变得重要起来，人与人、人与社会、人与物之间的相互交流行为不断开放和流行。因此，交互性、参与性的社交方式，正逐步成为信息网络时代具有代表性的表达方式及社会特征。

数字技术发展到一定程度之后，它会主动地和社会现实生活发生密切联系。新媒体艺术的产生也是由于艺术家、软件工程师等在社会现实生活中对数字媒体的艺术化产生兴趣，使其可以以各种方式满足人们在社会中沟通交流的需求。例如，由于现代通信技术的出现，人们不仅可以利用移动电话、视频传输和互联网等信息传播工具进行沟通交流，而且艺术家可以将这些原本应用于信息交流的媒介和方式运用和参与到艺术创作之中。大众既可以在展厅、在公共场所，也可以宅在家里，通过互联网，在世界任何角落与新媒体艺术作品、艺术家和其他参与者进行交流互动。另外，在大众日常社会物质和精神消费活动及一些公共空间中，如商场橱窗、电视广告、场馆导览、各种类型的专业博览会、新产品发布会等，都在积极利用新媒体传播技术和新媒体艺术的创意思想和展示手段，使新媒体艺术真正成为大众社会交流需求的艺术类型。现在，电视演播、剧场舞台和电影布景在空间利用和环境设计方面也都在试图利用新媒体和新媒体艺术。实际上，数字技术和数字媒体在社会生活中的应用和需求，不但是产生新媒体艺术的主要

土壤，也为新媒体艺术从一开始出现就提供了现实可行的市场机制。与传统艺术和社会现实的关系有所不同的是，数字技术的进步和发展，在促使新媒体艺术发生和发展的同时，也在改变着社会大众的生活方式和生活体验。这一新媒介的出现，不仅仅是艺术家的需要，同时也是大众对新媒介和新艺术的需求。

新媒体艺术从诞生开始，就与社会和市场发生着直接的关系，新媒体艺术的制作和展出常常通过资本赞助机制下的现代科技媒介转化成为艺术作品。所以新媒体艺术除了具备当代艺术的理性思考外，通常呈现出趣味性和时尚性等特征。数字技术的成果决定了新媒体艺术互动性、体验性、传播性、虚拟性、公共性和社会性等特征。这些特性一方面缩短了新媒体艺术与社会大众之间的审美距离，有时二者甚至相互融合；另一方面，新媒体艺术的创作成果也会应用于社会生活之中。在某种程度上，新媒体艺术的特性是从社会交流的心理需求出发，通过数字技术和信息传播媒介，来满足人类社会在信息时代，在社会交流方面的各种不同方式的审美和心理需求。人类与计算机之间使用某种对话语言，以一定的交互方式，为完成明确的任务和目标的人与计算机之间的信息交换过程的人机交互（Human-Computer Interaction），是人类社会交流活动的重大突破，满足了人们在信息社会的交流愿望。新媒体艺术作品的观念性将被按照逻辑程序操作的人机交互的界面所代替。新媒体艺术全面地进入日常生活领域，与表演行为、空间环境和参与体验结合起来，通过电影和视频媒体的应用，交互影像和影像装置在观众与艺术家之间建立起一个既没有空间的边界，也没有时间的终点的互动与交流。

现在，各种计算机软件产生了不同类型的便于交流和互动的"界面"（User Interface）。可能翻译为"介面"更为合适。"界面"是人与人、人与物交流的边界，而"介面"可理解为人与人、人与物沟通交流的中介和媒介。前者就如同一扇门，而后者是打开门的钥匙。人机交互的界面/介面，可以接收和传输图像信息，创作和合成声音与影像，处理书面文本；可以感应热度、肢体反应和环境，是远程信息通信系统的重要部分，它包含了今天我们希望可能实现的新媒体技术所涉及的各个领域。在界面前，人们既是信息接收者也是信息发送者，既可以是艺术创造者也是可以艺术欣赏者，新媒体艺术的无限可能性与潜力，在逐渐满足着人类社会的各种交流和沟通的需求。

## 2.2 新媒体艺术的演变

与漫长的传统艺术历史相比较，新媒体艺术的历史虽然短暂却异常丰富，它自从出现之后就发展迅速。新媒体艺术的诞生与发展一直伴随着数字技术的更新和传播媒介的革命而发展，跟随着当代艺术观念的变革而变化，是一门最年轻，最受当下年轻人欢迎的艺术类型。讨论新媒体艺术的演变与发展，探讨新媒体艺术是如何从传统艺术媒介在社会时代发展过程中，逐渐演变转化为当下我们所说的新媒体艺术，目的是了解新媒体艺术在媒介和技术的演化、思想观念的根源、技术手段的发展和艺术形态的形成等方面的来龙去脉，它对认识和理解新媒体艺术与当代艺术的关系是至关重要的。新媒体艺术

的发展,是随着人类科学技术的进步而不断发展的。尤其是 20 世纪 80 年代以来科学技术发展的不断加速,使新媒体艺术对技术开发的要求越发强烈。从某种意义上说,先进的技术研发是新媒体艺术不断变革的关键。尽管新媒体艺术在技术上的竞争伴随着各种利益的驱动,我们在世界各大当代艺术双年展或新媒体艺术大展上的作品中都可以看到艺术家与科技专家联合创作,技术更新的竞争不断提高,使新媒体艺术在无与伦比的技术研发中获得了科技美学的艺术价值,新媒体艺术在技术研发中显现出了艺术与科技相互碰撞而产生的智慧之光。

## 2.2.1 媒体转换

20 世纪,世界的艺术发展到了一个转折的时候。转换,无论在科学技术、社会生活,还是在媒体传播和艺术表达等方面来说,它都是一个重要的关键词。

艺术,从"架上艺术"转换到装置艺术和影像艺术;信息传播,从印刷媒介转换到了电影、电视的电子媒介。马歇尔·麦克卢汉在《理解媒介:论人的延伸》"作为转换器的媒介"一节中说道:"一切媒介在把经验转换为新形式的能力中,都是积极隐喻。言语是人最早的技术,借此技术人可以用欲擒故纵的方法来把握环境。语词是一种信息检索系统,它可以用高速度覆盖整个环境和经验。语词是复杂的比喻系统和符号系统,它们把经验转化成语言说明的、外化的感觉。"从中强调了语言表达媒介在转换过程中的积极作用,也就是说,媒介是不断转换和变化的,并且,媒介的转换促进了人的语言表达系统的能动性。他接着说:"在这个电力时代,我们发现自己日益转化成信息的形态,日益接近意识的技术延伸。我们说我们日益了解人,就是这个意思:人可以越来越多地把自己转换成其他的超越自我的形态。"在不同时期,人的思维和表达方式,都在发生着转换,在电子时代更为明显。麦克卢汉甚至认为,人可以把自己转换成其他的超越自我的形态,体现了他提出媒介的转换,可以使人在社会创造中不断延伸自身价值的重要论断。这一宏观论断对理解新媒体艺术的产生和演变也是很有意义和很有帮助的。

媒体/媒介如同一个转换器一样,是在不断发展、转换和改变的,艺术家充分利用了媒体/媒介在不同时期的转换,发展和拓展了新的艺术形式和新媒体艺术的语言系统。作为当代艺术的新媒体艺术,艺术家积极地意识到媒体传播性的强大功能,并加以充分利用,表明思想前卫的先锋艺术家从来不是躲在象牙之塔上的隐士。一方面,他们敏锐的思想看到了新技术和新媒介对于表达思想情感的新空间,以及举起反对传统艺术的大旗,开拓新艺术领域的极大勇气;另一方面,他们意识到媒体/媒介在新闻生活和文化娱乐等方面,具有巨大的社会传播性。所以,可以确信,新媒体艺术的出现,首先是前卫艺术家能动性地对传播媒体的利用和实验。

由于摄影和电影具有信息媒体传播性,有人把摄影技术和电影的发明,视作新媒体艺术的起点。运用传播媒体进行视觉艺术实验,是前卫艺术家利用媒体/媒介进行表达和实验的一种探索精神的体现。因此,新媒体艺术的起源,可以追溯到 20 世纪 20~30 年代具有反叛和实验精神的艺术家将目光从画笔、画布和颜料转移到摄影和电影媒介,利用胶片、摄影和感光技术等传播媒体表达对社会事件的记录和揭示、对电影影像技

和对媒介空间的探索，突破了传统绘画和雕塑在媒介材料上对主观个性化表达手法和传播方式的限制。画家和电影制作人对电影技术光学媒介和电影语言的实验，产生了被称为实验电影（Experimental Film）的一种电影艺术类型，目的是通过电影影像的实验性，反对主流电影的商业化、娱乐化和通俗化。他们认为电影不是工业化商业产品，其本质应该是反映社会实质和表达思想观念的艺术。20世纪早期的实验电影，深受超现实主义（Super-realism）绘画和西格蒙德·弗洛伊德（Sigmund Freud）精神分析理论（Psychoanalytic Theory）的影响，多是通过对电影摄影、电影画面、电影布景、洗印技术、电影媒介特性、电影空间与时间的观念和电影独特语言和表达方法等方面进行革命性和前卫性的艺术实验，以表达人们精神领域的内心世界，受众多为知识分子和社会精英。

例如，1924年，法国著名立体派画家费尔南德·莱热（Fernand Leger）和杜德利·墨菲（Dudley Murphy）导演制作了《机械芭蕾》（*Ballet Mecanique*）（图2-6），影片摒弃了电影的叙事内容，通过一系列快速跳动的几何图形、人物脸部和身体的特写，与工业机械的运动画面剪辑组合在一起，在富有节奏的音乐伴奏下，构成一种视觉强烈的机械舞蹈。影片把在工业机械化文明下的人类行为以及物的世界比作机械的运动，隐喻关于人与机器世界的相互关系。影片对电影视觉表现形式的探索和实验，与画家莱热的立体主义绘画风格完全一致。

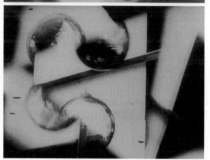

图2-6　费尔南德·莱热、杜德利·墨菲《机械芭蕾》，实验电影，1924年

20世纪60年代，作为电子媒体的电视技术和信息传播的电视纪录片（TV Documentary）和影像/录像艺术（Video Art）在商品经济高度发达、艺术流派此起彼伏的西方艺术中心美国闪亮登场。艺术家拿起新出产的便携式摄像机，记录与其思想观念相一致的社会问题，将电视录像这一传播媒体应用于艺术表现之中，影像艺术或称为录像艺术和视频艺术成为新媒体艺术的开端。据说美国波普艺术家安迪·沃霍尔最有可能是使用便携式摄录机的第一人，1965年他受《磁带录像》（*Video Cassette Journal*）杂志邀请，实验使用一种遥控变焦镜头电视摄像机和带佳能变焦镜头的Concord MTC II手持摄像机，以及便携式力科（Norelco）倾斜轨道摄录机。安迪·沃霍尔做了两个30分钟的磁带录像，然后把它们合成为他的第一部双投影电影《内外空间》（*Outer and Inner Space*），于1965年9月29日放映演示，据说比白南准在纽约戈戈咖啡馆（Café a Go Go）放映史上的第一部影像艺术作品，还要早几周。

电子媒体技术和计算机数字技术的出现，给艺术家带来创作媒介和创作手段的新革命，并影响了艺术观念的突变。在德国的韩国艺术家白南准以独特的艺术洞察力和创造力，从东方禅宗思想中获得创作灵感，运用电视影像媒介，与德国音乐家约翰·凯奇共

同开创的"偶发艺术",改变了传统观念中电视只是信息资讯传播工具的单一功能,不仅扩展了艺术语言的表现力,也扩展了人类对媒介的认知,它标志着传统艺术类型在媒介材料上的"终结"和新艺术在媒体和技术上的联姻,宣告了电子技术和影像媒体作为重要的艺术类型的到来。

艺术家对媒体的利用和实验,使电视媒体从新闻报道和商业娱乐消费的控制中取得解放。最早将电视媒介引入艺术创作的白南准,像一个高瞻远瞩的巫师,预见了电视传播媒体的巨大功能和未来对人类思维和行为的支配。白南准不仅通过解构和重组电视机的硬件来完成电视录像装置,还改变电视机的图像输出,将图像与视频装置结合起来,从而创造出录像装置(Video Installation)这种将媒体技术与艺术相结合的艺术形式。通过由无数个电视摄像监视器组合安装的巨大笨重的"电视机器人"和电视录像装置,高度预言和深刻寓意了电视传媒将会给人类的思想和行为带来的彻底干预和完全控制。这一深刻预见,英国作家乔治·奥维尔(George Orwell)于1949年发表的小说《1984》中,细致地描述了独裁者"老大哥"通过一种叫"电屏"的视像媒体,对国民的言行时时处处进行监视和控制的惊悚场景。

20世纪90年代,电子技术下的电视媒体如同发达社会的高速公路一样,呈网络状在全世界高度普及。作为影像艺术先驱的白南准,以艺术家高度的敏锐思想,意识到这一显现带来的巨大的社会问题。他以三百多台电视机、五十一个电视频道、定制电子产品和霓虹灯等综合媒介材料组成一幅美国地图,制作了名为《电子高速公路》(*Electronic Superhighway*)(图2-7)的大型装置艺术作品,闪亮多彩的霓虹灯划分出美国不同州的界线,屏幕根据所在州而放映不同视频片段。电视机里同时播放着不同州里的不同故事,观众无法集中精力观看某一个屏幕。观众随着各个不同的电视屏幕里播放的信息,不断移动自己的视线,现在的世界已经不再是一台电视机呈现的线性结构空间,而是各种各样的不同信息在不同地点的同时共存。白南准试图通过这个巨大的装置作品,表达他预见到的一个无边界信息传播的未来。有意思的是,艺术家白南准的预见,现在已经通过互联网得到了体现,而"电子高速公路"或"信息高速公路"这个词早已被普遍使用。

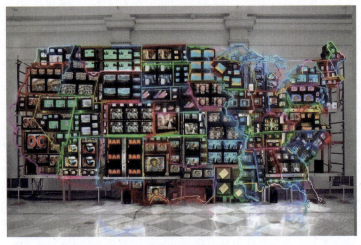

图2-7　白南准《电子高速公路》,影像装置,15ft×40ft×4ft,1995年

艺术家对媒体的充分利用，是新媒体艺术发展的最初阶段，是将传播媒体转换为艺术表达媒介的重大贡献和革命性突破。随着数字技术和信息通信技术的发展，艺术观念的不断更新，无论作为信息传播媒体，还是作为艺术创作媒介，在传播功能、表现形式和传播途径等方面，都发生了巨大变化。现在，它们既是各司其职、各自独立的不同领域，有时又可以相互融合，你我不分。前卫艺术家对媒体的利用、实验和开发，发展到此时，新媒体艺术的形态已经基本确定下来了。作为高科技的数字技术，在其不断革新和迅速发展中，使新媒体艺术在形式和类型、方法和手段、展示和呈现等方面发生新的演变。

## 2.2.2　录像艺术

20世纪60～70年代初，娱乐性商业电视节目在西方发达社会发展到极盛时期，电视摄录机是当时先进的电子视频产品，此时，一种单屏幕的以电视摄录机为工具进行艺术创作的，视频技术性较强的电视录像艺术出现在当代艺术舞台。这种利用电视录像的视频技术和影像媒介创作的当代艺术形式，被称为录像艺术（Video Art），它是电子和电视时代的新媒体艺术。20世纪80年代，Video Art在中国最初被翻译成"录像艺术""录影艺术""视频艺术"或"视像艺术"。现在，随着视频技术的数字化发展，Video Art被普遍翻译为"影像艺术"已经成为共识。

录像艺术出现后，经历了大约三个阶段。

（1）20世纪60年代，电视业已经达到了完全商业化的程度，商业广告激发和保持着电视继续增长的势头，全球性政治动荡，世界各地的学生运动和性解放运动，都是录像艺术产生的文化背景。早期的录像艺术多是利用电视这种新媒体，对电视的商业化强权化的批判。正如旧金山博物馆现代艺术馆馆长克里斯廷·希尔（Christine Hill）指出："第一代录像艺术家奉行一个基本理念，那就是你必须首先融入电视的播放，这样的话，才能产生对电视社会的批判关系。"尽管他们多是电视媒体工作者，但他们的作品不是新闻报道，而是充满个人思想和艺术想象，并且毫无实用性和新闻目的性的录像艺术。

（2）利用电视技术和录像视频媒介的记录特性，对此时蜂拥而至的各种观念艺术进行记录和呈现，是先锋艺术家用电视摄像媒体对即兴表演和偶发性行为艺术的记录，从一种观念艺术的文献保存媒介和呈现方式，发展为真正意义上以录像视频为创作媒介，直接表达思想观念的录像艺术。例如"激浪派"艺术家所拍摄的视频艺术和被称为录像艺术或影像艺术之父的白南准的作品。

（3）随后，随着数字技术和媒介的出现，在白南准录像艺术的基础上，录像艺术从电视屏幕转向数字化制作和影像投影，从电视录像发展成为包含了电影胶片、电子磁带模拟信号和数字媒体的、具有全方位视频媒介的、独立的影像艺术语言和强烈的艺术家个性思想表达的纯粹的影像艺术。数字媒介与技术、电影蒙太奇语言和当代艺术表达的观念与方法为影像艺术的发展提供了媒介载体、技术手段、艺术语言和思想观念等方面的全面助力，影像艺术成为国际当代艺术中最普遍的艺术类型之一。

电视媒体出现后，对现实生活的无孔不入，引起了前卫艺术家的敏感和兴趣，并顺势把电视这种视频媒介应用到艺术创作中来，逐渐成为一种纯粹以视频呈现的影像艺术类型。此时，欧美国家的许多电视台纷纷设立实验电视节目，尝试在大众电视网中接纳实验性的艺术作品并提供将新技术与艺术思潮结合的实验场所。这些实验性的电视节目为艺术家提供最新的设备，与电子技术人员共同合作，促进了电子艺术（Electronic Art）的发展和影像艺术的逐渐成熟，同时也激发了新技术、新媒介在影像艺术中的创造性运用。艺术家把新技术和新媒介视为表达艺术观念和宣扬民主思想的工具，希望电子媒体技术能为艺术家的个人表现发挥作用，而不是仅仅只是抹杀艺术个性的大众娱乐和为商业服务的传播媒体。

以游击摄影师著称的赖斯·莱文（Les Levine）和美国艺术家弗朗克·吉来特（Frank Gillete），在 1965 年使用刚投放市场的微型便携式摄像设备，不带任何采访证件，强行闯入议会和有新闻价值的事件现场进行拍摄报道。他们走向街头，拍摄记录纽约下东区的贫民窟居住者的真实生活和聚集在纽约下东区圣马大道的嬉皮士。二人都坚持不懈地采用即兴拍摄手法，事先不进行艺术构思或现场导演，让被拍摄对象以其真实的本来面目直接出现在镜头前。电视影像媒体被先锋艺术家用来阐发艺术思想和干预社会现实的有力和有效的表达媒介。

20 世纪 60～70 年代，关于录像艺术，一个有趣而特别的现象是当时的艺术家与电视台的合作。在美国和欧洲，这样的电视节目在非常短的时间内由一种乌托邦式的精神所引发的电视艺术就吸引了大量的观众。这样一来，很多电视台开始赞助艺术家制作录像艺术，而艺术家的创作也开始更加注意介入社会政治，并与公众形成对话。20 世纪 80 年代，美国福特基金会（Ford Foundation）[①] 和洛克菲勒基金会（Rockefeller Foundation）[②] 等电视节目赞助商，都逐渐减少对大众电视实验性节目的资助，转而直接资助艺术家，并开始赞助非营利性的新媒体艺术机构。这些媒体艺术机构为艺术家提供了比电视台更便捷的方式，也更容易接触到新的数字化技术。媒体中心创作的影像作品较少在电视台中播出，而更多是在美术馆、博物馆和画廊中展出，使得艺术家又考虑如何将电子媒体与传统艺术的空间环境相结合，展示出更好的视觉效果，促成了影像艺术和装置艺术的结合。

对于录像艺术来说，1965 年是影响深远的一年，安迪·沃霍尔用最新获得的摄像机拍摄了十段录像，被保存了下来的一段录像是《内外空间》（图 2-8）。他让美国当红影星、社会名媛伊迪·塞奇威克（Edie Sedgwick）坐在电视屏幕前，观看事先给她录好的一段她自己的录像。屏幕内的伊迪·塞奇威克与屏幕外的伊迪·塞奇威克交谈，屏幕外的她也被迫和电视机里正在播放的自己进行争论，作品表现了伊迪·塞奇威克在影像内外空间的双

---

① 福特基金会——美国"汽车大王"福特（Henry Ford，1863—1947 年）在 1936 年设立，是以研究美国国内外重大问题，如教育、艺术、科技、人权、国际安全等方面课题为宗旨的机构。总部设在纽约。
② 洛克菲勒基金会——1913 年由约翰·洛克菲勒（John Davison Rockefeller，1839—1937 年）创立，是美国最早的私人基金会，也是世界上最有影响的少数基金会之一。它通过资助各种研究机构和社会团体，对美国政治、外交、军事和经济进行广泛的研究，给予政府决策以重大影响。

重形像。安迪·沃霍尔的《内外空间》巧妙地表现了波普艺术的连续性和重复性的主题，以及"激浪派"的偶然性。

20世纪90年代以来，以数字技术和数字媒介制作的新媒体艺术作品，尤其是影像艺术开始在各种国际当代艺术大展上展露其优势。它借助数字技术和数字媒介的力量，显现出传统艺术形式和媒介不可比拟的视觉震撼和表现手法。新媒体艺术在艺术与科学的融合性、强烈的展出现场感和与观众的互动性等方面，成为当代艺术中的主要艺术媒介和艺术类型。

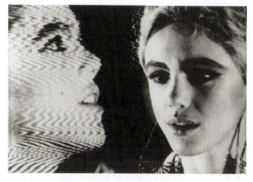

图2-8　安迪·沃霍尔《内外空间》，录像艺术，33分钟，1965年

出生于美国纽约的比尔·维奥拉（Bill Viola）被公认为是当代最优秀的录像/影像艺术家之一。他作品的主题表现生命与潜意识等人类最普遍的本质和他对生命与时间、宇宙与空间的思考，他将影像赋予宗教般神圣和神秘，让观众在他的影像前面如同在圣殿前屏住呼吸，全然忘却是在观看影像。在《无边的海洋》（Ocean Without a Shore）（图2-9）等一系列录像艺术作品中，比尔·维奥拉

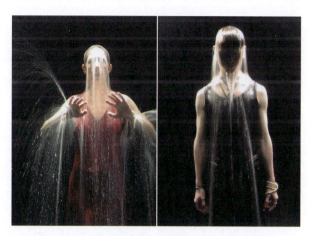

图2-9　比尔·维奥拉《无边的海洋》，录像艺术

对关于人世间的死亡与存在问题，设计了双重银幕，一个是影像画面银幕，另一个是水帘幕。画面中15世纪圣加仑（San Gallo）教堂的石祭坛成了死人尝试回归人世的透明界面。一个人的身体逐渐从一堆发光的黑暗物质世界中走来，从混沌走向光亮。当这个身影逐渐向前，它变得更立体、更真实。当他穿过一个无形的边界，挣扎着进入生命存在的物质世界时，模糊的人影从黑白世界来到具体真实的彩色世界，茫然面对仿佛真实的世界，然后义无反顾地返回原处。维奥拉阐释道："穿越两个世界带给人身体的是一种强烈的、无以名状的感觉和剧烈的身体觉知。也就是在这一刻，所有人才可以感受到真我——物质和永恒的平衡。然而，一旦化身肉体，人们就有被情绪、欲望、感觉束缚和掌控的危险，所以他们最终必须离开人世存在，回到一片空白，回到他们的来处。"[①]比尔·维奥拉将电影艺术的表现力转换到他单纯而精妙的录像艺术之中，将他对宗教的思考，深刻而细腻地通过影像艺术语言与高科技的完美结合，具有强烈震撼力。他在作

---

① Bill Viola, Ocean Without a Shore. <52.Internation Art Exhibition La Biennale di Venezia>. 2007.

品中探讨了普世的人类体验、人类与物质世界基本元素之间的相互交融，引发观众对生命与死亡、存在与虚无的生命感悟。他的录像艺术具有浓厚的人文气质和深刻的哲学思考。

### 2.2.3 电脑艺术

电脑艺术的名称，如同科技与艺术的关系，难以归类。被称为"电脑艺术之父"的美籍匈牙利裔艺术家查尔斯·楚里（Charles Csuri）的作品，在有些人看来，因没有足够的美学价值，可将其归为艺术，却也似乎没有足够的数字化特质，可归为科技成果。但查尔斯·楚里仍然在当代艺术和新媒体艺术史上占据重要的地位，因为他将传统的绘画、雕塑等艺术形式与算法、编程等计算机时代的概念以前所未有的方式相结合，从而真正地开创了电脑艺术的先河。查尔斯·楚里曾经在著名的贝尔实验室从事计算机和艺术方面的相关研究。这一经历让楚里同时拥有了对科学和艺术的感知能力，他认为，"计算机和程序将让未来的艺术界发生重大的变化。" 1967 年，楚里用大型计算机创作了一幅最早的"数字绘画"《正弦人像》（Sine Man），即用无数正弦曲线叠加成为一个男人头像。1968 年初，他又利用当时十分先进的 IBM 704 型号电脑，创建了三万多张蜂鸟的图像，生成了世界上第一个完全由电脑制作的动画短片《蜂鸟》（Hummingbird）（图 2-10）。

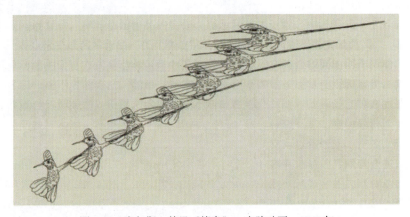

图 2-10　查尔斯·楚里《蜂鸟》，电脑动画，1968 年

20 世纪 70 年代，以计算机为媒介工具和技术手段的电脑艺术，也称为计算机艺术（Computer Art），在计算机图形学的应用发展影响下产生。有人开始尝试用计算机绘制造型复杂的艺术性图形图案和绘画作品等进行实验。但计算机图形和绘画需要掌握有关数学、计算机编程等专门知识和技能，而且设计绘画程序花费时间较长，调试和修改也费力费时。后来，在图形显示技术中广泛采用了光笔，使计算机具有人机交互功能，艺术家或设计师可以对所设计图形信息的处理过程进行实时的人工干预和修改，即时得到处理的结果，使非计算机专业人员易于运用计算机，促进和提高了电脑艺术在数字图形图像、计算机动画创作、影视概念设计等方面的设计和创作。

艺术家被计算机逻辑本质和机器控制的过程所吸引，许多艺术家开始自学编程，而不再依赖与计算机工程师或程序员合作。一些艺术家从传统美术和绘画领域进入计算机领域，因没有扎实的科学训练或数学背景，作品更多地表现出极简、抽象和规则的特质。保罗·布朗（Paul Brown）（图 2-11）和曼努埃尔·巴巴迪罗（Manuel Barbadillo）等艺术家开创了新的创作方式，即为计算机设定一个基础模板元素，再让这个元素按照一系列简单或随机的规则进化和扩展，从而生成具有装饰性的图案。这就让计算机具有了初步的自我学习能力，也预示着现今人工智能艺术的诞生。最关键的是，艺术家和最新科技进行了前所未有的"联姻"，把那个年代涌现出的艺术潮流——概念艺术、行为艺术、实验艺术、先锋戏剧等艺术实验引入数字媒介之中。

图 2-11　保罗·布朗《无题》，计算机生成图像，1975 年

绘画是由可以用数字信息表征的几何线条、画素和灰度、色彩等可视模式信息构成的造型艺术。计算机绘画是用计算机以人机交互作用方式，将绘画创作所需的画形模式信息，经由模-数转换（Analog-to-digital conversion）为数字信息后输入计算机，经运算加工处理后再由数-模转换（Digital-to-analog conversion）装置输出成画。使用键盘、数字化图板、光笔等可将图形模式信息输入计算机，同时将运算加工处理的中间结果显示在图形显示器的屏幕上。艺术家可根据创作意图对计算机处理显示的画以人机交互方式随意涂改修正，直至认为满意后，便可由计算机以照相、印刷或录像等不同方式将所创作的画输出。用计算机可对几何图形信息进行位移、旋转、放大、缩小、变形、重复、对称、反射、涂色、修改等多种快速运算和加工处理，所作出的绘画能表现用人工手法难以实现的一些艺术和特技效果。计算机绘画除在美术设计和绘画创作中应用外，在织染图案、服装设计、建筑结构、遗传工程和广告设计等许多方面也得到应用。

20 世纪 80 年代，信息技术潮流下以数字信号代替模拟信号出现的数字艺术（Digital Art），也被译为"数码艺术"。艺术家以计算机为媒介，通过其艺术想象力，探索各类数码媒介在艺术语言表达的多种可能性，揭示常人对数字媒介和技术所无法想象的艺术能量。例如，以抽象表现主义绘画、科幻小说插图和先锋实验电影著称的美国视觉艺术家艾德·埃姆什维勒（Ed Emshwiller）在 1979 年创作完成了被称为世界第一部计算机数字动画作品《太阳石》（Sunstones）（图 2-12），他在运用计算机影像合成技术方面表现出独特的艺术想象力。《太阳石》这部富有诗意和象征意义的计算机动画作品，在电子语言向数字三维空间发展中，是一部里程碑式的作品。希腊神话中太阳神的脸，仿佛是用电子手法从石头上雕刻而成，极富想象力。数字控制板绘制出动画中色彩辉煌的神秘的第三只眼，在色彩和质感的转换中显现出充满生机的活力。艾德·埃姆什维勒运用电子

图 2-12　艾德·埃姆什维勒《太阳石》，数字动画，彩色 3 分钟 55 秒，1979 年

雕刻法转换了透视表象，原型的太阳石从开始的一个面，在运动中转换为立体的多立面，每一个面都同时显现出动人的视觉形象。

完全由计算机软件技术和手段生成的艺术形式，称为"生成艺术"（Generative Art）或"软件艺术"（Software Art）。计算机生成艺术是所有创作元素都和计算机系统相关的艺术。计算机系统包括自然语言规则、计算机程序、机械以及其他的介入程序，在完成艺术作品时，计算机独立生成具有自控性的过程，该过程是根据艺术家事先编排好的计算过程和程序，其直接或间接结果就是一个完整的艺术家构思的艺术作品。但生成艺术的结果是无法预料的，恰恰是这种无法预料的结果，同一些传统绘画艺术形式以及现代艺术中的偶然性一样，都强调了艺术创作中偶然性和随意性的感性情感因素。所以，计算机生成艺术注重过程的艺术思想，与 20 世纪 60 年代出现的偶发艺术、约翰·凯奇的激浪派艺术、行为艺术以及抽象绘画等在艺术观念和美学思想上是一脉相承和相互联系的。生成艺术是帮助艺术家和设计师在创作与设计时进行整合的工具和方法，可以改变图形图像、建筑空间、舞台设计、音乐环境和传播过程并引发无法预料的效果。

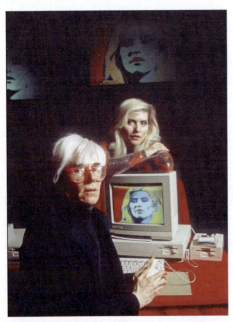

图 2-13　安迪·沃霍尔用计算机为美国歌手和演员黛比·哈利（Debbie Harry）绘制肖像

计算机开始被越来越多的艺术家作为创作和设计的工具使用，安迪·沃霍尔在 1987 年即开始利用阿米加（Amiga）型号的计算机来绘制肖像（图 2-13）。他所代表的波普艺术，本身就是新思想观念和新媒介引发的一种潮流文化现象，因此波普艺术家是最早利用计算机新技术工具辅助创作的艺术家。此外，一些当代艺术家，如德国当代摄影艺术家安德烈亚斯·古尔斯基（Andreas Gursky）和加拿大著名摄影师杰夫·沃尔（Jeff Wall）等，都是早期探索计算机和艺术相结合的艺术家，他们也是最早利用

Photoshop 等软件对照片进行数字处理的当代艺术家。

正如编程软件是被艺术家运用于生成艺术中的媒介一样，软件艺术包含了生成艺术，它是由艺术家创建的旨在用于创作艺术品的软件应用程序。但软件艺术可以是独立的，或者是创作过程的结果，它包括既存的软件、技术、文化以及软件的社会意义。软件艺术是计算机的艺术，而不是艺术家为了创作独立的艺术所编写的程序，软件本身就是艺术。软件艺术与生成艺术的区别在于前者表达的是艺术家的思想与观念。

随着计算机、互联网、移动通信、人工智能和虚拟现实等一系列新技术的应用，人们已经习惯把计算机当作艺术创作或者辅助设计的基本工具，"电脑艺术"一词也像绘画中的素描和速写一样习以为常，并逐渐更加细分为 CG 艺术、生成艺术、数字艺术或游戏美术等。单纯的电脑艺术已经发展进入更加丰富综合的新媒体艺术时代。

## 2.2.4 网络交互

新媒体艺术发展和演进过程中，以数字传感技术为手段，具有信息反馈功能和人机互动的交互艺术（Interactive Art）在 20 世纪 90 年代互联网出现之后，艺术家利用无形的虚拟网络媒介和信息技术创作了一种复合式的交互网络艺术（Network Art）成为新媒体艺术的一个新现象，也是新媒体艺术发展为一个高层面和多维度的新标志。艺术家们开始利用视频和卫星通信等高新技术，通过视频和音频在展览空间的直接播放来实验现场表演和互动，观众和机器能够直接进行交流和对话。以网络链接为基础的交互艺术，体现了艺术家与不同科技领域工程技术人员的合作，改变了传统意义的艺术创作和艺术欣赏方式，甚至改变了艺术家和观众的身份，使观众的参与和体验也成为艺术作品的一部分，观众的互动参与，使其成为艺术作品的创作者。

网络艺术的最大特点是网络媒介、交互方式和远程遥在，三者有机结合。没有远程互动，就没有网络媒介传播沟通的意义。交互艺术的形式丰富多样，从通过触摸、摄像镜头跟踪到电子感应装置的虚拟现实艺术，从网络和机器人技术到远程通信技术和机器人技术共同完成了遥在艺术（Tele-presence Art）。无论是交互艺术、虚拟现实、网络艺术，还是遥在艺术等，都是计算机技术不断发展，艺术观念不断更新，艺术与科技不断融合的结果，它们相互联系相互融合，我们很难从某一技术和某一艺术形式上对它们再进行细化分类。这些交互性艺术都离不开人的触觉、听觉和视觉等人类感官控制和参与，从而引发或驱动作品的实现和完成，使艺术家、艺术作品和艺术参与者/观众形成一个完整的缺一不可的统一体。

基于计算机和互联网的交互艺术，通常是以综合性的装置艺术形式与观众进行交流和体验的，在互动艺术作品中，观众和机器都在对话中共同工作，以便为每个不同观众创作一个完全独特的作品。但是，并不是所有的观察者都可以看到相同的图像。因为它是互动的艺术，所以每个观察者都会对艺术作出自己的解释，这可能与另一个观察者的体验完全不同。交互艺术是一种技术性极强的新媒体艺术类型。通过计算机和传感器的反应动作、光、热或其他类型的传感技术，观众以访问者或者参与者的身份通过参与作品互动，影响和改变新媒体艺术作品的顺序、情节和状态等，甚至能够参与创作。互动

艺术的优越性在于，它是将传感艺术、电子艺术和沉浸式虚拟现实艺术结合在一起的。参与者有怎样选择的权利。一些参与者是被邀请来参加互动艺术的，也有些参与者是需要通过付费来参与的。

澳大利亚新媒体艺术家邵志飞（Jeffery Shaw）在1989年推出互动影像装置《易读的城市》（*Legible City*）（图2-14），作品的参与者可以骑在一辆固定在数

图2-14　邵志飞《易读的城市》，互动影像装置，1989年

字影像前的自行车，前方的屏幕显示出一座由计算机生成的用英文文字和句子模拟城市的3D数字影像，沿着城市街道两侧排列出来。参与者骑着真实的自行车上，在由3D立体文字组成的虚拟世界中前行。数字影像模型是以美国曼哈顿的城市规划为蓝本，等比例再现了城市的街道和建筑，参与者可以通过车把和脚踏板控制自行车前进的方向和速度，以便通过文字来阅读和观光这个城市。参与者眼前是数字影像的虚拟世界，但骑的单车是真实的，身体在现实世界中活动，参与者有一种实实在在骑单车的感觉，互动过程结合了他们对虚拟影像的体验。这个现在看来不足为奇的早期交互影像作品，是以模拟现在的虚拟现实和增强现实的技术建构出来的，是今天虚拟现实技术的前奏。邵志飞希望新媒体艺术作品不仅是一个虚拟的数字影像，更是一个让参与者自由游览和探索的地方。在作品建构出来的虚拟环境和概念模式里，参与者转变为冒险家。

## 2.2.5　人工智能

在数字技术发展过程中，伴随人工智能（Artificial Intelligence，AI）技术的进步，人工智能技术在现实生活和各个领域越来越普遍，同时也逐渐被艺术家利用来创作艺术品，形成了人工智能艺术（Artificial Intelligence Art）。哈罗德·科恩是最早的AI艺术家之一，是计算机算法艺术的先驱。他开发的"艾伦"系统，利用人工智能创造艺术品，是历史上运行时间最长、持续维护的人工智能系统之一。

20世纪90年代至今，新媒体艺术在艺术形态上包括了单屏和多屏影像艺术、影像装置艺术、网络艺术、游戏艺术、数字互动艺术、虚拟现实和裸眼3D艺术等多种艺术类型。在计算机数字技术支持下产生的人工智能应用与艺术创作的人工生命艺术（Artificial Art）由跨越专业和学科兴趣的艺术家与拥有技术方法和概念想法的计算机科学家合作，逐渐介入关于人工智能的实验。这种实验证明了人工智能和艺术创作相结合的可行性，激发了艺术家在数字媒体领域的研发和实验兴趣。在当代文化方面和当代艺术实践中，人工智能已经被视为新媒体艺术实践中一个活跃的艺术类型。在人工智能生命艺术作品中，艺术家通过人工生命来表达某种情感。

近年来，随着生成对抗网络（Generative Adversarial Network）的诞生，使用机器学习算法生成图像越来越成熟，人工智能艺术得到了进一步发展。从艺术家到工程师，每个人都在尝试技术提供的新工具。2018年，世界首次由人工智能创作的画作《埃德蒙·贝拉米画像》（Portrait of Edmond Belamy）（图2-15）在著名艺术品拍卖行佳士得（Christie's）拍卖会上，拍出了43.25万美元（约300万人民币）的价格并成交。佳士得原先为这件AI作品的估价在7000~10000美元之间，但作品成交价超过了估价的45倍。创作该作品的团队"奥博威尔斯"小组（Obvious），由三位年轻的法国人组成，他

图2-15  "奥博威尔斯"小组《埃德蒙·贝拉米画像》，人工智能艺术，2018年

们创作这件作品的目的是使AI技术视觉化，并推广给更多人。据小组成员卡塞雷斯·杜普雷（Caselles-Dupré）介绍：算法由两部分组成：一部分是生成器，另一部分是鉴别器。他们为系统提供了14世纪到20世纪期间绘制的15000张肖像的数据库，培养它的"艺术细胞"。生成器根据这些数据集合生成一个新图像，鉴别器负责找出人造图像与生成器创建的图像之间的差异。也就是说，算法会不断地进行视觉图灵测试，直到鉴别器无法判断哪件是人造，哪件是AI画的之后，目的就达到了。对于人工智能来说，肖像画是一种极其复杂的类型。《埃德蒙·贝拉米画像》创作团队之所以选择最难的肖像画进行尝试，是因为他们想通过这件作品表达算法能够模仿创造力的观点。他们认为不是只有人类才有创造力。如果此观点成立，那么《埃德蒙·贝拉米画像》的真正作者应该是谁？卡塞雷斯·杜普雷认为，"机器作为作者，它只是创造图像的人，而我们作为作者，则是拥有观念并决定实施操作的人。"

从当代艺术角度考察，《埃德蒙·贝拉米画像》这件AI作品更像是概念艺术（Conceptual Art），而不是传统绘画。因为，当代艺术的观念和过程，比绘制作品的工具和最后的结果更为重要。现在，机器可以自主生产艺术品，但是绝不意味着它会取代艺术家，它只是艺术家拥有的一个崭新的创作工具。另外，人工智能有策展能力。它可以通过相关数据分析美术馆空间、展厅照明、技术水平、作品尺寸、艺术风格和展出预算等，为画廊和博物馆策划展览方案。人工智能还能帮助预测艺术家作品价格的未来走向。算法将建立单个艺术家的分析档案，包括艺术家的教育背景、代理画廊、学术地位、拍卖价格、藏家名单和社会曝光量等，就如同金融市场的量化指标一样，可以预测艺术家的作品在未来能值多少钱。

艾达（Ai-Da）被称为世界上第一位超逼真的人工智能人形机器人艺术家，名字来源于英国数学家、计算机先驱艾达·洛芙莱斯（Ada Lovelace）。艾达被设计成为一位年轻女性的形象，有一双机械裸露在外的手臂，艾达眼睛内部带有摄像头，运用不同的算法

不断地处理出现在她眼前的图像信息。两只机械结构的手臂，如同电影《终结者》(*The Terminator*) 里的机器人一样，完全暴露在外。这双由马达、齿轮和杆件组成的手臂，可以把预处理的数字信息转换为画布上的物理坐标。艾达是由一家英国画廊艺术总监艾丹·梅勒（Aidan Meller）和研究人员露西·希尔（Lucy Seal）连同艺术设计团队（Engineered Arts Ltd）等，于2019年共同研发问世。2021年，伦敦设计博物馆（The Design Museum）为这个世界上第一位机器人艺术家艾达举办了艾达的自画像个展（图2-16）。艾达展出的自画像系列，结合了不断更新的人工智能、内置编程和先进的机器人技术。

图2-16　人工智能机器人艾达和她的自画像，2019年

通过藏在她眼睛内的摄像头，她可以边看边画，并成功把物像复制到画布上。她的机器人手臂由人工智能技术控制，她在绘画过程中，可以通过运用存储在数据库的真人画家创作作品时使用的技术、笔触和配色等方案来完成艺术创作。

人工智能很可能会迅速在当代艺术领域得到应用。因为，思想前卫的艺术家不会放过对任何新媒介、新技术和新工具的尝试和实验，以及转换思维、开拓方法，更好地利用时代科技服务于艺术创作。但是，决定艺术作品原创性所具有的精神因素和情感因素，还不可能被当前的人工智能技术所复制，人工智能只是艺术家创作过程中的一种新工具，它永远不会取代艺术家源自内在精神和思想情感的创意和创作。但艺术家应该敏锐地感知和反思人类与机器创意智能的关系，思考人类与机器算法的创意互补性的本质，思考人工智能未来是否能在没有人类干预的情况下成为艺术主体？当代艺术家正在不断探索、实验和扩大技术能力、技术语言所产生的技术美学和思维来创作当代艺术作品。

著名新媒体艺术家莱菲克·安纳多尔是将大数据、人工智能和科学研究以美学方式呈现的先驱艺术家，也是首先在公共艺术作品中使用人工智能的艺术家。2020年在墨尔本维多利亚州国立美术馆（National Gallery of Victoria，NGV）三年展，他利用谷歌（Google）的科技力量"量子计算算法"（Quantum Computing）使用机器学习算法生成了他的最新作品《量子记忆》(*Quantum memories*)（图2-17）。这个体量巨大、结构复杂、色彩绚丽而动人心魄的系列3D数字影像艺术作品，表现了来自互联网的2亿多幅与自然有关的图片。这些图像是由谷歌人工智能量子研究团队开发的量子计算软件与一台用机器学习算法编程的超级计算机一起处理制作的，呈现了如同海底生物、冰原地貌和岩浆喷发等不同的大自然奇异景观。而由此产生的实时影像被认为是自然世界的另一个维度和一个可视化的数字化自然记忆。《量子记忆》奇妙的视觉和音频效果、人工智能和量子计算所支持的一种新的计算形式，利用了亚原子世界的不寻常物理，将每天在我们周围流动的视觉数据转化为一种新的信息，代表了人类对大自然的集体记忆。通过这个作

品，艺术家鼓励我们想象这种实验性计算机技术呈现视觉艺术的潜力，以及它为艺术和设计的未来带来的巨大机遇。

从新媒体艺术的产生和演变过程，我们看到了新媒体艺术发展到人工智能阶段，科学技术和传播媒体的不断改进和提高，促使艺术自身在形式类型和表达方法上都在发生前所未有的变化。实际上是在技术和媒介改变的基础上，引发的人（艺术家、计算机软件技术专家和观众）的创造

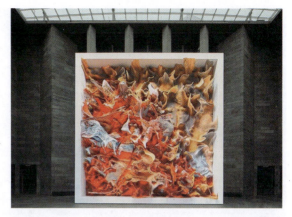

图2-17　莱菲克·安纳多尔《量子记忆》，人工智能，3D数字影像，10m×10m，2020年

思维、创新能量和观看模式在发生的变化。人机交互之后，新能量的爆发和创造力的扩展，正如马歇尔·麦克卢汉所说的"媒介及讯息"和"人的延伸"。

2021年平遥国际电影节上，中国艺术家徐冰与团队首次对外发布了从2017年开始构思创作至今，时长可变的AI电影作品《人工智能无限电影》（AI-IF）先导片（图2-18）。这是徐冰继他的无摄影、无演员，但是有编剧和导演的实验电影《蜻蜓之眼》之后，艺术家与人工智能科学家合作开发的另一部没有导演、编剧、摄影师、美术师、录音师、剪辑师和演员等参与的实时电影生成系统。观众在计算机页面上挑选一个电影类型（战争、爱情、科幻、犯罪和实验五类），并给出希望的片长，再通过输入关键词或句子，即可生成由AI出品的永不重复的电影。播放中，观众还可以输入新词汇来改变电影中的角色和叙事情节。《人工智能无限电影》既是一部人工智能艺术作品，也是对未来电影一种新的可能性的试验，探寻未来人与AI的关系。

人工智能艺术是新媒体艺术发展到现阶段的最新成果。但可以确信的是，现在人工智能艺术依然由人类主导，我们可以有效利用人机协同式的创作方法。它不仅可以拓展艺术家在表现方法和手段方面的创造力，在展现艺术作品时，还能延展观众和参与者对艺术创作的感知力。人工智能艺术的未来，是属于那些同时拥有技术技能和艺术创新思维的艺术家。

2023年，"开放人工智能"（Open AI）公司发布了该公司研发的聊天机器人程序ChatGPT（Chat Generative Pre-trained Transformer）。ChatGPT是人工智能技术驱动的自然语言处理工具，它能够通过理解和学习人类的语言来进行对话，还能根据聊天的上下文进行互动，真正像人类一样来聊天交流，甚至能完成撰写邮件、视频剧本、文案、翻译、代码，写论文等任务。ChatGPT的应用场景和空间包括开发聊天机器人，既可以编写和调试计算机成语，还可以进行文学和媒体相关领域的创作，包括创作音乐、影视剧、童话故事、诗歌和歌词等。在某些测试情境下，ChatGPT在教育、考试、回答测试问题方面的表现甚至优于普通人类测试者。

图2-18　徐冰、冯雁、张文超、孙诗宁《人工智能无限电影》，人工智能电影，时间长度可变，2017年至今

## 2.2.6　VR 和 AR

虚拟现实（Virtual Reality，VR）是20世纪60年代发展起来的涉及众多学科的高新技术。虚拟现实一词，是被称为"虚拟现实之父"的美国计算机科学家、哲学家、音乐和表演艺术家杰伦·拉尼尔（Jaron Lanier）在1987年创造的。他认为VR是通过虚拟数字技术创造的另一种现实，这种现实可以是对真实世界的模拟，也可以是人类梦想的投射。VR整合了视觉、听觉、触觉、嗅觉和味觉等多种信息渠道，具有沉浸性、交互性和自主性等特点，通过交互设备直接控制虚拟世界中的对象，使体验者忽略了自己所处的现实环境，从而沉浸和融合到数字化的虚拟世界之中。从VR中发展出了增强现实（Augmented Reality，AR）技术，是把虚拟的影像投射和叠加在真实的世界之上，虚拟与现实彼此参照，相互融合。从某种程度上讲，可以将AR理解为一种更向现实开放的VR。

虚拟现实技术利用计算机建模技术、传感与测量技术、仿真技术、微电子技术，通过视觉跟踪技术等综合技术手段生成的交互式虚拟空间环境。它以人工智能技术为媒介手段，允许其交互地观察和操作虚拟现实世界。虚拟现实技术，一方面，可应用于医疗外科手术和人体器官模拟、模拟军事训练演习、航空航天和教育培训等领域，也可以应用在消防训练、汽车驾驶训练、建筑房地产、工业设计和文化娱乐等社会现实和模拟实践之中。另一方面，艺术家、设计师可以和计算机工程师合作，将这种既真实又虚拟的相互矛盾的视觉奇幻技术用于艺术创作和艺术设计中，创造出可以给观众以身临其境、参与其中的如同现实却虚幻空无的虚拟现实艺术（VR Art）和增强现实艺术（AR Art）

等艺术形式。

在艺术和设计方面,虚拟现实技术具有广泛的实际应用作用,主要应用在博物馆、展览馆、科技馆和陈列馆的展览展示领域。将展览馆的实物沙盘结合多媒体声光电系统、计算机智能触摸控制系统、多媒体演示软件、大屏幕投影演示等数字化立体动态沙盘系统等,展示效果形象生动、逼真直观,参观者可以参与互动,给人以身临其境之感。另外,虚拟现实技术在电子翻书、互动投影、环幕投影、立体投影、幻影成像和多点触摸等系统和形式中都发挥了重要作用,获得了虚拟仿真的视觉感受。

例如,2022 年到 2023 年,澳大利亚墨尔本博物馆(Melbourne Museum)与本地 S1T2 工作室合作,推出了《认知:多感官自然沉浸》(*Tyama: A multisensory experience of nature*)(图 2-19)互动艺术展。展览邀请观众化身为不同的动物,去深入体验和认知自然世界。参观者进入一个茧形结构的海天相连可以翱翔的空间内,成群蝴蝶飞过巨大的落地屏幕在澳洲当地植物间舞动,当参观者挥动双手时,可以引导和影响到它们飞舞的轨迹,闪亮的蝴蝶如同漫天星辰,现场视觉感无比震撼。墙壁上若隐若现的蝙蝠在观众拍手发出声响时四散飞开。置身于湛蓝色的海底世界,巨大的鲸鱼穿过薄雾和鱼群从观众身边游动。当观众走动时,鲸鱼和鱼群也会随着观众改变自己的游动方向,或分散或聚拢。观众和鲸鱼一起遨游,唱响悠扬鲸歌,呼唤海洋族群。观众低头便能在斑斓的光圈中,感受这个优雅巨人在海中的舞蹈。

图 2-19　S1T2 工作室《认知:多感官自然沉浸》,虚拟现实,2022 年

VR 作为一种再造现实景象的数字虚拟技术,体现在三个方面。其一是沉浸感。VR 系统完美的视幻效果"欺骗"了人的大脑和视觉,体验者感觉不到自身所处的外部环境而被完全融合沉浸到虚拟的世界之中。其次是交互性。体验者/参与者可以自由地与虚拟世界中的对象进行交互操作或自然交流。第三是构想性。用户在 VR 世界中可重新构想世界,并由此启发创造性思维。它的最终目标,是在前三者的基础上,构建一个具有能够获得感知共识,亦即在视、听、触、嗅、味和意识等多种信息能力相互融合的 VR 系统。这 4 个方面互为联动和支撑,决定了 VR 技术的发展方向和发展目标。因此,它需要在多个学科进行研发和创新,并进行针对性的技术攻关,技术是 VR 的关键。

VR 的新技术和新媒介被运用到艺术创作之中,以新的艺术手法和思维观念,通过虚拟技术模拟和描绘梦幻中的现实,改变人们习以为常感知世界的方式,同时也拓展人们

的想象空间。随着网络和电子游戏的发展，人们越来越不满足于在文化和精神活动中只是信息的被动接受者，人们在主体意识上，需要更多参与感和操控感。VR 以前所未有的逼真性和沉浸感，满足人们的这种精神需求。但也产生令人担忧的一面，那就是容易让人沉溺其中，分不清真实世界与虚拟世界的界限。

增强现实（AR）是一种将真实世界的信息和虚拟世界的信息无缝合成的新技术，它实时地计算摄影机拍摄影像的位置及角度并叠加相应图像，目的是在屏幕上把数字虚拟影像套叠在现实世界中并进行互动。它可以把原本在现实世界中一定时间和空间范围内很难体验到的实体信息，如视觉信息、声音信息、触觉信息，甚至味道等，通过计算机技术，模拟仿真后再叠加，将虚拟的信息应用到真实世界，被人类感官所感知，从而达到超越现实的感官体验。真实的环境和虚拟的影像实时地叠加到同一个画面空间，并同时存在。增强现实技术，不仅展现了真实世界的信息，而且将虚拟的信息同时显示出来，两种信息相互补充，相互叠加。在视觉化的增强现实中，体验着利用头盔显示器，把真实世界与计算机图形多重合成，便可从中看到另一个亦真亦幻的世界。因此，它备受新媒体艺术家的青睐。增强现实技术包含了多媒体、三维建模、实时视频显示及控制、多传感器融合、实时跟踪及注册、场景融合等新技术与新手段。增强现实提供了在一般情况下，不同于人类可以感知的信息。

AR 技术产生的前所未有的虚拟真实和沉浸感，为新媒体艺术带来了全新维度和更广阔的创造空间。近年来，虚拟现实技术迅猛发展，随着计算机、网络和显示技术的发展登上人类文化艺术舞台，运用 AR 技术的新媒体艺术作品不但在各类国际新媒体艺术和当代艺术大展中闪亮登场，著名的威尼斯电影节和圣丹斯电影节等国际电影节，也都设立了 VR 作品单元，吸引越来越多的影视艺术家参与。VR 成为电影节和当代艺术展览最令人瞩目的亮点和热点。AR 技术系统具有三个特点：①真实世界和虚拟世界的信息集成；②具有实时交互性；③在三维空间中增添定位虚拟物象。

AR 技术与 VR 技术的不同，在于后者去构造出一个数字的虚拟世界以替代现实的真实世界，而前者是通过影像镜头和数据处理，对现实中的物象进行图像上的强化，给人带来一种全新沉浸式体验。AR 技术在并不脱离现实环境的基础上，极大地延展了艺术创作能够触及的范围，这也正是它成为越来越多的艺术家对 AR 技术产生浓厚兴趣的重要原因之一。随着软件技术和计算机设备不断发展和革新，使用 AR 技术进行艺术创作，已逐渐成为新媒体艺术的一种趋势。运用 AR 技术创作的艺术作品，也改变了人们以往习惯的视觉审美经验，在 AR 技术下，观看之道发生变化。AR 一方面为观看者保留了关于现实世界的真实体验，但同时又在现实中增添了超越现实的虚拟元素，这些元素可以与观看者进行一定程度上的互动，如发出声音和改变形态等。因此，观看者必须更加主动地参与和思考，而不仅仅只是停留在沉浸和体验某种视觉奇观上。

近年来，VR 和 AR 等新兴技术逐渐进入新媒体艺术创作之中，并运用到各个不同领域。AR 不仅能够将虚拟与现实场景结合在一起，还可以达成观众与虚拟景象之间的实时互动，在不改变现实事物的基础上，更加丰富了观者视觉体验的内容和心理感受。因其所能提供的这种虚拟与现实交互的独特体验，AR 具有高度扩展性，艺术家可以根据

创作构思需要，选择性地增强作品中的某些元素的渲染效果，调整虚拟素材的尺寸大小等，提高虚拟作品与真实环境的融合度，以达到更加逼真的沉浸效果。AR 通过数字增强刺激，来丰富观众的感知，从而使人们在感官上达到改变当前环境或视觉状况的目的。艺术家运用 AR 技术，让感觉信息层覆盖现实世界，改变人们的感知方式。在这个过程中，包括其他可移动的以激发观众见识的视觉层和通过听觉来操纵他们的知觉和听觉层。这些感知层面，对于那些在新媒体艺术作品中试图利用声音和音乐的情感因素来唤起人们更深层次情感的艺术家来说，显得尤其有意思。

美国新一代街头艺术家考斯（Kaws）联同英国著名的专注于将虚拟现实和增强现实与当代艺术结合的内容供应商"尖锐艺术"（Acute Art）艺术工作室一起，完成了增强现实艺术作品《扩展的假期》（*Expanded Holiday*）（图 2-20），通过移动应用程序，给体验者展示了一种全新的与艺术作品共处的方式。这个 AR 艺术展览由 12 个巨大的虚拟人物，名为"伙伴"（Companion）的 AR 雕塑构成一个全球范围的开放公共艺术展览，它们遍布非洲、亚洲、澳洲、欧洲、中东、北美洲和南美洲的标志性地点，代表着全球艺术世界一个全新跨越地域界限、减少运送的展览模式。其中 25 件长度为 1.8 米的可供收藏的"伙伴"AR 雕塑，在 Acute Art 网站作认购，售价为 1 万美元，买家可通过 Acute Art App 在全球不同地点将艺术作品放置、截取或记录下来，作为私人鉴赏或公之于众，让 Acute Art App 的使用者共同观赏。

图 2-20　考斯，"尖锐艺术"艺术工作室《扩展的假期》，增强现实，《扩展的假期》"伙伴"在伦敦，2022 年

AR 技术为新媒体艺术的发展另辟蹊径，为艺术创作、艺术收藏和作品展示等带来又一新的可能和扩展。它就如同是在一幅无限画布上的虚拟画笔，艺术家不受空间、工

程等现实条件限制,可以创作和构建装置和动画等多种形式的虚拟艺术作品,还可以将这些虚拟作品,通过网络展现给全球不同地域的观众。而对于美术馆和艺术展出机构来说,利用 AR 技术可以在现有展厅基础上,拓展出一个虚拟空间,而且,同时也能为艺术品呈现方式提供新的展示思路。

尽管 AR 和 VR 艺术发展迅速,在当下十分流行火爆,但是它们最终也不可能取代传统和经典艺术,因为,经历过千百年历史积淀的经典艺术,不仅体现了人类的精神文明与创造智慧,也体现了不同时期的文化价值,这些都是当代技术所无法超越的。

### 2.2.7 元宇宙

2022 年,一个新词汇在国内新媒体艺术圈火爆起来——元宇宙。它来自一个英文组合单词 Metaverse,意思是利用计算机技术进行链接与创造的、与现实世界相互映射和交互的虚拟实境和虚拟世界,是网络空间、数字技术在新型社会体系的虚拟生活空间的全面应用。英文 Metaverse 由 Meta 和 Verse 两个单词组成,Meta 表示超越,Verse 代表宇宙(universe),组合起来即为"超越宇宙"。"元宇宙"一词诞生于美国著名科幻文学作家尼尔·斯蒂芬森(Neal Stephenson)在 1992 年出版的科幻小说《雪崩》(*Snow Crash*)。小说描绘了一个庞大的虚拟现实世界,在这个世界里,人们用数字化身来控制,并相互竞争以提高自己的地位,今天看来,小说中描述的内容仍然是超前的未来世界。

元宇宙这个词在现代社会的流行,只是集成了多项现有的数字网络技术的虚拟化概念。即一个平行于现实世界运行的虚拟人造空间,是互联网的下一个阶段,由 AR、VR 和 3D 等数字技术支持的虚拟现实的网络世界。元宇宙是将多种数字技术所产生的虚拟世界与现实空间相融的,以互联网应用的社会生活形态,它通过扩展数字技术实现沉浸式体验,将数字孪生技术生成现实世界的镜像,运用区块链技术搭建经济体系,将虚拟世界与现实世界在商业系统、社交系统、身份系统上密切融合,并允许每个用户进行内容生产和任意编辑。元宇宙是一个不断发展和演变的概念,不同领域的参与者可以以各自的需求方式,不断丰富它的含义。

在中国畅销的《元宇宙》一书作者之一赵国栋,在 2022 中国国际大数据产业博览会"元宇宙"线上论坛中认为,比较上一代互联网,元宇宙有 6 个基本特征,掌握这些特征就可以推动元宇宙在各行各业的商业应用:

(1)元宇宙改变人们的学习行为,用一个词来形容"亦真亦幻",就是体验的感觉,亦真亦幻的体验;

(2)交流方式的变革,是自然人的交流,它改变了人们的基础沟通方式;

(3)自由自在的创造,这个行为或者这个特征改变的是人们的生产行为,过去生产都是要先在物理世界里面做样品、试生产等,未来是先在数字世界生产,再去物理世界生产,任何物品都会经历这个生产过程;

(4)改变人们的经济活动,即最基础的交易行为,可以"随时随地"交易;

(5)是跟时空有关的概念,空间被我们称之为亦实亦虚的场景;

(6)元宇宙的时间可以被压缩,也可以被拉长,也可以被固化下来,而且可以做时

间旅行。

从时空性来看，元宇宙是一个在空间维度上虚拟的，而在时间维度上真实的数字世界。从真实性来看，元宇宙中既有现实世界的数字化复制物，也有虚拟世界的创造物。从独立性来看，元宇宙是一个与外部真实世界既紧密相连又高度独立的平行空间。从连接性来看，元宇宙是一个把网络、硬件终端和用户囊括进来的一个永续的、广覆盖的虚拟现实系统。因而，元宇宙所形成的亦真亦幻的视觉场景空间，会让更多参与者沉浸在虚拟空间和现实世界的融合之中产生兴奋和迷幻而不能自拔。因此，在新媒体艺术、数字电影、网络游戏和文化娱乐领域，引起了许多策划者、艺术家、设计师和商家的极大兴趣和投入。

世界最大的多人在线创作游戏"罗布乐思"（Roblox）为元宇宙概括了 8 大要素：身份、朋友、沉浸感、低延迟、多元化、随时随地、经济系统和文明。

元宇宙发生在不同产业领域当中，包括游戏、文创、会展、教育、设计规划，以及医疗、工业制造、政府公共服务等。未来我们所有的行业都需要在有时间空间性、人机交互性、经济增值性的元宇宙当中发生改变。

元宇宙并不是一项原创发明和创新技术，而是集成多种现有新型科技，包括 5G、云计算、人工智能、数字孪生、拓展现实、虚拟现实、区块链、数字货币、物联网、机器人和人机交互等社会经济和文化生活的新概念。

元宇宙的出现，立刻被目光敏锐的艺术家所关注，在这里，他们看到了艺术与科技相融合的互动前景。因为，作为一种多项数字技术的综合应用，元宇宙技术体系将呈现显著的集成化特征。元宇宙运行的技术体系，包括扩展现实（XR）、数字孪生、区块链、人工智能等单项技术应用的深度融合，以科技合力实现元宇宙场景在艺术创造的视觉奇观和全新体验。随着新一代信息技术的持续革新和发展，社会发展将日益数字化、网络化，艺术家充分利用元宇宙的连接体系拓展过程，将原本个人化的艺术创作与社会网络化相结合，创造并实现没有边界的通过网络连接的新型艺术形式。在元宇宙新型艺术中，由于视觉仿真因素的全面融入，未来内容输出形式更加生动灵活，极大增强了观众在现场参与的真实感和沉浸感，扩充和丰富了元宇宙的内容体系，使元宇宙的内容体系在文化创意产业和游戏娱乐消费服务等方面进一步向融合化、立体化呈现，衍生出一系列全新内容，即虚拟世界的创造物。

"元宇宙"之后，一个令人担忧的问题开始出现：一个无纸化、不会写字的时代，将可能要比我们想象的还要更快地到来，因而有些文化和艺术形式，将在数字化社会之后逐渐消失。

## 2.3　新媒体艺术与当代艺术

并非由于新媒体艺术是新媒介和新技术，才被称为新媒体艺术的。也并非它是新媒体艺术，就理所当然地归为当代艺术。从新媒体艺术的发生、发展和演变来考察，新媒

体艺术一直是由具有前卫思想和探索精神的艺术家和数字媒介科技人员在积极的不断实验中,逐渐发展成熟和建立起来的艺术类型,才可以归属于当代艺术的范畴之中。

区分传统艺术和当代艺术,不仅在于艺术发生的时间和目的,更重要的在于艺术家表达的态度和方法。传统类型的艺术在态度和表达方法上注重真实描述和生动再现现实生活的某一场景、事件和人物;当代艺术注重在态度上直面社会现实,具有批判性和揭示性,在表达方法上不再描述和再现某一具体题材、故事,而是运用装置艺术的方法,对任何可利用的材料进行组合与置换,表达艺术家的思想观念。由于当代艺术创作媒介的多样性,它是不以媒介材料进行命名的艺术类型。那么"当代艺术"就不一定是"新媒体艺术",因为新媒体艺术特指电子技术和数字媒体的艺术,但新媒体艺术却是当代艺术众多类型中的一种数字媒介的艺术形态,因此,我们说新媒体艺术是当代艺术中的数字媒体艺术。

新媒体艺术与当代艺术具有一些共同特征。

## 2.3.1 艺术门类的融合性

当代艺术的范围极为广泛,在艺术媒介和语言表达方面具有强烈的实验性。它不仅打破了戏剧、电影、音乐、舞蹈、建筑和绘画等不同艺术门类的界限,并融合了这些艺术门类进行多重实验,因而产生了实验电影、实验戏剧等当代艺术或实验艺术类型,其中也包含对电子数码媒介的新媒体艺术的探索和实验。新媒体艺术以其强大的数字技术功能和虚拟媒介特性,参与到戏剧、音乐、电影、绘画、舞蹈和建筑等任何一种艺术门类之中,正是由于新媒体艺术的参与和融合,使戏剧、音乐、舞蹈、电影和绘画等艺术门类相互之间交互与融合,具有了当代艺术属性。因此,我们会意识到很多新媒体艺术具有鲜明的融合性,它既是装置,又可以互动;它既是绘画,也是动画;既是现实的,又是虚拟的。当代艺术世界中有了新媒体艺术的参与和互动,艺术世界更加丰富多彩,绚丽多姿。

尽管数字技术和艺术范围内的计算机图形、数字影像、计算机动画、交互设计、网络艺术等广泛应用于各类商业活动、社会不同领域和现实生活的各个方面,并深受社会大众的接受和喜爱。但是,新媒体艺术却具备了和当代艺术同样的一些共同特征,而这些特征恰是传统类型的艺术门类所不具备的。新媒体艺术和当代艺术二者之间的共同特征都不再是以描述戏剧性故事情节为创作主题,而都是在表达思想观念的驱动下,打破艺术形式和艺术门类之间的界限,使各种不同的艺术门类、技术手段、媒介材料、文化元素相互融合、相互作用;都强调观众的积极参与和互动,使艺术作品在创作、展示和传播上不再是孤立的、单向的,而具有多维度、多空间的表达目的和展示效果;都关注人类社会共同面临的问题和精神本质,而不停留在具体某个事件、某一人物上,运用当代艺术语言系统,表达了人类社会的共性需求。新媒体艺术逐渐成为国际当代艺术大展上的主要角色。

当代艺术不排斥古、今、中、外任何可以启发艺术创作灵感的历史、文化元素,因而,当代艺术包含了不同民族、不同地域、不同意识形态的多元文化为艺术创作所汲取

和运用。当代艺术的这些特征，同样在新媒体艺术中都有所体现。任何伟大的新媒体艺术作品，都脱离不开人类社会、历史文化和心理精神对艺术家的深层积淀，并由此对艺术家的创作产生的启发。

徐冰的《蜻蜓之眼》（图2-21）是一部看似完全真实记录的实验电影艺术作品。影片创作没有演员、摄影师、美术师和录音师等专业人员。因为，影片中的画面全部是在网络上下载的在世界各地不同角落的电视监控系统（电子眼）拍摄到的视频素材，再根据艺术家徐冰的构思，剪辑、合成制

图2-21　徐冰《蜻蜓之眼》，实验电影，2018年

作而成的剧情片。影片运用现成监控素材，讲述了女孩蜻蜓与技术男柯凡之间奇异、曲折的情感故事，并触及到整容、变性、身份认同及性别歧视等现实问题。有数据表明，截至2014年，全球范围内共安装了约2.45亿台监控摄像机，这个数字还在极速增长着。今天的世界变成了一个大影棚，无数的监控摄像机每天产出大量的真实至极的影像。《蜻蜓之眼》以世界现场为场景空间，重现了1998年美国电影《楚门的世界》（*The Truman Show*）中所表达的人类无法走出一个全方位时空电视监控世界的想象。在这部看似简单，却在构思和技术上极为复杂，在内容和思想上极为丰富，在内涵和方法上极为融合与跨越的实验电影里，就像他以往的创作《凤凰》和《背后的故事》等装置作品一样，徐冰将采集自世界各地的视频素材当作现成品材料，进行重新剪辑组合。《蜻蜓之眼》既延续了徐冰艺术作品一如既往的复数性母题，探讨文字与影像的社会能量、真实的影像与虚假的叙事之间的复杂而微妙的关系，又对艺术创作中熟悉材料的陌生化处理进行反反复复的实验、重组和剪辑。从收集到的11000多个小时的监控视频资料中，经过不断筛选，剪辑出一个有故事线索的一个多小时的完整影片。在这个相对完整的影片故事中，既有我们平常生活中可能发生的情景：低头边走边玩手机的女子失足掉进河中，无人相救，河面在女子挣扎的波浪中归于平静；两汽车发生争端，一辆车负气掉头回来，从正面加速撞向后面的汽车；还包括诸如坠机空难、道路塌方、火山喷发、高铁出轨等令人异常震惊的真实画面。这些略有模糊的监控视频画面，给人心理上造成一种巨大的恐惧感，它不是计算机制作的电影特技特效画面，而是近些年来在地球上某个角落发生的真实现实。影片的内容和主题包含了全球化与地域性、性别与身份、宗教信仰、公共空间与个人隐私等多方面的问题，具有强烈的当代针对性和融合性。影片是电影的媒介和语言，却运用了装置艺术现成品材料组合的表达方法，视频素材是非艺术的交通监控和闭路电视数字视频，最终却是表达完整、语言清晰、视觉震撼的当代艺术作品。

## 2.3.2 艺术作品的观念性

新媒体艺术和当代艺术同样具有当代社会的参与意识、当代思想的前卫精神和对媒介材料的实验手段。因而，它注重表达艺术家的思想观念，而不停留在对某个具体事件、人物和情节内容的生动描述和对某些历史、现实场景、生活空间的如实再现。正是新媒体艺术和当代艺术所体现和表达的观念性，才会出现装置艺术、影像艺术和交互艺术等。新媒体艺术的观念性，具备了当代艺术的本质特征，因此，我们说新媒体艺术是当代艺术，并不是仅仅因为它的媒介新、技术新，而是因为新媒体艺术从一开始就超越了传统艺术的叙述性和情节性，而具有明确的观念性。

思想观念、表达方法和媒体特性是新媒体艺术和当代艺术共同具备的三要素。新媒体艺术与当代艺术，不仅在时间上都属于当下的艺术，具有鲜明的时代性，尤其在表达方法上的完全一致，使它们具有共同的形态特征。在艺术创作上，它们都是由某种思想观念所驱动而进行实验和研究，而不是为了某种商业利益而完成的。新媒体艺术与当代艺术都特别强调艺术家运用艺术作品对当下时代所面临问题的思考、疑问和挑战。

我们说新媒体艺术是当代艺术的范畴，并非因为新媒体艺术具有先进的数字技术支持和强大的网络媒体传播，它就不属于传统艺术类型，而是当代艺术了，主要是因为，在语言表达系统方面，新媒体艺术与当代艺术的表达方式是完全一致的。区分传统型艺术和新媒体艺术的分界线，也不仅仅是以某个时间节点来划分的，而是因为新媒体艺术在语言表达上与当代艺术的语言表达系统的一致性。新媒体艺术和当代艺术表达的是思想观念，而不是描绘某个情节故事。

关于新媒体艺术的语言表达方法，我们会在后面的章节中专门来详细讨论和论述。我们可以对传统型艺术（文学、戏剧、电影、绘画、雕塑、摄影和舞蹈等）和当代艺术（装置、影像、行为、互动、大地艺术和新媒体艺术）在语言表达方式上进行比较分析，可以分析和概括出二者之间的不同：传统艺术的语言方式为"描绘与再现"，它表现的内容是某个富有情节性的故事和题材；当代艺术的语言方式为"组合与转换"，它超越了传统型艺术的戏剧性、情节性的故事内容和某种题材的限制，表现的主题是人类的思想观念和人类共同关注的生命与精神的本质所在。因此，传统型艺术是通过对现实社会生活的提炼、概括、取舍和加工所描绘与再现的艺术形式。而当代艺术由于表达的是思想观念，则是将人们在现实生活中看不见、听不到、摸不着的物象，通过艺术家对各种不同材料媒介的选择和实验，运用组合、重构、拼接、放大、缩小、重复等表现手段，置换或转换为人们可以看得见、听得到和摸得着的物象。恰恰由于数码媒介的计算机具有复制和粘贴、拼接与组合、放大与缩小等基本功能，其技术和语言功能无不被当代艺术家所直接运用，可以更加方便容易地表达艺术家的思想观念，新媒体艺术天然无碍地被当代艺术所接受和容纳，成为当代艺术领域中的一个新类型。

2019—2020年，日本东京森美术馆（Mori Art Museum）举办了《未来与艺术：人工智能、机器人、都市、生命——人类明日将如何生活？》大型科技与艺术展。展览包括当代艺术、建筑、生物艺术、设计与产品研发，以及电影与漫画等，借助类型多样化的呈现，探讨生物科技进入医疗体系后，人们面对伦理问题应如何自处，最后则回归

生命本质，重新审视人类生命与快乐的本质究竟是什么。现代社会技术的发展，对人类生活产生了重大影响。展览探讨了城市的新可能性、走向新陈代谢的建筑、人类生活方式和设计的创新、身体和伦理的扩展，以及社会和人的转变等主题，包含了人工智能、生物技术、机器人技术、增强现实技术等多个领域。这个展览通过虚拟现实等前沿技术以及在这些技术影响下产生的艺术、设计和建筑，与观众一起思考不久的将来的城市发展、环境问题、生活方式以及社会和人的状态。展览中，墨西哥出生的加拿大著名艺术家拉斐尔·洛萨诺-亨默和波兰出生的美国艺术家克日什托夫·沃迪奇科（Krzysztof Wodiczko）首次合作制作了一件交互影像装置《变焦亭》（Zoom Pavilion）。在一个沉浸式的体验空间里，展厅的四面墙布满了投影屏幕和 12 台监控摄像头。当参观者身处于这样一个环境中，就会立刻被计算机监控系统捕捉，如同现实版的热播美剧《疑犯追踪》（Person of Interest）。《变焦亭》通过监控系统自动分析和面部识别技术，用多个变焦摄像机捕捉到参观者脸部特写、行为和位置，并将他们的影像投射在墙面上（图 2-22）。可以看到墙面的影像中，一个女孩不同角度的俯瞰影像与其他观众的位置关系的影像，并且随机框选出两人，在他们之间画线，建立关系。然后，人工智能将快速地随机选择进入展厅的每一个人，在他们之间创建一个匹配的关系。人工智能将我们认识的人或不认识的人随机匹配起来，然后我们可以在出口墙面的视频画面中看到刚刚匹配的人（图 2-23）。在这面墙上，也展示了过去人工智能随机匹配的人的影像，影像下面有匹配时间和监控摄像头编号。这个作品暗示了在一个可能的未来社会中，个人隐私会因为监控摄像镜头而完全丧失，或者人们不断地被网络公司捕捉并成为数据。另外，就婚姻而言，可能会有一个新时代到来，人工智能将为人们匹配最佳的配偶。展厅墙上的影像显示出，即使是面部表情的微妙变化，也能与其他观众分享。除此之外，屏幕中还演示了机器是如何从这些参观者的细微表情和行为细节中，分析

图 2-22　拉斐尔·洛萨诺-亨默、克日什托夫·沃迪奇科《变焦亭》，交互影像装置（1）

图 2-23　拉斐尔·洛萨诺-亨默、克日什托夫·沃迪奇科《变焦亭》，交互影像装置（2）

他们的意识与关系，并把分析后的影像投射在墙上。随着时间的变化，参观者的面部表情也会随之被越放越大，直接展示给周围的陌生人。作品既是一个用于自我表现的实验平台，又是一个将公众之间彼此相互联系，并追踪观察的巨型显微镜。它让参观者意识到，我们的生活正逐渐接近一个基于机器监视的社会现实。就像是当你刚和朋友聊完某个品牌的香水品位如何，接着打开手机软件，就自动弹出了香水的广告一样令人惊讶。展出空间里无处不在的监控装置系统，让我们深思，当现代科技在人们意识不到的情况下，重新构建了一个陌生的人际社会系统，我们的生活会变成什么样？也让人们质疑，我们应该如何生活在这个技术监控的时代？

### 2.3.3 艺术表达的互动性

由数字技术支持的新媒体艺术，在新媒介、新技术和新观念上，让当代艺术欢迎观众参与作品的体验和互动，使当代艺术具有更加广阔的创作空间和互动天地。新媒体艺术是电子科技和数字媒介在后现代社会和消费经济作用下的新式审美体验，在审美理念上虽然新媒体艺术与传统艺术仍有相似之处，但在接受方法和效应上却发生了根本性的变化。新媒体艺术通过数字信息的传播和与作品的互动关系，使艺术创作者和接受者之间的界限变得模糊。传统类型的艺术作品在作者和观者之间是固定和相互独立存在的，而新媒体艺术却可以把创作者和接受者联系在一起。创作者、艺术作品和接受者共同参与、交流、沟通和体验，才可完成作品完整的表达目标和最终意义。

新媒体艺术改变了传统类型艺术作品艺术家创作作品的工作距离、作品与观众观赏的实际距离和心理距离，使观众在与作品互动中成为艺术作品中的一部分，甚至转换为创作者。当代艺术强调艺术创作和欣赏过程的互动性和参与性，艺术是多元事物之间相互作用和相互关系的创作活动，并因此产生的因果关系。新媒体艺术的互动性是艺术家利用数字媒介的网络传播和技术特性所带来的新体验，将艺术家的创作观念，通过数字技术和媒介将艺术作品与观众产生交互性联系，使艺术家、艺术作品和观众形成完整的互动关系。新媒体艺术与当代艺术在互动性上是天然的孪生姊妹。交互体验过程是新媒体艺术与当代艺术都关注的表达思想观念的呈现方式，艺术家意识到当代艺术与大众交互的重要性，将行为艺术、装置艺术与观众联系起来，通过行为表演过程中与观者的互动，来达到一种更加自由平等的交流方式，使人们运用自身经验来感受并体验艺术作品，以此传达出不同于以往传统视觉审美的现场体验。交互性艺术侧重于表现大众的集体意识，通过艺术作品建立和大众精神与行为的联系。新媒体艺术依赖于科技的力量，运用网络信息技术进行的交互方式是一种远程交互行为。通过计算机和网络技术，使观众只需触摸屏幕、发出声音、点击鼠标或身体感应等，就可以在预先设定的程序下和世界各地的参与者一起与当代艺术作品产生互动。艺术作品和观者之间通过信息技术实现了远程的虚拟交互，它有效推动了对艺术在大众之间的传播、交流和分享。

各种不同的交互方式，体现出当代艺术从观念、媒介、技术到方法上强大的交互性特征，这些交互方式的出发点，都是由艺术家和设计者根据其表达思想和媒介特性来构

思和设定规则，并吸引观众参与互动，最重要的是，艺术家希望参与同艺术作品互动的过程中，作品获得什么样的交互成果，以及得到什么样的反馈信息。观众在与艺术作品互动中感受到了从感官到精神、生理到心理不同层面的体验内容。观众在与当代艺术作品交互中，通过视觉、触觉、听觉和嗅觉等身体感知、接触、体验等方式与艺术作品发生联系。而新媒体艺术中的功能性交互和虚拟性交互，则是在作品具有的功能性、操作性以及观众的行为与空间环境关系中，产生精神层面的艺术体验和心理满足感，新媒体艺术作品与观众（互动参与者和体验者）在心灵深处产生共鸣。新媒体艺术的互动性表达方式，也正是当代艺术的表达方法。

新媒体艺术和当代艺术交互性表达方式，来源于人们在当下信息时代和社会人与人、人与物之间缺乏沟通交流的心理需求。但无论方式如何变化，其核心任务还是服务于大众，使艺术家、艺术作品以及大众三者更好的交流沟通，以此为艺术提供更多的发展空间。

日本艺术家西村隆（Takashi Nishimura）、茂木俊介（Shunsuke Motegi）和松尾优作（Yusaku Matsuo）共同创作的互动装置作品《无色之色》（*Colorless Color*）（图2-24），由90枚玻璃片组成，每个玻璃片下边连接一个黑色管子，从管子里会流出清水来，上方的玻璃片就像是水杯装满了水，形成一个突出来的水面。管子下方有一个震动装置，会控制上方的玻璃片的水纹。整个作品上方有一束条灯管照射在作品上。在玻璃片组下方的黑色长方形物体里藏着感应装置，当参观者走近作品面前，参观者面前的玻璃片里的水会震动，因而反射的光线会更明亮。如果作品前没有站人，玻璃片上的反光就不明显。如果观众在作品前平行移动，反光会有明显的律动。这是一个表达人们内心可以轻松地接受承载了大量的自然现象信息的装置作品。玻璃面板象征着我们生活中智能手机已成为现代生活中不可缺少的一部分，可以看到玻璃板上的晃动的水，在与作品互动下有机地摆。这个将数字信号转化为自然愈合，让我们能够感受到生命的迹象和生命存在的互动装置，探讨人与技术之间的自然关系。

图2-24　西村隆、茂木俊介、松尾优作《无色之色》，交互装置，2020年

## 2.3.4　艺术传播的社会性

正是由于以上特点，任何一种传统艺术形式和门类都没有像新媒体艺术那样具有广

泛的社会性，深受社会大众，尤其是在信息时代成长起来的年轻人的喜爱和欢迎，因为各种不同类型的新媒体艺术无论在思想观念、技术手段，还是在信息传播和交互体验等方面，都表达了社会时代和青年民众所关心的时代问题和由此产生的疑惑，以此引发观众在新媒体艺术作品体验中的思考和共鸣。

新媒体艺术与当代艺术的创作目的、表达方法和展示形态等一样，一方面，不是以商业项目和商业盈利为目的，进行设计和制作某种商业产品，而是艺术家运用数字媒介和技术手段，表达对人类社会现实世界和内心精神世界的探索和认知。另一方面，新媒体艺术同当代艺术一样，摆脱室内空间展示的限制，离开美术馆、画廊和展会，走向开放社会，充分利用网络空间和公共空间，以多样化的不同呈现形态在大众社会空间中展示、互动、浏览和传播，与社会大众的现实生活联系在一起、融会在一起。

另外，新媒体艺术媒介的虚拟性，超越了传统类型艺术媒介的实在性，许多作品在展出结束后即可消失不再保存或收藏，与当代艺术中的即时性、在场性和反商业、反收藏等前卫的社会观念不谋而合。很多新媒体艺术新奇的表达方式和展示方式，甚至让一些观众在不知不觉中与作品产生互动、完成体验。从某个方面讲，这些陌生化的交流与互动，使新媒体艺术具有一种更开放的社会性和更纯粹的当代艺术。

例如，加拿大艺术家拉斐尔·洛萨诺-亨默善于巧妙利用公共空间制作展出大型新媒体艺术作品。他在2002年林茨电子艺术节（Linz Arts Electronic Festival）展示的《关联建构之六：身体影像》（*Relational Architecture 6: Body Movies*）（图2-25）是一件公共空间互动装置艺术作品，艺术家将一间电影院90×20平方米的外墙作为交互投影的巨型屏幕载体，把他在鹿特丹、马德里、墨西哥、蒙特利尔街头拍摄的数以千计的人物影像，通过布置在广场四周自动控制的投影机投映在墙上。然后使用一种射灯将广场上走动的观众的影子映射到屏幕上，由于广场上的行人与广场地面的射灯距离远近不同，因此这些剪影也高低错落大小不一，投

图2-25　拉斐尔·洛萨诺-亨默《关键建构之六：身体影像》，互动影像装置，90m×20m

在墙面上的剪影的长度也从2米到22米不等。一个影像追踪系统实时监控阴影的位置，当射灯强光下的人物阴影与墙面上原来某个人物影像大小相符合的时候，通过红外追踪系统实时监控广场上人们阴影的位置与大小，为每个人匹配和他身体投影尺寸可以重合的事先投映在墙面上的行人影像。这样就使原先的影像中的行人与现实广场中的行人的投影重叠后显现出来。这件作品将城市电影院的公共建筑转变为缩短人与人之间距离的一个媒介，通过这种光与影的遮挡与显现，现实中广场上行人的投影被邀约进来，与来自世界各地的影像行人共同融会在一起，相互融合，你中有我，我中有你。

在这个大型公共空间的互动影像作品中，作者利用了当代艺术中的交互性观念和新媒体艺术的交互性手段，打破地域空间、时间与空间以及传播空间的界限，打破身份和性别、阶层和种族、语言和文化之间的隔阂，将不同空间相互联通，从而制造和融会了一种没有地域差异和时空界限的艺术空间，使各个不同区域的人们在这个影像与影子相结合的作品里相遇和融合，产生别样的艺术体验。

## 思考讨论题：

1. 科技发展对艺术创作有哪些推动作用？
2. 为什么说社会交流是新媒体艺术产生的条件之一？
3. 人工智能会取代艺术家的艺术创作吗？
4. 新媒体艺术为什么属于当代艺术？
5. 当代艺术与传统艺术区别在什么地方？
6. 新媒体艺术应该注重观念表达，还是应该强调技术呈现？

# 第 3 章　新媒体艺术的类型与范畴

——从数字艺术、网络互动到新媒体艺术的综合跨界

　　数字技术发展迅速，在当代艺术思维和观念驱动下，新媒体艺术的类型和范围丰富而多元。无论新媒体艺术在类型上有多少变化，都是数字媒体技术与艺术的范围及其扩展。另外，由于新媒体艺术是当代艺术中的数字媒介载体，新媒体艺术在运用新技术、新方法和新体验上，为当代艺术的创作方法和表现形式带来许多新的可能。

　　新媒体艺术从早期数字摄影、数字影像和数字动画开始，随着计算机向高端技术发展，网络向社会化普及，艺术家智慧与理性地把科学与艺术相结合，开创和发展了样式繁多的新媒体艺术门类，使新媒体艺术呈现出千姿百态的多元化形态和类型。

## 3.1 数字艺术类

数字艺术是新媒体艺术在媒介上的一种技术性分类方式，是指通过使用计算机技术，对原始文本数据、视频和音频数据的格式及储存和录制等所进行的数字化艺术处理。这些数据既可以是由纯计算机生成，或通过扫描、合成和复印获取的信息，以及通过矢量图形绘制软件得到的图像等；也可以是艺术家借助三维制作软件，如 Maya、Softimage 和 3DMax 等用于创建复杂的三维模型、人物造型和空间场景，或通过算法绘制各种图像和模型等应用于各种媒体和艺术领域，如电影特技、电视演播和数字动画等[1]。从数字媒介的独特性来看，它还可以产生出不同种类的纯粹由数字生成的艺术形式，如算法艺术（Algorithmic Art）、处理器艺术（Processor Art）等。

### 3.1.1 数字图像

数字图像（Digital Image）又称为数码图像或数位图像，是以二维数字像素表示的图像。数字图像是由模拟图像数字化得到的、以像素为基本元素的、可以用数字计算机或数字电路存储和处理的图像。像素或像元（Pixel）是数字图像的基本元素，像素是在模拟图像数字化时对连续空间进行离散化得到的。每个像素具有整数行（高）和列（宽）位置坐标，同时每个像素都具有整数灰度值或颜色值。数字图像是以数字技术为媒介和手段的艺术形式。它利用数字技术特有功能，借以当代艺术语言的表达方式，结合相关艺术领域的创作经验或经典图式进行新的艺术实验，显示出艺术与技术相结合的独特魅力。

很难用中国传统艺术的分类概念把数字图像定义为数码摄影还是数码绘画，用"数字图像"可能会更准确，也更好理解。因为数字艺术家抛弃了传统的画笔、颜料、纸张和画布，所有的想象和创造都是在数字媒介和虚拟的计算机空间中进行的，计算机的人工智能甚至可以在计算机上进行雕塑艺术创作。同时，3D 打印机则会打印出立体的雕塑作品。由此可知，数字艺术的特征是"一个建立在纯数据上的无差别整体按照我们的语言担忧和欲望被设计成程序，勾画出形状并加以分类。"[2] 实际上，这也是新媒体艺术的基本特征。

数字技术的高度发展，为新艺术创作提供了手段上的方便和艺术家在表达愿望上的可能性，使得数字摄影既可以为所欲为地模拟真实，也可以肆无忌惮地破坏真实。因此，它会让人面对幻境般的"真实"，而对真实产生不安。因为数字摄影中对物象每一个细节的处理和描述都会成为一种对观众视觉的引导和潜在的错觉。例如，艺术家杨泳樑将在现实生活中拍摄的建筑工地、巨型起重机、高楼大厦和高架立交桥等数以万计的数码摄影图片，在计算机上进行抠图和裁剪、组合和拼接、重复和置换。然后与中国传

---

[1] 林讯. 新媒体艺术 [M]. 上海：上海交通大学出版社，2011：112.
[2] 罗伊·阿斯科特，著. 袁小濛，编. 未来就是现在——艺术，技术和意识 [M]. 周凌，任爱凡，译. 北京：金城出版社，2012：64.

统水墨山水相融合，呈现出一种中国传统水墨画风格的"新古典"数字摄影艺术。杨泳梁的数字合成摄影，对中国当下疾速发展的工业化和城市化进程将会带来的多重影响，进行了寓言性描述和表现。他的数字摄影作品，远观，仿佛意境深远的梦幻般中国山水水墨画；近看，则是令人震惊的迅速崛起的现代都市宏伟景观：遍布风光秀丽的山川大地上的建筑工地、林立的巨型起重机、错综复杂的交通标志和城市立体高架桥等，都是中国人非常熟悉的当下现实场景。他将这些随处可见的视觉元素，通过数字合成技术近乎完美地融合在中国传统的古典山水画构图之中。杨泳梁作品带给观众的震惊，并非仅仅来自他的技术手段，而是他对数字技术和传统文化符号的恰当融合与娴熟转换。

《人造仙境》（图 3-1）是杨泳梁运用新媒体艺术方法构建的壮丽的数字摄影景观，在表现中国城市化发展进程这一主题上，他采用中国绘画长卷的表现形式并结合数字摄影技术来体现中国传统绘画的风格意境，展现了一幅既真实又虚幻，既传统又现代的"仙境"风光。

图 3-1　杨泳梁《人造仙境》，数字摄影

数字图像是图像数字化过程的结果，包括对数字相机拍摄的图片进行图像变换、图像增强、图像恢复、图像合成、图像压缩编码、图像分割、图像分析与描述，以及图像的识别分类。俄罗斯当代艺术 AES+F 小组的数字摄影图像艺术作品让人看到了新媒体艺术视觉表达的新方式。他们使用真人实拍和计算机合成创作的虚拟图像场景，将人物、动物、时装和建筑模型合成在一起。AES+F 小组历时多年时间，拍摄七万多张图片，精选部分图片进行数字图像处理，与三维建筑背景合成数字化巨幅照片，在视觉上达到一种真假虚实和梦幻绚丽的艺术风格。

图 3-2　AES+F 小组《最后的暴动》，数字摄影，2006—2007 年

《最后的暴动》（*Last Riot*）（图 3-2）是由艺术家们在 1997 年到 2007 年之间创作的数字影像和数字图像作品。该作品探讨了在现代社会中，娱

乐文化给青少年带来的虚拟世界与现实世界相互混合的微妙关系。不同的文明孕育出不同的神话故事，孩子们一方面接受其熏陶，另一方面，现实社会中虚拟的游戏空间无不影响着青少年的举止行为。在虚拟的游戏世界，具有暴力色彩的电子游戏充斥其中，杀手们手持各种武器，完成游戏交给猎杀对手的各项任务。游戏中，人与人之间没有直接接触，没有真实的痛苦或者怜悯。作品试图表现天真少年的"暴力"行为和虚拟世界与现实人物的模仿动作相混合，警醒现实社会中的人们虚拟的电子游戏对青少年成长的潜在影响和严重危害。

我们看到计算机强大的技术功能为数字图像带来那么具象、写实和逼真的通俗性和描述性，但数字图像的具象在其"真实性"上令人担忧。因为，带有虚拟数字气味的计算机图像技术处理手段，无论具象，还是抽象图形，都是数字图像在各种计算机软件开发和利用中是最为普遍的表现形式。数字图像技术已经成为这个时代的氛围，它几乎无时无刻不包围着我们，构建了一切日常生活的拟像，甚至成为创造力依赖的主要凭据。如同传统社会时代，包围着人们日常生活的艺术是手工技艺和绘画及其美学，而今天的新媒体艺术，将所有传统"范式"数码化，使图像存在变成一组一组可以传输的数据。在数字图像时代，沃尔特·本雅明的所谓"机器复制时代的艺术品"反倒成了"数字时代的手工艺品"。

数字艺术家孙略的数字图像《停顿的虚像》（图 3-3）是他从一张证件照作为原型开始，在虚拟的空间中拓扑建模，然后进行没有明确目的的变形处理，最终渲染成了抽象 3D 数字图像。它使孙略发现了在数字媒介中新视觉语言的可能性，于是他开始不断地尝试，探讨数字三维技术和水墨之间的关系，进而开始关注自然的形态，比如生物的复杂结构，孔洞、石材或木材的纹理变化等。孙略的作品只是一些经由数字编码渲染出来的"虚像"，与任何具体的事物无关。尽管孙略的数字图像作品有一种与传统和自然的相关性，但是，与传统绘画艺术不同的是，计算机技术生成的数字图像很容易走向一种"技术形式主义"（Techno-formalism），即罗伊·阿斯科特所说的"像素就是像素的像素。"①

图 3-3　孙略《停顿的虚像系列之 110731》，数字图像，2000 年

---

① 罗伊·阿斯科特，著．袁小潆，编．未来就是现在——艺术，技术和意识 [M]．周凌，任爱凡，译．北京：金城出版社，2012：103．

孙略的数字图像作品《停顿的虚像》展现了数字世界所特有的结构、秩序。数字编程、编码都是技术和理性的、毫无情感的数字化图像，但对艺术的传统构成严峻挑战的正是数字技术的力量。

## 3.1.2 数字影像

数字影像（Digital Video，DV）是借助数字摄像机、剪辑软件及相关设备和技术拍摄、剪辑和制作的数字影像艺术。数字影像的范围包括：运用数字拍摄设备（数字摄像机、数码相机、手机视频功能）拍摄的影像；由计算机软件生成的数字影像（2D和3D数字动画）；以及运用数字技术将数字设备拍摄的影像与数字生成影像合成的影像。在数字影像技术高度发达的今天，除了传统胶片和传统电影摄影机拍摄出的影像之外，几乎所有的数字高清摄影/摄像机拍摄、剪辑和合成出来的影像都是数字影像。由于数字技术和影像设备的普及和更新，当下数字影像艺术是新媒体艺术中最重要的一种当代艺术样式和类型。由于它是以数字视频技术采集素材，并使用极为方便操作的非线性剪辑软件处理影像，也成为国际当代艺术展览中艺术家和观众普遍使用和喜爱的艺术形式。

杨泳梁对数字艺术的兴趣也不仅限于数字图像摄影，他对当下中国社会城镇建设迅速发展带来的现实与梦幻、传统与当代相融合这一主题，转换到他的数字影像作品《永恒白昼之夜》（*The Night of Perpetual Day*）（图3-4）之中。他继续将数字媒介的技术手段与中国传统绘画相融合，从静态的数字图像扩展为动态的数字影像，体现出他娴熟把控数字艺术从静态到动态转换的才华，让貌似传统绘画长卷中的山溪河水流动起来，水中的船只游动起来，高速上的汽车奔跑起来，道路上的人物行

图3-4 杨泳梁《永恒白昼之夜》，高清数字影像，8分32秒，2013年

走起来，占据了绿水青山的高层建筑中的高塔吊车、起重机等机械设备也活动起来，山脚下工厂的烟囱冒起浓烟，热火朝天建筑工地都忙碌起来。中国乡村城镇化发展的矛盾与冲突，发展中的进步与发展中的破坏同时并存，自然美景与都市建设的工地灰色阴霾等，融进传统山水的静谧和意境之中，艺术家用数字影像作品谱写了一部中国城市化迅速发展的历史与未来、梦幻与现实、虚拟与真实同时并存的视觉寓言。

实验性的数字影像艺术排斥情节性叙事，而注重影像的视觉引导功能，它成为艺术家一种强有力的视觉表现手段，并广泛而灵活地运用于艺术创作之中。除了对视觉造型因素的形式研究和对空间在时间上的变化进行观念性和偶发性的记录外，艺术家还将观

念艺术、行为艺术和装置艺术等与数字影像结合起来进行实验和创作。因为影像的数字化处理为艺术家的奇思异想提供了极大的方便。以色列艺术家米歇尔·鲁芙娜在第50届威尼斯双年展的影像装置作品《时光逝去》（图3-5）就是一部数字影像艺术的杰出作品。该作品是在一间黑色的展厅里，四面墙上布满了呈水平线排列的密密麻麻由成千上万无数个黑色小人组成的投影，影像中的人物重复着相同的动作，步伐一致、无始无终地向前移动。影像漂浮般地环绕整个展厅，包围着观众，观众可以在其中体验到寂静中的动感。艺术家米歇尔·鲁芙娜穿越了国界，从国家和局势的政治冲突中运用数字影像创造出了一种既真实又非真实的，她称之为"新现实"的艺术景观。数字影像《时光逝去》如同计算机二进制编码数字的一排排数字符码，又像一场没有开头也没有结尾的电影，尽管它由多部投影仪投射而成，却看不出任何连接的破绽，数字影像非常完美地保持着天衣无缝的连续性。影像中的人物形象没有确切的身份，也未涉及所处的时间和地点，但正是这种数字化对影像中人物细节特征的减少和提炼，使作品更为符号化、形象化，因而更加真实和感人。数字影像《时光逝去》是一部关于人性的文本，人的生存与死亡、虚无与现实在影像中同时并存、形影不离。这个伟大的影像作品让我们这些幸存者在思考生命存在的价值和存在的意义。

图3-5　米歇尔·鲁芙娜《时光逝去》，数字影像，2003年

数字生成的运动影像实时模拟是通过软件指令，要求计算机以每秒50帧的速度渲染出来的，它所呈现出的"真实"，同摄像机实拍的运动影像呈现的真实，二者差异难以辨别。画面的拟像数字影像没有明确起止点，而是由现场运行的软件实时计算出所需要的每一帧画面。数字影像实时仿真拟像的"真实"与数字摄像机拍摄的真实影像相比，在技术上，前者的真实具有强烈的主观性和可控性；而后者的真实具有鲜明的记录性。在视觉效果上，则意味着作品在理念上，前者更接近于对乐谱的现场演奏，而不是预先录制的信息传输。

例如，2020年9月在北京798艺术区优伦斯艺术中心（UCCA）举办的"非物质/再物质：计算机艺术简史"展览入口大厅，首先进入观众视线的是巨大的LED屏幕上一面黑的旗帜在迎风飘扬。它是爱尔兰艺术家约翰·杰拉德（John Gerrard）在2017年创作的一部由计算机生成的数字影像作品《西部旗帜，纺锤顶油田，得克萨斯》（*Western Flag, Spindletop, Texas*）（图3-6）。

如同20世纪来自重工业炼油厂冒出的黑色滚滚浓烟一样的黑色旗帜，随着风向在向四处飘动着，并散发着重油气味的黑烟。约翰·杰拉德通过数字影像媒介表现

图3-6 约翰·杰拉德《西部旗帜，纺锤顶油田，得克萨斯》，单屏数字影像，LED屏幕，尺寸可变，2017年

了对西方现代性发源地的虚拟重构，探索20世纪人类对资源开发活动的扩张。他用计算机程序重新设计描绘了1901年得克萨斯南部纺锤顶油田这个世界上第一个主要油田，如今已贫瘠干涸。在地面上坑坑洼洼的后工业废墟的中心放置了一根细长的旗杆，黑色浓烟从旗杆顶部的7个等距的喷嘴喷放出来，合并成一个长方形的浓烟云，向外翻滚，就像一面在狂风中撕破的旗帜。贫瘠的土地上散落着废弃的机器，远处的钻机刮着光滑无云的天空，就像残断的梳子仅剩下的几根梳齿。仿佛摄像机在与旗杆顶部等高的位置绕着旗杆以步行速度环绕拍摄，无休止的黑色浓烟重现着昔日的纺锤顶油田日复一日遵循着无尽头的单调循环。当夜幕降临在得克萨斯州时，黑色的旗帜隐没入黑暗之中。极为逼真的数字影像《西部旗帜，纺锤顶油田，得克萨斯》以拟像的手法表现了位于美国得克萨斯州的世界上有史以来最大的油井——纺锤顶的"卢卡斯油井"（Lucas oil well）的历史。纺锤顶油田是引爆西方社会巨大变革的发令枪，并最终改变地球的整个生态系统。

数字技术的发展为影像艺术带来更加复杂的生成影像技术和新的表达方法，不但制作出可以骗过观众眼睛的超仿真生成数字影像《西部旗帜，纺锤顶油田，得克萨斯》，还可以生成出控制自如、形神兼具，如同法国印象派画家色彩与笔触的绘画意象美学，使数字影像从新媒体艺术的最基本形态，变得更加智能复杂而富有浪漫诗意。

例如，意大利艺术家夸尤拉（Quayola）的作品《夏日花园》（*Jardins d'Ete*）（图3-7）是其运用超清摄像机、定制软件等大量新数字技术手段，向法国印象派绘画致敬的数字生成影像。该作品探索了艺术和自然是如何被艺术家所观察与合成的，在三联屏数字影像中，艺术家重新模拟和创造了法国印象派风景画家观察自然的类似条件，获得

一种新的绘画视觉语言表现形式。画面从浓稠的色彩和笔触开始，逐渐转变为红色的海浪在翻滚和涌动，再变为红色、绿色和紫色的夏日花园。花园中盛开着红色、白色和紫色的艳丽鲜花，它们在风中缓慢舞动，彩色花卉在舞动中变为如同画家的调色板，画笔在上面调和与配色，色彩和笔触浑然一体，变为克劳德·莫奈

图3-7　夸尤拉《夏日花园》，三联屏高清数字影像，尺寸可变，2016年

（Claude Monet）的花园，阿尔弗莱德·西斯莱（Alfred Sisley）的风景，文森特·凡高（Vincent Willem van Gogh）的鸢尾花，卡米耶·毕沙罗（Camille Pissarro）的笔触和乔治·修拉（Georges Seurat）的点彩等印象派绘画意象。然后花卉继续被风吹动着在花园中舞蹈，转变为浓稠的色彩和笔触。夸尤拉从机器的视角探索自然，这些数字生成技术产生的影像，能够准确捕捉到人类所无法通过画笔获得细微的画面变化，可以使我们在数字技术帮助下，去观察和模拟人的主观意识下的自然景观。影像呈现的是机器之眼所观察到的自然，我们所认为用于客观记录的影像在这里呈现出另一种属于机器本身的主观表达。《夏日花园》采用三联屏投影，将纪实的自然景色与印象派风格的数字化景色混合放置，使观众在数字影像的"花园"前思考人类和机器之间的关系。

### 3.1.3　数字动画

　　计算机技术的普及和应用，给动画艺术的制作和生产带来革命性突破，应运而生了数字动画（Digital Animation），动画艺术家不必再像以往传统动画制作那样在拷贝台上成千上万张地手绘，为动画的创作和生产都带来飞速发展的巨大空间。计算机动画（Computer Animation）是借助计算机来制作动画的技术，可以分为二维平面动画（2D）和三维立体动画（3D），以及 Flash 动画等。数字动画无论在媒介上还是语言上，作为一门独立的艺术形式，利用数字技术作为创作媒介和手段，以表达艺术家的思想观念并进行艺术探索和实验。数字动画不仅运用数字技术，也融合了影像艺术、多媒体艺术（Multi-Media Art）、网络艺术（Web Art）、行为艺术（Performance Art）、互动艺术（Interactive Art）和游戏（Game）等多种艺术形式。数字动画无论从当代艺术语言和表现形式，还是从商业动画影片的技术开发等，都已经发展到非常成熟的阶段。在当代艺术领域，数字动画艺术的观念性、技术性、现场感和游戏性等方面也都形成了自己独特而完整的审美特征。它对于技术化语言的运用改写了传统动画的经典图式，已经完全区别于传统动画艺术对于动画语言的限制。实验性数字动画艺术语言在技术媒介上更多汲取了当代艺术以及其他艺术的媒介特性。

　　中国数字媒体艺术家缪晓春将自己的身体进行 3D 扫描建模，运用数字动画软件制作

图 3-8　缪晓春《坐天观井》，3D 数字动画，2007—2008 年

成 3D 数字动画《坐天观井》（图 3-8）和《从头再来》等作品。他的数字动画为我们呈现了一个虚拟的、完全由计算机生成的魔幻世界，带我们进入一个饱含谜题、奇迹和秘密的世界之中。在这个数字化的世界中，画面如此完美优雅，形象质感细致入微，展现了艺术家缪晓春西方古典艺术作品的独特见解，并对其进行视觉阐释和语言转换。他用计算机快速而生动地展示了经过精心编排的数以亿计的图像元素，演绎了一段具有代表性的文明化进程的历史。

数字动画迅速发展以来，尤其是 3D 数字动画几乎成为动画的代名词。在动画领域，在追逐技术效率和视觉效果的驱使下，人们逐渐忽略了一种既古老又前卫的动画类型——实验动画。实验动画在当代艺术和新媒体艺术领域具有很强的跨媒介特征，它也成为当代艺术中的一种非常活跃的艺术形式和门类。通俗地讲，实验动画是一种最具原创性和观念性的美术电影。它以当代艺术的创作观念和表现手法为前提，运用动画的拍摄和运动规律表达艺术家的思想情感，以及对人生的态度和对世界的感知。动画艺术家用尽各种艺术手法和艺术风格，把动画带进一个充满欢乐和想象、浪漫和哲理的艺术空间，并充分开拓各个艺术门类和挖掘不同材料之间的界限。将绘画、泥塑、木偶、表演、拼贴、印染、草编和剪纸等艺术门类，将任何现成品如蔬菜、水果、食品、玻璃、沙土、金属、布料、毛线、粉笔、实物、马路、墙壁、人体等，采用当下的数字技术和媒介等表现方法，使这些综合的物质材料在实验动画艺术创作中，变得更加丰富有趣，不仅使动画艺术的范围更加广泛，而且让动画回归它的本质之中。

图 3-9　杨·史云梅耶《对话的维度》，实验动画，1982 年

20 世纪中国的水墨动画《小蝌蚪找妈妈》《山水情》和剪纸动画《猪八戒吃西瓜》等作品，都具有非常强烈的实验性而获得国际动画界的赞誉。捷克实验动画大师杨·史云梅耶（Jan Svankmajer）的作品《对话的维度》（*The Dimensionality of Dialogue*）（图 3-9），无论在各种媒介材料的充分利用和发挥，在动画表现方法上的当

代艺术实验性，还是在思想观念等方面都是最有代表性的实验动画作品。实验动画注重其深刻的寓意和在动画语言及媒介材料上的实验性和创造性。实验动画注重动画的艺术特性，而不迎合市场的商业性。实验动画不论使用哪种材料和艺术形式，都是要不断地为观众提供和呈现全新的艺术样式、视觉语言和思维方式，从而不断产生强烈的视觉冲击和心灵震撼，引发人们的思考和反省。实验动画语言与绘画、音乐一样是一种世界性的通用语言，然而它作为一种独立的艺术形式，其语言方式是具体的和独特的。

在美国生活和工作的巴基斯坦裔女艺术家沙兹亚·西荻达（Shahzia Sikander），采用数字技术制作她的动画作品《自旋》（SpiNN）（图3-10），在2005年第51届威尼斯双年展上展出。沙兹亚·西荻达的作品以一种独特的方式来探讨传统形式的转变过程，以此面对甚至对抗当代世界深陷于社会和地缘政治冲突的现象。她的影片优美又极富活力地拓展了巴基斯坦传统细密画（Mniature Painting）和巴基斯坦国语乌尔都文（Urdu）书法的边

图3-10　沙兹亚·西荻达《自旋》，数字动画，2005年

缘，而其画作和书法则为文化转化、解构与重建提供了无限开放的空间。在她的数字动画《自旋》中成群结队的没有躯干的形体堆积在一起，就像军队集合一样聚集，或者是一个已经死亡和消失的种群。沙兹亚·西荻达说："我的灵感一直来自各种广泛的信息和图像。在印度教神话中，成群的少女歌碧（Gopi）是克里希纳（Krishna）蓝神的情人和崇拜者。在这个作品中，我注重于将歌碧作为一个主要的造型纹样来概括成为其抽象的含义。我想表达的观念是外来的形式、技术或风格所创造的一个充满了相互侵入的异国情调。作品的题目《自旋》（SpiNN）也暗示了强大的大众传播媒介集团，以及在一个核心信息的主题背后，往往隐藏着许多可以引发多重含义的感知层面。"[1]

艺术家运用数字技术和方法制作实验动画，在利用现成品进行组合时，是对已有图像的再发现与再创造。他们对现成生活文化元素进行的深入研究与切身感受是对当下文化进行的新探讨，并赋予作品以新的观念，通过借用现成品素材，并以数字动画的拍摄、编辑和运动规律制作出新的动画影像，巧妙地赋予了作品新的意义。例如，南非艺术家鲁宾·罗德（Robin Rhode）在第50届威尼斯双年展作品的实验动画《骑马》（Horse）（图3-11）的灵感来源于当地儿童在地面上用粉笔画的"跳房"——我们每一个人少年时代在街边和小伙伴们一起玩的游戏。艺术家以单纯的动画语言，将少年儿童模拟骑木马的动作与粉笔画的木马情景组合起来，运用数码相机通过逐帧拍摄的方式表

---

[1] Shahzia Sikander. <La Biennale di Venezia 51.Internationnl Art Exhibition Always a Little Further>. P250.

图 3-11　鲁宾·罗德《骑马》，实验动画，2002 年

现了少年儿童的天真烂漫、无比欢快的动作和情景。儿童的动作与粉笔画出的木马，二者组合元素既对立又关联，既是现实的又是虚拟的，不但充满了无尽的童趣，也把动画语言的实验性和本质特性发挥得淋漓尽致。

可见，实验动画不仅广泛使用二维手绘动画、三维数字动画等进行动画的创作，很多艺术家也用装置艺术、互动艺术和影像艺术等来丰富实验动画的语言表现，最大程度探究动画语言所能够表达的各种方式。实验动画的语言特性还表现在由其实验性带来的原创性和前卫精神。实验动画综合性的最大特点是它将各种艺术形式融合在一起，不仅综合了绘画和雕塑艺术的夸张造型，电影艺术的空间和镜头语言，各种材料丰富的物质特性；也结合了戏剧舞台的行为表演和造型艺术的视觉冲突等。实验动画无论是手绘、摆拍、数字、装置，还是网络、互动等动画艺术形式，都允许观众参与作品当中，经由观众和作品之间的直接或间接互动，参与动画作品的制作、展示和传播过程之中，构成一个开放的互动系统，让观众来完成艺术作品，在互动数字动画中更加具有积极的实验意义。

实验动画的语言方式是动画创作中的一种创造性和实验性极强的创作活动，没有现成的模式和一成不变的方法。如果一种方法和手段不断地被反复使用和重复，其表现力和实验性就会逐渐减弱，所以艺术家才要不断地在媒介材料和动画语言等方面进行新的实验。说到数字动画，不能不提 Flash 动画。Flash 是一种交互式二维动画设计工具，用它可以将音乐、声效、动画以及富有创意的界面融合在一起，以制作出高品质的网页动态效果。Flash 动画功能包括绘图和编辑图形、补间动画和遮罩。在 Flash 中通过这些元素的不同组合，可以创建千变万化的动画效果，深受青年人喜爱。中国 Flash 动画的代表性艺术家卜桦的 Flash 动画《LV 森林》（图 3-12）讲述了现代社会里，男女情爱之间夹杂了更多的物化衡量标准。每个大多数中的一员希望

图 3-12　卜桦《LV 森林》，Flash 动画，5 分 3 秒，2010 年

离开这个队伍，变成"少数人"，以占领最好的资源。任何外在的东西，即使是堆成山的奢侈品，仍不能让人离开欲望和更多的物化诉求。

## 3.2 网络互动类

网络类艺术（Internet Art）是指利用网络为媒介进行各种类型和样式的艺术实践，跨越了"网络"与"艺术"两个领域。实际上，网络艺术是一种数字化的综合性艺术。数字多媒体技术利用网络空间把多种艺术形式融合在一起，达到图像、文字、声音、影像和交互等相互融合。一些当代艺术家利用网络链接，创作和展出影像、装置、动画和声音等艺术互相交融，与观众通过互联网交流和传播。因此，网络类艺术作品既可以粘贴在同一主页上，也可以建立起从一种艺术样式到另一种艺术样式的超文本链接。网络艺术是一种数字化的虚拟艺术，只存在于虚拟的计算机空间之中。网络类艺术的形式一般包括影像及互动装置、虚拟现实、网络多媒体艺术、网络电子游戏、Flash动画、网络影视广告、网络微电影和网络多媒体彩信等。

### 3.2.1 网络艺术

在当代艺术领域，或许没有什么媒介和材料不能让艺术家"折腾"一下的了。当代艺术的包容性和跨越性，让艺术家们竟然把互联网充当艺术创作的材料和与观众交流的媒介。网络艺术特指艺术家以网络为载体的创作、传播和欣赏的艺术，纯粹的网络艺术必须是在网络上进行的，这样的作品借助网络功能和远程特性，发挥了不同艺术家共同参与的互动性和即时性。现在，很多艺术家的装置作品也在借用网络的功能，使观众只要在计算机前就可以利用互联网与展出现场进行互动。网络进入艺术创作最重要的贡献是把人们对艺术作品的欣赏从单向接收变成一种多向交流，从在场交流延伸为可以远程交流。在传播和交流范畴内，网络的基本特征就是交互性。网络使用者既是信息的接收者，也是信息的控制者和发送者。也就是说，网络既可以传播信息，也可以操作更改和发送信息。但是，网络艺术的呈现方式仅仅存在于网络链接形式之中，任何网络作品在网络断开的刹那间即可毫无争议地停止运行。

例如，俄罗斯艺术家朱利安·米尔纳（Julian Milner）创作的关于网络行为游戏的个人视觉化作品《点击"我希望"》（Click I hope）（图3-13）。这个交互装置展现在2007年威尼斯双年展

图3-13 朱利安·米尔纳《点击"我希望"》，网络互动艺术

"俄罗斯馆"的一个 300cm×600cm 电子屏幕上,播放出她的网络艺术计划"点击我希望"。"我希望"这句话被参加双年展的 70 多个国家的 50 种不同的语言重复着在屏幕上循环出现。观众可以在一个 120cm×165cm 的计算机显示台上点击自己的母语文字或熟悉的文字"我希望",屏幕下方的数字显示了有多少人进来过,并在这个展厅和网络上点击了"我希望"这句话。随着点击人数的增加,数字就会不断改变。从屏幕上显示的不同语言文字的大小比例,就能知道世界上使用各种语言人数的多少,也就是说,字形越大,熟悉和使用这种文字的人就越多。作品《点击"我希望"》是一个虚拟的希望蓄能器。即使是现在或任何时候、任何一个国家和地区的读者,都可以随时打开计算机,在浏览器上输入 www.clickihope.com,打开 click i hope 界面,就可以按照计算机屏幕上面的文字提示点击所熟悉的意思是"我希望"文字,参与到这项艺术活动中来。在网上参与互动的规则是:

- 进入 www.clickihope.com 之后,请耐心等待,你会看到你自己的母语"我希望";
- 选择了语言后,就可以点击它;
- 如果你点击了这个短语,它将会闪烁并显示同样点击此短语的人数;
- 在屏幕的正下方显示的数字为全球点击过本网站的人数;
- 随着点击一种语言的人数增加,这个短语的大小也将随之变大。

我们从屏幕上显示的文字大小可以看出,当时使用俄文和英文这两种文字的参与者比较多。

网络艺术是新媒体艺术中的一种虚拟网络空间和媒介类型。艺术家乔娜·布拉克-科恩(Jonah Brucker-Cohen)、卡特琳娜·森胁(Katherine Moriwaki)的《雨伞.net》(Umbrella.net)将公共空间用作画布(图 3-14),在城市景观上画上了一抹跳动的颜色,为信息在实时系统中创造了寓言,制造出可见的网络并将平凡的数字网络技术赋予了诗意。《雨伞.net》的灵感来源于在雨天人潮拥挤的大街上,多把雨伞在不确定的任意时间里纷纷打开这一景象,作品探讨了来自无线设备之间自发形成的网络移动点对点(Ad-hoc)网络中的美感。独特之处是将便携式平板计算机固定在白色雨伞的伞柄上。当《雨伞.net》中的参与者打开雨伞时,伞上的计算机会寻找同样处在该地区中带有计算机的雨伞,并会尝试与它们建立无线网络连接。伞上的 LED 灯会亮起,以此来指示连接状态:红灯表示雨伞处在尝试连接的状态,蓝灯则表示已经建立链接。伞上的手持计算机上装有发短信的应用软件(App),并且有能够显示参与人名字的图像交互页面。屏幕上的同心圆图示表示参与者与在同一网络上的其他参与者的距离。

网络艺术是一种数字化的虚拟艺术,它只存在于虚拟的计算机空间和网络链接之中。网络艺术的形式一般包括影像及互动影像装置、虚拟现实、网络多媒体艺术、网络电子游戏、Flash 动画、网络影视广告、网络微电影和网络多媒体彩信等。网络艺术概括起来,具有以下特征。

(1)多媒体的融合。

由于数字媒体的网络化和当代艺术的多元性,新媒体艺术在传播媒介上表现出多种新兴艺术形式的融合,使网络成为既是艺术作品的创作媒介,也是艺术作品的展示或传

播空间。计算机、电视（影像）和电信三种技术通过网络融为一体。

图 3-14　乔娜·布拉克-科恩、卡特琳娜·森胥《雨.net》，2005 年，蓝牙模块，DAWN 移动 AD-hoc 网络堆栈，带有 802.11b 无线上网协议和蓝牙模块的 iPad，微控制器，传感器，雨伞，Umbrella.net 软件

例如，2011 年第 54 届威尼斯双年展"法国馆"代表艺术家克里斯蒂安·博尔坦斯基（Christian Boltanski）的作品《运气》（Chance）（图 3-15）融合了装置、交互影像和网络空间等综合因素：在这一组巨型作品的网络互动部分中，艺术家把 50 张婴儿的照片分别剪裁成三部分——额头、眼睛鼻子和嘴巴。然后再把 50 张瑞士老年人的照片也同样分别剪裁切成额头、眼睛鼻子和嘴巴三部分。计算机会

图 3-15　克里斯蒂安·博尔坦斯基《运气》，多媒体网络艺术，2011 年

将这些残破的照片按照额头、眼睛鼻子和嘴巴的类别快速地混合在一起。当现场观众随机按下一个互动按钮机关时，大屏幕上就会出现由不同人的额头、眼睛鼻子和嘴拼凑成的一个图像。这也许会产生另一个"科学怪人"的形象——一半是婴儿，另一半是老人；又或许恰好能够拼凑出一张完整的照片，当然这样的概率是很小的。这有点像是在玩老虎机一样赌运气。在第 54 届威尼斯双年展期间，观众除了在现场与作品互动，也可以在世界任何一个地方，坐在自己家里的计算机前上互联网，在互联网浏览器上搜索 www.boltanski-chance.com，远程与展览现场进行互动，按照艺术家的网络规则进行操作，每一个人都可以试一试自己的运气，看看是否自己的点击恰好就将屏幕上被艺术家剪裁成三

部分并混合起来的人像拼接成为同一个人像。但是在一台计算机上每天只能试一次，试试能否赢得由艺术家直接送给你的一个惊喜。时间截止到 2011 年 11 月 27 日双年展结束的那一天。

（2）虚拟化的现实。

功能强大的数字技术在艺术家和计算机工程师手中可以创造出现实生活中根本不存在或早已逝去的逼真和魔幻景观，数码影像的逼真程度早已远远超越传统写实绘画和纪实摄影的真实程度，它是人类运用艺术与科技手段来模拟现实的一次革命性突破。网络艺术的"虚拟现实"是艺术家想象力的创造，也是数字和网络技术的具体应用。网络艺术只存在于网络空间之中。

（3）动态的即时性。

传统艺术与网络艺术的区别在于从静止到动态、从现实到虚拟、从现场到远程和从永恒存在到瞬间消失的跨越。从本质上讲，网络艺术作品永远是在创作和参与中的动态过程，在过程中逐渐完成作品的目标。参与者的参与过程，就是网络艺术作品的创作过程，浏览者或参与者在过程中可以随时对作品加以评述、修改、补充，这些评述修改意见可以被附加在文本之后，成为超文本的一个链接，还可以由制作者根据浏览者的意见对文本加以修改，因此网络艺术是一种时间过程的动态艺术。任何一件网络艺术作品都离不开这个即时性的动态过程。

（4）交流与交互。

网络艺术的发明，准确地说是一种当下信息社会环境下对交流的需求和满足。这种交流是创作者和欣赏者、制作者和浏览者、浏览者和浏览者等之间的交流，在交流过程中，各方都获得心理上的精神满足。这种双向或多向交流的特点，使艺术作品变得更丰富多彩和更有趣味。在网络世界，人们可以和任何相识与不相识的人进行交流与互动，是一种在惊诧中的陌生化体验。

例如，美国艺术家肯·戈德堡（Ken Goldberg）和约瑟夫·桑塔罗玛纳（Joseph Santarromana）合作创作的《远程花园》（*Telegarden*）（图 3-16）是集数字网络、远程通信和机器人编程等综合技术创作的一部著名的网络艺术作品。肯·戈德堡是加州大学伯克利（U.C.Berkeley）分校机器人学教授、新媒体艺术中心主任。1994 年他接触到网络后立即开始寻找一种将机器人和网络结合的远程遥控艺术，便与约瑟夫·桑格罗玛纳合作了《远程花园》，希望通过该作品实现他多年人机合一的愿望。《远程花园》在奥地利林茨电子艺术节展出，作品展出期间，仅 1996

图 3-16　肯·戈德堡、约瑟夫·桑塔罗玛纳《远程花园》，网络交互装置，1994 年

年一年就有9000人通过网络给花园浇水护理，实际上，在20世纪能够接通网络的人还是很少的。它是一种让全球互联网用户/参与者查看并与一个充满鲜活植物的远程花园进行网络互动的一种交互艺术装置。参与者可以通过互联网给一个工业机器人手臂发送指令来种植、浇水并监测种子的生长过程，通过互联网操纵机器人照料花园。参与者上网注册登记后，就可以在花园种植一颗种子，随后通过多次访问网站，操纵机器人给种子浇水，并观察种子的生长过程。这个花园还允许远程"园丁们"相互分享信息。《远程花园》是网络遥在艺术代表性作品，世界各地的任何参与者都可以在各自地域为远程播撒一粒从未见过也没有触摸过的种子。尽管参与者对远程种植的种子没有实际的物理感受，种植那样遥远的种子仍然激起了参与者的期望、保护和养育等感觉。通过一个调制解调器，你仍然能感觉到"远程花园"的脉动和生命颤动产生的一种佛教禅宗似的观念，传达出东方哲学"心物感应"的思想。任何人都可以成为"花园"的顾客和参与者在网上浏览花园，但遗憾的是《远程花园》因某个参与者的一次恶作剧而终结生命——一位用户在50小时内连续点击了10000次浇水命令，使花园遭受了严重的水涝灾害。

（5）游戏与规则。

网络艺术的构思创作和参与交流具有游戏和娱乐性，在模拟和参与、竞技和娱乐等交流活动中必须建立和实施相应的规则，才能在共同参与中进行和完成创作。网络艺术的游戏性特征，在当代影像艺术中把人们带入一个游戏的艺术世界之中。

在前面介绍过的墨西哥出生的加拿大艺术家拉斐尔·洛萨诺-亨默的大型多媒体网络艺术作品《矢量仰角，关联构建－4》（*Vectorial Elevation*）（图3-17）等作品，就是艺术家在其作品中大量使用了数据网络程序、网络跟踪系统、灯光系统、音响系统以及其他技术先进的多媒体设备和技术来控制他的巨大的令人震撼的灯光艺术作品。他把网络技术形容为全球化进程中不可避免的语言之一。参与者可以在世界各地，只要有计算机和互联网，就可以通过网络与他的作品进行互动，在网上远程操控灯光方向。

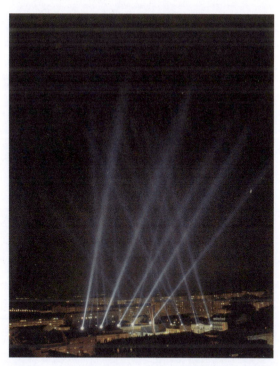

图3-17　拉斐尔·洛萨诺-亨默《矢量仰角，关联构建－4》，多媒体网络艺术，2002年，18架遥7千瓦控探照灯，4个网络摄像镜头，数据储存交换，传输控制协议和网络转换器，GPS跟踪系统，网络服务器，大约15千米高的灯光雕塑

## 3.2.2 游戏艺术

网络游戏（On-Line Game）是一种集合戏剧情节、空间设计、人物造型设计、音乐和动画等程序设计于一体的综合性数字技术和艺术，因其强烈的交互性、参与性和模拟性等数字媒体特性而体现出新媒体艺术的主要特征。现在无论是在中国还是在其他国家，网络游戏已经发展成为一个庞大的文化产业。尤其是 3D 游戏的迅速发展，3D 图形特效技术使得虚拟的游戏空间变得越来越精美和逼真。

网络游戏的商业性和娱乐性，对社会思想的影响大大超越了 21 世纪任何一种娱乐形式。在这种娱乐和竞赛中可以满足人们各种财富与成功、征服与占有等欲望，因而具有普遍的社会公众心理特征。它也为艺术家的创作带来奇特的创作。每年都有无数种五花八门的游戏进入市场，根据游戏内容和交互方式，可将目前的游戏大致分为：战斗游戏、比赛游戏、模拟游戏、战略游戏、体育游戏、文化游戏和教育游戏等几大类型。

模拟游戏没有惊险和血腥的场面，玩家利用时间、精力和智能去取胜。模拟游戏创造了虚拟的沉浸空间。20 世纪 80 年代，美国著名的游戏设计师、模拟人生软件公司（Maxis）的威尔·莱特（Will Wright）发现，即使没有惊险的情节和暴力行为，利用真实的生活模式和影像的视觉传达功能，也可以设计出有趣的游戏。他设计的《模拟城市》（*Simcity*）被认为是模拟游戏类中的最成功的一款。在这款游戏中，玩家作为一个城市的主宰者，建构和管理一座城市，他需要为这个城市取名，并在一片荒芜杂草中建设这座城市，还需要决定如何修建和发展城市，城市人口总数是多少，在什么地点建设什么设施等多种城市问题。城市建好后还需要设计相应的维护设施，例如城市的绿化、税务制度、法律制度、福利安全等一系列的问题。《模拟城市》是一个民主的王国，在这个王国中，除了需要准确的判断力、领导能力、道德和人格魅力要求外，还涉及社会学、数学、建筑学、统计学、生态学、地理学、法律等复杂的知识领域。

数字技术在艺术观念上的突破和重要贡献是影像艺术中互动影像的产生与发展。互动影像艺术是一门技术强、跨学科的综合性艺术形式，包括设计艺术、计算机编程语言、硬件材料等各类学科，以及与电影艺术和技术进行结合而创作的艺术形式。在互动影像中，互动投影系统运用的技术为混合虚拟现实技术与动感捕捉技术，是计算机虚拟现实技术的进一步发展。虚拟现实是通过计算机产生三维影像，提供给观众一个三维的空间并与之互动的一种技术。影像艺术的互动性逐渐表现为一种非物质现场的虚拟情景，以及各种计算机技术组合的数字互动体系。电子游戏是互动影像中一种较为特殊的互动类别。电子游戏因其强烈而直接的参与和交互性体现出当代艺术的特殊性，实验影像艺术将电子游戏纳入其实践范畴，表达了其多元化的艺术取向。游戏艺术的互动影像是一种集网络游戏和电影故事情节的影像装置艺术。法国电子游戏开发商 Quantic Dream 公司在 2010 年制作的《暴雨》（*Heavy Rain*）（图 3-18）游戏通过逼真的形象设计和阴郁的气氛，给人留下深刻的印象，唤起了人们对黑色侦探电影的回忆。这个游戏通过几个场景动画讲述故事的惊险情节。《暴雨》游戏故事扣人心弦，紧张刺激，有悲有喜。虽然玩家不能改变主要情节，但根据不同选择，可以体验到只属于自己的独特旅程。

这是一个典型的互动式电影游戏，计算机游戏和电影两种媒体之间的差别在《暴雨》中明显凸显出来，但它又是电影和游戏之间的混合体。在电影方面是叙事和互动、被动观看和积极行动来回切换的关系。在游戏中则显示了另外两种特点：首先，它显示了计算机程序的实时计算，以及交互式 3D 图形的当前状态。第二，传统媒体的电影正在被游戏模仿。在德国媒体与艺术中心展出的标牌中显示：此游戏适合年龄为 16 岁以上。

图 3-18　Quantic Dream 公司《暴雨》，互动影像游戏，2010 年

游戏艺术的互动性、参与性与纯粹的电子游戏最大的区别在于，游戏艺术注重通过电子游戏的互动性和参与性表达艺术家在此媒介上的观念性投入，而观众的参与和互动会使观众更加直观、深入地对作品进行解读。作品在互动中可能揭示了某种社会问题，引起观众的共鸣；也可能借助于互动技术和游戏规则，使观众开心快乐，会心一笑。实验影像艺术中的互动影像可以通过画面、声音、操作介质、观众参与方式的改变创造出一个全新的情境和体验，而纯粹的电子游戏只能按照设计好的既定的程序进行比赛。网络艺术、游戏艺术和虚拟现实的一个共同特征，就是艺术家在艺术作品与观众和参与者的互动关系中表达了自己的思想观念，这是新媒体艺术在网络艺术中的一个重要特点。

### 3.2.3　交互艺术

交互（interaction）意为事物之间的相互与彼此，它与"互动"是同义词，均为彼此联系、相互作用的意思。它既是一个物理学名词，也是一个心理学名词。在人类社会交往中，个人与个人之间、群体与群体之间的交流，是通过语言和其他方式，双方建立彼此信赖的传播信息和沟通交流的过程，在交流互动过程中，双方彼此获得心理上的满足和信任。在新媒体艺术中，交互艺术的方式和类型也是丰富多样的，但大多是通过数字交互软件的运用，使作品在与观众交流中通过技术和信息反馈产生互动机制，创作出各种不同方式的交互艺术作品。新媒体艺术中的交互艺术类型有交互装置、交互影像和交互设计等。交互方式主要根据艺术家使用的交互软件所提供的解决方案而定，包括沉浸交互、体验交互、触碰交互、点击交互、感应交互、跟踪交互、声音交互和网络远程交互等。

交互艺术，体现在数字媒体下的自由交流与表达。一方面，是艺术创作者主动意愿的交互表达，艺术家在主动交互意识下通过各种数字软件技术等交互手段，利用交互作为一种开放性语言，和观众产生交流互动，艺术作品直接与观众进行沟通；另一方面，是艺术接收者/观众主动参与艺术作品的交流与表达。以往在传统艺术作品的欣赏和信息接收中，观众很少有机会与艺术家交流，只能被动观看和欣赏艺术作品。但在新媒体

艺术中，互动赋予了观众与新媒体艺术作品一种既合理又合法地进行交流沟通的工具和途径，同时也为接收者创造了与作品及艺术家沟通交流的机会，接收者开始意识到在欣赏新媒体艺术作品时，可以完全打破来自各方面的限制和约束，可以按照自己的意愿自由地与作品进行互动交流。对于观众参与艺术作品的交流和沟通，是艺术家、交互艺术作品、平等开放的社会环境、艺术作品展示空间和观众的互动意识等多方面因素共同作用的结果。艺术家的创作，不再仅仅是自我表达，他也意识到尊重社会大众表达的重要性，在当下社会的自由平等环境下，社会也需要大众的交流与表达。交互艺术必须在多方面因素下，观众才可以明确和转换自己的身份、权力以及作用，从接受者转换到参与者/创作者。在这样的相互交流过程中，观众通过与艺术作品的交互活动，也能够更好地表达出个人的思想和愿望，这种表达可以使公众与艺术家的身份真正开放、自由、平等地相互转换。

此外，交互艺术带来的自由交流与表达，并非只是在对艺术作品的欣赏中。实际上，交互艺术的互动交流是一个艺术作品从构思制作到逐渐完成的开放过程，观众的直接参与，才是作品的制作过程和完成过程，观众/参与者/体验者推进艺术作品的从过程到结果，最终是由他们成为交互艺术作品的主导者，否则，没有观众/参与者的互动，互动艺术作品就不成为艺术作品。

图3-19 劳伦特·米尼奥诺、克里斯塔·佐梅雷尔《昆虫人》，互动影像装置，2019年

例如，法国新媒体艺术家劳伦特·米尼奥诺（Laurent Mignonneau）与奥地利新媒体艺术家克里斯塔·佐梅雷尔（Christa Sommerer）合作的互动影像装置《昆虫人》（*Homo Insectus*）（图3-19）是一件强调人类活动对昆虫影响的互动影像装置，通过人与昆虫的互动，倡导人们以积极的态度对待这些微小生物。当观众站在竖立的影像装置屏幕面前时，会看到自己身体的轮廓出现在屏幕之中，随后成群结队的"蚂蚁"会聚拢而来，栖息在屏幕上摄像机捕捉并显示在屏幕中的参观者自身的影像上，参观者的身影在屏幕中移动到哪里，人造蚂蚁就会跟随到哪里，不离开参观者的影像。随着参观者逐渐与这种虚拟生物的有趣互动和对话，这些虚拟蚂蚁也不断在屏幕上聚集、分散和繁殖，不断衍生出不同的影像形态。如果作品前面没有观众，屏幕就是一片空白。

观众/接受者在交互艺术中的互动参与，使观者在艺术家和艺术作品的共同引导和参与交流中，从过去单一的审美感悟活动转变为对艺术作品思想主题、表达愿望、制作方法、娱乐互动等多维度的思考和体验之中，赋予了艺术作品多样性的理解和感受。在交互艺术中，由于

强调了观众 / 艺术接受者的作用和意义，因此，新媒体艺术在空间维度上，除了艺术家的创作空间和艺术作品的展示空间之外，还包括观众的接受空间。创作空间是艺术家在创作时的情感、心理与社会和时代相互作用的主观空间；展示空间不仅是艺术家的表达方法、艺术作品的媒介材料之间的关系所生产出的一种场域空间，也是艺术作品展出时的客观空间；接受空间是在二者基础上观众审美与接受、参与和体验，同艺术作品相互作用的主观感知空间，最终达到艺术创作者、艺术作品和艺术接受者以及相关空间环境的交流与融合。

交互艺术有一个显著特点，因观众中年龄、兴趣点和知识背景的不同，互动性艺术作品在与观众的交流中表现出不同的多义性，正因如此，它才会成为被各种不同层次和背景的观众所接受和交流的关键因素。同一件交互作品，会有不同年龄的观众以不同的方式参与互动。在观众以不同方式参与和体验艺术作品过程中，会产生不同的审美体验、感知理解和思想感悟。新媒体艺术的交互性，调动了不同层面和不同个性的人们的参与兴趣，引导参与者与作品交流和沟通之中，它决定了交互艺术具有多元的审美方式和感受。审美趣味和审美方式的不同，参与交流的方式也会随之变化，有的体现在肢体上，有的体现在思想上，观者与作品之间的审美反馈成为一种动态发展变化，随着交互方式、受众个体的不同而变化，因而产生多样化的审美情感。因此，新媒体艺术中的交互性，成为其发展的必然和一种内在需求。

互动艺术是一门综合性的艺术，它所涉及的领域众多，是艺术发展有史以来结合专业领域最多的艺术形式，包括传播学、美学、信息学、心理学、生物学、物理学，还包括数学、计算机中的语言程序、动画、图形图像，甚至音乐也有所涉及。新媒体艺术将计算机互动技术作为技术基础，表现为一种虚拟情境及各种计算机手段组合的数字互动体系，它包含了图像处理、模式识别、人工智能等高科技手段，如感应装置或者游戏互动等。三维虚拟、计算机动画、影像合成和变形等方面的视觉技术都被应用在实验互动影像艺术中。计算机数字影像技术和三维虚拟的实践应用扩展了图像虚构和视觉的多种可能性，这些智能性数字技术都被隐藏的天衣无缝，使得现场互动向着更高的层次和更复杂的情景发展。观众和作品之间的关系变得更紧密，他们既是欣赏者、接受者，又是参与者和创作者。值得警惕的是，新媒体艺术的交互性，在数字技术支持下，发展变化得越迅速，越有可能演变为一种纯粹的娱乐和消遣活动。

## 3.3　融合跨界类

从新媒体艺术的实验性与融合性来看，它不是一种单一媒介或技术。在数字媒介的基础上，艺术家在思想观念的驱动下，强调表现形式和表达方式上的实验和创新。在一个主题下，艺术家运用数字媒介和技术既可以创作影像艺术，也可以创作装置艺术，具有更加广泛的融合性。而且，在影像或装置艺术中，还融合了各种数字技术与其他艺术形式。例如，虚拟现实艺术，既有数字影像，也有交互艺术，更是一种装置艺术；公共

艺术，则更是融合了影像、装置和互动各种艺术类型和表达方式。融合与跨界成为新媒体艺术和当代艺术的一个共同特征。从当代艺术角度对新媒体艺术进行分类，更不应该对某一类型进行绝对化，任何艺术类型之间都是有联系的，而不是孤立的。

### 3.3.1 虚拟现实

虚拟现实（Virtual Reality）简称 VR，是高科技应用于新媒体艺术中，在视觉上极为令人感到神奇的一种新体验。它涉及了计算机图形技术、传感与测量技术、模拟仿真技术、人机交互技术、人工智能和微电子技术等所生成的集视觉、听觉和触觉为一体的交互式虚拟空间环境，是一项极为复杂的可以创建和体验虚拟真实世界的计算机控制系统。但是，无论其技术多么复杂和尖端，都是在艺术的视错觉原理上进行的真实与虚幻的模拟与转换。虚拟现实的基本特征如下。

（1）沉浸感（Immersion），指用户/体验者作为主体存在于虚拟环境中所体验的真实程度。

（2）交互性（Interactivity），指用户/参与者对虚拟环境内物体的可操作程度和从环境得到反馈的自然程度。

（3）想象力（Imagination），指用户沉浸在多维信息空间中，依靠自己的感知和认知能力全方位地获取知识，发挥主观能动性，寻求解答，形成新的概念。

虚拟现实艺术是一种以数字技术为手段，艺术家以虚拟转换为目的进行构思和创作，通过观众/参与者共同体验一个虚拟情景的现实世界的新媒体艺术。它的出现对传统艺术形式在思维方式、表达方式、观看方式和展示空间等方面都有颠覆性的冲击和变革。这种由数字技术驱动的 VR 技术，是由一系列彼此之间相互协同的数字模块组成。这些技术模块包括光学显示、眼部追踪、动作捕捉、空间定位、情景模拟等。这些模块彼此连接、配合，最终实现虚拟情境建构、沉浸式感知交互以及虚拟增强现实等功能。作为一种交互艺术，虚拟现实艺术和技术的结合，才使虚拟现实艺术形成了独立的叙事方式和表现体系。虚拟现实艺术的"虚"，包含三个方面：既有计算机软件构建起来的虚拟化的"虚"，也有客观现实世界中任何事物都具有虚实相生的"虚"，同时也与哲学概念中理解存在与虚无的"虚"。实际上，"虚"是任何艺术形式的魅力之所在，是当代艺术语言独特表达之所在，也是数字技术媒介特性的艺术呈现之所在。中国传统艺术中的诗歌、绘画、戏剧、园林等所谓情景交融之"意境"，正是在"虚"境中体现出来的。

虚拟现实艺术构建的虚拟现实空间，不同于客观存在的现实空间。虚拟现实艺术作品的体验者，可以同时处于三种相互融合的不同时空之中：一是真实存在的客观现实时空；二是艺术作品表现的虚实时空；三是数字化的虚拟时空。在这三个虚与实融汇一体的时空下，虚拟现实艺术脱离了客观现实，但是又和客观现实有着虚虚实实、真真假假的联系。观众/体验者在这样一个虚实交互的时空融合中接受这一虚拟实境。虚实融合的时空在艺术家的主观构想中，按照虚拟现实技术的叙事逻辑进行建构，它再现现实却又游离于现实。以此为基础，虚拟现实中的"现实"，实际上是创作者的主观建构，它有着明确的创造性、目的性以及指向性。从本质上讲，虚拟现实艺术不是以虚拟方式去还原

一种绝对真实的客观世界,而是以数字技术为媒介,创建和构造一种虚拟空间下,可以与观众/体验者共同沉浸互动的"拟像"的新艺术形态。

我们欣赏传统艺术,常常有一种王国维在其《人间词话》中所说"隔"的审美状态,欣赏西方油画也常常需要与艺术作品保持一定的距离和空间,以产生一种所谓"真"的审美意识和审美境界。与中西传统艺术审美方式截然不同的是,虚拟现实艺术最大的特点在于观众与艺术作品的直接参与性、互动性和沉浸性。它与在舞台、屏幕和银幕上观看戏剧、电影和电视的单一观看方式也完全不相同。观众/参与者必须用整个身体和行为在虚拟环境中直接与作品进行互动,有一种真正身临其境,零距离走进虚拟世界的沉浸感。

为了达到一种理想的沉浸效果,艺术家设计虚拟现实需要借助复杂的仿真、传感、图像等数字软件工具和技术,搭建出一个让欣赏者的审美活动可以体验到现实逼真的叙事模型。在一个全息化影像场域空间中,观众/体验者以各种感觉输入的方式,完成现实空间与虚拟世界的联结。然而,无论这个叙事方式和叙事逻辑多么接近现实真实,实际上,观众/欣赏者始终都是在一个虚拟的"现实世界"中与艺术作品和创作者进行沟通和交流。艺术家构建的虚拟现实空间场域,本质上是一种对客观真实的"拟像化"呈现,虚拟的现实必需与真实的现实具有某种逻辑上的关联性,才会引发观众/体验者的参与互动意识。因此,虚拟现实在建构现实的真实性上,特别是具有互动性的虚拟现实艺术作品,重新界定"真实",才会使用户不仅是艺术作品的欣赏者,更会成为参与者和创作者。

以数字科技与艺术创新著称的韩国 d'strict 公司,2020 年在济州岛打造了一座沉浸式数字艺术体验馆——济州岛艺术博物馆(Art Museum Island Jeju)。该艺术博物馆以"永恒的自然"(*Eternal Nature*)为主题,以大自然世界的丰富内容为素材,开辟 10 个展示空间,创造了独特的"强烈视觉""感性声音"和"有格调的气味"等五感体验效果。该艺术博物馆的沉浸式虚拟现实艺术作品重新诠释了自然与人文的 10 个主题展区,包括花园、花朵、海滩(图 3-20)、瀑布、海浪、星辰、夜间野生动物园、月亮、丛林和虫洞等。例如,参观者进入该艺术博物馆,就仿佛来到由海浪的物性和水声完全充满空间的大海上,来到曾在某个波涛翻滚的海边体验过的奥妙空间。展示空间通过镜子和媒体,创造出无限扩张的海边,呈现完美的大海。在"瀑布"展区可遇见多种物性的瀑布演绎的超现

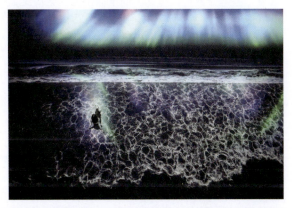

图 3-20　d'strict 公司《永恒的自然——海滩》,虚拟现实,2020 年,济州岛艺术博物馆

实环境,8 米高处倾泻而下的雄伟数字瀑布,通过不同角度的镜子无限反射扩展,将人们引入震撼的空间。在"花园"体验区,听着济州岛的风声,在充满阳光的临建道上漫步,欣赏着济州美丽景色,遇见一个重新诠释的济州面貌。

在虚拟世界中，虚拟现实艺术不仅实现人体感官的沉浸，也强化人类情感的沉浸。虚拟现实带给体验者深度的沉浸感和逼真的临场感，置身于虚拟场景的主体，能够免受周围环境的干扰，全身心地投入虚拟现实的艺术情境之中。如果当沉浸体验者遇到事先设计在虚拟情境中的威胁信息时，在心理上就会立刻产生本能的恐惧感反应。虚拟现实艺术仿佛是富有生命的物象，注入和联结了艺术家与参与者的真实情感。虚拟现实艺术的关键在于人与作品的互动和参与，观众借助 VR 设备和身体移动与虚拟情境进行交互。虚拟现实系统是构建在计算机科学基础上的综合媒介与技术，它集合了现代先进的科技与智慧的工具，成为强大的梦幻机器。近年来，随着虚拟现实技术不断开发，相关产品备受社会关注，虚拟现实这种新兴艺术形态的体验性消费也逐渐被公众熟悉，并引起人们的极大兴趣，成为消费文化中的新景观。随之而来的一些问题，值得我们思考和探讨：虚拟现实究竟是满足人们在消费社会中的体验猎奇，还是对艺术表达方式的拓展和艺术范畴的延伸？

虚拟现实之所以是艺术范畴，因为本质上它没有脱离艺术的基本美学原则，它所有的技术手段和符号体系，构建在当代艺术观念上，对人类思想情感和精神需求的表现，以及真实与虚幻、存在与虚无的组合与转换等艺术语言的表达上。它是艺术家及时把握和运用了现代科技和媒介，对当下社会人们对社交心理需求的精神满足和媒介转换。观众和参与者在虚拟现实艺术作品的互动过程中，得到的是精神和行为的愉悦和体验，并可以引发体验者对真实与虚拟、美好与丑恶、现实与梦幻、人生与命运、情感与理智、科技与艺术等方面的联想、共鸣与思考。对于运用虚拟现实技术进行创作的艺术家来说，有两个基本创作前提：一是要把握虚拟现实情境的构思建构方向，明确创建虚拟实境目的取向的创造性和美学意义。因为，与注重结果的传统艺术不同，虚拟现实艺术创作的过程，既是建构虚拟现实情境的过程，也是观众/体验者参与互动，完成沉浸体验，实现艺术家构建虚拟情境美学价值的过程。二是明确在人机交互中，要坚持以人为首要核心的构思设计前提。重视人的主体地位，强调人的主体价值，坚持以人文关怀为主导，实现人在虚拟交互中愉悦地自然沉浸，坚守以人为主要目标的艺术本质和思考方向，而不是把机器和技术放在首位，凌驾于人的精神、情感和行为之上，让人受机器和技术的制约。

如今，虚拟现实从一个单纯的计算机信息科学技术，已发展成为一种全景式文化产业的新媒体艺术表现形式，运用数字科技沉浸式展示方式，改变了传统绘画静态的画框式展示模式，将艺术欣赏推向个人化的审美选择和体验，更容易拉近艺术与大众之间的距离。由于它与在美术馆、博物馆欣赏绘画大师原作的审美体验完全不同，VR 技术下的虚拟现实沉浸式艺术体验，让经典艺术走出博物馆，更适合当下大众文化消费的审美需求，正在进行从艺术化向商业化的创作转向，由单纯的新媒体艺术向戏剧影视艺术等应用方面发展。VR 影像艺术近几年在戛纳电影节、威尼斯电影节、柏林电影节、圣丹斯电影节和北京国际电影节等国际各大著名电影节亮相。但是，VR 影像艺术是否能像传统的影院电影那样，在制作和观看方式等方面，都可以成为一种独立的新媒体艺术，不仅仅在于数字技术的不断发展和不断完善，VR 影像艺术的制作规范及其文化产业法规政策的制定和实施，更重要的是虚拟现实艺术家和软件工程师如何充分利用 VR 技术本身的媒介特性与现实产生关联，以及文化艺术和科技理论界对 VR 人文艺术学科的学术思考与理论构建，对于 21 世纪数字时代的文化表达具有极其重要的意义。

## 3.3.2 公共艺术

从传统艺术的角度来说，公共艺术（Public Art）是处于开放的公共空间和场所的艺术类型，如建筑、园林、雕塑、壁画等艺术作品，以区别置身于各种美术馆空间和封闭空间内的艺术作品。当代艺术范畴的公共艺术，是有意识地从自由开放的公共空间，根据生态环境和现实状况来进行实地规划、设计、制作和安置的建筑、装置、影像和交互等艺术形式。公共艺术可以理解为作用于人类精神的一种文化领域的意识形态，它强调艺术作品的公益性和文化福利，是属于公众的、公开的、公共事务和公众享用的艺术形式。实际上，公共艺术不仅是一种艺术形式，公共性、开放性和社会性才是公共艺术的重要前提。它的精神内涵和形式外延丰富多元，是集美学、社会学、传播学、环境科学和城市规划、建筑空间等的综合艺术。公共艺术是联结公共、大众和艺术的一个特殊文化领域，体现了时代的文化精神。

现代公共空间是指具有公共设施，对广大民众开放，在日常生活和社会活动中共同使用的空间。如广场、社区、街道、商场、橱窗、机场、车站、剧院、运动场馆、学校和公园景区等，是根据公民的生活需求，可以进行交通、贸易、表演、展览、运动、休闲、游览、集会和人际交往等各类活动的场所和空间。新媒体艺术下的公共空间，不再仅仅只是某种地理位置的空间概念，而是数字化的当代艺术将进入公共空间中的公众与呈现在公共空间中的艺术作品进行共同参与、共同交流和互动的场所。新媒体艺术作品对自然空间或公共空间的利用，会使人们重新注意平日熟视无睹的公共空间，从中得到与平常不同的出乎意料的陌生感和艺术享受。也可以说，某些特定的公共空间本身就可以成为数字媒体艺术的媒介材料和传播媒介。

例如，素以大型新媒体交互式公共艺术著称的加拿大艺术家拉斐尔·洛萨诺-亨默的公共艺术装置作品《太阳等式》（*Solar Equation*）（图 3-21），是一个直径为 14 米，体内被填充了氢气和冷空气的球形航空器。2010 年 6 月 4 日，在墨尔本联邦广场举办的"冬日之光"庆祝活动中开启了开关，能够上升到 18 米高度的《太阳等式》是按 1∶1 亿的比例设计出太阳的等比例模型，球体模拟了太阳表面可见的湍流、耀斑和斑点，并通过流体动力学方程式以及来自美国 NASA 的太阳动力学观测台（SDO）和日球天文台（SOHO）的最新图像绘制而成。太阳表面的视频，是通过球内的投影机被投射到气球表面。该

图 3-21　拉斐尔·洛萨诺-亨默《太阳等式》，公共空间，装置艺术，2010 年

作品应用多种数字媒介，包括视频、感应器、投影设备、追踪技术、机器人技术、计算控制等，来建构一个大规模场景的实验性空间，供公众以各种不同的方式参与。

这是一种典型的新媒体艺术在公共空间中的表现形式。由于新媒体艺术的数字媒体特性，作品通常都是临时架设在各种大型广场或商场等公共空间，而不是在美术馆、博物馆等常设固定艺术机构内展示。拉斐尔·洛萨诺-亨默利用网络技术、计算机监控、心率传感器等数字技术为公众在开放的公共空间创造了一种新的开放性体验方式。这个不断变化的现象，让观众可以一瞥太阳表面观测到的雄伟现象。在世界各地均有展出的大型公共新媒体艺术作品《太阳等式》的意义，旨在增强我们对全球气候变暖以及人类生活环境的认知，并从观众与作品的互动中引起人们对人与自然关系的反思。

图 3-22　米格尔·谢瓦利埃《蒙多的起源》，3D 建筑投影

在新媒体艺术中，有一种特别的公共艺术类型，它是艺术家根据公共建筑物的外形结构和建筑立面的凹凸变化，进行设计的数字影像投影，被称为 3D 建筑投影（3D Mapping）（图3-22），也叫作建筑光影秀或全息互动建筑投影。它是通过数字多媒体投影技术与声光电技术的互动视觉场景，以建筑物表面为投影介质，将 3D 数字动画通过户外投影技术融入墙体投影介质中，与建筑物共同生成一种 3D 立体影像。在数字影像的映照下，建筑墙体仿佛活动起来，产生出千变万化的视觉效果，深受广大民众的喜爱。

公共艺术与新媒体艺术相结合，促进了公共艺术的发展，使公共艺术的视听效果，因数字媒体的艺术特性而更具时代感和亲和力。由于数字荧屏的超大容量与可选择性，必然激发公共艺术作品质量和数量的提升，这些无疑成为公共艺术互动性和丰富的现场感受力的强大动力。网络技术的不断发展也必然会使原来无法在网络等远程传输中实现的公共艺术语言成为现实。现在网络带宽技术在超速发展，也使得公共艺术作品与公众的交流更加易于接受和富有趣味。面对城市的多样性、互动性、高度集中性，公共艺术也应是幻想的、多元的，应该更具活力、更加富有创造性，在城市发展和城市精神塑造过程中扮演越来越重要的角色。公共艺术家运用新媒体艺术创作手段来为创造公共环境美、公众生活美、公众生活方式美作出努力。

新媒体艺术在表达方式的多样性方面也表现在展示方式和展出空间上，它正在逐渐摆脱传统的美术馆空间，而越来越多地利用公共空间。或者反过来说，公共空间也正在利用新媒体艺术灵活虚拟的数字化媒介和形式，将新媒体艺术与公共空间相结合，在特定时间下，如重大节日和隆重庆典之时，让新媒体艺术和重要历史价值的公共场所共同

生辉。新媒体艺术与传统艺术的区别不仅体现在创作思想和表现手法上，更大的区别和差异，还在于由于传播媒介的独特性和独立性，使得数字媒体艺术走出美术馆、画廊和博物馆等封闭空间，展现在公共空间之上。

例如，在英国剑桥大学的国王学院礼拜堂里，这座拥有近500年历史的哥特式（Gothic）历史建筑中，法国著名数字艺术家米格尔·谢瓦利埃以数字影像组成了最迷幻的声音和光影世界《剑桥向世界的致意》（*Dear World...Yours, Cambridge*）（图3-23）。投影在礼拜堂天顶的影像表现了剑桥大学五百年来知名教授与校友的辉煌成果。这个影像作品与建筑空间相结合，融合了历史、智慧、科技与艺术之美！该作品主题包罗万象，包括健康、生物、文史、物理、天文等领域，其中也表现了著名物理学家史蒂芬·霍金（Stephen Hawking）的黑洞理论。

图3-23　米格尔·谢瓦利埃《剑桥向世界的致意》，数字影像投影，剑桥大学，2015年

利用电视、影像、互联网等多种数字媒体手段积极地投入大众文化与消费文化中，走出个人的私密性与狭隘感，对公众文化具有极强的影响力。数字艺术这种广泛、便捷的传播方式有利于处理好精英意识与通俗文化的关系，使艺术更加生活化、平民化和大众化，让大众都能理解艺术、享受艺术，在艺术活动中给大众提供更多交流、互动和对艺术加以评论的机会。今天，人类与文化艺术的交往互动的广度和深度都是以往社会无法比拟的，人类对社会交往和互动方式的认识和体验发生了根本的改变。

例如，美国著名摄影师和纪录片导演路易·普西霍约斯（Louie Psihoyos）和制片人费舍尔·史蒂文（Fisher Steven），2015年8月1日晚在位于美国纽约曼哈顿第五大道的帝国大厦（Empire State Building）南面中段的33层楼的墙面上，动用了40套投影仪，在强大的灯光投影下，上演了一场名为《改变帝国大厦》（*Projecting Change on the Empire State Building*）（图3-24）的灯光秀。伴随着《一支蜡烛》（*One Candle*）这首歌的音乐节奏，雪豹、老虎、狮子、蛇、鹰、蝠鲼等被人类猎杀至濒危的动物形象在8分钟内一一出现在夜色中的帝国大厦外墙上。强

图3-24　路易·普西霍约斯、费舍尔·史蒂文《改变帝国大厦》，公共空间，数字影像投影，8分钟，纽约，帝国大厦，2015年

烈的投影从21点开始到24点结束，每15分钟重复播放一次，3小时内播放了160种濒危动物，以引起人们对环境和动物的关注。投影中所选取的动物形象，都是《圣经》中被带上诺亚方舟的那些物种。夜晚中的帝国大厦成为了濒危物种的巨大"墓碑"。

数字媒体艺术绝不仅仅意味着一种工具和手段，它的力量还在于改变了人们的生活方式，改变了人们以往的视觉经验，也冲击着人们习以为常的生活观念，同时它意味着一个逐渐开放的社会文化共同领域的建立。正如罗伊·阿斯科特所言："在艺术方面，个人表达与个人创意已经由艺术家延伸到了观众，人们对艺术家的要求不再是创作动人的内容，而是设计环境、空间，让观众能够参与其中，艺术家现在所做的不再是现实中取样以反映他个人的观点，而是结构框架，任由观念在其中创造自己的世界。"

图3-25　贝尔特朗·加丹纳《猫头鹰》，公共空间，影像装置

法国当代艺术家贝尔特朗·加丹纳（Bertrand Gadenne）善于利用和选择人们熟悉的日常生活中的社区、街道和商场等公共空间，甚至是公寓里的电梯和走廊展示他的影像作品，使他的影像艺术不再是个人化的自言自语，而成为具有独特空间环境的，与社会和公众融合在一起的开放性作品。他将拍摄的猫头鹰、老鼠、蛇、蝴蝶和鱼等一些动物的影像放大，并将放大了的《猫头鹰》（Le Hibou）（图3-25）和《蛇》（Snake）等影像投射在商场的橱窗或街道商店的窗户玻璃上，而不是投射在这样的公共空间的墙壁上。这样能让观众、行人、游客在以往熟悉的商店门前或回家的途中，不经意间发现，原本展示商品的橱窗和街道小商店的门窗上，有这些动物影像的存在！而且当你驻足细看时，橱窗玻璃上的猫头鹰还时而会向你眨一下眼睛，或时而会转动一下它的脖颈；在每天路过的街道商店门窗上，一条巨大的蟒蛇缠绕其上与你对视，会忽然间吐出信子，给你以意想不到的某种惊讶或惊喜，因此而产生一种突如其来的陌生感。这些陌生的审美经历，不但是普通百姓在日常生活的商场、街道和社区所不曾有过的，也是在美术馆里不曾有过的审美体验。在这里，人们在贝尔特朗·加丹纳的这些在公共场所习以为常的"门窗"上看到的影像作品中，通过他特别选择和利用的影像展示方式和观看方式，也为我们开启通向外部世界的另一扇门窗。在这样独特的公共场所中，与环境有机结合的影像"门窗"，无论在世界任何地方，人们都可以感知体会到它独特的意义所在。于是，影像作为处于人类与世界之间的中介物，成为将世界转换为人类可以触及和可以想象的东西，它不再是简单的光和影的视觉文本，而是同不断变化和进步的交流与

感知联系在一起，成为一种跨越时间和空间的人类通用语言。这也正是当代艺术和数字媒体艺术在公共空间中所具有的"开放性"的意义。

按照意大利哲学家和评论家安伯托·艾柯（Umberto Eco）教授所说的"开放的作品"，开放性、信息和交流是公共艺术存在的前提，唯有具备开放性和信息交流的新媒体艺术才能称之为公共艺术。而公共性的前提，是公民参与公共事物建设以及分享和交流公共事务的义务和权利。它是民主的、开放的、共享的，是和社会进步紧紧联系在一起的。新媒体艺术的开放性和互动性，最易引起公众的广泛关注，并吸引公众主动参与其中进行自由的交流与互动。

开放性是新媒体艺术在公共空间中呈现出的一个显著特征。新媒体艺术在公共空间的开放性体现在两方面：一是作品内容和展示空间的开放性。不同于永久固定在公共空间墙壁上的浮雕和壁画等传统公共艺术形式，新媒体艺术是通过数字高清投影仪的影像或临时搭建的 LED 屏幕等，在不改变原有空间环境的基础上，利用公共空间的环境和文化特点，展示和传播新媒体艺术作品，并使新媒体艺术与空间环境融为一体。二是观众与作品互动所产生的开放性。公共空间中的新媒体艺术，常常是艺术家自觉地将在此空间的艺术作品与在此的公众产生一种自然而然的互动和交流，使空间、观众和作品三者相互融合，互为一体，使公众不必在美术馆、博物馆或画廊，而在商场、街道、公园、广场、教堂或社区等地，就与公共空间的新媒体艺术产生互动。公共空间中的新媒体艺术不是一个单体作品形态的概念，它与空间环境形成是一个场域的空间关系。一个新媒体艺术作品，是由数字化和数据化的信息构成，它的展示载体可以是不同的播放器、不一样的投影仪等。它展示的不是一件孤立的影像作品，而是一个与空间环境相结合的新媒体场域空间。这个场域由声音、光影、影像、装置和空间环境共同组成。

### 3.3.3 实验电影

从电影的光学技术和电影的传播媒介来考察，可以说，电影是新媒体艺术的祖先。老祖宗不但没有随着时间的推移而衰老消亡，反而正伴随着科学技术和数字媒介的进步与发展，一直在与时俱进地焕发着新的生命活力和青春朝气，与影像艺术一同成为当代艺术和新媒体艺术的组成部分。

实验电影（Experimental Film）是从艺术家个人情感体验、电影媒介特性和电影语言实验出发拍摄的非商业性、娱乐性的一种电影艺术类型。受 20 世纪 20 年代欧洲先锋派电影的影响，实验电影 20 世纪 30 年代出现在美国，追求超现实主义和抽象主义艺术风格。后来，泛指一切以当代艺术观念和电影艺术语言探索为目的的非商业性的电影制作和当代艺术活动。早期实验电影的出现，以反对电影商业化和娱乐化为目标，摆脱传统电影的叙事模式，多用 16 毫米胶片拍摄，追求超现实主义美学，受到弗洛伊德心理学影响，多表现人的梦境和幻想。抽象主义实验电影则以电影技术、媒介特性和抽象图形为实验对象，通过电影摄影和感光技术呈现出的抽象性影像，寻找电影语言纯粹视觉化的运动美感和偶然性。实验电影不受工业化生产的"主流"电影影响，旨在挑战传统电影

的内容和主题,以及放映方式限制。

实验电影摈弃了文学和戏剧的故事性和情节性,它更关注人的精神世界和视觉对象以及精神领域和视觉对象背后的文化意蕴,实验电影从不同维度表达出了艺术家通过对电影语言和媒介特性的实验,对时代的政治制度与社会文化的关注与思考。实验电影是电影文化传播的重要媒介类型,也是反映社会精英意识与思想的一个重要途径。实验电影的"实验"精神,是一种以无视一切传统和陈规,追求新的视觉语言,挖掘和体现电影影像本体,表明了艺术家发展电影思维和发挥视觉语言的创造能力。它拒绝程式化电影工业生产模式和商业电影美学。实验电影高度关注视觉;关注如何扩展电影语言的表达方法;关注人性的本质,通过电影影像关注人的内心世界和把握外在世界的能力。

实验电影自 20 世纪 30 年代在欧美出现之后,欧洲知识分子和先锋艺术家将电影作为艺术媒介,进行对电影艺术特性和技术特性的研究和实验,至今一直坚持抵制和反对电影艺术的商业化、庸俗化和娱乐化。如今,虽然电影媒介由胶片改换为数字媒介,拍摄和制作方式比原来的胶片更为方便,但它依然以表达思想观念为主,反对电影的常规性和商业性。在展示和放映方式上,不是在追求票房利益的商业性电影院线上映,而在各类艺术中心、美术馆、画廊和当代艺术展览上展映,保持它关注社会现实,反对体制规则限制,反抗主流价值的先锋艺术特点。因此,实验电影在中国有段时间曾经被称为"地下电影"(Undergrond Film)。现在,社会开放,思想解放,文化多元,实验电影属于当代艺术的范畴,在主题和内容上坚持反主流社会文化和反主流道德价值观。实验电影拒绝顺应大众审美趣味,在表达方法上,不受任何现有的关于导演、摄影和剪辑技巧规则的制约,而是注重对电影媒介和电影语言等电影本体的探讨和实验。追求和强调反叙事情节和人物性格的刻画,而是通过电影画面和节奏的视觉语言,表达人类的真实与梦幻、现实与欲望、喜悦与恐惧等内心精神状态。独立精神和自由表达是实验电影原创力的内在基础。

当下,由于数字技术的发展,无论主流的商业电影还是当代艺术的实验电影,其创作媒介的电影胶片(Film)已经完全被数字媒介(Digital Media)所代替。除了极为特殊的目的和要求外,所有电影都是数字媒介电影。尽管它们依然被称为电影,但也是完全数字化的电影媒介了。因此,实验电影和实验影像是两种艺术形式或两个不同艺术称谓,辨别它们的界限或区分它们的类型并不困难。

第一,实验电影和实验影像在媒介或媒介来源方面的不同。实验影像的媒介来源是电视(Television),实验影像或影像艺术是对电视节目制作和播出系统的延伸和转化,利用电视拍摄和制作技术的便捷,关注和批判社会现实和阶级分化的残酷。因而,来自电子电视媒介的录像、影像、视频艺术,统称为视频(Video),如像白南准的影像作品《光影教皇》(*Filming of the Pope*)和张培力的实验影像《30 厘米×30 厘米》等作品。实验电影则是来自对电影技术、媒介特性和电影艺术语言的实验,并因反对电影艺术的商业化和娱乐化而形成的一种独立的电影艺术类型。它秉持着电影媒介和艺术电影的严肃性,如杨福东的实验电影《竹林七贤》等作品。

第二，实验电影和实验影像在艺术语言和表现方法方面的不同。实验电影一直延续电影媒介特性和电影语言的表达方法，尽管实验电影排斥戏剧性和情节性的叙事方式，但它没有脱离开对电影语言的思考与表达，无论在表现时间和空间、真实与幻觉，还是在现实与精神、真实与拟像等方面，实验电影围绕在超现实主义美学和潜意识的复杂心理范畴，表达艺术家对电影语言的探索和实验。在这些方面，实验电影比实验影像而言，相对比较复杂和丰厚，如马修·巴尼（Matthew Barney）的作品《悬丝》等。而实验影像在表达方法上，相对比较直接和单纯。虽然是影像媒介，但运用当代艺术思维和表达方式，超越了电影/影像媒介和类型的界限，不受任何艺术媒介、表达方法、展现方式的制约，影像媒介和表达方法就如同画家手中的画布、画笔和绘图板，无论实拍还是用数字合成，可以任意发挥。在实验影像中所表现的物象，不管是抽象变形的还是具象写实的，是将物像不断放大还是重复缩小，都可尽情表现。在表现形式和手段上，无论是记录行为还是搬演生活，时间可长可短，都是为了表达思想观念。在展出和呈现方式方面，既可以是单频道屏幕，也可以是多屏影像，甚或是影像与其他媒介组合的影像装置等，都可以按照艺术家的表达意愿进行展示。

例如，宫林的《无去来处 动静等观》（图3-26），是用两个月时间在北京一个寺庙内拍摄的花开花落和在一天内拍摄的晨光暮影等光影变化的素材，压缩剪辑凝缩为五分多钟的实验影像作品。整个影像过程，从寺庙清晨开门到傍晚关门；从樱花含苞待放到花瓣凋零败落；从晨光映红寺庙大门到夕阳余晖的五彩光晕在镜头前悄然划过；从春分到夏至，黑色的暮影逐渐掩盖了庙门，仿佛一个季节的漫长光阴，瞬间转化为一天之内发生的生命过程。该作品通过影像语言表现了禅宗关于生命与时间、瞬间与永恒的物我关系。

第三，由于在媒介来源、媒介特性和艺术类型的不同，因而在表现手段和方法等方面，实验电影和实验影像存在着明显差异。但是，电视和电影媒介都具有时间性的记录功能，以及影像媒介视觉语言的独特性，因此，它们在艺术观念和表达主题内容等方面，具有天然的共同特点。例如，记录事物发展变化的真实性和过程性；表现事物运动的时间性和空间性等。因而，在这些共同特性基础上，可以丰富、深刻地表现和揭示人类内心精神世界的本质等。所以，实验电影和实验影像也具有一些共同特征。

第四，在展示和观看方式方面的不同。实验电影是一种电影艺术类型，它的制作、展映和传播方式，都属于电影系统模式，实验电影常常在各类电影节、艺术电影院和文化艺术中心等场所展映和播放。但由于实验电影在表达思想观念和艺术创作方面都属于当代艺术范畴，因此，它也会在美术馆、画廊和当代艺术展会上展映。而实验影像/影像艺术具有当代艺术的装置性，它可以是多屏幕的影像装置，因而，它只适合在美术馆、画廊、艺术展会上，甚至可以在公共空间展示和展映，而无法在电影节和影院展映。

图 3-26　宫林《无去来处 动静等观》，实验影像，5 分 28 秒，2017 年

第五，在数字媒介和技术迅速发展和普遍应用的今天，一方面，由于科技的进步，惠及人类社会生活的各个方面。数字技术改变了电影胶片和电视模拟信号等传统媒介和技术手段，统一为数字媒介和技术。现在，实验电影和实验影像艺术的创作和制作，都不再使用电影胶片和电视录像磁带等传统媒介和制作方法。因此，除了它们在名称的不同，纯粹在媒介上，它们没有任何区别。另一方面，当代艺术注重艺术类型和媒介之间的跨界与融合，艺术家在艺术创作中，自觉地实验、借鉴和融合不同艺术门类的特点和优势，模糊和消解不同艺术媒介和类型之间的界限。所以，现在我们称之为实验电影的影像作品，实际上都是数字媒介的影像艺术。

此外，在与表演艺术、行为艺术（Performance Art）结合中，实验影像和实验电影天然地在表演和行为领域展现了电影/电视的记录特性。在影像的记录功能这一方面，不但实验影像和实验电影自身的媒介特性是一致的，也把戏剧、电影和行为艺术之间的界线变得模糊了。而另一种由 20 世纪 60 年代兴起的多媒体表演，是由戏剧、舞蹈、表演和影像共同完成的扩展性实验电影作品，与被影像记录的表演不同，这是艺术家在实验电影作品中设计的行为、舞蹈、戏剧等表演（Performance），这些表演与作品融为一体。美国著名当代艺术家马修·巴尼的实验电影作品就是以行为和表演艺术为主，并在电影中记录了他本人的行为和表演。

马修·巴尼 1967 年出生于美国旧金山，在耶鲁大学医学院读书期间对艺术产生兴趣，转入艺术系继续学习，于 1989 年在耶鲁大学艺术专业毕业。他的《描绘约束》（Drawing Restraint）系列中第一部作品在大学毕业之前完成。1994 年至 2002 年创作的 5 部系列作品《悬丝》（Cremaster）在世界各地各大美术馆展映，并引发轰动。2005 年马修·巴尼在日本金泽 21 世纪美术馆举办个展，完成实验电影作品《描绘约束》（九）

（图3-37），影片参加了2005年第62届威尼斯电影节。至今，他创作完成了代表性作品《描绘约束》（1987年至今）系列17部，著名实验电影《悬丝》（1994—2002年）系列作品5部和实验电影《重生之河》（2008—2014年）等三大系列长片实验电影作品，其中还包括许多其他影像、装置和雕塑等作品。

《悬丝》（*Cremaster*）的英文是指男性"提睾肌"，雅致翻译为"悬丝"。它是男性身体特有的肌肉，可起到提升或降低睾丸的作用，以适应环境温度变化，也可作为受到惊吓后的生理应激反应。马修·巴尼把这个题目贯穿了他在1994年至2002年创作的5部实验电影作品之中。它是马修·巴尼对人体与生命、艺术与生命的独特见解。《悬丝》系列作品讲述了一个与我们印象和想象完全不一样的美国故事，实际上是一个关于人类生命起源、发展和轮回的主题。5部电影构成的整个系列，都在叙述着一种既是现实的又是难以想象的变化与发展的生命过程，最后形成一个循环系统。马修·巴尼用7年时间创作的5部《悬丝》系列作品，包括了生物学、地理学、物理学等学科的原理、原型和形象，共同组成了一个完整的循环。

图3-27　马修·巴尼《描绘约束》（九），实验电影，1987年至今

马修·巴尼在5部《悬丝》系列作品中，根据每一部的发生地和引用的神话文本为基础，幻化出层出不穷的视觉盛宴，让这些形象的意义始终处于漂浮的状态之中。其整体结构循环叙述了胚胎从性别无差异状态发展到最终性别确定，再由死亡转化和释放，又循环到无差异的自由状态。影片中的一些场景是具有象征意义的，例如：《悬丝》（一）中漂浮在运动场上的飞艇象征着上升的提睾肌；《悬丝》（五）（图3-28）歌剧院有一种梦境感，歌剧院的内部构造很像动物体内的腔室，故事发展的空间就是一个身体空间，以不可抵挡的下降力量隐喻睾丸滑进已经发育的阴囊里，最终确定性别等。《悬丝》有一种造梦之感，奇特的光线和场景中人物和物体不受重力影响，没有影子的存在，物

图3-28　马修·巴尼《悬丝》（五），实验电影，1994—2002年

体和环境的界限不明显，抑或是处于真空环境中。

马修·巴尼提出"综合艺术"实验，他在《悬丝》系列中融合了绘画、摄影、雕塑、建筑、设计、装置、行为、影像、歌剧、舞蹈和音乐等多种艺术类型和媒介，他对场景、空间、化妆、造型、服装、制景和声音等方面表现出独特的技巧和想象，这些综合元素自由地融汇于影片不同时空、不同专业学科系统和各种形象之中。美国好莱坞电影的类型和风格、百老汇歌舞剧、西部片、广告片、公路电影、歌剧电影和僵尸电影等都在《悬丝》中呈现了不同程度的挪用和戏仿。

图3-29　马修·巴尼《重生之河》，实验电影，2008—2014年

马修·巴尼的实验电影，视觉张力极强，无法用常规电影语法规则去评判，他如同一位视觉形象炼金术士，汇集了当代可以利用的众多元素，以无穷无尽的想象力创造出奇新异彩的形象。他用超现实主义的结构诞生出具有强烈的后现代主义特征的复杂影像，他的作品不但前所未有地涉及和融合了所有的视觉、听觉和造型艺术领域，并且挪用和戏仿历史、宗教、神话、民俗、仪式、生物、医学、地理和物理等相关知识系统，使它们在视觉上产生相互联系、拼接、纠缠与更换的状态。这种后现代视觉状况，在马修·巴尼的另一件实验电影作品《重生之河》（River of Fundament）（图3-29）中更加明显。

《重生之河》以美国当代作家诺曼·梅勒（Norman Mailer）的小说《古代的夜晚》（Ancient Evenings）为线索，是马修·巴尼历时8年筹备与制作的史诗巨片。影片中大量采用了歌剧的形式，杂糅不同地区与文化中的音乐与表演风格，将原小说主人公的重生故事、古埃及神话中的冥界之神奥西里斯（Osiris）故事、古埃及《亡灵书》（The Egyptian Book of the Dead）中太阳之神拉（Ra）的舟船穿越阴府的过程等古埃及神话及古埃及转世轮回的故事与美国工业社会的历史等内容重新构造为一个当代轮回故事。影片由三部分组成，每一部分从一辆经典美国汽车的叙述开始，它们分别是1967年生产的克莱斯勒帝国（Chrysler Imperial），1979年版庞蒂亚克火鸟（Pontiac firebird）和2001年版福特维多利亚皇冠（Ford Crown Victoria）警车。在影片复杂的叙事结构中，三代汽车与主人公的三次生命交替出现，同时挪用了古埃及神话传说，从而在影片中形成了两条相互交错的叙事线索，将小说《古代的夜晚》与古埃及的奥西里斯故事、个人生命史同美国工业的兴衰等重叠交织在一起，以象征人类生命的毁灭与重生。影片中河流和道路纵横交错，呼应着原小说中的粪便之河，人造的和自然的条条动脉运载着主人公的命运，每次重生，主人

公都要艰难地爬过一条充满粪便和污秽之物的长长河流,从不同方面展现了片中主人公对于重生的欲望和意志,推动着他行进于从死亡到重生的艰苦旅程。在长度为7个小时的影片中,马修·巴尼将不同时空的精神形象具体化为令人震惊的景观与物象。与《悬丝》的制造梦境不同,《重生之河》则把人物放回到真实空间环境之中,向观众全面展示了人物/物体和环境的关系,以及二者如何形成矛盾和冲突,而不是像常规商业电影那样,让演员去扮演另外一个人物。

不可否认的是,观看马修·巴尼的实验电影作品,我们的确无法从某一单个影像中读懂作品所表达的丰富而复杂的各种含义,但马修·巴尼的作品总能呈现出一种难以名状的张力与魅力,吸引观众去观看和接近他的电影作品。因而,必须从他许多作品整体性中去分析、理解和把握艺术家在其所有作品中的思想观念、独特语言与社会历史时代的关系所形成的关于一个生命轮回的共同主题。只有这样,才会清楚地认识到马修·巴尼实验电影作品的思想精神和电影语言是所处时代最具代表性和实验性的艺术家的独特贡献,因为作品本身就体现了这个时代既神秘又浅显、既古老又现代、既规范又自由的多元文化融合特征。

信息化数字时代的数字影像媒介为实验电影在技术和媒介上提供了创作和制作上的方便,使得实验电影和实验影像在影像媒介、艺术观念、艺术语言和表达方法等方面更加丰富多元。如果说马修·巴尼的实验电影作品代表了西方当代艺术和实验电影在观念和制作上的复杂性,那么中国当代艺术家杨福东的实验电影则明显具有东方美学的沉静和意蕴。杨福东的实验电影作品在形式上具有一种多元化的融合古典、现代或当代的缠绵性,因为这些都在当代语境之中得到共存。杨福东在谈到他的实验电影作品《离信之雾》(图3-30)时,从某个角度揭示了实验电影的本质特征:"我希望的状态是一部'虚拟'电影。可能这部电影确实存在,也可能只是提供了其中的9个画面。我希望人们看这个片子的时候会有一定的想象,在看得见的电影之外,是不是还会有其他的东西存在。我拍的9个场景、9个画面,每一个都单独成立,它完全是在一个电影的线索里面。以前我曾谈到过'断章取义',在我看来是个非常好的电影创作方法。"《离信之雾》是一件由9个35毫米黑白电影组成的影像装置,每个电影都设置了一个场景,每个场景都是由重复拍摄的镜头组成的,涉及艺术家在探索关于电影与装置的范围和关于博物馆展览学的装置、电影的界限问题。杨福东试图将现场抽离为一个时间平面上,既有错误的、正确的,也有重复的、无剪切的黑白影像,在电影中呈现时间的复杂性。杨福东的实验电影主要体现在电影观念和电影语言上进行作者式的实

图3-30　杨福东《离信之雾》,实验电影,2009年

验和探索。《离信之雾》被杨福东自己称作"行进中的电影",是把电影的拍摄过程当作电影来做。采取的方式是对原素材不剪辑,不做任何修改,把电影拍摄过程中的错误当成一种"美"。

画家出身的杨福东在 2020 年将自己的绘画作品和电影作品融合在一起,在上海举办了题为《无限的山峰》"绘画电影"个展。"在中国古代传统绘画中,如长卷绘画,当你慢慢打开它的时候,里面画的山水和人物放入图像徐徐呈现在观者的眼前,就像在放映一部电影,是一种观看电影的方式。我从长卷绘画里选取了一些局部,它有点像电影的分镜头一样,与现代风景摄影的图像结合在一起,构成一个多元的新的立体图像叙事关系。"杨福东在传统绘画空间和电影画面空间的联系中,尝试为我们提供一个不确定的视觉空间,通过视觉经验、电影技术和表现形式等元素消解了急躁社会所能提供的直接、粗暴、简单的艺术模式。他的实验电影作品一直注重对电影媒介和电影语言的实验,他可以敏感地发现电影媒介中别人不易察觉到的微妙东西,将其扩展并与其个人的美学观念和生活经验结合起来,通过表现山水、绘画、舞台、女性和当代人的关系与状态,回归到电影,表达对当下知识分子精神世界的探讨。因此,杨福东的实验电影总给人一种幽雅和神秘的内在张力,而外在形式却是次要的了。

新媒体艺术中实验电影的实验性,首先来自对媒介材料的实验。由于数字媒介对电影制作的参与不再仅限于传统胶片媒介,而着眼于不同媒介之间的关系,如数字媒介与传统媒介的融合与互渗,电影语言在数字媒介中探讨时间和空间、精神与心理等新的可能性等。其次是对电影观念的实验,强调非常规的叙事结构顺序,疏离的拍摄和剪辑技巧,以及声音与画面的关系等。实际上,都没有脱离开媒介特性的范畴。艺术家对电影的实验,绝不仅仅是让电影画面貌似古典油画一般唯美,或像抽象绘画一样的视觉震撼,而是将电影媒介转换为画布和画笔,艺术家可以进行自由的表达,这是实验电影的灵魂所在。

波兰电影导演莱彻·玛祖斯基(Lech Majewski)的影片《磨坊与十字架》(The Mill and the Cross)(图 3-31)是将 16

图 3-31 莱彻·玛祖斯基《磨坊与十字架》,实验电影

世纪尼德兰著名画家彼得•布鲁盖尔（Peter Bruegel）的名作《受难之路》（*The Road of Calvary*）进行了从绘画到电影的媒介转换。影片通过数字特技合成复原了绘画作品中的空间场景，使电影中的人物和布景如同绘画作品一样，成为活动的绘画。整部电影的主题都在围绕着这一绘画作品中所描绘的人物、所展现的场景和所笼罩的气氛进行铺设与展开。影片不但展现了尼德兰（The Netherlands）地区文艺复兴时期杰出画家布鲁盖尔独特的绘画魅力，同时也表现出了电影艺术语言的独特性。画家布鲁盖尔的《受难之路》借助圣经故事影射当时统治尼德兰的西班牙殖民者的残忍及尼德兰人民所承受的苦难。莱彻•玛祖斯基将绘画作品中的残暴与抗争、痛苦与欢乐、宗教与世俗、神秘与隐喻、时代与地域、情绪与气氛等细节，以精湛的电影语言和电影数字技术一一展现出来。该作品不但还原了画家在创作这幅作品时的社会环境和思想心境，而且通过具有尼德兰画意的形象与服装、空间与透视、构图与色调、光线与质感，运用最单纯的电影表现手法，如固定机位、平移和推拉等极为缓慢的长镜头，拍摄出了一部饱含着世俗风情、魔幻惊悚和浓郁诗意的尼德兰底层人民的生活智慧和苦难历史的富思想性的实验电影。导演不但对画家《受难之路》的画面与结构、思想与内涵具有深入细致的分析和研究，而且他以当代艺术的语言方式在绘画和电影的形式与媒介上进行了意象互动。在影片中运用分解与组合、挪用与置换、扩展与延伸、静止与运动、幻想与怪诞、戏谑与反讽等多重语言转换的实验手法，从而成为一部当代艺术的实验电影作品。

"如果把莱彻•玛祖斯基庞大和复杂的渲染工作比作'视觉清唱剧'——这一点是无可非议的，那么在威尼斯双年展的提香教区（Titian's Parish）播放的影像作品就是中心咏叹调。为了完成这部来源于《受难之路》的《磨坊与十字架》影像作品，复杂的制作花费了三年时间，这不但是一个需要极大耐心与丰富想象力的工作，更需要运用最新 CG 技术和 3D 电影特效，透视、自然环境效果和人物等元素包含了数量庞大的分层，这一层层的元素需要被整合成一个电影整体。"①

目前，在新媒体艺术领域，实验电影进入电影互动性的研究和实验之中，艺术家和科学家正致力于开发新的影像传播方式以探讨互动影像的可能性。高科技数字和信息技术状况下，摄影和电影特技的工具变得随手可得，艺术家和观众更希望电影可以发挥沟通和交流的传播作用，电影影像变成一种互相沟通交流的语言。已经研发成功移动电影软件，让手机和 PDA（个人数字助手）都能成为多功能摄影机，它甚至可以通过无线传输同步监看，并连接不同的手机，一起拍摄不同地点的画面，并进行简单的编辑。所以，未来每个人都可以拿起手机当导演，来拍摄自己的电影。

英国艺术家、著名电影导演彼得•格林纳威（Peter Greenaway）无论是做装置艺术，还是拍电影，他的目的都是改变人们观看影像的方式。在他看来，我们目前所能拍出来的电影只不过是文学作品的图像解读，或者是用摄影机记录下来的戏剧作品。格林纳威认为：主流商业电影是极其传统、守旧和缺乏创新的。马丁•斯科塞斯（Martin

---

① Michael Francis Gibson. <ILLUMInations Biennale Arte 2011, 54th International Art Exhibition>. P530.

Scorsese)仍在重复地拍摄大卫·格里菲斯(David Llewelyn Wark Griffith)[1]拍过的电影。他甚至认为,到目前为止,电影还不存在,还没有人拍过一部真正的电影。真正的电影是无法被任何一种其他艺术形式所取代的。在格林纳威眼里,阿伦·雷乃[2](Alain Resnais)才是当今的电影人中走得最接近电影艺术本身的一位。《图西·卢皮的手提箱》(*The Tulse Luper Suitcases*)是彼得·格林纳威在2004年拍摄的一部充满智慧的隐喻和迷宫般象征的实验电影。片中92个箱子装载着人类的历史和命运,当行李箱逐一被发现、打开时,代表着命运与历史的重复或者是可以再检讨并重新诠释。在长达18个小时的作品中,电影只是这一庞大规划中的小部分。格林纳威在这部作品中试图超越电影胶片的传统实践,采用了和电影相关的多种数字媒介的组合与观众建立更灵活多样的互动关系。《图西·卢皮的手提箱》不但包括三部分别为时120分钟的影片,还有16集30分钟的电视连续影集、书籍、展览、DVD、CD-ROM,以及为期4年的Web Sites网络艺术计划,成为涵盖多种媒介的百科全书式作品,集中体现了格林纳威所说"电影已死"的论断。

格林纳威声称互联网已彻底改变了人们被动观影的习惯,旧的载体和以叙事为主的传统电影已不适应新的互动式需求,势必遭到淘汰。艺术的形式应该能被本身驾驭自如,不受外力控制,创造出具有无限延展性的原本电影。格林纳威认为"如果想讲故事,不如去写小说更容易成功。"《图西·卢皮的手提箱》试图通过数字和网络媒介来邀请观众的参与,从而培养新的观众群。格林纳威将所有电影无法表现的情节放在网络上,网络搜寻者可尽情发掘图西·卢皮的生平事迹,同时92个行李箱也可以通过CD-ROM随心所欲地一一打开、阅读或者诠释,检视格林纳威特别设计的各种富有寓意的物品。整个迷人的架构就如将小说与网络游戏融合,并借电影的情节吸引观赏者参与。

由于实验电影不同于常规电影的工业化制作流程,具有即时性、偶然性和随意性等当代艺术特点。当下借助计算机来进行数字化电影制作的非线性编辑(Non Linear Editing),为实验电影提供了最为方便的剪辑制作方式。一方面,非线性编辑在剪切、复制和粘贴素材时,无须在存储介质上重新安排它们。而传统录像带的线性编辑、素材存放等都是有秩序的,剪辑时需要反复搜索,并在另一个录像带中重新安排它们;另一方面,非线性编辑在用计算机编辑视频的同时,还可以实现和完成诸如特技等影像处理。从某种程度上说,非线性编辑本身就具有强烈的实验性。因为,作为当代艺术的实验电影,其表达方法就不是按照常规电影的语言逻辑结构,而是通过各种不同"素材",按照艺术家/导演的主观意愿进行组合编辑,来表达其思想观念和电影主题的。非线性编辑的特点是将所有的剪辑工作都在计算机里,通过AVID、Vegas Video、Final Cut Pro、Adobe Premiere等各种类型的非线性剪辑软件完成,不再需要传统剪辑的许多外部设备,对各种素材选用可以瞬间完成,不必在磁带上反复寻找,突破了单一时间顺序编辑限制,可

---

[1] 大卫·格里菲斯(1875—1948年):美国著名电影导演,被认为是对早期电影发展作出极大贡献的开创性人物。其代表作品有《一个国家的诞生》和《党同伐异》。

[2] 阿伦·雷乃(1922—2014年):法国电影新浪潮中的重要导演之一;著名影片《广岛之恋》《去年在马里昂巴德》的导演;时间与记忆是阿伦·雷乃作品中的重要主题,其打破常规线性叙事的电影语言对后世的电影产生重要影响;曾获得戛纳、威尼斯、柏林三大电影节终身成就奖。

以按自己的需要进行各种顺序排列，具有快捷、简便、随机的特性，特别适合实验电影影像的编辑工作。非线性编辑只要上传一次就可以多次编辑，信号质量永远不会改变，而且效率极高。非线性编辑系统可以将摄像机、切换台、数字特技机、编辑机、多轨录音机、调音台、MIDI 创作、时基等编剪设备集于一身，几乎囊括了所有传统后期剪辑制作设备。

艺术家对素材的重构式拼贴与组合，充满了对历史和当下不同语境下产生的荒诞不经的隐喻可见，实验电影的当代性和实验性，完全超越了我们以往对电影的观影经验。实验电影的"电影性"，并不在于是否实际拍摄和表演，而在于艺术家思想观念的体现和理性智慧的创造。网络的极大发展，使非线性编辑系统可以充分利用互联网，极为便捷地传输数字视频，实现资源共享，还可利用网络上的计算机协同创作，对于数码视频资源的管理、查询，更是易如反掌。徐冰的实验电影《蜻蜓之眼》正是他充分利用网络资源和数字非线性视频剪辑，表达了他对信息网络世界的独特认知，以及他对当代艺术语言和表达方法的创造性实验。而他的新作品《人工智能 无限电影》，连非线性剪辑都不需要了，只需观众通过网络在计算机界面上选择一个电影类型，并给出希望的观影时长，再通过输入关键词或句子，即可生成一部由 AI 出品的永不重复的电影。

## 思考讨论题：

1. 如果没有互联网，新媒体艺术会如何发展？
2. 游戏是艺术，还是产品设计？艺术和设计的关系什么？
3. 网络交互装置《远程花园》的意义和价值在哪里？
4. 实验电影和实验影像的相同和不同之处是什么？
5. 你在哪个公共场合看到的最有意思的新媒体艺术作品与空间环境有什么样的关系？
6. 你如何理解马修·巴尼的实验电影作品？

# 第4章　新媒体艺术的呈现与表达

——除了数字技术和媒介的限定，新媒体艺术与当代艺术从表达方法到展示方式都具有共同的美学特征

新媒体艺术产生的时代背景与社会环境，处于后现代社会状况和当代艺术在全球化的滥觞之中，因此，新媒体艺术在表达方式上，一方面，体现出后现代社会和文化下的拼贴、融合、混搭、复制和重复等时代特征；另一方面，当代艺术中装置艺术的组合与拼接、重构与转换、戏仿和挪用等表现方法，也给新媒体艺术提供了多种多样的表现手段。因此，在艺术语言表达上，当代艺术多元化的表达方式也正是新媒体艺术的表达方式。新媒体艺术的样式和方法无论多么奇特，都是艺术家理性与智慧的体现。

新媒体艺术是当代艺术众多类型中的一种媒介形态和艺术类型。当代艺术超越了媒介材料的限制，跨越了不同艺术门类的界限，容纳了古今中外的元素，包含了各个民族和地域的文化，邀请观众以各种方式与作品参与互动，具有极为广阔的创作空间和展示天地。新媒体艺术具有当代艺术在思想观念、创作手段、表达方法和展示方式等方面的共同特征。

## 4.1 呈现方式

新媒体艺术的呈现方式，是艺术家在创作之初，就再三考虑和精心设计，如何在观众（参与者/体验者）面前展示作品的形态。正是由于在创作思维、表现手段和表达方式等方面，新媒体艺术都是以当代艺术的思维和方式进行的，因此在艺术形态和呈现方式上，新媒体艺术和当代艺术一样，大都是以实验性的"影像艺术"和"装置艺术"的方式表达、呈现和展示的。即便是体验性、交互性极强的"互动艺术"和远程控制的"网络艺术"也是离不开以"影像"或"装置"的方式展示和呈现出来。另外，在展示空间方面，新媒体艺术也表现出与当代艺术的共同特征，既可以在传统的博物馆、美术馆和画廊等室内空间展示，也可以走出室内的专业美术馆和画廊，充分利用公共空间的开放性、社会性和大众性，在室外的街道、商场、广场和建筑物外部等公共场所。在传播方式上，由于新媒体艺术数字媒介的虚拟性，网络技术和网络空间为它提供了最强大的传播和展示支持。

### 4.1.1 影像艺术

"影像艺术"来自英文 Video Art，是指利用电视、录像或影像、视频技术等媒介创作的当代艺术。20 世纪 80 年代，Video Art 曾被翻译成"录像艺术""视频艺术"或"视像艺术"等专业术语引进中国当代艺术之中。早期的录像艺术，如白南准的影像作品，是利用电视媒介对观念艺术的呈现。它用便捷的电视媒体对即兴表演和行为艺术进行记录，实际上是一种观念艺术的文献保存媒介和呈现方式。彼时，将 Video Art 翻译为"录像艺术"是恰当的，因为那时的 Video 作品，都是通过电视机屏幕播放和展示的。现在，全球化数字技术和媒介的普及，电视模拟信号和电视录像技术消失，视频媒介皆为数字影像。而且，数字化制作的影像大都是通过数字投影仪投放在大银幕或美术馆、建筑物的墙面上进行展示。从 Video Art 翻译过来的"影像艺术"在当代艺术和新媒体艺术领域，毋庸置疑成为统一的称谓和普遍的一种新媒体艺术类型。

不同于电视新闻的功能性和剧情类电影的商业性，影像艺术既不具有新闻实用价值，也没有商业和娱乐目的，却成为一种独立的艺术类型，因为影像艺术显示了它与视觉造型、音乐舞蹈和行为表演等相关艺术形式的关联性。20 世纪电视资讯迅猛发展，影像技术在日益更新，更便于操控与运用。电影、电视和摄影机、摄像机的普及，为艺术家改变传统绘画与摄影图像，创造一种新影像艺术形态提供了潜在的表达机会。影像艺术将具有记录功能的摄影（无论是胶片摄影，还是数字媒介摄影）作为一种新的表达个人情感和思想的媒介和手段而展开的艺术创作活动。影像成为 20 世纪以来艺术家进行艺术创作和思想表达最前卫、最具实验性的理想媒介。影像艺术在美学思想、媒介特性和影像语言表达方法方面，都来源于 20 世纪出现的"实验电影"（Experimental Film），成为当代艺术家最直接表达思想的新媒体艺术形式。因此，影像艺术具有的实验精神和实验语言方式，常以"实验影像"（Experimental Video）来命名。

确切地说，影像艺术是利用电视、电影、数字视频和计算机等影像拍摄设备和播放设备作为艺术创作媒介，摄影机、摄像机、数码相机或计算机编辑设备就像艺术家手中的画笔一样，将影像视频画面作为一种视觉艺术语言进行探索和实验，来表达艺术家思想观念的艺术形式。现在，无论在视频媒介的技术研发、创作实践，还是在艺术观念和视觉语言表现方式上，影像艺术都远远超越了 Video 这个词的原本含义。在当下语境下，Video Art 包含了更为丰富的范围，包括了艺术创作中所有的视频媒介和媒体手段。

综合起来，影像艺术是利用电视、电影、视频、计算机等影像投影设备和数字技术作为艺术创作媒介，将影像画面作为一种视觉艺术语言进行探索来表达艺术家的思想观念的艺术形式。今天的影像艺术在数字技术的支持和发展过程中，注重展示的现场效果和互动参与，将影像既看成是一种技术媒介和表现手段，也看成是一种具有互动实验的艺术类型，强调作品的观念性和表现方法的实验性。影像艺术同实验电影一样，注重对电视和商业电影等社会大众通俗娱乐影像文化的批判，艺术家通过影像在寻找影像语言的本质特征和自由的个人表达，并引发观众在观影过程中的思考。这一优良传统在数字时代的影像艺术中得到延续，并保持当代艺术的实验精神。数字影像的媒介特性和当代艺术对社会问题的敏锐关注，使得数字影像艺术家越来越关注大众所关心的社会问题。

图 4-1　金守子《针织女》，多屏影像，2000—2002 年

例如，韩国影像艺术家金守子（Kim Sooja）在第 51 届威尼斯双年展的作品《针织女》（*A Needle Woman*）（图 4-1），用 6 个银幕同时放映了她在世界各大城市——纽约、东京、德里和上海等地分别拍摄的同一内容：每一块银幕上展映的都是不同城市的街道十字路口处熙熙攘攘、川流如织的人群。放眼一看，6 个影像几乎都是城市街道和行走的人。但驻足仔细观赏才会发现，在 6 个大银幕相似的画面中，总有同一位身穿玄色僧服，略微梳扎的长发，背向观众立于画面中心的女性，所有的人在走动，而她看似在行走，却一直在原地未动，她就是"针织女"。"针织女"犹如一根针线，将路人编织成一张社会与文化关系的纺织品。她不断地在过往行走的人流中扮演着一个固定的视点，如同茫茫人海里的一个针眼。在这个影像系列里，"针织女"一直匿名沉浸在一种沉思状态。观众在起初观看时，"针织女"的存在会吸引参观者的目光，但随着时间的推移，观众将目光移向别处，观察行人的反应和表情，试图了解"针织女"的行为。由于是在不同时间和世界不同城市拍摄的，艺术家把"针织女"放置在不同时间和不同空间，穿梭于这个既复杂又简单的社会网络之中，将世界的空间和行走的时间编织在一起。影像中静态的"针织女"与动态的行人之间的动静关系，让我们感悟到生命的个体与群体、东方与西方、时间与空间的微

妙关系。

影像艺术强调影像的媒介特性，强调艺术家如何运用影像语言表达思想和观念。"影像艺术，它给观者提供视觉思维或视觉游戏的线索，让他们从自己的语义记忆中引发出个人独特的联想和解读；从视觉扫描所得到的符号性意义的连接中编辑出更具体而完整的观念。直白地讲，这些影像是艺术家创造的，可能不在常理之中，是用来与观者对话，而不是告诉观者'这是什么'。这就是影像艺术区别于'正统'的摄影、电视、电影艺术的主要特征。"[1] 当代艺术从其发展过程和发展方向始终是对艺术形式的探索和实验，对艺术语言的研究与开掘，对艺术观念的创新和突破，这同样也是影像艺术的实验精神所在。在国际享有盛名的美国影像艺术家比尔·维奥拉致力于通过影像艺术研究和探索人类那个看不见但无处不在的精神世界。记忆与联想、信仰与情感、生命与时间等是他所表现的主题。他的作品常常利用水与土、风与火、白色牛奶和黑色沥青等各种二元对立元素的关系，表现光明与黑暗、紧张与安静、死亡与重生等。他的作品在表现生、死、梦等人生潜意识中最根本、最普遍的短暂经历的同时，引起人们对生命、宇宙与时间的哲学思考。

例如，在5米高的巨大竖屏幕的影像作品《逆生》（*Inverted Birth*）（图4-2）中，美国影像艺术家比尔·维奥拉（Bill Viola）以单纯和凝练的视觉语言，演绎了人在经历巨大转折之后恢复觉醒的5个阶段。一个赤裸上身的男人在黑暗中渐显出现，黑色的液体流淌全身。超出观众意料的是，屏幕流淌着男人身上的液体不是从上向下流淌，而是自下向上在男人身体上升腾。影片开始时，液体上升的速度很慢，甚至不易觉察；渐渐的水流不断加剧，最终变成滚滚升腾的洪流。在男人身体上不断升腾的黑色液体逐渐在改变，从黑、棕、红、白，最终变为清水。这个色彩改变的过程，象征着生命的洗涤与净化。影片结尾时，升腾的清水变为薄薄的轻雾，给观众带来接受、觉醒和重生的意象。《逆生》中向上升腾的5种液体象征着生命的基本元素：土地、血液、牛奶、水和空气，也寓意着从出生到死亡的生命轮回。这些元素在这里被视觉化地演绎为从黑暗到光明的嬗变。比尔·维奥拉对《逆生》的阐述是："这件作品是关于'诞生'。'诞生'来自于女性。我们，这些强壮的男人，没有女人就无法完成这件事。女性是如此强大，她们体内涌动着强大的力量。"

影像媒介的记录功能具有对记录对象的连续性和完整性，这体现出了影像艺术中的重要元素——时间，同时，也表现出影像艺术的媒介特性和语言方式。很多影像艺术家通过对于时间的控制和运用，将影像艺术记录性美学特征发挥得更加充分。实际上，影像艺术各种不同的表现形式、手段和方法，都是艺术家以不同的表达方式对影像媒介特性的独特理解和探究认知，对记录手法的不同实验，对时间在各种事物变化中的好奇和发现，通过影像来呈现他们对艺术语言的真诚表达。

---

[1] 陈建军. 新锐影像艺术：32位国外艺术家的影像实践[M]. 南京：江苏美术出版社，2007：2.

图 4-2 比尔·维奥拉《逆生》，单屏影像，8 分 22 秒

例如，"特纳奖"（Turner Prize）获得者，英国影像艺术家吉莉安·韦英（Gillian Wearing）在她的影像作品中，通过对情景的微妙处理来构建普通老百姓在日常生活中忧虑的行为，仿佛让观众置身于经过微妙处理后的作品之中，使观众隐隐感到一丝不安。她在影像作品《60 分钟的沉默》（Sixty Minute Silence）（图 4-3）里，一群身穿整齐警服正在拍摄集体照的警察，他们需要为拍合影而保持一个固定姿势，直到 60 分钟的影像拍摄结束后，他们才可以放松下来。拍摄过程中，警察们或坐着或站立一动不动长达一个小时，从最初的安静到最后终于坐立不安。拍摄这件作品，吉莉

图 4-3 吉莉安·韦英《60 分钟的沉默》，单屏影像，1996 年

安·韦英受到早期照相"呆照"摄影原理的启发。照相机刚发明的时候,照相摄影的拍摄对象都必须保持相当长一段时间的静止,才能使照相成功得到拍摄。事实上,当人们经历身体耐性考验的时候,他们所承受的不适会随着时间的推移而不断增加。虽然警官们穿着制服——那是他们身份的象征,但事实上,一个小时之后,他们实在无法控制这种约束(他们一直是约束别人的人)开始忍不住出现各种动作:摸鼻子、双手交叉、眨眼、晃动、拨弄和调整帽子等,显示出这个具有严肃象征意义的集体形象开始瓦解。把警察们置身于一种不舒服的状态之中,赋予观众成为一个窥视者的机会,从而实现了角色的互换。艺术家抓住了摄影和影像媒介之间的关系,并极其敏锐而独特地用影像语言对一个具有严肃的符号化形象开了一个诙谐的玩笑。通过对这一情景的微妙处理,让观众也仿佛置身于事件的现场之中,同样感到微微有些不安。

如果说吉莉安·韦英的影像作品《60分钟的沉默》所表达的时间是实时记录的现实时间,《60分钟的沉默》就是用60分钟的实际时间,拍摄了警察在60分钟内持续的沉默状态。那么比尔·维奥拉的影像作品,对时间这一哲学概念则是可以多维度呈现和重新定义的。他如同一个时间的魔法师,将时间与空间创造性地结合起来。在其影像作品之中,他按照自己的主观愿望,让时间既可以变得漫长无比,又可以变得转瞬即逝。时间在他的作品中,既如同生命的长河延绵不断,又像是天空中变幻的浮云,将不可见的时间,通过影像语言转换为可视的生命过程。

例如,比尔·维奥拉《救生筏》(*The Raft*)(图 4-4)以高速摄影拍摄手法,全景固定机位和一镜到底,在 10 分 33 秒的时间内,拍摄了用激烈的高压水流忽然之间冲向一个特定舞台上的几十个身份不一、肤色不同、性别各异的人群。他们像往常的每一天一样安静自然,每个人的行为可能是在等待,在休闲,在行走,在阅读,在聊天,在沉思,在听音乐,在打哈欠等,他们互不干涉、相互谦让,这是人类正常社

图 4-4 比尔·维奥拉《救生筏》,单屏影像,10 分 33 秒,2004 年

会的常态。突如其来的高压水流将他们原本正常的生活状态彻底打乱,在人们不知所措奋力挣扎、相互帮扶的危急情况下,水流又慢慢停止,惊慌失措的人们逐渐恢复了平静。10 分多钟的影像作品将人类的战争与灾难、动荡与平静、瞬间与永恒、死亡与重生凝缩转换为一个转瞬即逝的人生命运大舞台。

影像记录了一个舞台上的人间突发事件,高速摄影下的慢动作,产生出强烈的时间观念。艺术家有意将时间延伸和拉长——这是影像媒介特有的功能和特性——人们可以清晰仔细地看到舞台上所发生事件的详细过程。缓慢的时间过程,给观众带来关于人生

和命运的严肃思考。高速摄影下的人们面对突如其来的灾难，所产生的各种反应，被慢动作的画面逐格播放，时间被主观延长，缓慢得几乎让人难以忍受，仿佛像一部人类灾难史诗，叙述着每个人和每个家庭的不幸遭遇。

艺术家在研究、思考和创作影像作品中意识到，时间问题对于影像艺术的意义是非常重要的，时间是影像的根本特性，时间总是和生命的变化过程联系在一起。而电影在表现时间方面，掺杂了太多戏剧性和强制性，对时间进行了干预。比如，电影一方面是通过对故事情节的叙述，表现时间的发展和变化（任何一部电影都具有戏剧情节叙事过程的时间变化）；二是通过电影空间场景与时间变化的转换，亦即一个空间场景不变，但时间和故事在发生转变；三是通过镜头的切换、叠化、淡入淡出、渐隐渐显等镜头组接的蒙太奇方式表现时间的流逝。因而，剧情叙事电影只表现时间的变化，而不能表现时间的过程。

电影语言和电影技术，为影像艺术家提供了电影化思维，深入探究时间和空间的多种可能性。由于影像艺术排斥戏剧情节叙事，除了在前面讨论的时间问题，空间也一直是影像艺术的实验领域，影像艺术在时间与空间处理上有着更大的自由性。因此，影像的媒介和技术特性，也是影像艺术家在影像艺术视觉语言探索和实验的重要方面。比如，画面空间上的画中之画，表现影像画面的多种时间和多层空间维度交叉并行；摄影镜头焦距的改变，表现影像空间的虚实转变；影像艺术在媒介特性的突破，是在电影的时间本性上对影像空间维度的多向性拓展。艺术家们在特定的环境中，将影像艺术像做装置艺术那样，对影像媒介、影像素材进行充分利用、改造和重组，成为不同于电影叙事那样令人耳目一新的表现形式，不但赋予作品更丰富的内涵，在方法上也展现出无穷的可能性和多样性。

例如，丹麦和冰岛艺术家奥拉维尔·埃利亚松（Olafar Eliasson）以大型综合性装置艺术著称于世，在他为数不多的影像作品中，《你的园林》（*Your Embodied Garden*）（图4-5）非常充分和恰当地体现出他对影像媒介特性的把握，以及通过影像媒介和摄影镜头的技术性，传达出了独特而娴熟的影像语言。在时间长度为8分钟的单屏影像《你的园林》中，埃利亚松没有泛泛地去表现中国苏州园林典型的楼阁长廊和亭台水榭等幽美景色，而仅是借用苏州"狮子林"中的假山石、月亮门，以及艺术家在园林中设置的圆形镜子和一个男性舞者，展现他对中国园林空间美学的独特理解和独特表达。作品对影像媒介特性的娴熟把握，体现在拍摄体（摄影机）与被拍摄体（园林的月亮门和镜子、假山石和舞者）两方面的巧妙结合。首先，作者将一面与圆形月亮门形状相似的圆形镜子同月亮门并置排列，在摄影机长焦镜头的变焦下，圆形镜子和月亮门相互转换。一方面，使一面封堵的墙在狭窄的园林空间里，通过镜子的反射，与月亮门形成一种画面空间向画内和向画外同时延伸与拓展；另一方面，圆形镜子和月亮门在镜头变焦下形成了虚实变化的视觉互换，让观众产生一种视错觉，会把镜子误以为是月亮门，把月亮门误以为是镜子，以为影像中的人看似走进月亮门，而实际上是走到镜子后面去了。变焦镜头的运用，是影像媒介和技术特性的重要体现，由此产生出影像美学和影像语言的独特魅力。其次，影片中作为另一对被拍摄体的园林山石和舞者，具有角色互换的象征意义，仿佛舞者在其独特舞姿中慢慢地转变成园林中的一棵树、一座假山石，但同时也慢

慢变为园林的使用者和游赏者,变成园林本身的各种状态。舞者的舞姿极为特别,通过上肢弯曲的机械式动作,不仅显现出与太湖山石的"瘦、透、漏、皱"相一致的美学特征,也象征了园林太湖石所具有的阳刚之美的生命活力。

图4-5 奥拉维尔·埃利亚松《你的园林》,单屏影像,2013年

影像艺术在呈现方式上,为观众保留了电影的观影经验和接受方式,却反对常规叙事电影的戏剧性和故事性,强调影像艺术的思想性和观念性。从观看和接受的角度,它希望观众可以从自己的人生经历、知识背景基础上,感悟到作品中与自己的人生命运、情感经历相关的信息,引发个人的思考和联想,并与作品所表达的含义产生共鸣。影像艺术发展到现在,建立起了它的独立性、实验性、综合性和互动性。影像艺术以自身的媒介功能和艺术表现力,形成了极具活力的影像艺术语言体系。影像艺术发展到今天,它的表现语言越来越丰富多样,语言与观念之间的转换既微妙又关键,这就更促使我们要从语言角度来分析和理解影像艺术的实验性。影像艺术融合了电影、摄影等技术手段和装置艺术的表达方式,将不同门类艺术的边界打破。当代艺术表达方法的多样性,给影像艺术带来更多新的语言方式和媒介实验。

## 4.1.2 装置艺术

装置艺术(Installation Art)作为当代艺术和新媒体艺术中最常见的一种艺术形态,是艺术家在特定的时空环境里创造性地对现实社会中日常生活的现成品材料进行选择、利用、改造和装配,以组合与置换的造型方式来表达艺术家的思想观念的艺术形态。在新媒体艺术中,数字媒介及其产品设备,既是艺术创作、信息传播和展品展示的工具和手段,也可以是艺术创作的媒介材料。"装置"一词曾被广泛用于建筑设计、戏剧舞台和电影布景等空间造型艺术领域,泛指可被安装、组合、布置、移动和拆卸的舞台布

景、电影场景及其构件和道具。

装置艺术按照艺术家的构思和要表达的思想，运用可以利用的各种材料甚至任何材料，对其进行组合与装配，并置换为一个独特的、从未有过的新物象，这一新物象既表达了艺术家的思想，又与空间环境产生相互联系的场域性关系。但并非所有的装置艺术都是新媒体艺术，唯有在数字媒介和技术方法参与和支持下完成及呈现的装置艺术才是新媒体艺术的范畴。所以，新媒体艺术中的装置艺术，是以数字技术和数字媒介为材质参与制作的艺术作品，包括电子的影像、光影和声音等数字化的虚拟媒介和材质，都可以是装置艺术的媒介和材料。影像艺术在与数字技术的支持和发展过程中注重现场效应和互动参与，将影像不仅仅看成一门艺术类型，也把它看成是一种媒介材料和表现手段，成为一种具有场域性互动实验的装置艺术类型。

图4-6　毛里西奥·迪亚兹、沃尔特·里德韦格《奇葩男：吉尔》，影像装置，2003年

例如，在2007年第12届卡塞尔文献展上，巴西艺术家毛里西奥·迪亚兹（Mauricio Dias）和瑞士艺术家沃尔特·里德韦格（Walter Riedweg）合作的大型装置作品《奇葩男：吉尔》（*Maximale Gier*）（图4-6），由多屏影像和与屏幕同样尺寸的镜子组合在一起，观众在看影像的同时，也在镜子中看到了镜像/影像中的自己，其目的是通过镜像/影像与陌生人及其他人进行交流与对话，艺术家的作用只是为参与到作品中的观众充当不同世界之间的"翻译"。在作品中，迪亚兹和里德韦格采访了从巴塞罗那同性恋场景中转移过来的男妓，谈论关于他们的出身、工作和对未来的期望。巨大的屏幕和巨大的镜子组合成一个多维度的观看空间，观众可以坐在布置好的蓝色双人床上用遥控器自行选择他们喜欢的人物，从而使得对话变成一个特定的谈话。

装置艺术在新媒体艺术的发展过程中，从单纯的材料媒介组合和对现成品的利用，向光学、电子、动力、声音、互动和温度等各种新媒介和新技术的数字手段和感应技术来呈现更加多样化的变化。新媒体艺术使得当代艺术中装置艺术的类型、样式、材料甚至风格发展得越来越丰富。新媒体艺术的出现，无论在艺术观念上，还是在媒介材料特性的应用和实验上，以及在艺术语言的表达方式上，都扩展了当代艺术中装置艺术的表现范围和呈现空间。新媒体艺术中的装置艺术常常体现出数字技术与媒介的互动性和网络化特性。不仅如此，新媒体艺术中的装置艺术在呈现形态和空间体量等方面也更加庞大和复杂。

例如，把装置的电动机械原理和影像中的行为活动结合起来进行创作和展示，是俄罗斯艺术家亚历山大·波诺马廖夫在第52届威尼斯双年展"俄国馆"装置艺术作品《波浪》（*Wave*）（图4-7）中，表现出的现实自然世界和影像媒体世界的关系。《波浪》是

一个用玻璃制作的 12 米长的水槽，水槽里面的水会随着影像中艺术家的呼吸和吹气而形成波浪。然而，艺术家并非在现场向水槽吹气，而是将他的形象设置到了一个投影装置里。也就是说，当银幕影像中的艺术家在向银幕外的真实玻璃水槽用力吹气时，水槽中真实的水在电动控制下就会真的"随风而动"产生波浪。这件装置作品是一个科学技术的隐喻，关于波浪在电磁化下的机械属性同艺术家的表演巧妙地结合了起来，使这件作品从一个原本的想象变成了波浪起伏的现实。

图 4-7　亚历山大·波诺马廖夫《波浪》，装置艺术，2007 年

新媒体艺术中的装置在呈现形态和空间技术等方面的复杂性，还表现在科学技术与观众的互动所产生的能动作用。冰岛艺术家鲁丽（Ruri）在第 50 届威尼斯双年展的装置作品《濒临灭绝的水源档案》（*Archive-endangered Waters*）（图 4-8）是艺术家把她所拍摄的 52 幅冰川山洪和清澈山

图 4-8　鲁丽《濒临灭绝的水源档案》，互动装置，2003 年

泉的瀑布照片像储存档案一样，作为一本本档案储存安装在一个巨大的钢架结构的"档案柜"中，照片框安装在滑动槽上，整齐排列在档案架上，让人联想到一个巨大的档案馆。所有的照片都有准确和科学的标签，当观众每去抽取一本"档案柜"内的瀑布照片时，人们便能听到这个瀑布照片发出的水流声音，伴随着这个画面相应的流水声，观者有一种身临其境的感受，感受着那些波澜壮阔的"曾经"的美好。整个作品以一个"档案柜"的形式展现出装置艺术的巨大形态，向民众警示保护水资源的重要意义，表现出艺术家强烈呼吁保护大自然中水资源的思想观念。这个装置作品包含 4 个方面：图片、档案柜、声音和互动。环绕的声音将照片变得活生生起来，这样使照片中的自然现象更接近观众。在观众抽取不同的照片获得不同声音的时候，能否控制自己的观点和看法取决于他是否着眼于抽取一个、两个或两个以上的瀑布照片，以及从中发出与照片内容相关联的水的声音产生的无穷无尽的变化。这些精心挑选的材料和专业化处理的作品，象征了自然世界与科学技术令人惊奇的结合。它既是现代世界自然和冥想的颂歌，又为我

们指出毁灭大自然之美是多么容易的事情。当与作品互动之时，我们是否在思考，这些瀑布即将失去它们的声音吗？这些就是即将枯竭的瀑布吗？

影像艺术在呈现方式上也不仅仅只限于单屏影像，还可以以装置艺术的方式多屏幕影像同时安置在一个空间之中，不但丰富了影像语言的表现力，也扩展了影像空间维度，这样就可以把影像屏幕也当作装置艺术的材料来看待。随着多屏影像形式的广泛应用，影像艺术就表现为一种与表演、环境、装置和计算机并用的综合媒介和装置材料。艺术评论家朱其说："后期影像艺术的发展特征是关于时间因素和时空关系的理论反思完全超越了电视的语言经验。"影像艺术中多屏幕并置，不仅是对传统影像蒙太奇语言的延展和突破，加强影像画面对观者的强迫感，也是对现实立体空间在平面影像空间的位移和转换，使观众产生一种植入感和现场感。在装置艺术创作过程中，艺术家不仅把影像当作手段，也可以把影像作为一种媒介材料来看待，将影像媒介进行组装和处理。以影像为媒介的装置艺术，是将影像当作材料，按照艺术家的主观意愿进行多屏幕组合，转换为具有场域空间的装置性影像艺术语言，被称为影像装置（Video Installation）。影像装置是将影像艺术与装置艺术结合起来的一种综合性艺术样式，当然也包括数字图像、影像、动画和音频等艺术文本。在同一空间中对多个影像结构进行组合与并置，包括影像的环境、影像和物体（装置）等交叉媒体的结合，以及运用其他技术和艺术形式，如戏剧、舞蹈、行为等进行网络直播等多媒体的混合。

影像装置既没有离开影像语言的本质特征，也不是传统电影的推拉摇移和蒙太奇语言对不同时空画面的序列组合，更不是将不同时间拍摄的素材和事件，按照人的线性逻辑思维，剪辑成一个完整有序的戏剧性单屏幕影像故事，强迫观众的注意力集中在由导演剪辑而成的连续性的电影蒙太奇画面上，从中感受常规电影导演给观众设定的意义。影像装置的表现方法是运用当代艺术的方法，像做装置艺术那样，对拍摄素材（抑或现有素材/现成品）通过多个屏幕/银幕进行自由组合与装置。就如同观看摆放在桌子上的许多照片一样，将拍摄或收集的影像素材在展示空间内，置放多个屏幕并同时放映，形成像昆虫"复眼"（Compound Eye）观看的表现方式。在影像装置中，观众可以按照自己的观看思维，在观看影像时进行自我剪辑和排序，在各个影像屏幕之间去构建自己的影像叙事关系。

例如，英国艺术家艾萨克·朱利安（Isaac Julien）的影像装置《浪》（Ten Thousand Waves）（图 4-9），其创作灵感来自 2004 年英国莫克姆海湾（Morecambe Bay）的拾贝惨案。展厅里的 9 块银幕同时播放艾萨克·朱利安的同一部作品。多屏影像装置表现了在全球化发展进程中，背井离乡的游子为追

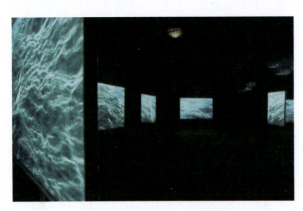

图 4-9　艾萨克·朱利安《浪》，影像装置，2010 年

求所谓美好生活甘愿铤而走险，踏上充满艰难险阻的梦想之旅。但9个幕布并非整齐有序排列，而是将银幕之间保持不同距离和角度地悬挂在展厅中，每块银幕上的画面内容有时相同，有时不同。观众在观看过程中，可在多块银幕并置中移动观看，并不断将每块银幕中的内容联系起来，组成自己对多屏影像作品的整体记忆。这种空间场域下的观看方式，打破和解构了在电影院观看常规电影画面蒙太奇剪辑的模式，但作品自身整体意义的影像空间却被"场域"构建和联系起来。展厅中悬挂的9块银幕，展示着关于对莫克姆海湾拾贝惨案的记录影像和相关影像信息，观众或在银幕影像之中穿行，或在影像之前驻足观看。展示空间中悬挂的9块银幕，既是一个影像装置的视觉场域，使观众陷入沉思；又如同一个为海湾拾贝遇难者举行的招魂仪式，为遇难者升天"招魂"。

  影像装置是装置艺术的延伸和影像艺术语言的拓展，它具有装置艺术的一切特征。它既可以是以影像为材料进行组合装置，也可以是影像与其他材料进行安装和组合。但影像装置所表现的现场感尤其突出，影像装置作品的存在环境和作品一同成为作品本身，艺术家希望通过对环境和空间的设计来把握影像艺术的装置性和完整性。因此，影像装置作品需要一种被观看的总体性空间环境，观众能够进入作品的空间环境当中，并产生极大的参与兴趣。在影像装置中，现场感是不言而喻的，作为一种展示方式，空间环境可以产生特殊效果，与影像互相辉映，起到了极为重要的作用。

  例如，宫林的影像装置作品《潮汐 潮汐》（图4-10）从开始拍摄的时候就考虑到了展出时的装置效果。他利用三部摄影机在不同角度同时拍摄，其中1号机平视面向大海拍摄，2号机俯视对准沙滩上的"沙人"拍摄，3号机随机灵活地拍摄一些特写和现场镜

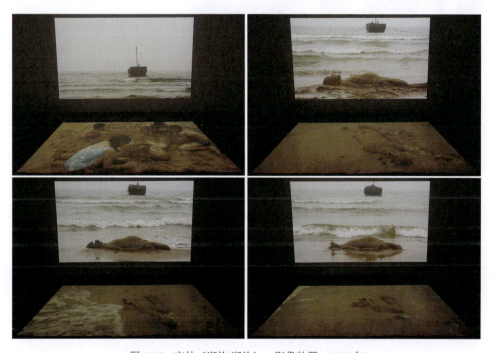

图4-10　宫林《潮汐 潮汐》，影像装置，2009年

头。作者希望在展出现场要呈现出拍摄时的现场感。因此,在地面投影2号俯视机位的海滩"沙人"画面时,作者在展厅地面上铺了一层海边的细沙,让俯视的画面直接投映在地面的沙滩上,构成一个具有场域性的影像装置"现场"。平视的画面,镜头从天空下摇,落幅在沙滩上的"沙人"身上,观众在"现场"观看作品时,就如同站在沙滩上,"海潮"在自己脚下涌动,海浪声在耳边回响,观众置身于海边"沙滩",可以从任何位置观看俯视画面中从真人转换的"沙人"在海浪不断冲击下,逐渐融汇到浩瀚的大海和无边的沙滩之中。影片在俯视画面海浪无休止地冲击海滩,平视画面在宗教音乐中又向上摇回天空结束。

影像装置具备了装置艺术和影像艺术各自的共同特点,一方面,它是各种媒介材料的组合与置换,通过不同物质材料组合形成了场域性的空间环境,具有实在的物质性、材料性和空间性;另一方面,它还是影像媒介的组合,具有电影画面的运动性、过程性和时间性,以及光影变化的虚拟性。影像投影装置必须在较暗的空间展示,因此,投影影像装置空间会产生出一种神秘和梦幻之感。美国艺术家托尼·奥斯勒在2010年的影像装置作品《香烟》(Cigarettes)(图4-11)阵列是各种西方品牌的香烟在不同程度地燃烧着

图4-11 托尼·奥斯勒《香烟》,影像装置

的影像装置,投射到多个巨大的香烟形状的圆柱体上,香烟按照吸烟的时间节奏逐渐燃烧和消失,并同时发出烟头燃烧时的爆裂声,既像一根根废弃的烟囱矗立在地面上,又像纠结在人内心的欲望结成的藤蔓在慢慢生长,然后灰飞烟灭。香烟巨塔犹如摩天怪物,在废墟里复活而又幻灭,烟头燃烧时的爆裂声如同众多被无名之火吞噬的庞然大物的叹息。

影像和装置合一,意在通过影像和装置的设定与周围的环境和场景形成一种语义上的关联。影像装置艺术将计算机互动技术相结合,表现为一种虚拟情境及各种计算机手段组合的互动体系,它包含了图像处理、模式识别、人工智能等高科技手段,如感应装置或者游戏装置等。交互技术的出现,使装置艺术发展到一个新阶段,当代艺术由此被赋予了新的意义。装置艺术无论在技术性、表现性和综合性,还是在互动性的新实验方面,都使装置艺术成为一门更加综合的艺术形式。随着计算机技术的不断发展,在新媒体艺术中,装置艺术作品更多以互动装置的艺术形式出现,与此同时,通过互联网技术,远程互动装置艺术作品也有了进一步的发展。装置艺术中,包括了影像装置、互动装置、互动影像装置、互动声音装置、网络互动装置等不同媒介和形式类型,但在方法上依然都是装置艺术类型。互动装置艺术成为今天当代艺术和新媒体艺术发展的主要趋

向。例如，杜震君的互动影像装置作品《人鲨》（图4-12）将影像装置与现场互动结合起来，是影像装置艺术中一种重要的表达形式。《人鲨》运用屏幕触摸技术，用鲨鱼造型组装的三屏影像，一个男人的身体仿佛置身于鲨鱼腹中，当观众用手指触及屏幕画面的男人身体时，影像中的接触点会有鲜血流出。作品隐喻了人与动物之间的微妙关系。

互动装置也称为交互装置。交互或互动都要求具有双向信息的传递，这种传递在低层次上是一种信息指令的发出与程式回复，而在高层次上则是一种具有判断性的信息反馈。随着计算机技术的发展，编程技术的提高，交互性将

图4-12 杜震君《人鲨》，互动影像装置，2009年

有更深层次的发展和更多的意义。而装置要产生互动就要具备一定的互动媒介支持，一般包括信息输入载体，指人向计算机传递信息的触动装置，如跟踪球、操纵杆、图形输入板、声音输入设备、红外线感应器、视频输入设备等；信息输出载体，如投影、分屏仪、凹面镜、声音输出设备、视频输出设备等。作品在装置的承载下使得观众能够融入环境中或成为其中一部分。

例如，中国艺术家胡介鸣多年来在实验虚拟与互动中，着重关注观众与作品的相互关系。《向上 向上》（图4-13）是胡介鸣互动影像装置代表作品之一，由25台电视机构架成一个20多米高的"电视塔"，观众需要与作品保持着一定距离才能看到全景，如果在晚上看，就如同一个高耸闪烁的纪念碑。在自下向上叠罗的电视屏幕中，有4个年轻的身影在不断地向上攀爬，但只要电视塔周围有声音干扰，屏幕中的人就会往下掉，同时，外部声音的强弱及时长也会影响到屏幕中人下落的速度与距离。当外部声音消失后，屏中人才能继续

图4-13 胡介鸣《向上 向上》，声音影像互动装置，2004年，25台29寸电视机，计算机程序，铝板结构，外置拾音器，2150cm×93cm×63cm

攀爬，直到攀登到顶层，消失于屏幕中。如同希腊神话中的西西弗斯（Sisyphus）一般，他推向山上的巨石总也无法到达山顶，周而复始、身体力行地去完成着荒诞的梦想。在时代洪流中，个人意志与文化环境等多重作用的交织下，胡介鸣借此对抽象的线性发展规律提出质疑。"作品在总高度22米的钢结构框架上安装25台电视机，在电视图像上是一位不断向上、向上、再向上攀登的红衣女子形象。此人如遇到外界的声音会作出互动的反应，或停顿，或下跌，或加速向上攀登。这使人们清楚地看到，在人类发展史上，一切勇于攀登的人都会因各种各样的外界之无常而抑扬顿挫，在历史长河中，这种变化反而成为了人生之日常。尽管如此，一代又一代的攀登者永远无怨无悔地勇往直前。"①

日本当代艺术家森万里子（Mariko Mori）的交互装置作品超越了年代和地域，结合了日本传统、东西方艺术的形式和主题，还有当代国际化的文化景观，如时装、科幻电影、流行文化和计算机互联网。她那宽银幕式的、技术含量很高的当代作品和形象，使她被公认为21世纪"新人类"艺术的典范。森万里子的作品大多运用数字技术创造出戏剧般的场景，精心地把她自己也置身其中。戏剧化、特定装扮、精心布置的场景构成森万里子创作的重要元素。她于2005年在威尼斯双年展上展出的《幽浮波》（*Wave UFO*）（图4-14）给人以极大的新奇和震惊。这件外观充满科技感，像水滴状幽浮船舱的物体长34英尺，高17英尺，支撑起来离开地面约5英尺。观众可登上一座扶梯进入舱内，每次仅限三人，斜躺于符合人体工程学原理研制的坐垫中（头部设有电极配备），然后头顶的圆顶将映现一段7分钟长的画面。作品运用了实时计算机设计、脑波扫描技术与数字影像动画——脑波信号器对人脑活动进行扫描，每人稍一动念，脑波信号就会影响和更改头顶上的影像，其视觉效果如天际奇景，幻化莫测。

图4-14 森万里子《幽浮波》，沉浸式互动装置（左：外部，右：内部）

森万里子借助西方尖端科技来呈现、延伸传统的东方思想和审美境界，唤起人类对于美好和无限的向往，并以此改变对当下现实世界的认知。森万里子长期身处多元文化互动的创作历程，使她在科技手法与多种媒体装置中更加强调超越文化差异的精神价

---

① 方增先，许江. 2004年上海双年展 影像生存[M]. 上海：上海书画出版社，2004：160.

值。她对传统符号的再现，在不同文化语境下产生多重意义。森万里子认为：内在的世界里，我们作为人类同地球、宇宙及一切周遭的存在，都借由超越时空以存续于世。如此说来，我们都在共享着一个同一于全宇宙的生命。它是在不可溯源的过去中便存续着的不衰的能量。即使个体的生命肉身消亡，这无所不包的生命——即宇宙意识的能量，也将永世长存。她希望通过《幽浮波》表达这样的愿想："世上众人皆能跨越政治与文化的隔阂同他人相连。为此，我要将这个作品献给所有共享着地球的我们大家，为了我们的相互理解、自由与平等。"①

我们从以上所列举的各种不同类型的装置艺术作品中可以看出，新媒体艺术中装置艺术的形态类型和表现方法是丰富多样的：在运用媒介材料上，既可以是物质材料的现成品，也可以是数字化的虚拟影像；在作品呈现和展示空间方面，既可以是在场性的现实物理场域空间，也可以是通过网络交互的远程空间；在表现方式方法上，艺术家无论选择和运用任何媒介材料，都离不开组合、安装、装配与转换的方法，将这些原本无关的材料结合关联起来。所有这些只有一个目的，就是表达艺术家的思想观念。因此，在装置艺术中又划分出不同类型：影像装置、声音装置、交互装置、网络装置、软件装置等。装置艺术不是以媒介材料划分和定义的艺术类型，而是以方式方法来划分和定义的艺术类型。装置（艺术）作为名词（installation）是一种艺术类型，而作为动词（install）就是一种表达方法和表现手段。所以，装置艺术既是一种艺术类型，也是一种表现方法。理解这一点，就会更好地理解新媒体艺术和当代艺术的基本特征。

### 4.1.3　网络空间

网络（Internet）指用一个巨大无形的虚拟空间，把世界上所有东西联系起来。凡将地理位置不同，并具有独立功能的多个计算机系统通过通信设备和线路而连接起来，且以功能完善的网络软件（网络协议、信息交换方式及网络操作系统等）实现网络资源共享的系统，都可称为计算机网络空间。网络空间在当代艺术和新媒体艺术的表现、展示和传播等方面起了巨大的作用。网络空间是数字化的虚拟空间，它通过互联网的公用语言让全世界的计算机连接成全球网络。在计算机的数字虚拟世界里，网络利用物理链路组成数据链路，从而达到资源共享和通信交流的目的。

网络空间的4个要素如下。
（1）通信线路和通信设备。
（2）有独立功能的计算机。
（3）网络软件支持。
（4）数据通信和资源共享。

网络空间不仅仅是当代艺术的传播媒介和展示空间，实际上它也成为新媒体艺术的创作媒介和技术手段。所以，新媒体艺术对网络空间的利用，一方面，是数字技术与艺术创作的融合；另一方面，也是科学技术与艺术形态之间边界的融合，让网络的使用者

---

① 　<51.Internation Art Exhibition，Always A Little Fuether, La Biennale di Venezia>. 2005. P184.

在网络中成为创作者。在网络空间,图像变成了信息,成了互联网上的数字图码,抑或说信息成为了艺术。在网络空间,数字艺术作为一种生产方式出现,它不是一种简单的复制,而是会生产出一些新的东西。

"我们生活在网络之中。我们的族谱,我们的各种社会、经济、文化,当然还有信息系统结构都是网络。全球化的概念本身就是网络概念。自从20世纪90年代以来,网络毫无疑问地成为技术、文化和政治发展中主导性变化平台。网络艺术呈现方式的有趣之处在于它能以独一无二的方式,探讨这种无处不在的、影响着我们生活的现象。但网络艺术并非仅仅是描述和讨论上述这些现象,而是直接利用网络系统来创造意义。"①

新媒体艺术由于数字技术和媒介特性,以及当代艺术的表现方法,影像艺术和装置艺术是其主要呈现方式。即便是发展到现在的互动艺术、网络艺术、游戏艺术和人工智能等,实际上都没有离开影像和装置两大类型。网络技术应用于当代艺术创作中,其传达媒介和呈现方式依然是影像的或装置的,并且都是以交互的方式进行的。网络媒介和技术在新媒体艺术中的出现和应用,使得各种艺术类型之间更加融合,边界更加模糊。但无论它们怎样融合和模糊,作品在表达方法和呈现方式上,依然是装置艺术的形式。

例如,2011年第54四届威尼斯双年展"法国馆"代表艺术家克里斯蒂安·博尔坦斯基的作品《运气》(*Chance*)。英文Chance作为名词,意思是机会、际遇、运气、命运和侥幸;作为动词,意为偶然发生、碰巧等。所以,作品也可以翻译为《命运》。这是一件融合了摄影图片、数字影像和网络等大型的综合性互动装置作品,观众既可以在现场观看和体验,也可以通过互联网互动参与其中。巨大的作品由装置、影像、互动触盘和网络空间等几个部分组成,在4个展厅中展出。

(1)"命运之轮"(*The Wheel of Fortune*)(图4-15)。观众一进展览大厅,看到的是在密密麻麻的金属脚手架上,一条由刚出生的无数婴儿头像照片连接起来的长长的图片传送带,在轰鸣声中像一条生命之河一样运转传送着。观众时常会听到一阵铃声,那是因为有人触摸了互动触盘,计算机控制下的传送带就会停止。这时脚手架中的电视屏幕上就会出现一个婴儿的形象,他就是被偶然选择的刚出生的某一个人。计算机会按照固定的时间间隔重复上述操作,观众可能会不停地问自己:为什

图4-15 克里斯蒂安·博尔坦斯基《运气——命运之轮》,影像装置

---

① 飞苹果. 新艺术经典[M]. 吴宝康,译. 上海:上海文艺出版社,2011:250.

么在普通的生活中会发生一些特定的事情？这个婴儿是过着快乐还是痛苦的生活？但是，无论更好还是更坏，他的生活仅仅是新一页的开始。

（2）"来自人类最新的消息"（*Last News from Humans*）（图4-16）。在展览中央大厅两侧的两个小展厅墙上，分别悬挂着两个数字显示屏幕，上面的数字分别在迅速地增加。右边正在增加的绿色数字显示的是世界上正在出生的婴儿的数量；左边的红色数字也在不断增加，这些数字也是来自网络的信息，它所暗示的是世界上正在死亡的人的数量。每天平均出生的人要比死亡的人多200,000人。我们将无法改变这个现实，但是我们却天天偶然地被更换。

（3）"新生"（*Be New*）（图4-17）。从脚手架上的传送带发出轰鸣的展览中央大厅，向里面走进另一个展厅，墙上竖立着一个大屏幕，竖形的屏幕上分别将600个刚出生的波兰婴儿的脸和52个死亡的瑞士人的脸的图片切成眼睛、鼻子和嘴巴三个部分，切碎的图片在屏幕上快速地交错变化着，重新组合成大约150万个"混血儿"。观众对屏幕中这些不断变化的一个人的双眼与另一个人的嘴巴或鼻子并列组合在一起的"混血儿"感到困惑，艺术家为什么会把他们组合在一起？观众如果按动一下大屏幕前面的触摸按钮，停留在屏幕上的可以是随意形成的一个新的人脸。屏幕中照片的选择完全是随机进行的，这意味着没人能够决定会定格在哪一张照片上。如果"运气"好，一个人的眼睛与属于他（她）的另外两个部分（鼻子、嘴巴）恰好组成同一个人的脸的时候，音乐就会响起来，观众就"赢"得了这件作品。艺术家会当场为"赢者"赠送签名的作品。

（4）一些"谈话的椅子"（*Talking Chairs*）分散在法国馆周围，当你坐下来的时候，它们用不同的语言问："这是最后的时间吗？"只有命运或运气才能回答这个可能适用于一生中任何时间的问题。

图4-16　克里斯蒂安·博尔坦斯基《运气——来自人类最新的消息》，影像装置

图4-17　克里斯蒂安·博尔坦斯基《运气——新生》，影像装置，网络拼接，三图并置

（5）"网络互动"（Network Interactivity）。在双年展期间，观众也可以在世界上任何一个地方登录互联网，在计算机上观看作品并与艺术作品进行互动。在艺术家的网站按照艺术家的要求进行操作，每一个人都可以试一试自己的运气，每台计算机一天只能试一次，看看能否赢得由艺术家签名直接送给你的一个惊喜。时间到2011年11月27日威尼斯双年展结束为止。

克里斯蒂安·博尔坦斯基的这5个空间中，每一个都是没有答案的Chance，正如我们每一个人的命运一样，出生、成长和死亡，谁都无法预言，谁也没有答案。另外，他强调的互动和参与也给每一个参与者对自己的命运留出思考的空间。克里斯蒂安·博尔坦斯基的作品中总是会涉及这种命运是如何被决定的问题。而且，能通过互联网与这部作品互动，无论结果怎样，本身就是一种运气。

通过数字媒介和网络技术进行的网络空间，尽管是一个非物质化的虚拟空间，但是给人们带来的结果却是"共享"。新媒体艺术在网络空间中的特点如下。

（1）从传统艺术到当代艺术的变革中，网络空间的覆盖面无限广大，它体现了由美术馆、博物馆和画廊的专业区域向国家乃至全世界的公共空间前所未有的历史性跨越。各种不同门类的艺术网站，为艺术家、艺术作品、评论家和画廊之间建立了既是信息交流的平台，又是作品展示和理论批评的交互空间。

（2）传统的专业展示空间是单向式的，观众到美术馆等艺术展出空间欣赏和接受艺术作品的信息，受众和作品之间缺乏互动性交流。而在网络空间，计算机、手机视频和短信，博客、微博和微信等，所有这些网络交流和传播方式改变了传统专业空间的单向式，使受众在任何时间和任何地点都可以通过网络空间与艺术作品、艺术家进行交流和互动。

（3）实际上，网络空间也是公共空间。网络空间的交互性体现出更高的民主性，更多地发掘了人与人之间个体本身的主体性和创造性，个人的想象和感觉以及隐私的、极端的东西均可以在网络空间的交互中被充分展现出来。因此，网络空间与公共空间在张扬个人的主体性上还是有所区别的。

（4）网络空间为艺术创作、展示和欣赏，都提供了新思维和新方法。

在这种状况下，艺术家可以利用网络空间特性进行艺术创作和交流，在创作和交流中设定规则，共同遵守，并发挥每个艺术家自己的对话愿望进行参与。

例如，艺术家通过网络空间创作和展出艺术作品，以解决如何实现网络艺术问题为目标，是"纯在线画廊"（Online-Only Gallery）和网络艺术空间，这些空间以这种艺术的母体——网页浏览器作为展示载体。一方面，当代艺术和新媒体艺术家在展示自己作品时利用网络空间，延展了作品的展示和交流空间，使不能在现场欣赏作品的观众通过网络空间参与到作品的互动观念之中，如第3章中的俄罗斯艺术家朱利安·米尔纳的《点击"我希望"》（图3-13）和本章讨论的法国艺术家克里斯蒂安·博尔坦斯基的《运气》等。另一方面，艺术家在构思和创作作品时都完全利用了互联网，观众只能通过互联网观看和参与艺术作品的欣赏与互动，而不必或不能到——甚至根本就没有——作品的展示现场，使当代艺术的互动性观念获得了充分体现。例如，在第1章中徐冰的外太

空Flash动画《一件作品》（图1-23），第2章中徐冰的《人工智能无限电影》（图2-18）和第3章中肯·戈德堡的《远程花园》（图3-16）等作品，都充分体现出这一特征。

## 4.2 表达方式

新媒体艺术产生和发展的时代背景与社会环境都处于后现代主义状况下的社会语境和当代艺术在全球化的滥觞之中，因此，新媒体艺术在表达方式上，一方面体现出后现代社会状况下的拼贴、混搭、复制、融合和重复的社会时代特征；另一方面，当代艺术中装置艺术的组合与安装、改变与置换、拟像和重复等表现方法，也给新媒体艺术提供了多种多样的语言方式。因此，在语言表达方式上，当代艺术多样化的表达方式也正是新媒体艺术的表达方式，这也是为什么人们常常会把新媒体艺术和当代艺术混同一起理解的重要原因。正因如此，在新媒体艺术创作中所运用的各种方法，不受媒介材料的制约，也不受艺术类型的限制。装置艺术、影像艺术、互动艺术和网络艺术等艺术类型，都可以运用以下所讨论的艺术表达方法，但都没有脱离开各自媒介材质的特性。当代艺术和新媒体艺术的表达方法和语言魅力，往往就体现在艺术家充分利用和体现出媒介材料特性之中。

### 4.2.1 组合

组合、融合和拼贴，是当代艺术和新媒体艺术的一种最基本的表现方法。它是指将两种或多种元素加以利用和重组，通过这种组合与拼接，转换成为一种崭新的形象和特殊的效果。在拼贴与组合过程中，逐渐改变原有形象和造型元素，从而获得一种全新的视觉形态，因此，组合与拼贴的过程具有很强的实验性。实际上，它也是计算机上的基本功能——复制和粘贴。新媒体艺术在表达方法上的组合，包含两个方面的含义：一方面，当代艺术中装置艺术的"装置"（Installation）就是组合、安装、安置和装配的意思，因此，装置艺术的组合是当代艺术最基本的表现方法和呈现方式；另一方面，以数字技术和媒介为基础的新媒体艺术，在媒介功能、技术手段和表达方法上更是离不开复制、裁剪与粘贴等组合、拼接与合成的基本功能和表现方法。

关于图像和影像编辑的各种"非线性"计算机软件，都是既方便又实用的数字软件工具和方法。它们都是将分散的素材或个体的材料，通过数字技术进行重新组合，编辑成一个新的完整的作品。所以，新媒体艺术将数字技术从图片拼接延伸到装置艺术和网络艺术之中，形成了与当代艺术的共同表达方式：组合、拼接、排列和并置等。新媒体艺术"组合"的表达方法，延伸到电影和影像艺术之中，就是拼贴与组合的剪辑手法。实际上，电影的蒙太奇（Montage）剪辑方式也就是组合与拼接的意思。电影剪辑的意义在于将两个以上的画面组合、拼接在一起，产生不同于原有画面的新意义。这既是电影语言，也是影像艺术语言很重要的表达方式。所以，新媒体艺术和当代艺术组合或拼贴

的语言表达方式都是相互联系和一致的。

在表现同一主题内容上,传统艺术与当代艺术,其造型语言和表达方式是不同的。当代艺术强调观念,传统艺术注重再现。因此,当代艺术理论和实践归纳出了当代艺术的组合与安装、拼接与置换的表达方法,但不排斥任何艺术类型和媒介材料,不拒绝任何思想和流派,这本身就具有组合与融合的意义。新媒体艺术的组合,既有计算机屏幕内部的数字图像、影像的组合,如 PS、数字剪辑、数字合成等,也有屏幕之外各种材料的组合。

图 4-18 米歇尔·鲁芙娜《时光逝去》,影像装置,2003 年

例如,以色列艺术家米歇尔·鲁芙娜的数字影像装置《时光逝去》(图 4-18)。一方面,艺术家把她所拍摄的人物在计算机中重新组合(重构)成一排排成群结队的小人,呈现出海浪潮汐般的重复并列,展示在展厅的四面墙壁上,都是在影像内部的排列组合;另一方面,艺术家将无数小人一再缩小,转换成只有在显微镜下才能观察到的,如同细胞或细菌一样大小的生命体。然后,把它们置放在细菌培养皿里面,将缩小后的数字影像人类与实体物质的细菌培养皿进行组合——这是影像屏幕之外的材料组合。我们无不震惊地看到,如同细菌般的数字小人投映在培养皿里或聚或散地走动着。艺术家将人类缩小后与细菌培养皿进行了富有深刻含义的组合,把人的生命与细胞或细菌联系、组合在一起,无不让人想起庄子在《逍遥游》中所说宇宙之大,万物之繁,人生在变化无方、广阔无垠的宇宙中,生命体积大者如鲲似鹏,展翅可遮蔽天上的云彩;微小生物如早晨的微菌,生命活不到夜晚,表明了米歇尔·鲁芙娜对人类的生存方式在瞬间和永恒、微观和宏观的生命观。此时,培养皿就是整个世界和宇宙,对于广袤深远的宇宙来说,生命不过是沧海之一粟,它的渺小使人类对其自身价值产生怀疑,而它的短暂又使人类对自我产生惊恐。鲁芙娜以极其细敏的精神感悟和精练单纯的视觉语言触及了人的内心和精神本体,揭示了人类生命的本质。

在新媒体艺术创作过程中,组合可以依据不同的原则进行,所采用的原始素材之间的关系可以是相似的,以产生视觉语言的相互关联;也可以是对立的,以产生强烈的视觉冲击。总的来说,组合与拼贴的造型元素之间存在着某种逻辑关系,这种逻辑关系可以是视觉上的,也可以是观念上的。仅仅从数字媒介材质上看新媒体艺术是不够的,它在形态上还呈现为对现有图像资源的挪用与拼贴,并且通过这种特殊的当代艺术创作手

段形成一种混同的造型形态。作为一种艺术手段,挪用和拼接是当代艺术家最常使用的方式之一,它通过物象之间的隐喻、模拟、转换和假借,消解物象原有的价值和意义,在组合与拼接过程中形成物象互换的暧昧关系,"充分利用大众传播媒介,照片、报纸、杂志拼贴、录像招贴"[①]等各种资源,这种挪用、组合和拼贴的目的是艺术家在艺术观念之中的形态整合。

组合,不是指那种将数字媒介的物象简单地进行堆积和拼叠,而是根据艺术家所要表达的观念,在数字媒介特性和计算机技术功能的基础上,富有创意的表达方法。它在新媒体艺术中之所以成为艺术语言,是因为艺术家想要表达的观念与他所选取媒介材料的重新组合可以形成特殊的视觉关系,也就是所表达出来的思想观念与艺术家所运用艺术手法的一致性。它体现的是艺术家思想的理性与智慧。在数字技术和媒介的新媒体艺术中,组合的方式更加丰富多元,无论在材料还是在形式上,也无论在观念还是在方法上,都表现出了各种不同类型的组合样式和表达方式。组合与拼接有一种后现代社会状况下,各种元素"混搭"的意味。例如,在当代艺术展览中,人们会经常看到,信息数字技术与民间传统技艺并存,数字影像与传统绘画或雕塑并置,严肃的空间场景与戏谑的生活态度交织等,从中都可以看出在当下艺术与文化、生活与思想、政治与社会等领域的多元化状态,以及任意组合与拼接的相互关系。与此同时,艺术与生活、艺术与科学、艺术与政治等界限也在后现代社会状态下呈现出"组合"现象。

例如,2007年威尼斯双年展"俄罗斯馆"代表艺术家亚历山大·波诺马廖夫的另一件装置作品《汽车雨刮器》(*Windshield Wipers*)(图4-19)就是一件多重组合作品。一方面,是将36台电视机分三排组合排列,每一台电视机屏幕和汽车雨刮器相组合,观众看电视就如同雨天在汽车驾驶室里向外看一样;另一方面,是网络和电视监控器组合,将俄罗斯国内电视频道的社会新闻和生活场景,与在威尼斯实时拍摄的风光现场,在36台电视屏幕上时而分屏时而合屏为一个画面组合在一起。整个作品是将36个电视屏幕覆盖了一面完整的墙壁,当作一种特殊的在真实世界里被看到的

图4-19 亚历山大·波诺马廖夫《汽车雨刮器》,影像装置,2007年

窗户,就像雨刮器在汽车的挡风玻璃上移动雨水或灰尘。每一个电视屏幕上的雨刮器都会通过用水清洗转换它的节目程序。电视屏幕里播放的内容是俄罗斯国内社会时事新闻和文化娱乐生活等,与中国当时的社会生活状况有很多相似之处。与此同时,所有的电

---

① 高名潞. 中国前卫艺术 [M]. 南京:江苏美术出版社,1997:183.

视屏幕都被安排在同一个水平线上，它们受一个安装在俄罗斯馆的摄像机的控制。从这件作品中还可以看到由所有电视屏幕组合而成的一个完整的威尼斯壮观的海潮景象。整个装置作品是一整墙面的安装着汽车雨刮器的无数个电视屏幕，将纷繁热闹的俄罗斯社会生活与威尼斯古老而壮阔的城市海景，通过网络和监控组合连接在一起。《汽车雨刮器》不仅是电视机和雨刮器等外在物质材料的组合，也是电视屏幕内部空间通过网络技术和数字媒介的组合。

组合成为当代艺术和新媒体艺术语言表达的一种重要方式，不仅有着广泛的思想基础和历史来源，更是艺术家们经过长期的创作实践发展形成的一个理性思维活动。由于当代艺术对媒介的开放性、综合性和融合性，新媒体艺术在表达方式上的组合与拼接也发生着各种不同形式和方法上的变化，探讨和研究新媒体艺术的语言表达形式，无论对艺术家的创作思维，还是对当代艺术语言方式的深刻理解都是具有现实意义的。相对而言，在语言表达方式上，传统艺术注重结果，而当代艺术强调过程。新媒体艺术的数字媒介特性更是将艺术创作从构思到呈现的过程显现无遗，无论在新媒体艺术还是在当代艺术中，组合都是一个强调方法和过程的表达方式。

"组合"是当代艺术和新媒体艺术最常使用的表达方法之一，它不受媒介材料和艺术类型的限制，可以运用各种技术和媒介，在装置艺术、影像艺术和交互艺术等各种不同艺术门类中通用。在本书中出现的运用"组合"方法的新媒体艺术作品不胜枚举，例如：亚历山大·波诺马廖夫的装置作品《淋浴》（图1-8）和《波浪》（图4-7）；克里斯蒂安·博尔坦斯基的装置作品《运气》（图4-15、图4-16、图4-17）；徐冰的《地书》（图1-14）和《蜻蜓之眼》（图2-21）；杜震君的互动装置《人鲨》（图4-12）；胡介鸣的声音互动装置《向上 向上》（图4-13）；AES+F小组的数字影像《最后的暴动》（图3-2）；比尔·维奥拉的影像《逆生》（图4-2）和《救生筏》（图4-4）；以及宫林的影像装置《潮汐 潮汐》（图4-10）等作品。

### 4.2.2 转换

转换，也称为置换，是当代艺术一种基本而普遍的语言表达方式。它强调通过移借或挪用的方法和手段，将不同的物象在材料、体积、空间，甚至时间等许多方面进行重新组合，并在组合过程中置换出一个新的形象/物象。新媒体艺术在数字技术和媒介特性的强力支持下，转换/置换的手法显得更加丰富和方便。艺术家可以借助数字技术对某些众所周知事物的外在特征，通过移借和强化，对事物的数量进行增加或重复；对事物的形状进行压缩和延伸；对事物的材料进行转化和改变；以及将物象从现实转到虚拟，或从虚拟转到现实；从存在的"有"到空的"无"等一系列转换和改变方式，将"此"物转换为"彼"物。由于艺术家对原有事物所进行的改变（一些互动性新媒体艺术作品甚至是由观众参与所进行的改变）会使观众将信将疑地对事物被改变前后之间的关联性产生联想和独自判断，从而使当代艺术和新媒体艺术作品与观众产生心理的共鸣，以隐喻艺术家的某种观念或思想，领会艺术家所要表达的观念和深刻含义。

例如，中国艺术家宋冬的影像装置作品《抚摸父亲》（图4-20），运用影像媒介既真实又虚幻的特质，拍摄了自己真实的手，转换为影像之手，表现了对事物特征从实到虚的转移和置换。宋冬用投影仪将他的影像之手投映在自己父亲身上，用影像之手抚摸父亲真实的身体。宋冬与父亲一起做完这个作品后，父子之间的关系发生了很大转变，也改善了父子之间的关系。艺术家用艺术创作虚实转换的方式在父子情感和两辈代沟之间架起一座桥，使父与子通过影像在虚与实

图4-20　宋冬《抚摸父亲》，影像装置，1997—2011年

转换之间进行交流。在1997年完成了第一次《抚摸父亲》之后，2002年第二次《抚摸父亲》，是艺术家以录像方式记录了用自己真实的手去抚摸父亲去世时冰冷的遗体，并将这第二次《抚摸父亲》的影像一直封存在录像带中。父亲去世后，父亲的形象成为永久的怀念和记忆，能否再去抚摸父亲？8年之后思念的情感驱使艺术家再次去抚摸父亲。虽然父亲不在了，但却留下了生前的影像。2011年，宋冬把父亲的影像放映在水中，用自己的手抚摸水面反射的父亲影像。但当手触摸到水中父亲的影像时，父亲的形象就会立刻破碎并消失，当手离开水面时，父亲的形象就会在水中逐渐恢复。第三次《抚摸父亲》成为宋冬永远抚摸不到的抚摸。

宋冬《抚摸父亲》三部曲，通过三次"抚摸父亲"的方式，呈现出艺术家对艺术语言表达方式的三次转换：第一次转换是艺术家用影像之手抚摸父亲真实的身体；第二次转换是将影像记录了真实的手抚摸父亲真实的遗体，但艺术家却把录像带封存起来，谁也看不到，只能通过想象和联想，感受这次真实的抚摸；第三次与第一次相反，艺术家是用真实之手抚摸在水中倒映的父亲生前影像，而水中的父亲形象在抚摸中却支离破碎。每一次转换，都是艺术家运用语言转换的方式，表达人与人之间的真情实感。

从组合到置换，我们会发现，它们的本意或目的都是为了达到一种从一个事物到另一个事物的转换过程。它们都是以各自不同的过程和不同的手段，比如在物体上放大与缩小的转换，在物象上虚实与正负之间的转换，在速度上的快与慢之间，在视觉上的有与无之间，在空间上内部与外部、平面与立体之间的转换等事物与事物之间进行的相互置换。因此，运用这种方式来表达思想，无论对艺术家的创作还是对观众的欣赏来说，其知识背景和人生经历都是至关重要的，都可以通过各自的经历产生丰富的联系和联想。否则，技术手段和表达方法就会掩盖艺术家思想的表达和观众的理解，从而停留在技术层面上。例如，缪晓春的数字动画作品《最后的审判》（图4-21）在置换与移借过程中，其转换过程和技术方法非常复杂，观众可以从各自不同的知识背景和人生经历中，引发各自不同的理解和感悟。

图 4-21　缪晓春《最后的审判》，3D 数字动画，
2005—2006 年

3D 数字动画《最后的审判》源自对意大利文艺复兴艺术巨匠米开朗基罗（Michelangelo Buonarroti）受罗马教宗之邀为西斯廷天主堂绘制壁画《最后的审判》（现存于梵蒂冈西斯廷礼拜堂）的致敬和转换。第一，作品中艺术家身份的转换。艺术家先将自己身体转换为3D 数字人物模型。第二，人物转换。将艺术家自己形象的 3D 数字人物模型置换成米开朗基罗壁画作品《最后的审判》中的所有人物近 400 个。第三，平面与立体的空间转换。将原先是二维的绘画图像转换为三维的立体空间，将平面的壁画作品人物置换为立体的人物。按照壁画《最后的审判》中的空间格局进行空间翻转，就好像是走到这张大型壁画的后面，透过墙壁去看这张壁画一样。由于艺术家运用自己的形象置换了画面中的所有形象，因而审判者与被审判者的身份被取消了，他们之间的地位与身份的区别不复存在，或者变得亦是亦非，上天堂与下地狱的都将是同一个人。第四，材质转换。将原来壁画中所有的人物形象转换成类似于大理石的质感。据艺术家的解释，这次材质置换的原因源于对作为雕塑家的米开朗基罗比作为画家的米开朗基罗更令其佩服。第五，将壁画中静止的人物转换到 3D 空间运动的状态。

　　从以上作品的转换形式上可以看出，新媒体艺术表达方式的转换，不仅表现在数字媒介在技术上具有转换功能和手段，也表现在当代艺术在创作思维和语言表达方法上的转换。如果说，组合是新媒体艺术的数字媒介和数字技术自身功能所带来的一种方法的话，那么，转换就是艺术家充分利用数字媒介特性所进行的一种创造，它为新媒体艺术在数字媒体和技术的视觉转换方式带来更多新的和意想不到的可能。

　　实际上，在当代艺术和新媒体艺术的表现方法中，组合与转换是联系在一起的，将不同的物象在空间上的组合，或相同的物象在不同时间上的组合，其目的就是为了转换为一个新的物象，没有各种方式的组合就没有一个新的转换。那种只有对事物的组合，而没有转换为一个新的物象，只是一种堆砌，而不是真正的组合。无论运用什么方式进行组合，或称其为重构，其结果，必然会形成一个新的转换，从组合到转换，才是成功和有效的转转，或称其为置换。

　　例如，韩国艺术家金亨基（Unzi Kim）影像装置作品《存在空间》（*Be-ing Space*）（图 4-22）对一个处于浓密液体或气体中的人体模特（Model）不同方向的行为动作进行高速摄影拍摄，然后通过 4 块有机发光显示屏幕（OLED），无死角地垂直组合成一个

四边形的长方结构，由 4 个平面的屏幕画面转换为一个立体的雾状白色（pale white）立体空间。艺术家用 4 台摄像机同时分别拍摄在混合了牛奶的四面体水箱中模特在水中游动的场面，用 2 分钟的拍摄时间，经过剪辑和特效处理，展出时间为 7 分钟长度的放慢视频的播放速度，立方体组成的 4 个液晶显示屏幕同时呈现了每个角度下模特的慢动作。缓慢移动的慢镜头，可以充分感受到人类存在空间带来的感性体验，也可以通过缓慢的时间感受半透明的状态所体现出的人体和动作美学。立方体的 4 个画面从不同角度细致地展现出人体仿佛在气

图 4-22　金亨基《存在空间》，影像装置，80cm×80cm×190cm，7 分 49 秒，2012 年

态的水中柔软和舒缓的模特行为姿态，愈发让观众感觉影像动作的优美和珍贵，更需要仔细慢慢观赏才能看到全部动作的完成。立方体影像画面转换了时间与空间相融合的立体时空关系，从而观众可以从任意角度分别欣赏一个立体空间维度的影像装置作品。慢镜头让时间延长并使每个画面中的人物都有微妙的时间差异，蕴含着生命在时间中的人生不确定性，都体现在影像中飘浮不定的人物动态上。虽然 4 个画面看起来几乎相同，但经过激烈的情感或痛苦的洗礼后，留下的表情都相互重叠在艺术家在作品中体现出来的从平面到立体的转换，以及延长时间的转换之中。

综上所述，在数字媒介下，理解转换/置换，学会转换，对学习、理解和创作新媒体艺术都是极为重要的。转换是当代艺术和新媒体艺术中的表现方法，如何运用这种方法，体现出艺术家的想象力和创造力。巧妙的转换，更显现出艺术家的理性智慧。除本节所举"转换"作品案例之外，本书中讨论到运用"转换"方法的新媒体艺术作品还有：米歇尔·鲁芙娜的影像装置作品《时光逝去》（图 4-18）和《化石》；李庸白的影像装置《破碎的镜子》（图 1-19）；夸尤拉的数字影像《夏日花园》（图 3-7）；奥拉维尔·埃利亚松互动装置《单色房间》；缪晓春的 3D 数字动画《最后的审判》（图 4-21）等。

### 4.2.3　重复

计算机上各种图形图像（CG）、视频影像和声音音响等数字媒体制作软件中对制作素材的裁切、复制和粘贴等基本功能，运用在新媒体艺术制作中，可以产生强大的"重复性"特征。因而，重复成为新媒体艺术造型语言中最具能量和最为普遍使用的方法。但同时最普遍的方法也最容易成为数字媒体艺术中烂俗的技术"行活儿"。在新媒体艺术之前，具有重复性和复制性功能的，是可以印刷制作的版画艺术和运用感光、洗印技术的摄影艺术。在当代艺术中，富有创造智慧的艺术家则把技术手段转换为艺术观念，如

波普艺术家安迪·沃霍尔的作品，大量使用重复性印刷方法将商业元素，转换成为波普艺术的语言标志。正是由于安迪·沃霍尔的创造，使得"重复"真正成为当代艺术最为流行的造型语言和表达方式之一。

在现代电影艺术中，运用重复语言的杰作，是著名电影导演谢尔盖·爱森斯坦（Sergei M. Eisenstein）的代表作《战舰波将金号》（Bronenosets Potemkin）中的"敖德萨阶梯"（The Odessa Steps）。在6分钟的片段里，爱森斯坦用了150多个镜头，不断重复发生在敖德萨阶梯上的沙俄军队枪杀平民的画面。影片运用不同角度、不同视点和不同景别的镜头反复拍摄，重复剪辑组接，不但扩展了敖德萨阶梯的空间，使阶梯显得又高又长；同时这种重复的画面和延长的时间和扩展的空间，也渲染了沙皇军队的残暴，给观众留下深刻印象。

新媒体艺术在"重复"的表现方式上，主要体现在两个方面：一方面，在艺术创作中，艺术家将创作素材进行反复多次的排列和组合，将同类素材重复中运用于一件艺术作品中，也就是对一种素材的反复运用；另一方面是指，艺术创作语言方式的重复性表达，也就是在艺术创作过程中艺术家运用了多重转换的语言方式将原有的材料进行一而再、再而三的转化并进行重复叙述，在不断重复转化过程中，艺术家的创作观念也随之而显现出来。例如，我们在前面讨论的以色列艺术家米歇尔·鲁芙娜的影像装置作品《时光逝去》，就是一方面将同一个动态的"小人影"形象进行无数次的重复与排列，形成整个展厅中四面墙都是由这些个"小人影"重复组合的影像画面。另一方面，她继续用同样的"小人影"并再次缩小，并与细胞培养皿进行组合，无数个"小人影"在培养皿中，或聚或散重复着同样的动作。

重复与排列的方式在一定程度上可以呈现出机械复制的感觉，无论是规则还是不规则的变化，重复排列所带来的复制感更强调了艺术家的主观意识，恰恰是这种人为的重复性，制造出难以抵制的视觉力量。

例如，韩国艺术家李庸白在第54届威尼斯双年展"韩国馆"的装置和数字影像系列作品《天使士兵》（Angel Soldier）（图4-23），运用数码摄影拍摄了无数鲜艳的各种不同种类的五彩花朵，并将花朵无限重复组合，再与士兵身上穿着的五彩花朵迷彩服融合在一起，制作为数字影像和装置艺术。影像中无数重复的花朵与士兵迷

图4-23　李庸白《天使士兵》，装置、影像和数码摄影，2011年

彩服上的花朵层层重叠和重复，相互遮掩，相互重合，把士兵手中的枪支武器隐含于无限重复的花朵之中。重复的美丽花朵，在视觉造型语言上将象征战争危险的枪支隐藏其中，仿佛一片繁花似锦、盛世太平的美好生活景象。反过来说，在一片重复罗列的繁花锦簇之中，却潜藏着战争的威胁与社会的不安。

重复是当代艺术和新媒体艺术的表达方法，它适用于任何媒介与材料的艺术类型。艺术家在创作中，不断重复地运用某一种方法、某一种元素、某一种造型、某一种材质、某一个动作等，都可以从一种语言表达方法中，最终形成艺术家的创作观念。当代艺术家西格里特·兰道（Sigalit Landau）是第54届威尼斯双年展"以色列馆"代表艺术家，"以色列馆"的主题是"视而不见的情感"（*One Man's Floor is another Man's Feelings*）。她的作品一如既往地使用与生命和时间有关的材料——水、土和盐来进行创作。无论是装置，还是影像作品，她都喜欢运用重复的方式表达她的思想。其中她的一部单屏影像作品（图4-24），表现的是在俯视画面中，三名年轻的裸体女人从大海向沙滩跑过来，俯身用双手在沙滩上深深地划出一道道手指的痕迹，但紧接着留在沙滩上的手指痕迹就被迅速扑打过来的海浪抚平，裸女和海潮一遍又一遍地重复着她们各自的动作。缓慢的节奏，重复的动作和潮水，在优美的影像画面中呈现出了温柔的女性魅力和强大的思想张力，让我们在欣赏中不禁思考生命和物质的存在方

图4-24　西格里特·兰道《视而不见的情感》，单屏影像，2011年

式。现实生活中，无论任何事物，无论伤痛和苦难，还是战争和灾难，都会在不断重复的时间过程中发生变化，直至逐渐消失。

在新媒体艺术中，重复的形式语言，是一种在数字媒介和技术的思维方式下形成的具有观念性和仪式性的语言表达，就像巫术中原始歌舞的动作和宗教仪式中人与神的交流和沟通，常常是重复性的话语，既简单又丰富，既浅显又深刻。重复性的语言，往往将自然中所形成的美感和秩序，转化为一种心灵秩序，从而把艺术语言和形象转化一种观念，使人们在重复的语言思维和认识中得到强化。

例如，意大利艺术家保罗·卡内瓦里（Paolo Canevari）在第52届威尼斯双年展的影像作品《跳动的骷髅》（*Bouncing Skull*）（图4-25），在被战火摧毁的残破不堪的城市建筑物旁边的空地上，一个男孩儿一直在认真而熟练地踢着足球，当踢足球的男孩从远景一边踢球一边走近镜头时，观众可以清晰地看见男孩脚下的那个"足球"原来竟是一个头盖骨！这个充满活力、专心敏捷的男孩儿，在废墟中总是重复的动作和他脚下一直滚动的骷髅，不断在观众眼前重复，而男孩却习以为常，仿佛在他脚下踢的不是骷髅，而就是足球。这一被战火摧毁的建筑，是在贝尔格莱德（Belgrade），被炸毁的是斯洛博丹·米洛舍维奇（Slobodan Milosevic）总统的塞尔维亚（Serbia）军队总部大楼。在影像

图 4-25　保罗·卡内瓦里《跳动的骷髅》，单屏影像，12 分钟，2007 年

中，小男孩在废墟中踢足球（骷髅！）这一不断重复的动作，不但给我们带来了战争残酷的警示，而且，男孩的重复动作，更加深刻地揭示了人们对战争的习以为常和麻木冷漠。影片以简练的寓言式语言，表现少年已经习惯接受战争和暴力，这比战争本身更可怕的反战思想主题。

综上所述，"重复"既可以是在一件作品中某一种媒介材料的重复运用，也可以是作品中的内容和形式的不断重复。运用重复方法的新媒体艺术作品，在本书中不胜枚举。

## 4.2.4　拟像

"拟像"理论的重要理论家让·鲍德里亚（Jean Baudrillard）认为，正是传媒的推波助澜加速了从现代生产领域向后现代拟像社会的堕落。而当代社会则是由大众媒介营造的一个仿真社会，"拟像和仿真的东西因为大规模的类型化而取代了真实和原初的东西，世界因而变得拟像化了"[①]。正是基于这样的认识，鲍德里亚认为我们通过大众媒体所看到的世界，并不是一个真实的世界，甚至因为我们只能通过大众媒体来认识世界，真正的真实已经消失了，我们所看见的是媒体所营造的由被操控的符码组成的"超真实"世界。鲍氏理论仿佛一针见血地指出了新媒体艺术在数字技术操纵下的本质特征。利用一切手段模拟现实和仿真，一切事物都可以在（数字）媒介中存在，一切都可以在模拟世界中被感知，模拟真实以某种模式和符号取代了现实真实，那么现实世界将是由模式和符号决定了的世界。这便是一个新媒体艺术的世界。那么，模式和符号也变成了控制这个世界的方式。

在第 54 届威尼斯双年展上，印度艺术家奇奇·斯卡利亚（Gigi Scaria）的互动影像装置作品《来自次大陆的电梯》（*Elevator from the Subcontinent*）（图 4-26）恰恰安置位于展厅中一个"电梯"所在的位置，不知道情况的观众，还以为这就是一个真电梯呢，实际上是艺术家模拟的一个狭窄的电梯间。观众一走进"电梯间"，投放在观众前面的影像，是在欧洲的老电梯里常见到的，露在电梯间外面向上或向下移动的墙壁景象，观众就仿佛站在真正的电梯间里，身体随电梯向上移动，每升到一层楼的时候，电梯铃声一响，移动的影像就会停止，观众就仿佛感觉电梯停了，实际上是向下移动的影像电梯停止移动了。艺术家正是运用拟像的表达方式，利用影像投影技术营造出一个虚拟现实的

---

[①]　参见：百度百科"拟像理论"。

电梯空间，它所产生的视错觉给观众带来对以往经历过事物的新体验。

拟像或称为戏拟、戏仿，都是艺术家以虚拟的造型形式模拟现实世界中事物某种具有特征性的现象，进行各种不同方法的转换，以独特的语言方式表达了事物的本质特征，从而获得了观众的认同与接受。

例如，中国艺术家徐冰的新媒体艺术作品对话软件装置《地书》（图4-27），就是运用拟像/戏拟的方法，从几个维度对现实事物进行了模拟和转换。第一，《地书》模拟了计算机的输入输出方式。无论从艺术家的构思、设计和制作，还是参观者的参与、体验和互动，双方都离不开运用计算机的输入输出方法，作品才得以最终呈现出来。前者从艺术创作方面是常规现象，但参观者在观赏一件艺术作品时，也必须在计算机前用输入输出的方式参与互动，是极具创造性的案例。徐冰将其在世界各地公共空间中收集到的各种符号化标识图案进行筛选和编程，制定了输入输出程序规则，进行设计和制作。观众则根据设计程序和规则进行操作，以实现艺术家的目标要求。观众在计算机里输入英文或中文句子，屏幕上就会出现将英文或中文转译出的，从现实生活中收集来的与输入的文字内容相对应的标识图形。为此，徐冰还制作了"字库"软件，可以起到"字典"的作用。第二，《地书》以各种图标符号模拟文字书写和阅读的表达顺序，按照图标的表意内容将它们进行组合排列。徐冰把原本没有关系的图标按照文字叙述方式排列出具有文字内容的句子，使没有文字表达和阅读能力的人，可以用图标符号与他人沟通、交流和对话。实际上，双方交流的过程就是拟像/戏仿的过程。第三，《地书》不只是停留在计算机上和展览中，供参观者观赏、参与和互动体验。徐冰还按照实体书的正式出版物那样，出版了一本实体小说《地书：从

图4-26　奇奇·斯卡利亚《来自次大陆的电梯》，互动影像装置，3个背投影像，微型自动控制系统开关门，7ft×8ft×8ft，9分30秒

图4-27　徐冰《地书》，对话软件互动装置（细节），2008年

图 4-28 徐冰《地书》，出版物细节，版权页和目录，2012 年

点到点》（图 4-28）。"经过七年的材料收集、概念推敲、试验、改写、调整、推翻、重来，现在终于作为一本有国际书号的书正式出版了。这是一本连版权页都没有使用一个传统文字的读物，也是一本在任何地方都不用翻译的书。"①

新媒体艺术的表达方式与当代艺术一样，不受媒介材料的限制，也不受艺术门类的制约，并超越它们的限制和制约。以理性为基础，以方法为条件，从而形成了新媒体艺术独特的语言表达特性。拟像的表达方式可以在装置艺术、影像艺术和数字动画等不同艺术类型中尽情表达。艺术家参照和模拟的并非某些真实的物品、某个真实的世界或某个参照物，而是让一个符号参照另一个符号、一件物品参照另一件物品。

"拟像"理论作家 M. 皮瑞拉（M.Periola）说："传播媒介所取得的天马行空般的巨大成功，即在于它破坏了原形与从属副本之间可能存在任何对照性和对抗性，这种比较消失在完全不同于以前引出原创性空间、时间和社会文化背景下的，对于生活方式眼花缭乱的复制之中，这种传播并不引导任何共性，只是引出对于个性的认识。"② 当代艺术家对事物或景物进行的模拟，重新构建貌似真实的虚拟现实，逼真地模仿了人们对客观世界的感知经验。拟像的方式把艺术作品中所呈现的事物和形象，与作品之外的艺术和现实中已有的事物及我们曾经的经历和感受联系起来，形成了一种独特的当代语境。这种拟像实质上直接反映了人的意识中或潜意识中的心理活动。

当代艺术的语言方式——拟像在新媒体艺术中的运用屡见不鲜，它不是简单地攫取和照搬生活中的素材，而是有一个转换的过程，使原有的素材经过放大、缩小、夸张、变形等转换手法。艺术语言形式的灵感往往是艺术家来自对现实生活、自然现象的独特感受和敏锐的艺术洞察力，以非常规的思维将事物通过具体材料置换到常规的环境之下，为观众带来不一样的视觉感受和思维冲击，以获得强烈的艺术效果，表达了艺术家对事物的独特视角和与众不同的观察与判断。

除此之外，运用"拟像"方式的作品还有：约翰·杰拉德《西部旗帜，仿锤顶油由，得克萨斯》模拟美国西部油井井喷的数字黑色旗帜（图 3-6）；李庸白《破碎的镜子》中破碎的仿真镜子（图 1-19）；米歇尔·鲁芙娜《时光逝去》"培养皿"中的小人（图 4-18）；等等。

特别应当注意的是，在新媒体艺术的表达方法这一节里所讨论的新媒体艺术各种不同的表达方法，它们之间不是孤立存在和进行的，而是相互依存和相互融合的，在各

---

① 徐冰著. 地书 [M]. 桂林：广西师范大学出版社，2020：123.
② 佐亚·科库尔，梁硕恩. 1985 年以来的当代艺术理论 [M]. 上海：上海人民美术出版社，2010：356.

种表达方法中,你中有我,我中有你。组合中有重复,重复中有转换,转换中有拟像,反之亦然。它们之间常常是同时进行、共同表达的,绝不可以把它们孤立地分裂开理解。实际上,我们可以回顾一下书中所列举的新媒体艺术作品,无不都运用了以上这些方法。

## 4.3 美学特征

新媒体艺术是以数字平台为创作媒介,以艺术想象与科学技术相结合为创作方法的当代艺术。从艺术创作角度来看新媒体艺术,无论它的数字化和技术性多么高端复杂,作品所展现的交互方式多么令人惊奇,艺术家的表现手段呈现得多么出人意料,作品在视觉效果上多么令人眼花缭乱,作品信息的主体与客体之间和网络链接设计得多么巧妙和不可思议,新媒体艺术都具备了当代艺术的美学特征。因而,新媒体艺术的本质属性是当代艺术范畴,新媒体艺术的美学特征与当代艺术的美学特征是既有一致性,也求其独特性。

### 4.3.1 媒介语言的实验性

作为当代艺术范畴的新媒体艺术,其媒介特性主要表现在数字媒介和数字技术上的虚拟性方面,在此基础上,它可以呈现出数字化的影像艺术、3D 动画艺术、互动装置艺术、虚拟现实艺术、远程网络艺术、人工智能艺术等艺术类型,并产生出各自艺术类型独特的媒介语言。由此可见,数字媒介本身就具有强烈的实验性特征。数字媒介的实验性不仅是指艺术作品的创新性和独创性,还表现在艺术家与数字技术工程师共同合作,从构思到创作过程中对媒介特性的考察和对数字技术的研究。实验性体现在以下几个方面。

(1)技术实验。数字技术的发展迅速得令人称奇,新媒体艺术家每一件作品的构思,都离不开对数字技术的不断实验和对计算机软件的重新编程。为艺术创作进行编程设计就是对数字媒介的艺术实验,数字技术应用于新媒体艺术语言和思想的表达,不是对数字技术训练有素的熟练掌握,而是针对艺术家欲意表达的思想和想象进行程序编算和实验,以达到和满足艺术家构思和创新艺术作品的所有需求。而传统艺术在技术上则常常是对某一媒介和技法经过长期训练后驾轻就熟的展示。

(2)媒介实验。艺术家对新媒体艺术作品不断创新的呈现方式和思考方式,以及新媒体艺术在媒介上的特殊性,为艺术家的想象力和对新媒介的表达与转换方式都提供了富有挑战性的实验空间。由于注重表达思想观念,注重解决艺术语言问题,注重艺术手段的独创性,当代艺术试图运用任何材料和媒介进行艺术创作来寻求艺术作品的媒介、语言和观念的统一性。当代艺术强调艺术灵感的来源是对现实生活和精神情感的真实感受,强调运用创新的艺术语言表达内心的真情实感,为此,新媒体艺术家对产生艺术灵感的媒介材料必须进行考察、实验和研究,对如何运用媒介材料和如何表达艺术语言所进行的实验、扩展和转换,是当代艺术和新媒体艺术都面临的重要实验内容。

（3）观看实验。除了在数字技术和数字媒介上的实验，当代艺术也极为注重对观看方式的研究和实验，同一件作品在不同的空间环境具有不同的展示和观看方式，这是新媒体艺术区别于传统艺术的重要所在。新媒体艺术的互动性不仅仅是一个如何实现和展示作品的技术性问题，更重要的还是一个观众与作品之间互动的交流空间。阿斯科特说："现在艺术家面对世界的窗口变成了通往数据空间之门。随着画廊从橱窗展陈转变为运营中心，博物馆必然会成为一个合作实验室。"①

在第54届威尼斯双年展"威尼斯馆"中展出的意大利当代伟大的影像艺术家法布里兹奥·普莱西（Fabrizio Plessi）的影像装置《直立的海》（Mariverticali）（图4-29），作品的视角既独特又显得宏观，整个作品分为两个部分。一部分是在"威尼斯馆"内的几艘竖立游划艇上，安装了一个被分为4个画面的长形电视屏幕，长形屏幕内是不断重复的蓝色海浪，通过影像发出的蓝光和声音使游船里面的海水呈现各种形态的变化，给人感到视角独特的是作品中的海水不是承载着船只，而是被船只承载其中，仿佛和船只一起直立起来，会让人不禁联想到"水可载舟，亦可覆舟"（《荀子·哀公》篇）的中国古训。同名作品的另一部分（图4-30）是在另一个展室，是三个竖立的画面中放映着三个形态各异、不断翻滚、涨潮上升的黑白影像的海水，浪花升腾，令人感动，既有一种在大海上站在游船上航行的庄严感觉，同时又有一种在水族馆的玻璃墙外观看海水变化的轻松感。作品不同的呈现形态，产生不同的观看方式。它仿佛让你寻找到对生命的耐心，并和世界保持一个良好的互动关系。

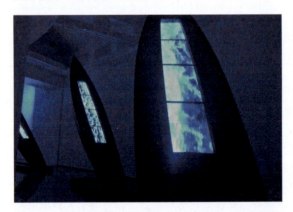

图4-29　法布里兹奥·普莱西《直立的海》，影像装置

图4-30　法布里兹奥·普莱西《直立的海》，三屏数字影像

影像艺术的数字化处理，为艺术家的奇思异想提供了极大的方便，除了对视觉因素的形式语言研究和在时间上进行观念性实验之外，艺术家还将注意在表达主题思想和观念方面，结合特定的观看方式进行实验和创作。以色列艺术家米歇尔·鲁芙娜在关注人类的历史和命运这一主题上，从未停歇对数字媒介和数字技术在表达方法和呈现方式/观看方式的实验。她的新媒体艺术作品不但在语言表达方法上富有创造性，在呈现和观看

---

① 罗伊·阿斯科特，著．袁小濛，编．未来就是现在——艺术，技术和意识[M]．周凌，任爱凡，译．北京：金城出版社，2012：94．

方式上也是极为独特的。她总在不断尝试重复性的，如同象形文字状的人形影像与投影载体的关系，以此获得新的视觉语言。影像装置《化石》（图4-31）是米歇尔·鲁芙娜在第5届上海双年展上的一件极其精致和富有历史感的作品。"米歇尔·鲁芙娜运用数码录像和计算机制作的当代技术将影像投放在从无名年代遗留至今的石块之上，这些动人心弦的奇妙录像装置让人们聆听到

图 4-31　米歇尔·鲁芙娜《化石》，影像装置

历史与今天的窃窃私语。排列成或行或舞的人影构成了数码时代的新文字，铭刻在似乎永恒不变的天然材料背景之上。"[①] 它将如同人类最古老的象形文字的人形符号，投映在真正古老的远古石器上，并在展出珍贵古文物的展柜里展示，就像她的影像装置《时光逝去》里的无数个移动的小人在"培养皿"里像花朵开放一样聚集散开。《化石》也仿佛不是一件新媒体艺术作品，而是一件件在展柜里存放了几万年的仍富有生命气息的珍贵"化石"。无论在数字媒介和物质材料的运用和组合上，还是在作品的展示和观看方式上，《化石》都表现出了媒介材料、影像语言和观看方式的独特实验性。

实验性是当代艺术最为重要的美学特征，它不但表现在对媒介材料语言的实验，还表现在对各种艺术类型的融合性实验。没有一门艺术像当代艺术那样融合了所有艺术门类和形式，当代艺术不排斥任何传统艺术形式和媒介材料，融合了绘画、印刷、摄影、音乐、戏剧、电影和网络、数字艺术等不同艺术门类，产生了装置艺术、行为艺术、影像艺术和互动艺术等融合了多种媒介材料的当代艺术形式。由此可见，当代艺术不排斥和拒绝任何材料和媒介运用于艺术创作之中，表现出强烈的融合性特征。因此当代艺术也被称为实验艺术。新媒体艺术同样如此，它以无比开放的胸怀融合各种类型的艺术样式，在新媒体艺术的大舞台上同放异彩。

新媒体艺术在艺术家和科学家的共同努力下，进入社会大众的应用领域，走入了社会生活之中。随着数字技术和网络信息的发展，新媒体艺术将不断在艺术、文化、传媒和科学技术等学科中有更多新的发展。从 2011 年威尼斯双年展"德国馆"作品中，可以集中感受到一个当代艺术家为表达一个中心主题，使用不同类型的新媒体艺术形式，体现出当代艺术实验性的美学特征。在德国馆"年夜厅"中展出了刚刚去世的艺术家克里斯托弗·施林格赛夫（Christoph Schlingensief）的作品，利用多屏幕影像、数字动画、装置艺术、画报图片、实验戏剧和电影等多种媒介和艺术形式布满了整个展馆，展馆被布置得如同一个神圣的教堂。这一组作品直接描绘和表达了艺术家自己的疾病，以及艺

---

[①] 方增先，许江.2004 上海双年展 影像生存 [M].上海：上海书画出版社，2004：156.

图 4-32　克里斯托弗·施林格赛夫《恐惧教堂对内在异种》，影像，装置，动画，电影，戏剧，2011 年

家对生命、灾难和死亡过程的独特体验。

在克里斯托弗·施林格赛夫的《恐惧教堂对内在异种》（*A Church of Fear vs. the Alien Within*）（图 4-32）作品中，参观者可以坐在搭建的像拍摄电影场景一样既像教堂又像电影院的长椅上，观看圣坛上放映的三部短片。这三部短片分别记录了艺术家克里斯托弗·施林格赛夫幼时给自己洗澡的场景、他肺部的 X 光片及蛆虫啃噬一只死兔的过程，所有作品反映了艺术家如何回顾自己的生命，以及看待即将到来的死亡。墙壁上挂着一系列图片，展示了施林格赛夫在非洲布基纳法索（Burkina Faso）成立的"歌剧村"（Opera Village）及当地的风土人情。展厅里还安置了许多他的装置艺术和数字动画作品，播放着瓦格纳歌剧和《圣母颂》，伴随着艺术家的独白，诉说着他对死亡的恐惧。以克里斯托弗·施林格塞夫为代表的德国馆获得第 54 届威尼斯双年展"最佳国家馆金狮奖"。

### 4.3.2　互动体验的在场性

在传统美学思想中，审美主体与客体之间始终保持着一种距离感，审美活动在距离感中得到规范和界定，因而获得相应的审美感受。传统美学思想认可由艺术家掌握着艺术作品和观众之间的主动权。这是一种单向审美方式，因而观众和艺术作品之间的审美活动是单向活动和单向信息传递。艺术家是艺术作品的主体，观众只是被动的接收者和观赏者。比如，我们要欣赏莱奥纳多·达·芬奇（Leonardo da Vinci）的原作《蒙娜丽莎》（*Mona Lisa*），只能是在巴黎卢浮宫（Musée du Louvre）隔着玻璃远距离来欣赏她。在欣赏宋代画家张择端的《清明上河图》时，也只能在北京故宫博物院的玻璃展柜里看到原作，或者在精美的画册中欣赏印刷品。接受美学（Receptional Aesthetic）出现之后，开始注重艺术活动的创作者、艺术作品以及欣赏者之间的动态接受和交流过程，思考观众对艺术作品的接受、感应与反馈和他们的接受效果在艺术社会功能中的作用。

交互艺术的"在场性"（Anwesenheit）是指艺术审美活动中，艺术作品的观赏者和体验者与艺术作品所必须具备一种在场参与状态，而不只是间接的观赏，它是艺术主体与客体在现场发生的一种直观呈现的关系。新媒体艺术的在场性强调艺术作品在介入展示空间后与参与艺术作品群体间的相互关系。展示空间的范围可以是美术馆、艺术区、公共场所、商业中心等实体空间，也可以是网络和数字媒介的虚拟空间。新媒体艺术在场的关键在于现场与观众和参与者的交互体验，毫不夸张地说，没有作品与体验者的在

场互动,并在互动中完成作品的全部过程,就没有新媒体艺术互动作品的存在意义。其目的就是通过这种特殊的审美体验与交流方式,形成一种公众与艺术作品的直接参与和身份转换。让原先的观众在与新媒体艺术作品的参与和体验中,思考"我"不仅是艺术作品的观赏者(观众),也是艺术作品的参与者,甚至是创作者(艺术家),使"我"(观众)在这种互动艺术的在场体验中,产生一种强烈的主体意识。所以,罗伊·阿斯科特说:"相比传统意义上的艺术将重心放在外表和其所代表的含义,今天的艺术关心的是互动、转换和出现的过程。"① 新媒体艺术的互动性和在场性,也并不仅仅都表现在那些触摸键和按钮上,那些发出声音和扭动身体的感应链接中。实际上,最好的互动艺术的在场性,常常是在不知不觉中开始和进行的。

在第 50 届威尼斯双年展"丹麦馆"代表艺术家奥拉维尔·埃利亚松的互动装置作品《单色房间》(*Room For One Color*)(图 4-33)展厅,笔者经历了一次神奇的全然不觉的互动体验,如果不是本人亲自在场参与互动体验,根本无法深刻理解和感受到互动艺术"在场性"妙处:威尼斯双年展"城堡花园"(Giardini di Castello)国家馆展区,笔者在焦灼的阳光下匆匆走进一个展馆,进入展厅,看到里面笼罩着黄色的灯光,白色的墙体全部被黄光映照成黄色。黄色光线下的展厅内空无一人,既没有装置,也没有影像作品,笔者以为这可能是一个灯光实验室?觉得枯燥乏味没有意思,正要离开展厅向外面走去,却迎面走进来一个穿着吊带背心的美丽女孩,让人惊讶无比!此时,不是因为她的美丽感到惊讶,而是看到在展厅里的黄色灯光下,她美丽的脸色和肤色不同往常,竟然如同黑白照片一样,是黑灰色的!此刻,笔者马上明白了我和她一样都在作品之中,都与作品发生互动,都在成为作品的一部分。"她"与"我"在作品中相互观看,由惊转喜,都会心地笑了起来。

奥拉维尔·埃利亚松《单色房间》的绝妙之处,在于它的互动方式:假如展厅中只有"我",没有其他"观众",笔者就会转身离去,完全不知道自己与作品发生的互动关系。如果"我"没有看到刚进来女孩的脸色皮肤在黄色灯光下是黑白色的,"我"就不会知道自己的肤色在作品的黄色灯光下也是黑白的,就不会知道"我"已经与作品互动

图 4-33 奥拉维尔·埃利亚松《单色房间》,互动装置,2003 年

---

① 罗伊·阿斯科特,著. 袁小濛,编. 未来就是现在——艺术,技术和意识 [M]. 周凌,任爱凡,译. 北京:金城出版社,2012:94.

了。因为，在这同一个黄色光线下的空间内，"我"的皮肤也同样是跟黑白照片似的。同样，"她"只有看到"我"，才会意识到自己也在与作品互动。因此，"我们"都是作品的一部分，在展厅中，"我"问可否给"她"拍个照，"她"一下就明白了"我"的意图，爽快答应。引号中的"我"和"她"，可以是任何一个人——既是观众，也是作品；既是作品的体验者/参与者，也是作品的创作者。如果没有观众（极为有意思的是，如果只有一个观众，没有第二个观众）进入这个《单色房间》的黄色展厅与作品参与互动，"我"或"你"就看（实际上是感受）不到自己在作品中的改变与转换，这个作品就如同不存在一样没有任何意义。

互动艺术的在场体验，常常会产生令人愉悦的参与感，《单色房间》在轻松体验的同时，会给人带来严肃的思考。它让人思考在与作品的互动中，是如何不知不觉中发生改变和转换的。在现实生活中，我们不是常常会忽然感悟到，自己在某种环境下、某种规范下和某种思想影响下，自己的思维、语言和行为在悄然发生改变而自己全然不知吗？

实际上，互动艺术产生的目的和意义就在于观众与作品交流沟通的互动中发生转换与改变。一方面，互动使作品的形态发生改变，例如，杜震君的互动装置《人鲨》和荷兰混合制作小组的互动装置《触摸我》，两部作品的屏幕都在与观众的触摸互动中发生改变。另一方面，互动使观众/体验者的身份发生转换，观众从以往的旁观者/欣赏者在与作品的互动中转变为参与者/创作者。例如，德国艺术家贡萨罗·迪亚兹的光影互动装置《遮光》和在第5章将要讨论的德国艺术家沃尔夫冈·蒙克（Wolfgang Münch）和谷川圣（Kiyoshi Furukawa）的声音互动影像装置作品《气泡》（*Bubbles*）等。

互动艺术在虚拟空间下的在场，其自由度与参与性相比实体空间更加灵活自由，观众不受限于场地、距离、周边环境氛围，而是可以更便捷实时地与作品发生联系。交互艺术的在场性，可以说是人与作品、空间的关系，是其存在于物质世界的依据。因此，可以理解这种在场性也是空间与心理的相互作用。

互动艺术的在场性是计算机技术和新媒体艺术的重要特性，它与传统艺术所不同的是，它可以与观众/体验者进行交互性沟通和交流（Interactive Communication）。事实上，互动体验的在场性除了数字技术所带来的过程和结果外，更重要的是当代艺术观念和表达方式所决定的。它不仅仅使新媒体艺术具有交互特征，当代艺术同样具备交互性。因此，在场性也是当代艺术的重要特征，是艺术家通过其作品与观众的参与和体验，将艺术家的思想与创意延伸到观众之中，在其联结、融入、互动、转化和呈现过程中，公众的参与使人们对艺术作品更加理解和亲近，形成某种直接介入和对话，并最终完成艺术作品。"互动艺术的话语的力量在于艺术家将内容的创作留给作品的用户，而致力于创造情境、多重情境，从观赏者的互动中寻找那些能最好引导新意义、新图像、新结构出现的情景。"[①]

---

① 罗伊·阿斯科特，著.袁小潆，编.未来就是现在——艺术，技术和意识[M].周凌，任爱凡，译.北京：金城出版社，2012：199.

### 4.3.3 思想观念的多义性

当代艺术的活力和灵魂,在于艺术家摈弃和超越了传统艺术通过娴熟的技巧和技法,对现实生活进行生动如实的描绘和再现的表现模式,而是以新思维和新方法表达对现实生活从现象到本质的观点和态度,运用各种他所研究和实验过的媒介材料进行组合与重构,转换为独特的语言方式,并创作出新的形象,从而充分发挥出艺术家主体能动的思想性和创造性。正是由于新媒体艺术以当代艺术的思维和方法,不是描摹现实生活的表象,而是表达了人类最本质的思想情感和心理愿望,所以,新媒体艺术借助数字技术和媒介所创造的艺术语言,直达人的内心世界。人们可以从自己的人生经历、知识结构、视野阅历和精神情感中,对各种类型的新媒体艺术作品发出各自不同的解读、联想和感悟。即使是面对同一件新媒体艺术作品的同一种互动方式,不同的体验者和参与者,因年龄、身份、阅历和知识背景不同,都会产生不同的理解、感受和思考。

新媒体艺术中的多义性,正是促使艺术家与观众通过数字技术建立起多样化的信息传递与交流,促成了艺术在传播与接受两者之间的信息反馈。同时这种反馈会因个体的审美心理不同而产生多义化,而正是这种多义化的产生和反馈,成为艺术家不断创新和突破的意义和动力。20世纪中期以来,前卫的后现代主义思潮出现后,思想表达成为艺术家所追求的目标,并且一直持续至今。艺术家观念的多元化、多义性充分体现在各式各样的当代艺术作品之中。

艺术家的身体是艺术家进行艺术创作和实验的重要表现对象。一方面,可以方便艺术家对其表现对象进行观察、比较和研究,使艺术家在创作过程中可以更好地进行自我反省、证明和判断艺术实验的过程和效果;另一方面,艺术家运用自己的身体进行创作实验,不因受肖像权等知识产权的影响,而导致艺术实践无法持续进行。因此,艺术家的身体常常在自己的艺术实验中,既可以是表现和实验的对象,抑或称为创作的媒介和材料。中国艺术家宫林的三屏影像作品《土》(图4-34)和影像装置《潮汐 潮汐》等作品,都是艺术家以自己的身体为模特进行翻模和转换媒介材质之后,进行拍摄制作的。"冰人"系列和三屏影像作品《土》在世界不同国家展出时,由于文化差异,常常会使观众产生不同的理解,但都归因于不同文化背景对生命主题的不同解读和不同感受。西方观众认为"冰人"的融化过程,以及与空间环境的融合,表达的是一个世界性主题,它揭示了全人类面对气候变暖现象的思考和行动,带给观众关于全球性气候变暖的警示。而有的中国观众则在"冰人"和三屏影像《土》中看到了佛学对事物发展"成、住、坏、空"的基本内涵,认为影像作品形象地诠释了佛教信仰中关于"六道轮回"的思想观念,为人们带来关于"生命轮回"的深层思考。也有观众会把这个作品当成一面镜子进行艺术和现实的观照,在这个"类我"的"冰人"身上,看到自己生命的过程和存在的价值和意义。可以看出,在不同的文化、教育和视野背景下,观众对于作品会拥有不同的感受和阐释,这正是以表达思想观念的新媒体艺术作品和艺术家抓住了表达事物的本质特征,因此艺术作品才能产生多义性的原因之一。从另一层面来说,这种多义性也可以看出观众层面的多元化,艺术创作的界限更加开放。

新媒体艺术作品的多义性,来自艺术家当代艺术思维和表达方式的不同实验,无论

是装置、影像，还是网络和互动，都超越了现实的表象，甚至超越具象的真实，以表达具有抽象性和概括性和人类普适性的思想观念，而不是表现某个具体的题材、故事和事件。所以，人们才会在与作品的参与、体验和互动中，感受到各自的成长和经历、遭遇和命运、理想和愿望等。例如：米歇尔·鲁芙娜的影像装置作品《时光逝去》，艺术家将无数符号化的人物缩小后与细菌培养皿进行组合，我们既可以看到个体生命在人类众生之间的渺小和短暂，渺小得使人类对其自身价值产生了怀疑，而它的短暂又使人类对自我短暂的生命产生惊恐。我们还可以看到人类的历史和灾难，看到无休止的战争给人类带来的漫无目的的迁徙和流放，如同无始无终的电影，既是残酷的现实，又如没有边际的梦魇。

图 4-34　宫林《土》，三屏影像，9 分 50 秒，2004 年

新媒体艺术无论在艺术风格、创作手法、主题类型还是在思想观念上，都为形形色色的当代艺术带来一片更加五彩缤纷的广阔天地。但是，无论艺术家使用何种媒介和材料，艺术风格如何独特，艺术手法如何新颖，都没有离开人类思想的一些基本观念。它是驱使艺术家煞费苦心、竭精尽力去表达艺术家内心自我意识和精神情感，表达艺术家对世界的探知与看法，对人生的理解与感悟的根本动力。《当代艺术的主题——1980年以后的视觉艺术》一书，概括性地列举了"过去 30 年间在艺术实践领域里一直广为流传的 7 个主题——身份、身体、时间、场所、语言、科学和精神性"[1]，从 7 个方面分析和阐述了各种不同类型艺术家的创作思想和基本主题。由此可知，尽管新媒体艺术有其与传统艺术不同的媒介特性和技术特性，但是作为当代艺术创作，必定是由观念驱动技术、观念带动手段的艺术创作。因此，如果以当代艺术家身份进行新媒体艺术创作，观念性必定是放在首位的。多义性来自对观念性的表达，当代艺术的观念性特征表现在不

---

[1]　简·罗伯森，克雷格·麦克丹尼尔. 当代艺术的主题——1980 年以后的视觉艺术. 南京：江苏美术出版社，2013：1.

是对某一现实事物和场景的主题性和戏剧性描述，而是根据艺术家的愿望和理想、情感和思想、思考与判断，借助某些富有代表性、符号化的形象和事物，运用挪用与组合、拟像与转换等当代艺术的语言表达方式来隐喻或象征艺术家的思想观念，因此，他的艺术作品所表达的内在含义是丰富而深刻的，广泛而多元的。所以，我们从新媒体艺术中可以看出在艺术家试图通过自己的艺术作品，表达什么思想观念，提出哪些前沿的或深刻的问题，引发观众何种思考和想象，运用什么样的语言方式，解决了什么问题和疑惑等。这些都是新媒体艺术家在当代艺术创作领域共同关心和永远追求的创作方向。

比利时女艺术家索菲·怀特纳尔（Sophie Whettnall）这样阐述她的影像作品《太极拳》（Shadow boxing）（图4-35）："我试图在影像中通过更普遍性的隐喻，在存在和能量需求方面——有时也通过消耗体力来阐释为生存、为创造、为融入自己而产生的暴力、无休止的争斗的永恒关系。"[①] 在她的影像作品中，一个硕壮的光头男子无休止地在一个女人面前挥舞拳头，女人对通过特殊方法拍摄的呈虚影状的男人的暴力行为熟视无睹，不动声色。没有情节和故事，但是却让我们清晰地感受到艺术家在影片中所欲意表达的是女性与男性在当下社会关系中的相互处境，看似相互之间没有

图4-35　索菲·怀特纳尔《太极拳》，单屏影像，16分钟，2004年

受到伤害，但女性却常常处于隐形的暴力包围之中。还可以这样理解：尽管看似强大有力的男人对女性有一种近在眼前的威迫，但男人这种威迫总是处于运动的虚影之中，其实，并没有什么可怕的。

如果艺术家利用数字技术和媒介进行创作或将新媒体艺术应用于某个领域，只是为了展现某种新技术的成果，或者通过新技术的应用来实现某种视觉效果，在艺术创作和作品呈现中并不表达作者的思想观念和语言智慧，都不能称为当代艺术，也不是真正意义的新媒体艺术创作。但是，可以称之为应用型新媒体艺术。例如，新媒体艺术可以应用在设计、建筑、舞台、电影、动画和会展等方面。上海交通大学媒体与设计学院的林讯教授认为："从创作角度看，新媒体艺术离不开数字媒介和技术，无论如何强调科学与艺术的完美结合，它的形式又是如何变化莫测，引发作品的交互方式和形式如何多样变化，交互设计的应用如何出人意料，信息主体与客体之间的联系和互动如何广泛分布和巧妙设计等。总之，新媒体艺术的创作必须是由观念驱动技术的艺术型创造，它的本质还是艺术，如果仅仅是为了展示新技术或通过技术应用来实行的创作不能称为真正的

---

① ＜Think with the senses. Feel with the mind. 52nd International Art Exhibition La Biennale di Venezia＞"Sophie Whettnall". 2007. P366.

艺术创作。"[①]

新媒体艺术表达思想观念的多义性，使作品在阐述方面存在着很大的不确定性，艾柯称其为"含糊性"。这种"含糊性"成为一种惯常的欣赏方式以外的可能，而且这种新的可能也会是优先于通过习惯和惯常所形成的固定的理解模式。在当代艺术中，艺术家认识到艺术作品观念的多义性，但多义性不是没有标准，而是没有标准答案。评判新媒体艺术的标准和当代艺术一样，是艺术作品的思想观念、媒介材料、语言方法三者的完美统一，缺一不可。而新媒体艺术因其技术性高还增加了一项技术手段的指标。正是由于新媒体艺术在以上几个方面超越了真实描绘某一事物的表层现象而表达人的思想观念，人们在欣赏具有多义性的表达思想观念的新媒体艺术作品时，会根据自己的知识结构、文化背景、人生经历和个人兴趣等，在艺术家通过创造和提供的一个富有基本逻辑与思想方向的框架内，看到和体验到自己的生活印记和思想的影子。我们在前面所讨论的国内外优秀新媒体艺术中就可以看出，越是好的作品，艺术家给观众留出去补充和体验的空间就越大。正如在第1章中所讨论到的贡萨罗·迪亚兹互动装置作品《遮光》里的那段含义深刻的文字所言，新媒体艺术和当代艺术作品在观众心里所呈现的样貌，完全取决于观众自己的认知、解读和感悟。

## 思考讨论题：

1. 通过《你的园林》或其他影像作品，举例分析影像艺术的媒介特性表现在哪些方面。
2. 装置艺术是一种艺术类型，还是一种表达方法？
3. 你见过的运用"组合""转换"的新媒体艺术是什么作品？谈谈你的感受和理解。
4. 现实生活中的"重复"现象和新媒体艺术运用"重复"方法作品有何关系？
5. 新媒体艺术的"拟像"与传统艺术的"再现"异同在哪里？
6. 当代艺术和新媒体艺术为什么具有多义性，而传统艺术作品却没有多义性？

---

① 林讯. 新媒体艺术 [M]. 上海：上海交通大学出版社，2011：226.

# 第 5 章　新媒体艺术与社会生活

## ——从文化产业应用需求到社会生活娱乐消费

今天，全球化的社会生活丰富而充盈，文化艺术、科学技术与人们日常生活的关系越来越密切。当人们谈论数字影像、装置艺术、网络交互、人工智能、VR、AR 和 3D Mapping 等新媒体艺术时，是否会忽然意识到，这些都已悄然进入我们的现实生活，而且在都市生活中无处不在。实际上，新媒体艺术离我们的生活并不遥远。

新媒体艺术的媒介特性和应用功能与当下人们日常生活发生着越来越直接的联系，新媒体艺术作品越来越受到来自社会大众和在数字时代出生的年轻人的喜爱。新媒体艺术的数字技术、表现手段和传播方式越来越强烈地体现在我们日常社会生活之中，网络的信息传播作用可以把新媒体艺术在表现形式和呈现方式上展示或传播到世界各地任何一个地方，让艺术呈现在城市生活中的每一个角落，甚至在我们日常生活的空气中都弥漫着数字化的新媒体艺术气息。

## 5.1 新媒体艺术的大众性

信息时代数字媒介与大众生活的密切关系，使新媒体艺术发展出与传统艺术不同的认识论与方法论。因此，艺术家和理论家都在关注新媒体艺术的发展趋向，探讨和研究新媒体艺术在各个领域的发展和应用，并逐渐建立起一套关于新媒介形式的新媒体文学、数字电影、新媒体戏剧舞台、新媒体音乐、数字摄影等门类不同的新媒体艺术研究体系和实践体系。新媒体艺术对社会生活的介入，改变了当下艺术的生态状况和人们的社会生活状态。从新媒体艺术的发展和演变历程看，新媒体艺术无论在技术研发，还是在表现形式上，都具有向社会和大众方向发展的趋势。

### 5.1.1 新媒体艺术与生活

当下，人们生活在新媒体无所不在的世界中。由于手机、博客、微博和微信等新媒介的出现和普及，人类的生活方式和生活空间发生了极大改变。新媒体艺术与大众生活的关系不仅表现在新媒体艺术直接应用于现实生活之中，还表现在新媒体艺术创作的灵感也常常来自现实社会的日常生活。新媒体艺术利用网络媒体这一大众交流平台，很好地体现出交互性和大众性的特征，不仅打破了空间与时间的界限，也让参与者可以自由地与作品和艺术家进行交流，体验只有新媒体艺术才能带来的功能性和娱乐性。新媒体艺术从国际当代艺术双年展的先锋领域逐渐向社会现实生活的不同方面延伸，新媒体艺术不仅体现了当代科技和当代艺术的成果，也承载了后现代社会状况的文化精神。它不仅改变了艺术的传统形式，也重新构建了艺术的文化内涵。应用于大众生活的新媒体艺术更加体现了这一特点，新媒体艺术适时地融入社会的生产和生活之中，建立了自身的应用性艺术体系。

社会生活中的新媒体艺术以各种不同类型和样式出现在大众生活的公共空间之中。例如，剧院的舞台设计和演出；机场、车站的候机、候车大厅的数字影像艺术；各类新技术、新产品发布会和高新技术行业博览会；奥运会开、闭幕式文艺演出；商场橱窗设计；都市广场的各类广告；地铁、公交车上的电视和电子广告牌；公共建筑物上的灯光演示设施；公园里的音乐喷泉和水幕电影等。现实生活中的移动通信、手机、互联网等应用软件的用户界面设计等，数字化高新科技应用于科研、航天、医疗、教育和工业等各个方面的广告设计和产品设计等，都展现了新媒体艺术与大众生活的关系。

自2008年北京夏季奥运会之后，数字化的开幕式大画卷让全中国人民都真切感受到了新媒体艺术与大众生活的密切关系。大众对新媒体艺术和新媒体艺术在社会生活中的应用逐渐有所认识和广泛接受。新媒体艺术以强大的传播功能和手段，也在潜移默化地影响着人们的审美感知，改变着人们的生活习惯，甚至重新塑造人们的思维认知。如今，人们的生活方式和审美感知都在逐步被数字科技产生的艺术创造力和想象力所改变，逐渐发生艺术生活化和生活艺术化的艺术新生态。新媒体艺术与大众生活有如下特点。

（1）现场参与性。

新媒体艺术无论是在美术馆还是在社会公共空间中展示，其互动性和参与性越来越具有普遍社会意义的大众文化特征，注重大众的审美意识、参与意识和提升社会环境的文化氛围，使公众有可能参与和欣赏到当代文化艺术和科学技术的新成果。新媒体艺术的传播特性和互动特性，实现了在公共空间和民众之间表达传播的可能性，使人们不必到美术馆就可以参与新媒体艺术的互动，产生高度的临场感。特别是在虚拟现实和信息技术条件下，欣赏者通过传感装置与虚拟环境交互作用，获得视觉、听觉、触觉等多种感知，并能按照观众自己的意愿操纵或改变虚拟环境。由于新媒体艺术作品生成的环境是模拟和仿真现实，因此会产生身临其境的现场感，观众必须在现场才能身受其感。更重要的是，现场参与和体验的作品是大众乐于接受和身心愉悦的。这种民主的、开放的公众参与过程，成为新媒体艺术重要的传播方式，也是新媒体艺术作为大众文化艺术与社会生活紧密联系的显著特征。

2008年北京奥运会期间举办的"合成时代：媒体中国"2008年北京国际数字媒体艺术展中的互动装置作品《接触我》（图5-1）是一个深受观众喜欢，积极参与互动，并可以在作品上留下自己身体痕迹的交互装置作品。作品的灵感来源于我们在办公或平时使用的扫描仪。艺术家将其作品设计成为一个大型感光扫描仪装置，可以将在"扫描仪"前参与互动的观众的身影扫描停留在屏幕上。每一个参观者只要将自己的身体或某种物品，接触并停留在"扫描仪"屏幕上，后退一段距离之后，就可

图5-1 荷兰混合制作小组《接触我》，互动装置，2004年

以看到自己身体的影像或物件的影像被扫描在大屏幕上，令每个体验者都会感到既惊喜又好奇。它使观众和作品之间的关系变得更紧密。观众既是作品的欣赏者、接受者，又是参与者和创作者。艺术家和观众都希望《接触我》可以成为一个永久的公共装置，比如在机场或火车站，如果有这样的作品，匆匆游客都可以在上面暂时保留曾经在此的印记，满足游客"到此一游"的心理。艺术审美过程与现实生活发生关联，是一种多么有意思的参与行为。

随着数字技术的不断发展和当代艺术观念的日益更新，各种类型和方式的新媒体艺术作品，不再只是艺术家独立表达思想观念的个体活动，新媒体艺术的创作思想和呈现方式也在从公众审美角度融入民众的生活现实，并且越来越多地以各种不同形式介入大众生活之中。一些专题性的具有文化产业模式的虚拟现实和人工智能沉浸式大型新媒体艺术，在商业中心、旅游景区和度假胜地等，给旅游者和参观者带来身临其境的现场体

验,让大众百姓在购物、度假和旅游等日常生活中就可以参与和体验新媒体艺术奇异的现场情境。

例如,世界知名数字艺术创意公司——韩国的 d'strict 公司,在韩国江陵设计制作了数字艺术体验馆"江陵艺术博物馆之谷"(Art Museum Valley Gangneung)。江陵市以其悠久的历史和灿烂的文化著称,被誉为韩国"关东八景"之首。d'strict 公司以"山谷"为主题,将位于长白山脉主干的江原道和反映江陵地区特点的景色,通过 12 组沉浸式新媒体艺术作品,在约 5000 平方米的空间中,呈现出数字艺术和技术极度具象既浪漫又现实的虚拟景观,让游览者感受到一个奇特的数字化江陵文化与自然景色。例如:在现场体验"无限瀑布"(Waterfall Infinite)(图 5-2),8 米高的数字瀑布在你面前倾泻而下,让参观者体验到一种身处超现实空间中脱离重力的壮阔奇观之感。在"花的宇宙"(Flower Cosmos)面前,绚丽缤纷的花瓣被风吹拂,化作五彩斑斓的色彩,春意盎然,生机勃勃,

图 5-2  d'strict 公司《江陵艺术博物馆之谷——瀑布》,虚拟现实,2021 年

鲜花和风的无限循环,创造出一个崭新的宇宙秩序。"海滩彩云"(Beach Cloud)由各种无穷变幻的彩云创造出梦幻般的美丽海滩,云彩在霞光中浸染,不断变换出神奇的形状和耀眼的色彩,呈现出一望无际的神秘海滩。在神圣的原始"森林"(Forest)中遇到神秘的灵魂,象征水、风、土、火的神灵白虎穿过森林,带来疗愈和恢复的能量等既真实又梦幻的虚拟现实奇幻效果。

虚拟现实如同身历其境的现场沉浸式新媒体艺术,与在自己家中或图书馆里欣赏传统艺术印刷品画册那样完全不可同日而语。数字技术制作的光影虚拟新媒体艺术,则必须在现场参与体验,才能在视觉、听觉、触觉和嗅觉等方面,全面领略和感受到数字技术和艺术所带来的视听震撼。而且,这也正是满足公众和普通参观者对欣赏新媒体艺术需求的重要途径。

(2)功能应用性。

由于新媒体艺术具有跨学科、跨领域的合作特征,新媒体艺术与社会生活的关系还表现在它不仅涉及计算机科学、工程学、信息学、艺术学、设计学、美学,还有心理学和社会科学等诸多学科,因此,这些学科和领域都在与新媒体艺术合作的过程中分享着新媒体所带来的艺术成果,或者反过来说,新媒体艺术都在这些学科和领域中汲取科技原理和创作灵感,并应用于各自领域所服务的社会生活之中。所以,新媒体艺术在人类社会生活中具有广泛的应用性和功能性。例如,以移动通信、移动计算和全球定位系统(GPS)为技术基础发展形成新艺术形式的移动艺术。新媒体艺术家们几乎已经对所有的通信和信息传播方式,如电报、传真、红外、微波、网络和移动手机、比率信号发生

器等相关的应用不断地进行探索、实验和尝试。移动通信这种被我们握在手中的实用新媒体艺术也不知不觉地成为人们日常生活中不可或缺的一部分,在当下以及未来,手机必将成为新媒体艺术最强大的实用载体。

数字屏幕多点触摸系统,是采用人机交互技术与硬件设备共同实现的,可以在没有传统输入设备(如鼠标、键盘等)的情况下进行人机交互操作。用户通过双手进行单点触摸以及单击、双击、平移、按压、滚动和旋转等不同手势触摸屏幕,实现随心所欲的操控,提取所需要的文字、图片和视频等信息。例如,用户可在购物广场观看高画质的产品广告,可用手指触摸橱窗屏幕表面,对展示内容进行选择查询。在博物馆通过数字屏幕触摸,查询你所需要欣赏的某件艺术作品的所有信息等。当一定时间内无人触摸时,系统自主播放设置好的广告或其他选定信息;当有人触摸时,则自动切换为互动式信息查询状态。多点触摸系统所需的主要设备有全息幕、纳米膜、投影机、控制主机、多点互动软件及其他辅助材料。其应用领域相当广泛,可用于展览馆、博览会、产品发布会和商场展柜等。

在现实生活中,更多的是运用数字技术和软件开发,将生活打造得更加艺术性,如具有艺术感官的餐厅。以数字影像艺术互动链接食物、餐厅、自然和空间环境,在强烈的数字影像视觉冲击下,增加食物和美食色香味的全方位体验,身临其境地沉浸在艺术、自然和未来之中。VR购物,即利用虚拟现实技术,以一种以前从未有过的情感化方式与虚拟环境相连接,让你完全沉浸在环境中,完成购物体验。另外,AR实时投影,通过3D投影、增强现实等技术,让顾客可以实时设计和改变脚上空白球鞋的图案和花纹,然后在90分钟内可以取货带走。交互健身装置,是通过传感器和体感运动(Kinect Sports)摄像头,判断跑步机的电机转速和肢体动作,从而将速度和跑步姿态,以"自然的力量"将形体数字化展示在跑步者面前的大屏幕。这样,在跑步时仿佛看到了"银河"。

新媒体艺术的应用性,也表现在艺术家以开放的思想,跨出纯艺术的界限,将新媒体艺术与实用的设计艺术结合起来,为新媒体艺术拓展出一个新的发展方向。现实社会的日常生活也为新媒体艺术创作和实验带来各方面的灵感,并将新媒体艺术从构思到创作,从设计到制作都直接应用于现实社会实际生活之中。例如,在第1章和第4章讨论的徐冰互动装置艺术《地书》,无论是将标志图案重新组合转换为可以代替在不同文化背景下可交流的视觉形象符号(图1-14),还是将展览平台上的系列互动作品转换可直接阅读的"立体书"或正式出版的"小说"等(图4-27、图4-28),对不同人群的阅读,尤其对少年儿童的益智等方面,无不体现出新媒体艺术在新的艺术观念和社会时代下的功能性和应用性特征。

(3)游戏趣味性。

以网络为载体的新媒体艺术最具代表性的当属网络游戏。它是一种集故事剧情、美术设计、音乐创作、3D动画和计算机程序等融为一体的复合性技术与艺术产品,既是新媒体艺术在游戏设计中的商业应用,又是一个集智力开发、游戏娱乐的文化产业。游戏艺术家为体现智能和趣味而设计电子网络游戏,新媒体艺术家也常常在游戏的趣味性和

智能性中寻找艺术灵感，创作出新的艺术作品。在开放的公共空间和互动性新媒体艺术作品中，都表现出强烈的游戏性和趣味性。

地面互动投影利用多媒体互动投影系统，采用计算机和投影显示技术来获得一种奇幻动感的交互体验，数字系统可在观众的脚下产生各种特效影像，使观众置身其中，适合参与互动趣味十足的节目。地面互动投影系统是由感应器、控制系统和显示系统三部分组成，参与者融入地面上的动态影像中，观众的形体动作如同计算机的鼠标，控制着地面投影的展示内容，产生互动。目前不单有地面互动投影，还有墙面、桌面等互动投影形式。

艺术家越来越多地注意到新媒体艺术的交互性体现出的趣味性，数字媒体设计师更加关注观众或用户在交互过程中的愉悦、兴趣、美感和是否具有启发性和激发想象力等，因此在展览展示中的新媒体艺术作品，既要考虑到艺术创作和设计的表现力，又要兼顾技术呈现的可行性。新媒体艺术与大众生活和大众审美趣味越来越紧密，吸引了广大年轻人的参与和体验。年轻的体验者对新媒体艺术也不会有陌生感和距离感，他们的体验或打卡是自然的和发自内心的意愿，沉浸在新媒体艺术给他们带来愉快和喜悦的互动之中。例如，荷兰 Blendid 小组的互动影像装置《接触我》（图 5-1）。

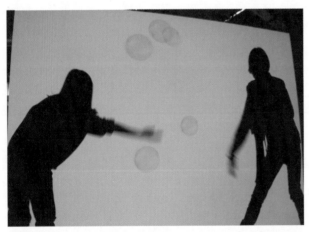

图 5-3　沃尔夫冈·蒙克、谷川圣《气泡》，音乐互动影像装置，2000 年

在德国媒体与艺术中心展出的沃尔夫冈·蒙克（Wolfgang Münch）和谷川圣（Kiyoshi Furukawa）的音乐互动装置影像作品《气泡》（*Bubbles*）（图 5-3），让实时仿真的徘徊飘浮在银幕上的肥皂气泡与观众的行为产生音乐互动行为。在这个作品中，投影仪的光线将银幕前现实空间参与者的影子投映在飘浮着无数气泡的银幕上，观众／参与者用自己投映在银幕上的影子随意拍打飘浮在银幕上的影像气泡，银幕上的气泡可以在观众／参与者的投影拍击下飞舞甚至被击碎，并产生音乐和声音。观众与作品的互动行为和过程充满了童年时代和伙伴们一起玩肥皂气泡游戏的童趣和快乐。这个快乐的互动过程，已经不再是艺术家的创作，而实际上是观众／参与者在创造着自己的作品和自己的世界——这才是艺术家创作这个作品的全部意义和内容。音乐互动影像装置《气泡》的原理是：投影银幕被视频输入系统接收并返回到计算机程序，银幕影像气泡可以识别投在银幕上人的影子的接触和方向。对此，气泡的行为定义了与气泡产生参与互动者的物理定律（或者说是参与者身体行为上的规则）。它们之间形成了一个小小的复杂系统，其中总体状况及与影子营造的非线性音乐结构的个人互动，被以

一个实时的乐器数字接口（MIDI）和乐器数字合成器发送出来。实际上，现在越来越多的新媒体艺术互动作品，为吸引观众的参与和体验，在设计和软件研发上都很注重欣赏和交互过程的趣味性和游戏性。

（4）公共开放性。

新媒体艺术利用影像、互联网等多种大众熟知的媒介手段积极地投入大众消费文化之中，它走出私密和封闭的个人空间，对大众文化和当下社会生活具有极强的影响力。新媒体这种广泛、便捷的传播方式尤其对精英思想向大众通俗文化的传播和转化效果明显，使艺术更加开放和民主，更加生活化、平民化和大众化，让大众通过多种途径和方式都能理解艺术、享受艺术，在艺术活动中给大众提供更多交流、互动和参与的机会。这既是社会和大众的需要，也是艺术发展的趋势。

新媒体艺术使人们超越时间和空间的束缚和限制，无论是艺术家的创作，还是艺术作品与大众的交流，二者的空间都在不断扩展和更加开放。新媒体艺术逐渐建立的一个开放的社会文化领域，将艺术家的个人表达和思想延伸到了社会大众之中，艺术家思考的问题和创作内容不再是艺术家个人的和自我的，而是更多考虑作品与空间环境的关系，如何让公众能够参与到艺术作品之中。艺术家所做的不是对现实进行直接描述并从中表达个人的观点，而是在一个开放的空间中明确某种普世的价值观念，让观众在其中创造每一个人自己的精神世界。

新媒体艺术家兼导演莱菲克·安纳多尔是一个致力于通过实时音效和视觉展示，以在特定场地的公共艺术数字雕塑的方式，呈现一种沉浸式的感官体验。他的作品探索数字媒体和物理实体之间的空间，建立开放的建筑空间和媒体艺术的混合关系。他在美国旧金山 350 梅森大厦（350 Mission Building）里，以崭新角度和立体数字雕塑表达描述旧金山故事的《虚拟描述：旧金山》（*Virtual Depictions: San Francisco*）（图 5-4）显现在巨大电子荧幕上，抽象夺目的彩色波浪背后，实则由不同城市中的变动数据构成，以现代手法去呈现肉眼看不见的事物。莱菲克·安纳多尔表示，各种数据，如该建筑物周边的电话数据、微博网站（Twitter）用户情况及其他社交网络资讯，都会实时影响到这个艺术作品的形态。

新媒体艺术从审美体验层面逐渐扩展到公共开放空间，大屏幕数字电视、大型灯光秀、公共电子广告牌、3D 数字立体电影、水体幕墙艺术等新媒体艺术在公共空间中出现。面对着城市文化的多元性、

图 5-4　莱菲克·安纳多尔《虚拟描述：旧金山》，3D 数字影像，2015 年

互动性和集中性，新媒体艺术也成为公共艺术的重要组成部分，呈现出充满活力、富有创造性的积极态势和越来越重要的角色。公共艺术家也在热情地运用新媒体艺术创作手段为创造优美的公共环境和改变良好的公众生活作积极的努力。

## 5.1.2 新媒体艺术与消费

新媒体艺术的出现，使艺术与商业发生了从未有过的最密切关系，并由此产生出一个新的产业——文化创意产业。文化创意产业一方面在于着力描述艺术和创意，主要表现在艺术家个人才能的发挥和表达上；另一方面，着力于文化创意与产业两方面的结合。文化创意产业是近年来学习西方国家在新知识经济范围内，数字信息通信理论和商业实践相结合，提供给城市消费者交互式运营的文化艺术经营模式。

文化创意产业是在当今全球化条件下，以新媒体传播方式为主导，以艺术文化消费时代人们的精神需求为基础，以数字信息技术传播为支撑，以文化与经济全面结合为特征的政府与行业、文化与商业、艺术与技术等领域相互交叉联合创建的新型产业集群。文化创意产业特别强调数字媒体技术和网络信息传播等新媒体艺术方式在当代消费文化和商业社会中的运营。文化创意产业主要是指文化艺术在商业中的应用和推广，包括广告、建筑、设计、传媒、时尚、旅游、休闲、影视、音乐、戏剧、电视、广播、动画、电影、娱乐、游戏、信息、会展、文化和博物馆等范围。新世纪以来全球化消费主义盛行，人们对消费商品从商品的使用价值发展为可以满足内心精神需要的概念消费和仪式消费等，文化艺术活动也成为消费的基本方式。这就使新媒体艺术和大众生活的联系越来越密切，在一些国际大公司，比如苹果（Apple）、香奈儿（Chanel）、迪奥（Dior）、巴伯瑞（Burberry）和施华洛世奇（Swarovski）等著名品牌的产品展示和新产品发布会上，在各种类型的国际车展和行业产品博览会上，都会看到新媒体艺术在商业活动中的积极应用。在这些活动中，新媒体艺术在媒介特性和传播特性上发挥的作用不亚于当代艺术展览会和美术馆展厅里的作品。

新媒体艺术的时尚性和先锋性恰好被商业大品牌所需要和利用，世界著名服装品牌"巴伯瑞"（Burberry）为体现和宣传其产品品牌精神，2011年在北京上演了一场3D全息影像走秀盛会（图5-5）。此次展示会上采用当时最先进的创新科技与全球各地的观众同庆。这场盛会运用立体全息摄影技术、数字投影、3D动画等具有最新突破性的虚拟影像技术，配合真人模特，将该品牌的历史、时尚与科技展现出来，创造出让宾客们身临其境的品牌氛围。看起来至少有几十名模特出演的表演，实际上却只有6名真人模特与全息摄影技术所呈现的虚拟模特巧妙融合，令现场观众眼花缭乱、目不暇接、真假难辨，达到了现实空间与数字虚拟艺术的完美融合。在一个虚拟的空间伸展台上，利用全息摄影技术展示的模特在走秀碰撞消失的刹那瞬时完成服装的互换，时而幻化为美丽的雪花，时而又化作一抹美丽的色彩慢慢消失，引来现场阵阵惊呼。

新媒体艺术不仅在社会生活上与产品设计、商业活动相结合，艺术家在为产品做设计和艺术创造上的独立性也可以发挥得淋漓尽致，新媒体艺术在商业领域的发展前途和应用领域十分宽阔。正是大量借助这些技术方式和艺术创意，才能造就出更多实用性

的新媒体艺术产品，让艺术更好地服务于我们的生产和生活。现在，新媒体艺术如同文化艺术创意产业的发动机，极大地推动文化经济的发展，除了表现在电影电视、动漫插画、游戏娱乐、商业广告等方面，还更多地体现在多媒体信息技术开发、信息产业、建筑设计、产品设计和服装时尚等商业领域，并涉及科学技术、文化艺术、教育咨询和经营管理等诸多领域。

图 5-5　"巴伯瑞"在北京新产品发布盛会，2011 年

从文化创意产业的发展，可以看到新媒体艺术与文化创意产业的关系。文化艺术传播借助数字技术的虚拟性、可复制性和网络化的新媒介，迅速扩大传播的接受范围和接受频率，大大强化了新媒体艺术在传播性上的广泛性和交互性。新媒体艺术的广泛应用，使艺术家独特的创意思想能够更大限度地发挥和展现，因而也提高了艺术创意的应用性。新媒体艺术的应用性带来更多的文化消费需求，使文化艺术成为一个产业并与市场消费需求保持不断联系。

新媒体艺术还是文化创意产业中一种叫"体验经济"的艺术载体。"体验经济"是继农业经济、工业经济和服务经济之后的一种新的经济形态。在信息社会最新规划的 5 种体验模式中，有娱乐体验、教育体验、情绪体验、审美体验和情感体验等。新媒体艺术的交互、虚拟等特性借助数字技术和艺术的声音和音乐、光线和三维数字影像、机械互动装置和感应遥控装置等多种数字媒体相结合，通过虚拟现实情境，让人们亲身体验到虚拟现实技术打造出亦真亦幻的虚拟世界。新媒体艺术给消费者带来的体验是得到沉浸感、交互性和构想性。另外，美学经济强调艺术生活化，通过将美附着在能够更多接触到人们生活中的实用物品或商业服务来推广美的体验，实现审美教育和审美享受的普及，从而达到文化艺术的生活化。由于新媒体艺术自身所特有的跨界融合的综合性特点，它与商业消费活动的结合必然能碰撞出更多新的火花，新媒体艺术在商业消费性活动中的迅速发展，不但体现在它特有的媒介和技术特性所带来的包容性和大众性，而且，社会信息交流和文化生活需求的不断扩大，也为新媒体艺术在市场消费中积极占据优势提供了必要条件。广泛意义上的新媒体艺术在融合了多种艺术类型和多种商业形式的前提下，最大限度地运用高科技数字技术不断丰富我们的现实生活，也不断提高我们的审美趣味。

例如，2022 年 10 月在伦敦开放的英国永久性沉浸式数字艺术画廊——"无边框"

画廊（Frameless）（图 5-6）——是一个将光影与艺术结合，视觉文化丰富、多维度和沉浸式艺术体验画廊。裸眼 3D 影像、虚拟现实互动技术和大面积镜面相结合，将整个艺术馆转化为一个大型的绘画色彩、数字光影与现代科技相互交织、互为融合的沉浸式艺术空间，展现出传统艺术画廊从未有过的动态美感体验。"无边框"画廊展厅以超过 4.79 亿像素、100 万流明的光线，将过去的传统艺术体验提升到一个新高度，观看者在欣赏绘画艺术大师作品的同时，还伴随着由 158 个环绕立体声扬声器播放着古典和现代音乐。"无边框"体验式数字艺术画廊空间由"英国综艺海角"（Artscapes UK）公司策划，"艾美奖"（Emmy Awards）获得者"五通"团队（Five Currents）参与该项目制作。体验画廊将绘画作品投影与天花板上的镜子结合，从超现实主义到象征主义和印象派绘画，引导参观者走进一段超越现实的梦幻般艺术之旅。进入"移动的色彩"（Colour in Motion）互动画廊，在数字运动跟踪设备帮助下，体验者可以用自己的手势和动作来作画，让你真正体验进入绘画艺术与数字艺术之间的奇妙互动。在数字艺术体验馆里，艺术不仅是审美感受，而是对审美的消费。绘画大师原作中那生动的物象造型，精彩的线条笔触和绚丽色彩传达出的人文精神，在此转换为体验经济带来的新媒体艺术消费新模式。这种新消费模式正以前所未有的速度和规模在全世界滋生和蔓延。

图 5-6　英国综艺海角，"五通"团队，"无边框"数字艺术画廊，2022 年

## 5.1.3　新媒体艺术与娱乐

20 世纪后期，人类对电信技术和数字技术研究、开发和应用日趋成熟，使整个世界在技术系统上连成一体，为人类探索宇宙、感知世界、参与事务和体验艺术等都提供了新的方便和可能。数字媒介和技术的成果开发及广泛利用，决定了新媒体艺术具有不同于传统艺术的独特性：从虚拟空间到互动参与；从现场体验到网络传播；从大众娱乐到公共审美趣味；从文化产业到市场开发；等等。因此，也就使得新媒体艺术与大众娱乐缩短了距离，甚至常常是相互融合的。普通百姓在新媒体艺术作品现场体验到的是一个既亲近又异样的新艺术世界，此时无论是在思想观念和视觉效果上，还是在接受方式和参与互动上，都引起人们对已知的世界做重新的思考和追问。新媒体艺术的意义不仅是对数字技术的利用和突破，还在于它通过数字技术和传播媒介建立起新的认知体系，对人类在信息时代的创造性思维和现实世界的视觉联系获得沟通，使得新媒体艺术逐渐成为大众

喜闻乐见的艺术形式。

例如，位于美国曼哈顿下特里贝克地区（Tribeca）具有 70 多年历史的"移民工业储蓄银行"大楼旧址，由全球知名经纪公司 IMC 与法国知名博览文化工作室 Cultwrespacwes 联合打造的纽约最大的永久沉浸式数字艺术馆"卢米埃尔大厅"（Hall des Lumières），2022 年举办了《古斯塔夫·克林姆特：金色传奇》数字艺术展（图 5-7）。古老的银行大厅上下，都被奥地利著名画家古斯塔夫·克林姆特的代表作通过高清数字投影方式，投映在老建筑的墙壁、廊柱和地面上。在 1850 年建成并于 1909 年开业的"移民工业储蓄银行"与克里姆特的许多传世代表画作处于同一时代，翻修后的建筑空间与克林姆特浪漫的装饰性维也纳分离派（Vienna Secession）绘画作品融合为一体，相得益彰。贝多芬（Ludwig van Beethoven）、约翰·施特劳斯（Johann Strauss Jr.）二世和古斯塔夫·马勒（Gustav Mahler）等作曲家的音乐一直伴随着整个数字艺术影像展的体验过程。

图 5-7　Cultwrespacwes 工作室《古斯塔夫·克林姆特：金色传奇》数字艺术展，2022 年

新媒体艺术越走向社会生活，就越向娱乐方向发展。互联网的发达，使新媒体艺术的空间更加开阔，从线上的各类直播、晚会、综艺，到线下各式各样的娱乐演出体系。无论是在城市商业中心综合体、美术馆举办的纯艺术类型的新媒体艺术作品展，还是新媒体艺术与旅游景区、主题公园、灯光秀的都市"夜游"等娱乐项目的结合，乃至现在前沿的"元宇宙"，新媒体艺术因其新奇的沉浸感和互动性，打破以往常规艺术展和传统娱乐方式的单项传播，让观众获得更直接的参与感和体验感，突破了传统艺术在观众和作品之间的无形界限。这种传播方式使新媒体艺术作品的文化价值与娱乐项目所需传达的情绪得到更高效的结合与传递，也有利于加深公众对于新媒体艺术形式和内容的理解和认知。

数字媒介的虚拟化、视觉化并极易复制和广泛传播等特点，在一定程度上造成新媒体艺术向通俗化、社会化和娱乐化方向发展。一方面，来自商业社会公共空间的广泛需求和大众审美趣味的普及，数字技术迅速发展导致技术门槛降低、成本下降和制作便捷；另一方面，数字艺术家和设计师为迎合大众审美趣味和普遍的接受能力创作和设计的新媒体艺术作品和产品，都在不自觉地向大众化和娱乐化方向靠近。值得注意的是，新媒体艺术过分取悦大众，就会逐渐丧失其当代艺术的先锋立场和批判态度，趋向浅薄和平庸。新媒体艺术必定会向大众化方向发展，这是毫无疑问的现实。但是，随着新媒体艺术发展的不断深入和细化，也会像传统艺术专业划分那样，有严肃音乐和通俗音乐、学术性艺术和商业性艺术之分，将来也会有大众化的新媒体艺术和小众性的新媒体艺术之别。未来新媒体艺术必将是一个五彩缤纷的绚丽世界。

## 5.2 新媒体艺术的应用性

在后现代社会和当代艺术融合性与包容性的状况下，新媒体艺术不再仅仅出现在当代艺术展览、美术馆和画廊中的纯艺术，新媒体艺术在当代社会和现实生活中也具有广泛的应用性，实际上这也是当代艺术的一种前卫性特征。艺术家会将新媒体艺术创作的新观念和新创意运用到社会生活和商业活动之中，使人类共同分享艺术家的创作思想和艺术成果，让尖端科技和艺术成果应用于社会实际生活之中，让人们的现实生活更加丰富多彩。当代艺术观念的多元性，使艺术家和艺术作品也不再像传统艺术那样只展出和收藏在博物馆的象牙塔之上，而是和普通大众的生活和工作一样，并将艺术家的思想和艺术作品扩展到社会生活之中。新媒体艺术在社会生活各行业的应用，正在悄然改变着我们的生活方式。

### 5.2.1 产品展会

新媒体艺术应用于产品和会展中涉及商业合作中的产品展示和文化推广。一些商业性产品展示活动，如国际时装发布会、大型国际车展、商业中心展示橱窗等场合都在利用新媒体艺术的现场性、互动性和数字媒介的网络传播性，巧妙地将新产品和新媒体艺术结合起来，一方面展示产品的新设计和新性能；另一方面，通过新媒体艺术的创新创意和信息传播，利用艺术作品的新形式诠释企业文化和品牌精神。一些新媒体艺术展览也仿佛是新技术、新产品和新成果的展示会和发布会。在各种不同行业类型的新产品发布会，以及机械工业、农牧副业、医疗服务、通信设备等不同专业领域的新产品展会上，客户和参观者不但关注各种品牌的新概念、新设计和新技术，也不会忽略不同产品的展厅和展台的展示方式。现代展示不但体现出品牌设计理念和时代特征，同时，也是新媒体艺术在工业产品设计和展示方式设计中的具体体现。各种新产品展会的展示方式，不但通过数字媒体直接展示产品的性能和优势，而且请艺术家和设计师设计制作具有当代艺术新潮观念和表现方法的沉浸式和体验式数字影像、虚拟现实、互动装置等新

媒体艺术作品，以体现产品的企业文化和品牌个性。现在各种展会大都采用数字化新媒介的展示设计方案，运用 LED 高清大屏幕、3D 数字影像、虚拟现实互动空间、触屏互动参与等多种新型设计理念和呈现方式，将新产品和新技术通过数字技术和媒介的新媒体艺术方式展现出来。

每年举办的国际汽车展上，世界著名汽车品牌在其宽阔的展位空间里和展台上以对比强烈的灯光和影像色调，将现实真实的模特表演与 3D 数字影像的模特融合在一起，将真实汽车与虚拟 3D 影像汽车融合在一起，让人分不清哪是真实的人，哪是虚拟的车（图 5-8）。他们都在利用数字技术和新媒体展示功能，为观众展现出一个影像与现实、虚拟与实在的视觉现场。或运用运动的

图 5-8　某汽车品牌概念车型展台上的数字影像艺术，2023 年上海国际车展

重复性数字动画，或以实拍的优美瑰丽的城市与自然风光，体现各自汽车品牌的尊贵与典雅、速度与激情。汽车展会上，产品设计师还会利用数字媒介的虚拟现实技术和新媒体艺术的互动展示方法，设计和展示一些实用性和功能性很强的虚拟空间互动展区，让观众直接参与产品的性能操作之中，亲身了解和体验新产品的功能和特点。

## 5.2.2　建筑漫游

建筑漫游，又称为建筑动画（Architectural Animation），是一种正在迅速发展的新媒体艺术在建筑设计中应用的艺术形式，是将 3D 数字影像和虚拟现实技术应用在城市规划、建筑设计、环境设计等空间设计领域，根据设计师和建筑师的设计理念制作出的建筑运动立体空间动画短片。建筑师们将建筑动画作为与客户沟通的常规手段，建筑动画正在成为建筑设计、项目论证和展示交流过程中不可缺少的表达媒介。数字影像的建筑动画，实际上如同动画电影一样，很多镜头画面的运动及形式都是像电影一样，在视觉观看心理基础上，从电影和动画片中借鉴镜头运动的推拉摇移和景别变化。好的建筑动画就像一部好电影一样，镜头语言清晰流畅，画面和画面、空间和空间之间衔接自然。建筑动画（图 5-9）主要表现一个完整建筑的室内、室外空间设计规划，全面诠释设计师的设计理念，提高工程投标率，提升楼盘价值。运用 3D 数字虚拟现实技术和电影语言将虚拟楼盘的设计理念表现得清晰可信，让浏览者通过屏幕感受到未来建筑的空间结构、材料质感、实际功能，以及建筑的文化内涵和生活方式。结合了影视广告、数字动画、数字技术和网络科技，以虚拟现实为基础的建筑漫游，成为新型建筑设计和展示的营销方式。

图 5-9　扎哈·哈迪德建筑事务所（Zaha Hadid Architects），3D 建筑动画，2014 年

由于建筑漫游动画的 3D 空间和运动可视性，它常用于建筑设计项目方案的展示、投标与审批，全方位从整体到细节的展现，易于设计师与客户交流沟通。据美国不动产网站的数据显示，有虚拟现实展示的建筑漫游房产项目比没有用建筑漫游展示的房产项目访问率增加 40%，购房效果增加 28.5%。现在，建筑动画是当代建筑师展示自己的设计作品、阐释设计思想的重要方式。近几年，建筑漫游数字动画在国内外已经得到了广泛应用，其前所未有的人机交互性、真实的建筑空间感和 3D 地形仿真等特性，都是传统的二维建筑和空间设计方式所无法比拟的。建筑漫游动画，可以在虚拟的三维环境中，用动态交互的方式对未来建筑或城区进行身临其境的全方位审视，可以从任意角度和距离，以及精细程度观察空间结构和场景状况，还可以自由选择和切换多种视频运动模式，如行走、驾驶和飞翔等，并可以自由控制浏览路线。不仅如此，在建筑漫游动画过程中，还可以实现多种设计方案和多种环境效果的实时切换比较，能够给用户带来极为真实的视觉感受，获得身临其境的体验。

### 5.2.3　舞台美术

融合与跨越是新媒体艺术不断发展的重要特征，舞台美术设计也在摆脱传统设计理念和制作方法，不断利用和探索数字影像和网络互动等新媒体艺术形式在戏剧舞台中的应用，将戏剧舞台美术设计、制作、演出等视觉空间效果与新媒体艺术结合起来。当代艺术和新媒体艺术家不但积极尝试和实验包括戏剧舞台美术等各种不同样式的艺术语言和表现形式，一些先锋戏剧导演和舞美设计师也主动运用新媒介和新技术参与到戏剧演出创作之中，在二者之间的互动中，促进了戏剧舞台和新媒体艺术的共同发展。

数字化时代，戏剧舞台美术发生了巨大变化，舞台布景在物质材料和数字虚拟空间之间相互依存，舞台美术呈现手段多样性、形式多元化的美学意象。新媒体艺术的呈现形态，如数字影像、影像投影、装置艺术、网络交互艺术、虚拟现实艺术、数码灯、3D 打印道具、数码印戏服图案等数字技术已普遍使用在舞美设计和制作之中。在舞台美术中，运用新媒体艺术的思维与方法构建戏剧舞台空间，营造沉浸式、交互式和参与式的观看与表演体验，动态数字影像改变了传统静态的笨重实体布景形态，在时间与空间转换上也避免了传统舞台布景转场换景的方式。利用网络链接还可以将舞台空间延伸到剧场之外的世界任何地方。戏剧舞台的情节内容、空间叙事，舞台美术的布景道具和灯光服装等与新媒体艺术、当代艺术产生跨越与融合的艺术特征。

例如，2009 年中国"鸟巢版"《图兰朵》（图 5-10）在国家体育场大看台上搭景，

大量运用了数字影像技术，舞台背景是一块超大屏幕，近 1000 平方米的大幅银幕和 32 台放映机打造了国际上最大的多媒体影像。随着剧情内容的推进和发展，舞台幕布呈现出不同造型与色彩，集合了声光电技术于一体的多影像呈现，无论是辉煌宫殿、凄凉刑场，还是江南水乡、大婚喜堂等空间场景，都带观众跟随演出情节，走进如梦似幻的歌剧《图兰朵》的舞台世界。

图 5-10　总导演：张艺谋，舞台美术：高广健、曾力，影像设计：杨庆生，《图兰朵》，歌剧舞台美术，2009 年

新媒体艺术在舞台美术中的应用，使舞台空间呈现动态化特征，在舞台上实现了电影式的运动变化戏剧空间，不仅解决了物质舞台布景耗时费力的人工换景程序，演员的表演和观众的观赏维度也都发生了极大变化。戏剧舞台表演和舞台美术自身所具有的模拟性，在与数字化的新媒体艺术融合中，在空间的纵深感、层次感和运动感上构成虚拟性多重空间，成为当下舞台美术与新媒体艺术融合的重要特征。舞台美术运用数字影像的虚拟化手段使空间场景转换变得更加流畅、自然。它既可以弥补舞台演出的台词、唱腔、舞蹈等在戏剧叙事中时空转换和气氛传达方面的局限，又可以丰富舞台空间画面的瞬间变化。

数字媒介和技术融入戏剧舞台空间，改变了实体景物的表现手法，运用数字图像和影像等虚拟元素进行空间构建，依托计算机和网络进行数据传输和共享，可以随时灵活转换和实现时间与空间的时空切换，与传统人力换景和机械换景相比，所有舞台布景操控流程更便捷且智能。2015 年 5 月初，在北京国家话剧院先锋剧场上演的手机网络多媒体实验话剧《我和我的下午茶时光》（图 5-11）关乎当下我们每个人的"时光"：每一个都市人的分秒时光，几乎都离不开手中的手机和"爱拍"（iPad），可实际上，每个人的分秒时光却都在手机和"爱拍"的控制之中。舞台上，布景只有 4 块悬挂的白色投影幕布。演员的手机、iPad 与网络连接，同时也与舞台下的影像投影仪相连接。实际上是舞台上演员的手机和 iPad 操控着舞台上 4 块幕布上的布景影像，无论演员用手机自拍、互拍还是通过手机、"爱拍"与外界联系的画面，都通过网络连接的投影仪投映在舞台布景的影像之上，因而，形成了舞台空间的多重并置。观众看到的舞台布景（影像），既是剧场舞台的现实空间，也可以是演员表演的内心空间，还可以是演员与外部世界联系

的网络空间。另外,由于演员手中的手机拍摄镜头一直是打开的,他所拍到的影像投放到布景屏幕上,有近景,也有远景和特写;有平视、仰视,也有俯视等电影化的影像空间。舞台上,手机和"爱拍"不再是现实主义的小道具,而成为将演员、舞台和观众,以及外部世界联系起来的超现实主义无所不在的"灵魂"所在。

图 5-11 导演、多媒体设计:周冬彦,舞台设计:郑烜勋,影像设计:黄伟轩,《我和我的下午茶时光》,手机多媒体舞台剧,2015 年

新媒体艺术和技术无论是投影、虚拟现实和增强现实,还是全息投影技术,都可以结合剧情内容和演员的表演在舞台美术上得到充分应用,不但在空间场景的转换力和衔接力上大大超过了传统舞台机械和人力换景的物质性,改变的不仅仅是舞台美术的媒介材料和视觉观赏效果,更重要的是改变了戏剧舞台的空间观念和叙述方法。比如,舞台上真实的演员表演与虚拟的影像人物相结合,真实的现实空间与虚拟数字影像空间相融合,新媒体艺术在戏剧演出舞台创造了表演与影像的双重叙事关系,也为观众带来未知的惊喜甚至担忧,因此产生出新的戏剧舞台空间语汇和多元化的舞台表达方式。它不但是新媒体艺术在戏剧舞台美术和演出上的融合与应用,而且对新媒体艺术不断创新的创意思维和表现方法也提出了新的挑战,数字交互影像如何与观众/参与者进行戏剧性互动?虚拟现实如何让体验者进入一个情景式和舞台化虚拟现实空间之中,产生叙事性的游戏式互动?新媒体艺术就是一个数字化艺术大舞台,无论从理论上还是从实践上,都为我们提供了新的实验天地。

### 5.2.4 影视特效

利用计算机图形图像技术实现的影视特效称为数字特效,在影视制作中被广泛应用。影视特效不仅仅是后期剪辑中的一个补充,而是渗入电影生产的各个方面。从剧本创作、影片策划、美术设计、前期摄影、道具和置景,到后期数字合成和剪辑等无不包含特效因素。数字化的影视特效内容包括:①数字影像处理。利用图像处理等软件对摄影机实拍的画面和计算机软件生成的画面进行加工处理,从而产生影片需要的新影像。数字影像处理和修复在影视特效中应用非常广泛,把新拍影片做旧,将后期摄制的电影胶片与历史资料片在对比度、光度、粒子粗细度、焦距等参数上进行一致性或对比性

的处理，使合成后的画面达到所需的艺术效果。②数字影像复制。在大制作影片中，常常将实际拍摄的现有影像进行重复性复制，布满整个画面，以形成人山人海或千军万马之势的效果。③数字影像合成。根据影片合成需要，将摄影机在外景和摄影棚绿幕前拍摄的画面，以数字格式输入计算机，用计算机合成棚内和棚外实拍的影像，以达到影片所需的艺术效果。还可以将摄影机实拍的影像与计算机生成的影像进行数字技术合成，或将一个形象与另外一个形象有机地合成在一起。④数字影像生成。利用计算机图形与动画技术软件来直接生成所需要的影像，数字影像生成过程，不需要摄影机拍摄。数字影视特效给影视艺术制作和生产带来巨大变革，丰富和提升了影视创作的题材内容、表现空间和艺术质量。

数字影视特效制作技术大体可分为三维特效和合成特效两部分。三维特效主要有：建模、材质、灯光、动画、渲染、动力学模拟仿真等；合成特效则根据影片艺术需要进行各种特殊效果处理的合成工作，包括：抠像、跟踪、调色、合成、数字绘景等部分。其中，每一个专业领域，都可以独立发展出新的专门行业。通过三维制作软件，如3DMax、Maya 和 Softimage 等来创建各种复杂的三维模型、物体和场景，通过算法绘制各种图像和模型等应用于各种领域和媒体，如电影、电视、数字动画及各种视觉效果逼真的电影或影视特效。数字电影电视技术的巨大潜能已经成为当今影视特效制作领域发展的趋势和方向。现在，精湛的数字影视特效技术不仅表现远古、科幻等电影题材的超级仿真视觉效果（这类电影作品在制作技术和视觉效果的杰出范例不胜枚举），而且受当代艺术思潮和西格蒙德·弗洛伊德（Sigmund Freud）的"精神分析理论"影响，表现超现实的人类精神世界电影，更是运用数字特效技术表现现实中不存在，但在人的思想意识和梦境中存在的场景，将装置艺术、行为艺术和抽象绘画等当代艺术形式，通过数字影视特效技术融合在电影叙事和电影空间造型之中。

例如，在美籍印裔导演塔希姆·辛（Tarsem Singh）的影片《入侵脑细胞》（*The Cell*）和《坠入》（*The Fall*）中的很多场景都是以当代艺术的表现方式和数字合成技术来阐述人类思维和行为中的某些潜意识成分，深入人类内心世界中探讨潜意识与艺术世界在奇幻和恐怖心理中的具象化表现。影片《入侵脑细胞》中一个极具震撼力的场景，移借和挪用了英国当代著名艺术家达米恩·赫斯特（Damien Hirst）最具代表性的对动物躯干切割的装置作品《一些安慰是从对任何事物固有谎言的容忍中获得的》（*Some Comfort Gained from the Acceptance of the Inherent Lies in Everything*）（图 5-12），来表现女主角（心理学家）第一次进入犯罪嫌疑人童年时期的内心意识空间之中，就如同来到一个大型当代艺术展厅里。随着女主角的视线，"展厅"到处陈列着各种类型的当代艺术作品，其中，中央大厅站立着一匹高大骏马，被从天花板上突然迅速落下的巨大玻璃片切成了一段段的团块，并且通过玻璃装置将每段分开，骏马的心脏还在怦怦跳动，女主角甚至可以从骏马的躯干切片中穿行而过！显然，影片中这段情节和设计灵感，来自当代艺术极为复杂的互动装置艺术作品，是数字电影特效技术制作的杰作。它不但表现了人类的潜意识与艺术的关系，或者说，艺术创作思想来源于人的潜意识活动这一精神分析理论；也寓意了当下社会高度发达的科学技术对现实生活和人类精神心理无所不在的干

图 5-12 达米恩·赫斯特《一些安慰是从对任何事物固有谎言的容忍中获得的》，装置（上）导演：塔希姆·辛，美术设计：迈克尔·曼森（Michael Manson），《入侵脑细胞》，电影剧照（下）

预，因为，影片中对犯罪嫌疑人的判案都是依据先进的高科技设备和精神分析理论进行的。

不仅如此，影片《入侵脑细胞》根据弗洛伊德的精神分析理论，运用数字特效技术，将当代艺术中的数字影像、行为艺术、商业插画、摄影艺术、时尚服装和 3D 数字动画等艺术门类，以移借、组合、挪用和转换等方式，转借到影片的叙事内容之中。因此，我们不是在影片的美术馆展出空间，而是在影片中人物的精神意识空间中，看到了那些如同世界著名艺术家作品的影子。比如：马修·巴尼《悬丝》中的人体行为表演，辛迪·舍尔曼（Cindy Sherman）的"角色扮演"，约瑟夫·博伊斯"毛毡西装"，查普曼兄弟（Jake & Dinos Chapman）的"悲惨人体"玩偶人物和弗朗西斯·培根（Francis Bacon）嘴脸扭曲的"自画像研究"等艺术作品的影子。影片将这些既有来源又是虚构的当代艺术作品进行了重新组合，运用电影数字特效构建了一个神奇梦幻般的虚拟现实空间。《入侵脑细胞》中的影视特效，与其他科幻或奇幻电影特效技术不同，它运用数字特效技术和当代艺术语言拟像、搬演等方式，把当代艺术和新媒体艺术的方法结合进电影的故事结构和叙事内容之中，观众仿佛是在看一部有叙事性的当代艺术或新媒体艺术的电影。

在当代电影艺术领域，实验电影进入电影的互动性研究和实验，电影艺术家和科学家正致力于开发新的影像传播方式和探讨互动电影的可能性。高科技数字和信息技术状况下，艺术家和观众更希望电影可以发挥沟通和交流的传播作用，使电影变成一种像新媒体艺术一样可以互相沟通交流的语言。数字互动电影最突出的特征是互动性和非线性的叙事方式，观众参与互动环节的结果会导致多线程的情节走向，这种多线程的非线性叙事方式让观众更加专注于难以预知的故事结局。沉浸式数字互动电影技术使得观影体验和电影美学发生了巨大革新，要求从影片制作到影片放映和推广等都按照全新的标准来执行，这将标志着电影走向一个崭新的发展方向。

例如，2022 年在第 79 届威尼斯电影节 VR 电影环节放映了导演和制作人为威廉·特罗塞尔（William Trossell）、马修·肖（Matthew Shaw）的 VR 沉浸式电影《帧率：地球的脉搏》（*Framerate: Pulse of the Earth*）（图 5-13）是一部关于空间的电影，也是一次富有诗意的共享体验，讲述了一个景观空间尺度不断变化的故事。通过激光雷达

（LiDAR）系统拍摄和3D扫描的延时镜头组合在一起。由8个OLED 4K大屏幕，以纵向、横向和水平方向展映，有的屏幕铺放在地板上，有的嵌入天花板上，其他的屏幕则环挂在放映厅四周，以不同方向排列在黑暗的放映厅中。这些不同方向排列的屏幕成为进入不同方向特色景观的传送门，所有屏幕上同时出现相同的风景场所，将观众送入海滩、花园或城市。但奇特的是，每个不同方向放置的屏幕都展示了该景观仰视、俯视和环视的独特视角，通过各个不同方向的视角，组成整体的空间场景，这是用传统拍摄方法所难以达到的视觉效果。观看影片时，观众可以自己控制观看体验，尽管影片被设计为一个20分钟的循环，但观众在观看时可以自由出入，自由选择自己偏好的方式在其中观赏浏览，自由决定观看时间。无论仔细观看其中的细节还是走马观花地概览，无论只用几分钟看完即走还是在其中停留几个小时，都由自己决定。这种多维度的共享VR电影沉浸感，观赏者既可以独自品味，也可以选择与朋友或者陌生人共享，让参与者可以找到最能引起共鸣的观看点或与共享者之间的交集。VR沉浸式电影《帧率：地球的脉搏》建立在真实的科学数据之上，展示了巨大的技术能量。影片在多重画面和多维度空间不断转换中搭建起的"机器视觉"打开了通往电影和摄影技术未来的"虫洞"。

图5-13　威廉·特罗塞尔、马修·肖《帧率：地球的脉搏》，8屏VR电影，2022年

数字互动电影的核心原理是通过"计算机程序""互动控制器"和"数字影片"的有机组合来实现观众与电影的互动观影体验。其核心技术主要有4个方面：第一是大容量数字电影剧情库存储、检索系统；第二是高画质次世代视频互动引擎系统；第三是高质量立体影像即时分离及播映系统；第四是数量较大的情节终端控制系统。数字互动电影最突出的特征是互动性和非线性的叙事方式。观众参与互动环节的结果会导致多线程的情节走向，这种多线程的非线性叙事方式让观众更加专注于难以预知的

故事结局。数字互动电影技术使得观影体验和电影美学发生了巨大革新，要求从影片制作到影片放映和推广都按照全新的标准来执行，这将标志着电影走向新的发展方向。

### 5.2.5　游戏设计

　　游戏设计是对游戏剧情、人物与场景空间和游戏规则等内容的设计过程，通过这些内容的创建能激起玩家追求通关的目标，以及玩家在追求这些目标时作出有意义的决定所需遵循的规则，同时也表示游戏实际设计中的一些具体实现和描述设计的细节。游戏设计是网络信息时代新兴的行业跨界、学科融合的综合领域，涉及范畴非常广泛。游戏设计包括：游戏规则及玩法，视觉造型艺术，软件编程，游戏产品化，声音效果，编剧，游戏角色设计，道具、场景和界面设计等。这些是一个游戏设计专案所必需包含的基本内容。所以，一般游戏设计者常常专攻于某一种特定的游戏类型，如桌面游戏、卡片游戏或视频游戏等。尽管这些游戏类型不同，却拥有很多潜在的共同概念和逻辑相关性。设计游戏视觉造型部分的主要内容有：原画设计、3D建模、材质制作、灯光及渲染、骨骼设定、动画制作、影视特效等部分。游戏设计所包含的专业领域和知识范围很广泛，包括扎实的绘画造型能力、剧本写作、动画制作、计算机技能、规则设定和营销心理等内容。因此，游戏设计必须具备以下知识和技能。

　　（1）策划基础和架构设计：游戏本质分析、游戏产业概论、游戏开发流程及职业划分、玩家需求分析、构思创意及文案编写、游戏故事设计、游戏元素、游戏规则、游戏任务、游戏系统、关卡设计、游戏平衡设定、游戏界面与操作功能等。

　　（2）绘画造型能力：素描基础（人物和场景速写与素描、透视与构图基础、人体结构解剖）、Adobe Photoshop CS3 软件应用、Photoshop CS3 造型基础、游戏美术风格技法、分镜头画面设计、绘画色彩基础、游戏色彩设计、人物肖像绘制、材料质感表现等。

　　（3）计算机软件和角色、场景设计基础：3D Max 软件、交互设计软件、游戏材质、游戏道具制作、作品渲染游戏场景制作技巧、场景材质制作、卡通角色设计、写实角色设计、怪物造型设计与制作等。

　　如果说，交互设计是设计用户和交互对象之间的互动行为，从而为参与互动者带来各自的互动体验的话，那么，游戏设计则是设计使用者（玩家）与游戏世界（虚拟世界）之间的互动。尽管游戏也是一种产品，但产品让用户在真实的世界中获得愉悦和满足，而游戏则是让玩家在虚拟世界中获得更好的体验。虚拟世界并不是玩家不可逃离的环境，因此游戏交互往往需要为玩家带来不同于现实世界的更为丰富的，追求更加情绪化的体验和感受。游戏设计为玩家参与到这个虚拟世界中，以玩家自己的行为和这个虚拟世界进行实时互动。由于游戏的实时参与性，游戏设计更加注重交互设计，以向玩家提供更好的游戏交互过程体验，游戏交互更为追求玩家的参与感。

　　产品设计是基于用户的实际需求产生设计价值，而游戏交互设计则是设计玩家和游戏之间相互往返的交互行为，并让这种交互行为产生更为奇特的感受。因此，游戏没有

现实用户的需求点,如果要吸引玩家,游戏设计就需要有自身的内在价值。游戏的追求目标和如何让玩家沉浸其中去追求这个目标,是设计师如何体现游戏价值需要思考的关键之处。所以,游戏必有两个组成元素:追求目标和追求途径。追求目标需要符合大多数玩家的认可;而追求途径是游戏心流(Flow)体验产生的必要环境。

游戏设计的核心——好玩。它强调的是在游戏中的当下体验。当玩家进入游戏后,需要把游戏的核心乐趣传递给玩家。这种乐趣来自游戏的剧情、玩法、社交和战斗等不同因素和内容,产生不同的情绪表达方式。如何让玩家在不同的系统中体会到尽可能充分的游戏体验,都是游戏设计需要全面思考的。同时,真实的代入感也能够增加玩家在游戏中的体验乐趣。比如,设计真实的游戏环境和真实的游戏情感等。现实世界中的理想追求、团结互助和友情爱情等心理现象,在游戏世界中依然可以有它的强烈表现,也是玩家的强烈需求。因此,如何在游戏中让玩家感受或产生这样和那样的各种情感需求,都是游戏设计中的重要内容。游戏的价值是玩家在游戏体验之后产生的意义,游戏设计者希望游戏对自己和玩家都产生正面价值,这些也是游戏设计者要思考的重要意义所在。从游戏开发商方面,除了游戏的市场效益,如果一款游戏能够为玩家带来一段深刻而有价值的记忆,这款游戏的开发无疑是非常成功的。因此,对于游戏玩家来说,游戏不仅能够带来达成游戏目标的成就感,也会为玩家带来更丰富的人生体验。当游戏设计者设计游戏情感时,将一些深刻的现实意义映射于游戏体验之中时,情感因素往往能够给玩家在游戏娱乐中带来更多心灵的震撼。当游戏结束后,游戏中的巧妙设计依然可以让玩家津津乐道,回味无穷。

Quantic Dream 游戏公司 2018 年发布的游戏《底特律:化身为人》(*Detroit: Become Human*)(图 5-14),将时间和地点设定在 2038 年的美国底特律,该城因发明并将仿生人带入日常生活而欣欣向荣。上百万有着人类外貌的智能仿生人根据自身定位和不同设定,扮演着保姆、建筑工人、保安人员和商品销售员等不同角色。人类得以从一些简单劳动中解放出来,仿生人也日渐成为现实生活中不可或缺的一部分,但这一切都将改变。游戏

图 5-14 Quantic Dream 游戏公司《底特律:化身为人》,电影游戏,2018 年

通过三位不同仿生人的视角,在这个新世界混乱边缘徘徊的剧情发展,玩家的不同决定将会改变游戏的剧情和结局,底特律的未来都在玩家手中。这款人工智能题材互动电影游戏,为玩家提供了多种游戏角色扮演的机会,在面对游戏制造的故事冲突、矛盾选择和竞技环境里,玩家在游戏中将体验到 6 种不同的到达结局。该游戏高质量的视觉效果和丰富的故事线索,可与大制作电影的叙事体验媲美。

随着社会现代化、网络化程度的不断发展和提高，在物质文明日益得到满足的基础上，人们对于精神娱乐层面的需求也在不断提高，网络游戏因其故事性、社会性、竞争性和交流特性，已经成为当代人群休闲娱乐消费的主要方式之一，网络游戏的市场规模在不断扩大。网络游戏市场蓬勃发展的重要原因在于：一方面，大众社交对游戏娱乐和游戏开发的需求和消费观念不断提高和加强；另一方面，数字技术和网络技术的高速发展，先锋的电影特效、视觉表现和新媒体艺术表达方法的积极介入，以及当代文化与艺术思潮的不断更新和影响等，都为游戏产业的迅速发展提供了有利条件和社会基础。反过来说，游戏艺术为新媒体艺术不但丰富了新观念和表现形态，也为新媒体艺术在呈现方式和表现手段方面带来新的方式方法和生命活力，二者之间相互促进取长补短，游戏设计和游戏艺术已经成为新媒体艺术领域中的重要组成部分。

## 5.3　新媒体艺术的现实性

新媒体艺术与社会生活的关系，不仅仅体现在商业性和应用性方面，还体现在新媒体艺术的主题思想、表现形式、欣赏方式和现场体验等诸多方面表现出鲜明的生活化、通俗化、时尚化等现实性特征。与极力表达个人精神和情感因素的现代艺术不同，新媒体艺术通过具有人类共性特征的视觉造型语言，表达人类共同的精神需求和理想愿望。正是由于新媒体艺术是表达思想观念，而不是描述具体的故事情节和表现具体的题材内容，这种人类共性特征的视觉语言，在新媒体艺术作品中，国家、地域和民族的历史及文化差异不明显。或许也受人类共用的数字媒介和技术以及计算机语言的影响，数字媒介和表现方法为新媒体艺术提供了共同的语言系统。因此，新媒体艺术家在表达观念和数字媒介语言的前提下，注重在现实生活中发现和寻找超越个人情感，而具有人类精神共性特征的创作灵感：或以日常化的现象和内容表达自己对社会生活敏锐的真实感悟；或以通俗化的语言和方式表现对生命意识的哲学思考；或以时尚化的形式和手法展示对数字媒介和新材料的探索与实验。

### 5.3.1　日常化

即使新媒体艺术在技术和媒介上有其非常逻辑性和理性的一面，但它也表现出极其生活化和感性的另一面，"日常化"是后者的一大特征。新媒体艺术的日常化是一种符合大众的日常审美并以生活体验为基本形态的表达方式。新媒体艺术的特性导致了它从一开始产生到迅速发展的过程都与当代文化产业、流行趋势、消费文化和时尚生活发生着密切的联系。实际上，这也正是新媒体艺术在世界范围内得以被迅速接受和迅速发展的前提，无论在题材内容的选择上或是表达方式的运用上，它都适时地符合了人民大众生活的日常逻辑和审美经验。

第一，新媒体艺术的日常化，表现在日常生活题材方面。社会生活中人类的身体与

身份的关系成为艺术家最为关注的主题之一："过去30年间在艺术实践领域里一直广为流传的7个主题——身份、身体、时间、场所、语言、科学和精神性。"[①] 急剧变革的全球化社会状况和现实生活给艺术家带来无限的创作灵感，消费时代的日常生活方方面面都会给艺术家带来许多思考。艺术家在艺术题材和内容上对消费和日常生活等主题的描绘，直接介入社会日常生活。例如，在杜震君的互动影像作品《清洗》（图5-15）中，观众一旦走进投影到地面上位置跟踪传感器范围的影像作品里，地面便马上显现出一个或几个"清洗者"的影像，无休止地追随观众的脚步，用扫帚、抹布等为观众擦洗留在地上的"污

图5-15　杜震君《清洗》，互动影像

迹"。如果进入影像内的观众多，清洗观众脚下污迹的"清洗者"影像就多。你走到哪里，"清洗者"就跟随到哪里。作品通过虚拟的身体和真实身体之间的互动性，看似表现身份地位的差异，实际表达的是人类内在复杂的心理状况。每一个住进新房子里的中国人对自己家中刚铺好的崭新木地板都有这种微妙而强烈的心理特征。

第二，是在语言表达方式上的日常化。当代艺术，尤其是新媒体艺术因其艺术观念和媒介特性的作用，在艺术语言表达方式上特别注重在数字媒介特性上做实验，在现实生活中找方法，直接利用计算机软件进行虚拟与现实的组合、影像与观众的互动、戏仿与重复的转换等日常化的艺术实验。杜震君的作品《清洗》，在地面上设置了196个传感器，它们控制着4台计算机，再通过天花板上的投影仪把4个视频影像投射到地毯传感器上。观众的脚步一旦触及地毯，地面的投影就出现几个赤身裸体的"清洗者"拼命地用抹布、拖把、水龙头擦去其脚下的"污迹"。观众被拿着碎布、扫帚、刷子和吸尘器，接踵而至的兢兢业业地清洗痕迹的身影所包围，直到走出地毯，才可逃离虚拟"清洗者"的跟踪清洗。

从没有一种艺术类型，像新媒体艺术那样对现实生活如此关注，艺术家不断从日常生活中获取创作灵感和激情，数字媒介和技术为艺术家来自生活感悟，并表现为思想的激情的独特艺术语言，提供了其他艺术形式无法替代的，最为直接和易于表达的媒介呈现。但尽管如此，新媒体艺术依然没有停留在对日常生活的直接描述和再现，还是将从日常生活中获得的灵感和启发，转换为单纯的数字技术所控制的语言方式，来表达艺术家对日常生活的细微观察，使观众也能产生对某些日常生活现象的回味。

---

① 简·罗伯森，克雷格·迈克丹尼尔. 当代艺术的主题，1980年以后的视觉艺术[M]. 匡骁，译. 南京：江苏美术出版社，2013：1.

例如，韩国艺术家金亨基一直对现实中人的身体行为与生命存在的方式感兴趣，关注数字技术如何在表现现实生活中人的身体和行为，在与其他事物发生互动后产生的因果关系的各种可能性。他的互动影像作品《呼—哈》(Ho-oH)（图 5-16）在电视显示屏上蒙着一层薄薄的半透明面纱，每当影像中的人物"呼"地一声向外哈气的时候，显示屏外面的薄纱就能够被"吹"开，露出影像中人物的神秘脸颊。作品通过在 Arduino IDE 软件中编程，并将 Arduino 硬件与 12V 直流电动风扇连接，从而精准控制电动风扇的转动与停止。每当 LED 显示屏中的人在"呼哈"向屏幕外呼气时，便驱使电动风扇转动，吹起影像外的面纱。这件互动影像作品看似很简单，也极为生活化，却极有意思

图 5-16　金亨基《呼—哈》，影像装置，2021 年

和趣味，令参观者深思。它巧妙地表现了数字技术的虚拟真实与现实生活"虚与实"之间的神奇而又真切的关系，同时也传达出看似没有生命的机器工具、数字影像和虚拟技术，却可以对人类真实的现实生活发生不易察觉的互动关系和微妙的干预。

第三，作品在呈现方式上体现出后现代主义趋向日常化的美学思想、审美过程常常通过日常现实空间来体现。例如，都市空间、立体广告、商场橱窗、街道景观、美容化妆和身体塑形等，甚至通过转基因生物和高科技产品等完成审美过程，这与新媒体时代的消费社会思想与消费行为有密切关系。当代艺术思潮和美学思想注重日常生活的审美化，将消费时代的日常生活纳入到艺术表现和审美范围之中，同时也将艺术表达和审美过程日常生活化。

新媒体艺术的日常化也体现在艺术家对社会现实生活所作出的积极反映，表现出艺术家对各种社会生活现象独自的立场和观点。但是，在抽取了作品所表达的思想因素后，很容易显现出新媒体艺术对消费文化的迎合。新媒体艺术家应该是社会现象和现实生活的剖析者。他们创作的目的不仅为了表达他们对当代社会和人性的看法，同时也表达了他们对社会、对生命和对人生敏锐细致而独特的观察和积极乐观的生活态度。

例如，英国艺术家尼克·维塞（Nick Veasey）的艺术创作生涯，开始于日常生活给他开了一个不大不小的玩笑：尼克·维塞为了从一千多个"可乐"罐的开拉环下找出 10 万英镑大奖，他从医院里借了一台 X 光机器对一整车"可乐"罐进行扫描。虽然最终毫无结果，但他却因此开始了自己的 X 光摄影创作之路，为人们展现了日常生活中隐藏在手提箱、汽车内和衣服里的各种物品的"秘密"线索。尼克·维塞的注意力全部集中在日常生活中的"物品""自然""时尚"之中。为了创造这个机场安检风格样式的 X 光图片作品，他选择的每一个物体都分别被 X 光拍照，或使用特殊定制的超高分辨率扫描设

备进行扫描，目的是要表现出每一件物品细节的最佳效果。然后再用计算机把物体"放入"箱包里。具有机场安检风格样式的 X 光图片作品《物品：行李箱》（*Objects: Luggage*）（图 5-17）是他的代表性作品。每一个物像的色彩被故意限制在如同机场安检机器上反射出来的单纯色调。可能有人会问："为什么不直接使用机场 X 光机器来拍摄呢？"实际上，机场 X 光安检系统只能生产有颗粒的低分辨率图像，它的质量只能够检查旅客的行李，不能高质量地达到创作艺术作品的要求。对尼克·塞维来说，如果所有物品的图像都是从机场安检机器上收集来的，那些物品的细节就会很糟。他的目的就是要表现出每一件日常生活物品细节的最佳效果。吸烟可以导致肺癌，医生利用 X 光诊断和治疗肺癌，是一种常识性的生活和医学

图 5-17 尼克·维塞《物品：行李箱》，X 光数码摄影

现象，而尼克·维塞利用同样的影像技术原理来阐明吸烟导致的疾病也可能对生命和健康带来其他后果。

## 5.3.2 时尚化

从 20 世纪 60 年代，肯·诺尔顿和莱昂·哈蒙在贝尔实验室，将先锋实验舞蹈家黛博拉·海的黑白照片简化为灰色的方形网格，使用晶体管计算机制作的裸体图像作品《计算机裸体》形成了一种马赛克效果，成为早期数字艺术里标志性的作品等一系列新媒体艺术诞生的初期，就显现出艺术家对新艺术和新媒介的智慧性创新。新媒体艺术从一开始就表现出强烈的与流行文化相融合的时尚化倾向，它以艺术的方式对技术化、传媒化、商业化和信息化社会进行直接参与，让世界各地观众在任何地域都可以参与它、接受它、欣赏它和理解它。因此，新媒体艺术作品常常超越了东方与西方、艺术与商业、传统与现代、民族与国家及文化与语言等地理历史和文化背景的制约，与当代人对当代社会产生直接而又真切的感受和联系。所以，新媒体艺术无论从主题内容、技术手段、材料选择和呈现方式，还是从数字特性、传播特性和互动特性等方面，都显现出与当代艺术同样的国际化和时尚化等特点。

国际知名科技与艺术创意机构 Acute Art，以其高度影响力致力于虚拟现实和增强现实技术与当代艺术相结合，于 2021 年 5 月推出了出生于阿根廷的德国艺术家托马斯·萨拉切诺（Tomás Saraceno）以自然环保为主题的增强现实作品《生命之网》（*Web of Life*）（图 5-18）。具有艺术家和建筑师双重身份的托马斯·萨拉切诺，其作品以网状结构闻名于世，《生命之网》希望透过这项增强现实体验，呼吁全球人更多地关注地球上这些长着

8条腿的蜘蛛——与我们共存的"朋友",并强调一些物种相较于人类的脆弱性。展出期间公众可在 Acute Art 应用程序上体验这件增强现实的虚拟作品。他的作品,无论在视觉造型、表现技术和呈现方式,还是思想观念上,都有一种先锋前卫和超酷时尚之感。托马斯·萨拉切诺的作品总是围绕着人与人、人与环境之间全新的共生关系。在当下,艺术家和科学家都拥有对环境、对社会和对美更为强烈的感知,在某一个高度层面,二者合二为一,艺术与科学共同发现美、诠释美和创造美。在托马斯·萨拉切诺的艺术实践项目中,能够清晰地看到多种学科理论的交叉。

图 5-18　托马斯·萨拉切诺《生命之网》,增强现实,2021 年

新媒体艺术的现实性表现在它的形态方式的时尚化和材料媒介的时尚化。一方面,新媒体艺术从最初兴起就与市场发生着直接的关系,即通过文化资本赞助制度下的现代科技媒介转化成艺术过程。所以,新媒体艺术作品通常呈现出大众潮流的趣味性、时尚性等流行文化特征。艺术家积极利用当代数字科技成果来创作的新媒体艺术自觉进入引领潮流的艺术市场和时尚生活。另一方面,时尚界也会主动邀请新媒体艺术家参与到时尚设计领域,充分利用新媒体艺术在媒介材料和艺术类型上的影像艺术、装置艺术、互动艺术、游戏艺术和虚拟现实等新艺术形式与时尚品牌相互结合,进行艺术创作,使新媒体艺术和时尚潮流相得益彰。另外,新媒体艺术的展示方式常常出现在反映都市时尚的公共空间、国际博览会、国际车展和名牌新产品发布会上,成为当代艺术中最为时尚化的艺术形式,因此而受到广大青年群体的普遍欢迎。

专为《时尚》(*Vogue*)、《纽约客》(*The New Yorker*)、《名利场》(*Vanity Fair*)和《滚石》(*Rolling stone*)等杂志摄影的著名时尚摄影师彼得·林德伯格(Peter

Lindbergh）喜欢将德国电影导演弗里茨·朗（Fritz Lang）[①]的元素和科幻小说的未来场景相融合，营造出好莱坞电影流行与时尚的浓郁氛围。他的影像作品《未知》(*The Unknown*)便是电影和时尚元素的体现（图 5-19），影像将北京 798 尤伦斯艺术中心巨大展厅的三面墙全部笼罩起来，仿佛一个未来与过去交织的影片场景。作品像一次奇异的时尚化视觉冒险之旅，打破了所有限制，期待着美丽的意外，讲述着发生在未知疆域的故事。

图 5-19　彼得·林德伯格《未知》，互动影像，2000 年

　　新媒体艺术的时尚性，并不是因为艺术作品在形式类型上有新颖的影像艺术、装置艺术和交互艺术的表象时髦，也不仅在于艺术观念是否新潮，制作技术是否前沿，而是一种数字媒介呈现出来的独特气质和品格精神，这是新媒体艺术只有在现场可以传达出来的特有的时尚气息。新媒体艺术的时尚性也表现在作品制作的技术性、数字媒介的虚拟性和视觉表现的形式感等方面。例如，第 2 章中莱菲克·安纳多尔的《量子记忆》（图 2-17）和在第 4 章讨论的森万里子的《幽浮波》（图 4-14）等。

## 5.3.3　大众化

　　新媒体艺术无论是纯艺术创作，还是应用于社会活动和商业展演，由于其媒介特性、技术特性和社会功能的自身特点，这种艺术形式一开始就是受大众喜爱的与商业消费和社会生活紧密联系在一起的。所以，无论是在新媒体艺术展览会，还是在新技术新产品发布会，展示的不仅仅是新媒体艺术，也是新技术、新产品和新思维。因而，新媒

---

[①] 弗里茨·朗（1890—1976 年），德国著名电影编剧和导演。主要作品：《尼伯龙根》（*Die Nibelungen*）1923 年；《大都会》（*Metropolis*）1925 年；《马布斯博士的遗嘱》（*Das Testament des Dr. Mabuse*）1933 年；《伟大的警察》（*The Big Heat*）1953 年等。

体艺术无论运用什么高新技术软件,无论其中的交互设计程序多么复杂,最终呈现和展示的作品都特别易于让观众理解和接受,这也正是新媒体艺术趣味性和大众化的社会现实性特征。

韩国艺术家李庸白特别善于利用最前端的科技成果和最通俗的思想观念相结合来表现韩国当下社会极其微妙的民族和文化的复杂性。他以通俗的大众喜闻乐见的形式和方法,表现当下社会的复杂问题。李庸白在2011年代表"韩国馆"参加了威尼斯双年展。"韩国馆"的主题是"爱已逝,伤可愈"(The love is gone, but the sear will heal.)。其中,李庸白的另一组装置《天使士兵》(图5-20)是一部包括了数字影像、数码摄影、绘画和装置的既复杂又单纯的艺术作品。单纯的是,整部作品无论装置和绘画,还是影像与数码摄影,全部都被无数美丽的花朵所覆盖和遮蔽,美丽鲜花和身着迷彩服、手持步枪的士兵组合在一起,让人难以分清士兵的存在。2011年威尼斯双年展"韩国馆"的整个展厅被鲜花所笼罩,弥漫着一片美好祥和平静的气氛。复杂的是,美丽鲜花与持枪士兵二者的微妙联系和剧烈视差,它们之间看似毫无逻辑线索,却以强力的比喻,巧妙地暗示了韩国社会20世纪90年代以来的社会政治矛盾和民主现实状况。

图5-20　李庸白《天使士兵》,数字影像,2011年

以数字媒体为创作载体的新媒体艺术,大众性自然成为新媒体艺术着重考虑的关键因素。因此,在艺术创作过程中,运用大众熟知、喜爱的符号作为艺术内容,也是不言而喻的。要实现大众良好、积极的互动参与甚或改造,前提便是大众接受并认可艺术作品,对其具有熟悉感和认同感,通俗地说,即需要满足能够让大众明白和懂得艺术作

品。在新媒体艺术中的网络艺术、电子游戏、互动装置、影像等,艺术家基本都安排了很多大众熟悉的符号元素,激发起大众对于已熟知事物的想象,在好奇心和强烈熟悉感的带入下,积极参与交互的新媒体艺术体验,进而根据自己对这些符号的想象,发挥个体的创造精神,创造出更加符合大众喜欢的艺术作品。

例如,艺术家奥拉维尔·埃利亚松在几十年里,创作出了大量科技含量很高同时又兼具自然和文化双重属性的经典作品。他善于将大众熟知的自然和科技元素作为其装置艺术作品的主要内容和基本原理,形成了他大多数作品被大众所喜欢的符号。埃利亚松一直认为艺术作品不仅仅是对自己的表达,同时也关乎大众,他通过作品邀请人们进入"自己"的世界,希望借此唤起人们对自身世界的领悟。他的公共空间互动装置作品《你的彩虹全景》(*Your Rainbow Panorama*)(图 5-21),是埃利亚松在丹麦奥尔胡斯美术馆(Arhus Kunst Museum)屋顶上完成的圆形彩虹观景回廊,由一个圆形的,150 米长、3 米宽的玻璃走道组成,具备了光谱的所有颜色。圆形"彩虹"是一件永久的艺术品,成为奥尔胡斯美术馆的标志性景观,观众可以环绕着彩虹圆俯瞰整个奥尔胡斯市,吸引了世界各地的游客慕名参观。艺术家在美术馆的屋顶上围成一个新的视觉边界并将城市美景融入其中,将奥尔胡斯市分成了不同的颜色区,可以容纳 290 名旅客和参观者同时在圆形回廊上行走,人们的视线随着在环形回廊上行走不断移动。晚上,埃利亚松专门为圆形彩虹设计的灯光效果将会发光亮,不同时段来的观众可以感受着不同的城市景色和韵律。埃利亚松表示:彩虹圆建立了整个城市景色与现代城市建筑的对话,使人们更加融入艺术之中。埃利亚松的作品直接以公众熟知的自然元素为创作题材,但传递给观众的信息却超越了作品内容本身,包含了更加丰富的含义。奥尔胡斯市社会各界民众都对此作品赞赏有加,作品所具有的国际影响力,让来自世界各地的人们体验到城市的美丽,并唤起人们对生活的热情。

图 5-21　奥拉维尔·埃利亚松《你的彩虹全景》,公共空间,互动装置,2006—2011 年

科学与艺术是人类文明发展之源，艺术创造的成果必须通过科技媒介成果得以展现。在科学技术发达的今天，人类视觉图像语言在新媒介支持下得到了空前拓展。新媒体呈现新的艺术语言引发大众越来越多的兴趣和关注，新媒体艺术直接反映着现代信息社会中人与人、人与社会、人与自然的相互关系，成为新媒体艺术以多元文化表达思想、传播信息的重要方式。它表现人类精神和物质文明的本质，传递和述说不同民族和阶层的文化理念或价值取向，以及对社会问题的质疑和对理想境界的憧憬。新媒体艺术的大众化，无论在艺术作品的表达方式和呈现方式，还是艺术欣赏者/信息接收者的参与方式和接受平台，都在不同程度上改变着人们创造、观看、欣赏和体验艺术的方法和空间。它在数字技术和媒介，以及网络空间范围内，其表达和传播信息的空间结构是开放和无边界的，传播信息的渠道和方法是多元和平等的。对于大众而言，新媒体艺术是无处不在的多种感觉的体验，而不仅仅是在美术馆和博物馆的大雅之堂中被动的接受。这是其他任何媒介的艺术类型和传播方式所不能替代的。

艺术家利用数字媒介的创作，完全可以凭借以往丰富的生活经历和艺术史中经典作品等种种资源，所有这些积累都能成为新媒体艺术在数字技术和媒介上进行视觉造型语言的转化和再创造。新媒体艺术无论在主题思想上，还是在语言表达上，都具有社会化和大众化的特征。新媒体艺术在技术手段和媒介方式上的各种转化形态，无论为纯艺术创作，还是为其他艺术形式上的应用都提供了新的可能性。新媒体艺术的现实性，无论是日常化的题材内容，还是时尚化的风格样式，以及大众通俗易懂的表现方式，三者之间相互融合，都表明了新媒体艺术这样一个既现实又虚拟的高科技媒介的艺术形式在当下社会生活中深受广大公众的喜爱。

## 思考讨论题：

1. 谈谈你学习和生活的城市中有什么样的令你印象深刻的新媒体艺术作品？
2. 具有强烈视觉震撼的数字电影特效属于新媒体艺术吗？
3. 除了本书中提出的新媒体艺术的应用性，你认为还有哪些应用性？
4. 艺术生活化，生活艺术化，在新媒体艺术和现实生活中是如何体现的？
5. 讨论一件你亲身参与体验过的新媒体艺术交互作品是什么样的感受？
6. 学习新媒体艺术后，你的思维方式和艺术表达方法发生了什么改变？

# 结　　语

　　以开放的视野来看，新媒体艺术无疑已经成为这个时代最激动人心、最能代表时代特征、最具有未来发展空间、深受大众喜爱的艺术样式。因为它最能反映人类在科技领域和信息化时代的特征，以及科学技术对人类生活最直接的影响。同时，新媒体艺术对传统艺术更为重要的意义在于，它突破了传统艺术的方法论，实现了触觉、嗅觉、听觉和视觉等人类感官系统在数字技术下的相互转化，它激发艺术家不得不以开放、发展、理性和非线性的思维方式创作新媒体艺术作品。

　　当新媒体艺术发展到艺术家徐冰运用人工智能创作出他的无编剧、无导演、无演员、无摄影和无剪辑等电影制作人员的网络互动电影《人工智能 无限电影》的时候，本书也完全可以运用在 2022 年末新研发出的人工智能 ChatGPT 上，输入关键词，写出一篇 ChatGPT 格式的《结语》。

　　新媒体艺术从初始的数字图形和单纯的 DV 影像，发展到今天的网络互动、人工智能、VR 和 AR 等，尽管在形式上发生了诸多变化，产生了新的艺术类型，并在现实社会中得到广泛应用，但它的数字媒介本质没有改变，它的当代艺术表达方法特征没有改变。而且新媒体艺术在发展阶段中的各种演变，技术越先进，手段越复杂，互动越神奇，就越加明确了它的基本定义和概念：当代艺术中具有科技含量和实验精神的数字媒体艺术。新媒体艺术的实质在于数字媒介及其特性可以激发艺术家在同一主题下，不断实验和不断深入，具有无穷的创造性潜力，它独具的特性使艺术家及其作品，在当代艺术观念驱动下，可以达到以往任何时候所不曾出现过的状态。

　　在本书中所讨论的新媒体艺术，从新媒体艺术的概念与特性到新媒体艺术的类型与范畴，从新媒体艺术与当代艺术的关系到新媒体艺术与社会生活及其应用，实际上都没有离开是在数字媒介特性范畴下各种类型的新媒体艺术。新媒体艺术的媒介和技术特性常常会引发出一个新的问题：如果艺术家过分依赖计算机软件，而缺乏独特的思考和艺术实验，将会导致艺术作品个性的丧失，形成艺术的模式化和类型化，甚至包括互动方式也大同小异。结果是让观众在展览会上只对作品的技术性发生兴趣，而忽视艺术家对媒介材料的创造性利用和对艺术语言的创新性实验，作品缺乏与观众在审美体验上引发的联想和深层思考。而有些新媒体艺术作品过分强调观念性，导致观众在一些作品面前常常需要依赖作品的文字说明才能理解艺术家的观念和意图。作品没有细节，令人费解，表现的意图不充分，语言不清晰，即使加以文字说明，仍然牵强附会。概念化的作品缺乏艺术家理性智慧与语言转换的研究和实验，都不应该是新媒体艺术的发展方向。

　　由于信息时代对数字技术的研发不断更新，在数字媒介和技术基础上的新媒体艺术，在思维方式和表达方式上也随之发生不断变化，成为所有艺术类型中发展最快和变

化最大的艺术形式。无论新媒体艺术如何发展和演变，都是在时代的科技进步和当代艺术思潮推动下的成果，它总是与当代艺术的社会性、观念性和互动性保持一致，属于当代艺术的范畴。同时，新媒体艺术的发展和演变，也积极促进和丰富了当代艺术在思想观念和表达方式上，产生新的扩展和延伸。因而，新媒体艺术在表现形式和呈现方式上，体现出技术与艺术、影像与装置、网络与游戏、虚拟与互动等融合与跨越的当代艺术综合性特征。新媒体艺术在观念上和技术研发上产生的各种方式的互动性，导致艺术创作和审美的主客体关系发生了错位和改变，在艺术家、新媒体艺术作品和欣赏者之间，不再是传统艺术创作和审美的主体与客体、主动与被动的关系清晰、作用自明，而是在艺术创作的主体与客体，艺术欣赏的主动与被动关系上相互融合、共同参与和共同创作的交互关系。这不仅仅表现出新媒体艺术的媒介特性和技术特性，更重要的是体现了当代艺术"人人都是艺术家"的思想观念。

马歇尔·麦克卢汉的《理解媒介：论人的延伸》中关于"媒介即讯息"的论断，促使人们重新理解和重视新媒体艺术的媒介特性，数字媒介特性中的技术手段是新媒体艺术独特表达方法的重要基础，充分理解"理解媒介"和"媒介即讯息"，是新媒体艺术不断创新的先决条件。所以，书中自始至终都注重和强调新媒体艺术媒介特性的意义和作用，无论是在理论观点的提出，还是对作品的分析和阐释，都没有离开数字媒介功能和媒介特性的基本因素，着重论述艺术家对媒介特性的充分利用，着重对新媒体艺术表达方法的论述和解析。方法论是理解媒介、认识媒介、利用媒介和创作新媒体艺术的重要途径，新媒体艺术的表达方法不但来自当代艺术的思维和方法，也是数字媒介的基本功能和输入输出基本方法的运用和体现。优秀的新媒体艺术作品在表达方法上，都充分显现出数字媒介特性和新媒体艺术的方法论，方法论是一种理性表达。而传统类型艺术的创作方法和表现手段是忽略方法论的，因为传统艺术更注重内容和形式、技巧和风格，强调感性表达。由于新媒体艺术具有多义性特点，不同年龄、不同人生经历和不同文化背景的观众／参与者／体验者在与作品互动中，可以有各自不同的理解和产生不同的联想与共鸣，可以使作品具有不同的含义和意义，因而不注重对新媒体艺术作品的意义进行描述。

新媒体艺术的美学特征，远远不止书中所论述的内容和范围，其他方面都是值得继续思考和深入探讨的理论问题。现在国内外新媒体艺术的发展大致形成两种趋向：一是强调技术更新，在技术手段上下功夫，同时研究媒介语言特性；二是注重观念表达，利用数字媒介和技术表达艺术家对世界和人生的思考和感悟。实际上这是新媒体艺术缺一不可的两条巨腿。技术更新不但探索未知，而且引发观念的新思考和技术美学的新呈现；观念表达则必须通过媒介实验和技术开发进入新媒体艺术语言系统，以传播新媒体艺术的能量和凸显当代艺术的深度。新媒体艺术作为一种新的艺术形式有其先锋性和实验性等特征，展现了一种不同于传统艺术在表达方式和技术媒介的新概念，在呈现方式上，如果说传统艺术形式注重对物象的表象和结果的描述，那么新媒体艺术则以数字媒介和技术手段强调互动参与和转换过程，营造出一种现场体验的"在场"氛围。只有现场体验和在场互动，才是新媒体艺术不但在视知觉感官上和心理上，而且在社会交流中

满足公众审美体验的唯一途径。这也是新媒体艺术在观赏体验中的独特魅力所在。

2008年北京奥运会开闭幕式和2010年上海世博会对新媒体艺术和技术在现实社会生活中的展示和应用,给中国广大普通百姓进行了最大范围的新媒体艺术普及性宣传和教育。今天,人工智能、虚拟现实、增强现实和元宇宙等新技术,让新媒体艺术走出美术馆和展览馆,使更多人利用网络空间参与和体验新媒体艺术,也可以借助各种文旅和商业性活动等社会公共空间,展出和传播新媒体艺术。新媒体艺术正在从一种专业性、技术性和观念性很强的当代艺术,发展成为逐渐被社会大众所关注和接受并在现实社会生活中得到广泛应用的艺术门类。

从新媒体艺术发展状况来看,技术进步是新媒体艺术不断发展的前提条件。毫无疑问,数字高科技还将会给新媒体艺术带来更多神奇和强大的助力,使新媒体艺术在高科技的力量推动下,向着无国界身份、无民族文化差异的全球化数字技术标准和人类通用的计算机语言方向发展。随着科学技术的进步和发展,当代艺术观念和思潮的更新,新媒体艺术都会在语言表达和呈现方式等方面,给艺术家提出新的挑战。

# 后　　记

《新媒体艺术概论》是在《新媒体艺术》（清华大学出版社，2014年版）的基础上修改增补和充实完成的。

《新媒体艺术》（2014年版）自出版之后，一直是我在北京电影学院和国内其他高校新媒体艺术和数字媒体艺术等相关专业为本科生和研究生上《新媒体艺术概论》和《新媒体艺术》课使用的教材。2019年在韩国世宗大学艺体能学院公演影像动画学科为博士生开《新媒体艺术研究》课程，用了本教材的主要章节，并增加了新的研究内容。近年来，随着数字技术迅速提高，出现元宇宙、人工智能艺术和ChatGPT等新科技和艺术形态。新媒体艺术的互动方式不断发展和变化，以及我个人对新媒体艺术不断学习、考察和思考，我深深地感觉到《新媒体艺术》（2014年版）无论从学术观点和写作内容等方面，都有认识水平上的偏颇和不足。书中原来的内容，无论作为学术著作，还是作为高校新媒体艺术的专业教材，都已经跟不上信息时代数字技术和思想观念的迅速发展了。我想尽快修订补充此书，以跟得上这个伟大时代的发展步伐。这一想法立刻得到了清华大学出版社领导魏江江先生的积极支持，使我可以修改补充新内容，将近几年来对新媒体艺术的新思考和新认知，收集的新资料和研究心得，可以重新写作补充进新版的《新媒体艺术》之中。

写作《新媒体艺术概论》还有两个原因：一是《新媒体艺术》（2014年版）已经售罄，据想购买此书做教材的高校老师说，现在已经买不到这本书做其数字媒体艺术专业的教材了。二是在2021年我的一位毕业多年也在高校任教的学生告诉我，他买到的《新媒体艺术》（2014年版）印刷错误很多，目录的章节页码和正文实际的页码不相符，图片质量极差。他拍照片发微信问我此书是不是盗版？我将照片与正版原书进行对照，发现错处之多，令人惊讶，显然是盗版。这对作者和出版社都是严重侵害！

《新媒体艺术概论》增补了一倍多的文字和图片内容，并调整了原书的结构。在原来4章的基础上，增加到5章。增补的内容有：第2章"新媒体艺术的产生和演变"，属于新媒体艺术发展史，从新媒体艺术产生的基础和原因，到新媒体艺术各个阶段的不断发展，以及近年来新媒体艺术在数字技术变革中出现的新技术和新作品等，都集中在这一章之中，并在这一章增加了一节"新媒体艺术与当代艺术"，论述二者之间的关系。我将近年来对新媒体艺术不断思考和研究的心得，以及近几年来中外艺术家创作和展出的新作品等内容补充进其他章节中。

本书的写作是建立在我多年来持续对电影美术和新媒体艺术的考察与收集、思考与研究，对当代艺术/实验艺术的教学、创作和体会基础之上，融合了我在北京电影学院美术系新媒体艺术专业教学中逐渐积累的教学内容，参加各种电影艺术和当代艺术的学术

研讨会和发表在学术刊物上的论文，以及在其他大学作当代艺术和新媒体艺术学术讲座的讲稿等。近几年，我在泉州信息工程学院数字媒体艺术专业开设《新媒体艺术概论》课程中的一些新内容和教学案例，充实到本书之中。对于新媒体艺术的理解和认知，是我在不断学习、阅读、看展、思考、创作、研究和写作过程中逐渐清晰和明确的。

为了方便使用本书作教材的师生，以及没有机会到展览现场直接与作品互动体验和无法看到新媒体艺术作品原貌的读者阅读，我对书中的一些重要艺术家作了简要介绍，对书中列举的大部分新媒体艺术作品的技术手段和表现方法等作了比较详细的描述和分析。本书中的一些观点和论述，对新媒体艺术作品的分析和理解，尤其是对新媒体艺术的定义，肯定有许多偏颇之处。我在写作过程中，考察各家对新媒体艺术的不同观点和论述，学习到一些新知识，对新媒体艺术有一些新理解，越发觉得自己对新媒体艺术的认知范围极为有限。特此恳请读者，以及此领域的专家、学者和艺术家批评指正，提出宝贵意见。

《新媒体艺术概论》的写作，得到了我在国内和国外一些学生的帮助，他们为我收集书中所需要的新媒体艺术资料和作品图片，并翻译其中的内容，帮助我整修各种作品的视频和图片。这些资料和图片确保了本书的学术质量。在此向董子洋、方昊、高戈、陈嘉祥和宫亦森等同学表示感谢。

感谢清华大学出版社领导魏江江先生对本书出版的大力支持，感谢本书编辑张敏老师认真负责的工作态度和对我在时间上的宽容。

宫林
2023 年 5 月 20 日于北京云蒙山下